우리가 잊은 어떤 화가들

일러두기

• 인명, 지명 등은 국립국어원의 외래어표기법에 따르되 일부는 통용되는 명칭으로 표기했다.

• 『 』은 도서 및 정기간행물, 〈 〉는 미술 작품, 《 》는 전시회를 나타낸다.

• 본문 하단의 각주는 역자 주이며, 저자 주일 경우에는 따로 표시했다.

우리가 잊은 어떤 화가들

마르틴 라카

CONTENTS

여성의 미술교육

나오며

들어가며

"얼마 남지 않은
자유가 걸려 있는 문제다."

아니 르 브룅, 『비객관적 공간 : 단어와 이미지 사이』

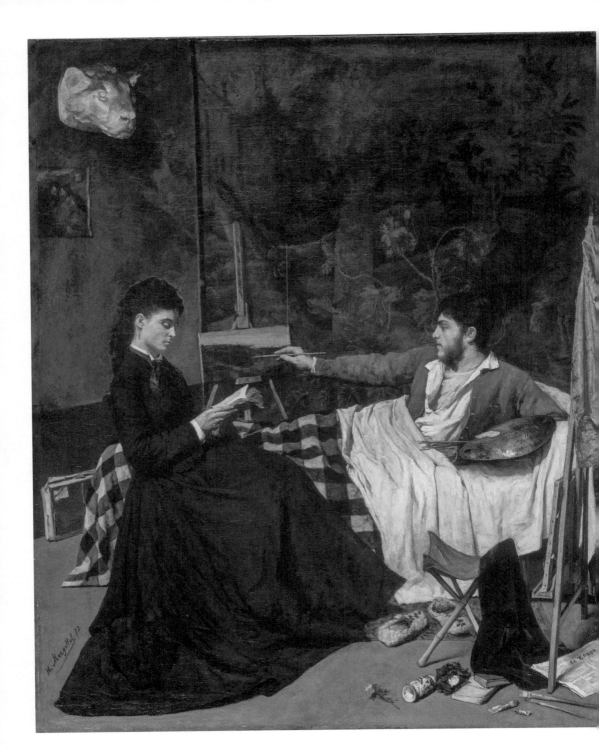

1. 이폴리트 마르고테, 〈아틀리에 한구석〉
1872년 | 캔버스에 유채 | 125×102cm | 마냉 미술관 | 디종

여성 예술가의 (재)발견
: 사회적 (부수) 현상

여성 예술가를 다루는 전시회, 심포지엄, 출판물, 영화가 나날이 늘고 있다. 여성 예술가를 알리는 홍보 활동도 점차 많아지고 이를 반기는 대중도 늘어났다. 하나의 현상이 될 정도로 말이다. 이 책도 분명 그러한 현상에 기여하리라 본다.

이 작업 역시 오늘날 동등, 평등, 차별, 기억의 문제가 드러나는 현장에서 그 역할을 다하고 있기 때문이다.

내가 말하는 '현장'은 '표상으로서의 세계'* 바깥에 있는 공간, 즉 연극과 반대로 '진정한' 현실과 진실이 도달하여 표현되는 장소를 가리키는 말이 아니다. 어차피 이 세상은 우리의 판단, 생각, 말, 감정, 지식을 통해서만 우리에게 나타나며, 우리는 그것들을 통해야만 살 곳을 찾을 수 있다. 따라서 우리가 참여할 수 있는 장소라고는 표상과 연극성의 장소뿐이다.

* 독일 철학자 쇼펜하우어의 저서에 나오는 개념. 그에 따르면 세계는 '의지의 세계'와 '표상으로서의 세계'로 나뉜다. 표상이란 오감으로 인지되는 대상을 말한다. 우리는 외부 세계를 객관적으로 이해할 수 없고 오직 감각으로만 인식할 수 있으므로 '세계는 나의 표상'이다. 내가 보는 세계는 나만의 표상, 나만의 주관적 세상이며 남이 보는 관점과 다른 것이다.

그러나 바로크 연극*에서처럼 표상하는 행위를 표현하는 것 또한 막을 수는 없다. 그러한 연출과 그 연출이 만들어내는 화려한 무대를 비판적으로 인식하는 일을 막을 수도 없다. '외양과 외양의 발현 사이의 연관성'[1]을 이해하려는 우리의 노력에 방해가 되는 것은 없다.

여성 예술가를 다루는 작업이 지금처럼 다양해진 것은 일찍이 시작된 학문적 연구 덕분일 것이다. 여성 예술가에 관한 학술연구는 지역에 따라 다르기는 하지만 미술사의 지배적인 흐름과는 다소 거리가 멀었던 주변부에서 1970년대부터 시작되었다. 페미니스트 및 젠더 연구와 관련된 미술사는 유럽보다 미국에서 훨씬 앞섰다. 페미니스트 투쟁의 이념적·정치적 원동력 또는 더 넓게 말해 '여성 문제'와 관련된 이 연구가 시작된 이래로 젠더 문제는 자꾸만 심화되고 복잡해졌다. 그 결과 유럽과 미국 양쪽에서 미술사의 주제 면에서 주목할 만한 쇄신이 일어나면서, 오랫동안 미술사를 구성해온 개념적 장치를 놓고 유익하고도 비판적인 성찰이 이루어지게 되었다.

이렇게 부인할 수 없는 구조적 변화가 있기는 했지만, 그래도 최근 일반 대중이 보이는 여성 예술가를 향한 열광은 학술연구 영역의 좁은 경계를 넘어서는 현상이다. 학술연구도 그것의 연구대상과 마찬가지로 사회문화적 맥락에 포함되며, 사회문화적 맥락이 연구에 영향을 주는 것처럼 연구 역시 사회문화적 맥락에 영향을 미친다.

현상이 '경험을 통해 관찰하거나 확인하는 것' 그리고 반복과 재생산을 통해 '객관적 가치를 획득할 수 있는 것'[2]을 뜻한다면, 여성 예술가(문화 및 미디어 '시장'에서 수익성 있는 제품이 될 수 있는 잠재적 '주체')에게 관심이 쏟아지는 이 현상을 한번 들

* 자유로운 형식으로 현실을 재현하고 사건의 우발성과 복잡성 그대로를 표현하는 연극. 이전의 고전주의 미학이 추구하는 삼일치의 규칙이나 필연성 등을 따르지 않는다.

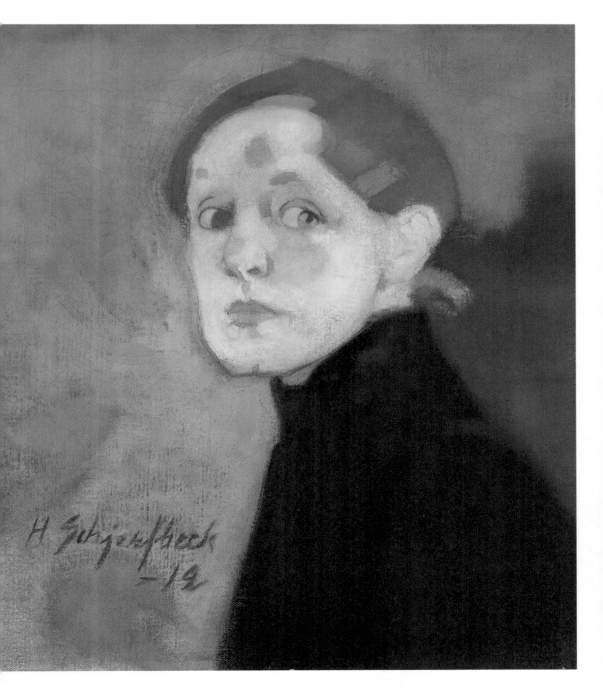

2. 헬레네 세르프벡, 〈자화상〉
1912년 | 캔버스에 유채 | 43.5×42cm | 아테네움 미술관 | 헬싱키

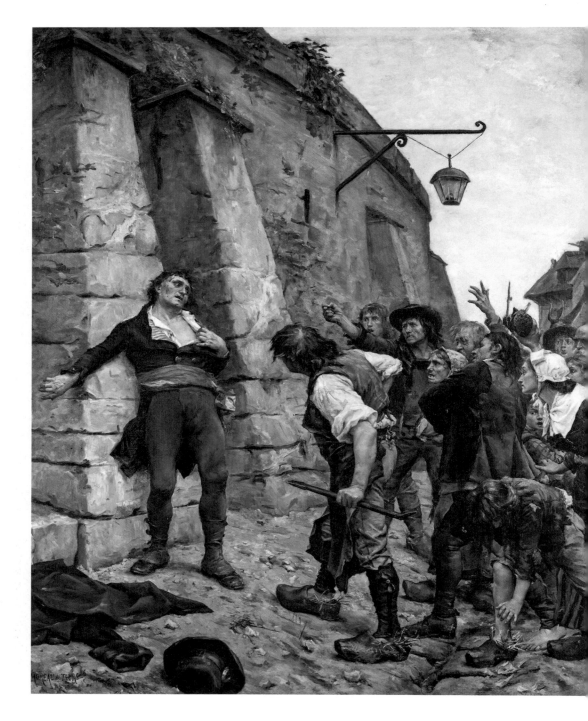

3. 테레즈 모로 드 투르, 〈렌 시장〉
1887년 | 캔버스에 유채 | 200×168cm | 브르타뉴 박물관 | 렌

여다볼 가치가 있다. 지금과 같은 양상이라면, 이 현상이 '진실'의 역할을 대신하는 객관적 가치를 획득할 가능성이 높다. 또 헤게모니의 부작용을 지적하는 듯 보였던 초기와 달리, 오히려 이 현상이 헤게모니를 행사하게 될지도 모른다.

재발견된 여성 예술가들을 미술사의 전통적인 정전正典*에 포함한다면 미술사가 교착交着 상태에 빠질 것이라는 비난이 많았다. 그보다는 여성 예술가가 배제된 메커니즘을 드러낼 수 있도록 미술사의 전통적인 정전을 해체해야 한다는 주장이 힘을 얻었다. 여성을 정전에 포함한다는 것은 당연히 해체와 같은 방법론을 암시했다. 휘트니 채드윅이 지적했듯, 미술사의 전통적인 정전 내에서는 '여성'이라는 용어와 '예술'이라는 용어가 상호 배타적이었기 때문이다. '예술'은 남성이 하는 일이었고 '천재'도 남성이었다.[3]

이렇게 해서, 구성되고 규율된 지식이었던 미술사는 1970년대에 들어 근본적인 질문을 받게 되었다. 그동안의 미술사는 여성 예술가들을 기억에서 지워버렸고, 특히 배제의 메커니즘에 과학적으로 접근하지 않았으며, 여성 예술가들을 그저 흡수하여 그들의 역사는 다루지 않은 채로 결론을 내리는 잘못을 저질렀기 때문이다. 전반적으로 그리고 여전히, 여성 예술가에 대한 작업은 그들이 미술사에 동등하게 포함될 정당성과 필요성을 입증하고 전통적인 내러티브를 '해체'한다는 사명 아래 이루어지고 있다.

여성 예술가에 관한 연구는 주로 '미술사'라는 학문에 속한 하나의 전공 분야인 젠더학에 포함되어 다음 세 가지 영역에 초점을 맞춰왔다. 바로 예술적 표현의 대상으로서의 여성, 후원자로서의 여성, 그리고 최근에 등장한 영역인 '예술계에서 활동하는 창조적 주체로서의 여성'이다.[4] '가치 및 조건 체계로서의 예술 영역, 행위자·규칙·목적으로 구성된 사회적 영역으로서의 예술 영역'[5]은 더 이상 남성 예술가의

* 기성 체제가 암묵적으로 합의해 위대하다고 인정한 작가나 작품 목록.

13

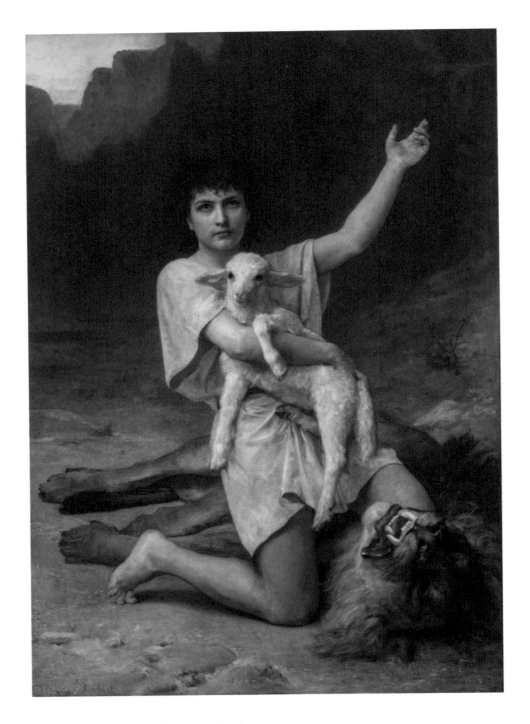

4. 엘리자베스 제인 가드너 부그로, 〈목동 다윗〉
1895년경 | 캔버스에 유채 | 153.42×104.9cm | 국립여성예술가박물관
워싱턴 DC | 월러스와 윌헬미나 홀러데이 기증

전유물이 아니다. 작품, 문서, 증언, 텍스트, 수치화된 데이터 등이 계속 발굴되면서 여성 예술가 역사 연구에 필요한 기본자료가 풍부해지고 있다.

이러한 사회학적 변화 혹은 전환점 덕분에, 여성 예술가가 배제되고 축소되고 금지되고 잊혔던 이유를 밝히는 연구가 '단지 그들 모두 여성이었기 때문'이라는 동어반복적 사실 확인에만 그치지 않을 수 있었다. 이 문제를 분석할 때 국가·시대·계층·사회를 고려하게 되면서, 젠더라는 공통요소에 대한 접근방식이 전보다 차별화되고 복합된 방향으로 나아갈 수 있었던 것이다. 그러므로 이와 같은 분석은 앞으로도 계속되어야 한다. 이러한 분석이 없다면, 여성 예술가의 여정을 살펴보는 과정을 방해하거나 여성 예술가의 '부당한' 부재를 정당화하는 진부한 표현과 고정관념에 증명자료를 내밀며 맞설 수가 없다.

그러나 여전히 여성 예술가에 관한 역사 기술은 여성이 '규범적 담론에 동화되거나 규범적 담론을 우회하기 위해 사용한 전략 또는 남성 중심 예술계를 둘러가기 위해 사용한 전략'[6]을 주로 분석하는 것으로 보인다. 많은 연구가 여성 예술가가 받은 미술 교육, 그가 겪은 직업적 여정, 그리고 경제에서 상징에 이르는 광범위한 사회적 맥락에 대응하여 그가 의식적·무의식적으로 사용한 전략에 초점을 맞추고 있으며, 이때 사회적 맥락 역시 그 자체로 의식적·무의식적 전제들에 대한 심층분석의 대상이 된다. 그러나 전통 정전에서 배제되어 망각 속에 갇혀 있던 여성 예술가들이 그 '망각으로부터 구출'되었다고 해서, 그들이 과연 그 정전의 전제들로부터 진정으로 자유로울 수 있을까?

재발견된 여성 예술가를 전통적 미술사의 정전에 포함하기를 의식적으로 꺼리는 것은 여성 예술가에 관한 연구를 지배하는 논리와 일치한다. 여기에는 '여성 예술가를 어떤 역사에 포함할 것인가'의 문제가 남아 있다. 대중과 언론의 반응을 고려해보면, 여성 예술가의 재인식에 관한 지배적인 '담론'은 전통 정전이 가진 부정적인 면 덕분에 유지되고 보존되는 듯싶다. 전통 정전은 비록 갈등이 있더라도 관

계를 끊을 수는 없는, 미운 '타자他者'인 것이다. 전통 미술사를 해체함으로써 여성 미술사가 구축될 수 있는 충분한 공간이 마련되었다면, 이제 여성 미술사가 새로운 정전이 되지 않는다는 보장이 어디 있나? 미술사가 스스로 개혁하기는커녕 무너지고 분열되어 '각각의 공동체로 나뉠' 위험이 있지는 않은가? '여성' 예술의 정의 또는 '여성'이라는 일률적 범주화의 타당성을 둘러싼 논란이 여전히 진행 중이라는 점은 젠더가 사회적 구성물이며 따라서 역사적 변혁의 대상이라는 사실과 모순되며, 이 문제로 인한 불안이 지속되고 있음을 보여준다.

그러나 다양한 의견이 열린 사고를 촉진하고 지배와 통제의 야망을 품은 패권적 지식과 맞서 싸우는 한, 다양한 목소리 그 자체를 개탄할 일은 결코 아니다. 그동안 들려온 다양한 목소리는 오히려 도움이 되었다. 여러 의견을 고려함으로써 패권적 지식이 우리에게 보장하는 평온함을 의심해보고 그 평온함에서 벗어나 더 나은 길로 갈 수 있다면, 그 목소리는 앞으로도 계속 울려퍼질 것이다. 자기가 강요하는 질서만큼이나 자기를 살게 하고 떠받치는 것이 무질서임을 알고 있는 한, 다양한 목소리는 앞으로도 존재할 것이다.

여기에서 에드가 모랭이 쓴 『방법』의 서문에 나오는 질문을 떠올려보자. "어떤 대상의 고립이 불가피하더라도, 분리된 것들 사이의 단절과 소통 불가능을 겪어야만 하는가?" 그러나 이는 단일이론, 다시 말해 단순화된 질서에 복종하는 보편적이고 확실한 대답으로 돌아가야 한다는 의미는 아니다. "선택이란, 구체적이고 정확하고 제한된 지식과 추상적이고 일반적인 생각 중에서 고르는 것이 아니다. 단절되었다고 애통해할지 아니면 분리된 것을 연결하고 흩어진 것을 이을 방법을 찾을지 택하는 것이다."[7] 오늘날에는 '고통을 겪다'와 '털어놓다'가 바로 이 단절의 지점에 있는 것으로 보인다.

미술사
: 여성 예술가와 예술의 문제

예로부터 사고의 개념적 틀은 세상을 이해하고 바라보는 방식을 변증법적으로 조직화하면서 두 가지 원리를 중심에 두었다. 하나는 남성적이라 여겨지는 '정신'으로, 능동적이고 형태를 창조하는 원리이며 신성한 혈통이자 초감각을 지향한다. 다른 하나는 여성적이라 여겨지는 '물질'로, 수동적이고 형태가 없는 원리다. 이러한 이분법적 구분은 오랫동안 여성에게 응용예술에서 손을 이용하는 작업을 맡긴다거나, 여성이 만든 예술품을 손기술이라는 단일한 관점으로 보면서 세심함, 정밀함, 섬세함, 열중, 인내심, 소형화, 장식성, 감성을 기준으로 평가하는 일을 정당화해왔다. 반면에 지성을 실현하는 위대함, 힘, 독창성은 남성 예술가의 몫이었다.

또 르네상스 이후로 예술 창작에 직접적으로뿐만 아니라 은유적으로 접근하게 되면서, 서양 사상의 텍스트는 대부분 회화와 공예(구체적인 제조)를 구별해왔다. 회화는 예술의 매개체로 여겨졌으며, 신과의 관계만큼이나(인간이 지닌 예술의 힘을 신의 흔적으로 보든 아니면 신에 도달하기를 열망하든) 존재의 인간성, 즉 세상에 '던져진' 존재로서의 본성을 사유하는 사상이자 개념이었다. 이러한 '이상주의'는 최근까지 미술의 어휘는 물론이고 미술의 역사, 방법, 개념을 지배해왔다. 이에 따라 '화가'

라는 용어는 이상화된 영웅, 시간과 물질을 변화시키는 남성 인물에 붙이는 이름이 되었다. 구체적인 실무 경험은 예술의 초월성에 도달하기 위한 수단으로만 여겨졌을 뿐, 그 초월성이라는 특별함을 정교하게 표현하는 작업이 되지는 못했다. 그러나 당시에는 예술가가 이윤, 생계, 사회적 정체성을 보장받고 유·무형 유산을 지켜나갈 수 있게끔, 그림을 그리면서 노하우와 재료도 익힐 수 있는 일상적인 작업으로서의 회화도 있었다. 예를 들면 그림, 복제화를 비롯하여 (항상 관심을 끌지는 못했어도) 회화 구성이나 방식 또는 유행하는 주제에 대한 수많은 변형 버전이 등장했으며, 부채·세밀화·채색 삽화·담뱃갑·현수막·간판·벽난로 가리개 등이 제작되고 판매되었다.

그러나 전통적 미술사는 이러한 사실을 간과해왔다. 인문주의 학문으로서의 소명 안에서 미술사는 오랫동안 철학적 이상주의에 의해 구조화되었다. 철학적 이상주의에서 예술가, 예술, 아름다움이란 인간이 자연과 문화 사이, 반半천사와 반半야수 사이에서 직면하는 모순을 변증법적으로 극복하는 행위자이자 화신이었다. 그래서 이들을 수단으로 삼아 인간 주체를 객관적인 세계보다 우위에 놓는 승화의 과정이 진행되었고, 그 이상적인 그림 위에서 예술가는 인간의 숭고한 목표를 위해 봉사하는 존재였다. 이러한 접근방식의 근간에는 분명 보편성의 원칙이 있다. 미술사가 '인간이란 무엇인가, 세상이란 무엇인가, 세상 속의 인간이란 무엇인가?'라는 질문을 던짐으로써 스스로 '인문과학'의 영역에 포함되는 것을 정당화하고 그 철학적 야망을 표명해온 것은 바로 이 보편성의 원칙을 통해서였다.

에드가 모랭은 1977년 『방법』의 첫 번째 권에서 위 질문이 지식의 과정에 대한 기초적이고 근본적인 질문임을 언급했다. 그러나 우리가 위 질문을 포기하게 된 것은 모더니즘과 포스트모더니즘 시대의 연구들 때문이라고 덧붙였다. 해당 연구들은 이러한 질문을 모호하고 추상적이고 비실용적이라고 여겼고, 인간과 세상에 대한 비전을 구성하려는 계획을 '현실성 없는 취기'라고 치부했기 때문이다.[8] 한편 여

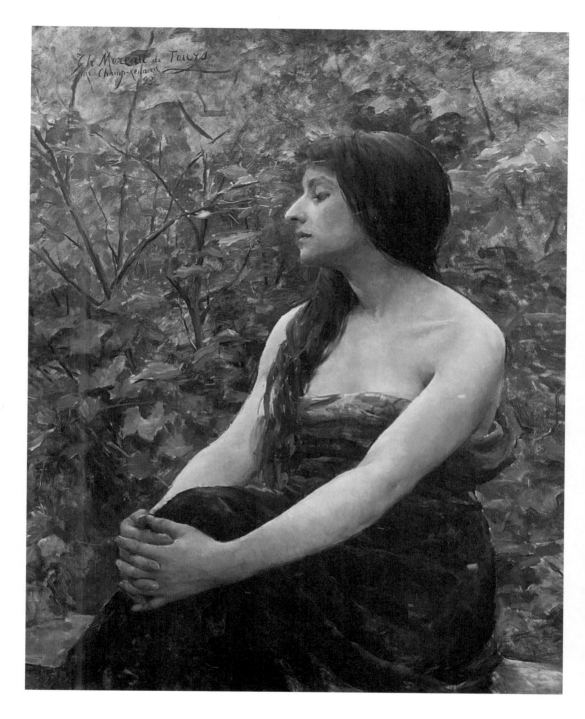

5. 테레즈 모로 드 투르, 〈정원에서의 자화상〉
1893년 | 캔버스에 유채 | 92×73cm | 개인 소장

성 예술가에 관한 연구는 이 질문을 더 쉽게 포기했다. 르네상스 인문주의에서 계몽주의를 거쳐 민주주의 시대에 이르기까지 보편성은 단일 성별의 관점에서만 생각되었으며, 여기에서 말하는 인간이란 '남성만 있는 것은 아니더라도 남성이 우선'이었기 때문이다. 또 여성 예술가에 관한 연구는 이상주의를 포기하고 비난했다. 정신이 물질의 반대이고 초월성이 우연성을 능가한다는 위계질서로 구조화된 이상주의는 예술가를 사회적 주체로 만드는 행위, 필요, 장소, 대상, 기술, 경험, 협상, 전략을 소홀히 했다는 점에서다. '이상주의적' 미술사가 여성 예술가의 역사를 다루지 않은 것은 아니지만, 기껏해야 그들을 수단으로 여겼으며, 최악의 경우이자 대부분의 경우에는 그들을 거북스러운 존재로 간주했다.

'여성' 미술사는 미술사가 이러한 함정을 피하고 여성 예술가와 남성 예술가 간 관계의 상호성을 면밀히 분석함으로써 그들이 속한 동시대 사회를 조사의 중심에 두도록 촉구했다. 과거에 관한 내러티브가 항상 강요하는 일반적 질서 속에서 복잡하고 다양한 일상이 나타나고 복수의 개인이 나타나는 것은 환영할 일이다. 재정립된('여성'의 미술사일 뿐만 아니라 '남성'의 미술사이기도 한) 미술사는 방법론적 접근방식의 덫을 피해 여성 예술가의 예술 제작에 접근하고자 사회적 관행의 영역에 오랫동안 집중해왔다. '노동자' '이민자' '교외 지역 젊은 층'이 있듯이 '여성'이 있으며, 부르디외의 논리에 따르면 그들의 '아비투스habitus'*를 연구해야 하는 것이다.

이러한 사회학적 전환이 없었다면 미술사에 관한 우리의 지식과 자료가 풍성해지지 못했을 것이다. 만약 구조주의가 없었다면, '해체'가 없었다면, 정신분석적 연구가 없었다면, 소위 말하는 '저자의 죽음'**이 없었다면, 미술사가 스스로를 향해

* 특정한 환경에 의해 형성되는 성향, 사고, 행동체계 등이 무의식적으로 내면화되어 개인이 속한 계급이나 계층에서만 볼 수 있는 문화적 행동 특성이 된 것을 가리킨다.
** 롤랑 바르트가 쓴 책의 제목이자 그의 주장. 저자는 필사자이지 창조자가 아니라는 입장이다.

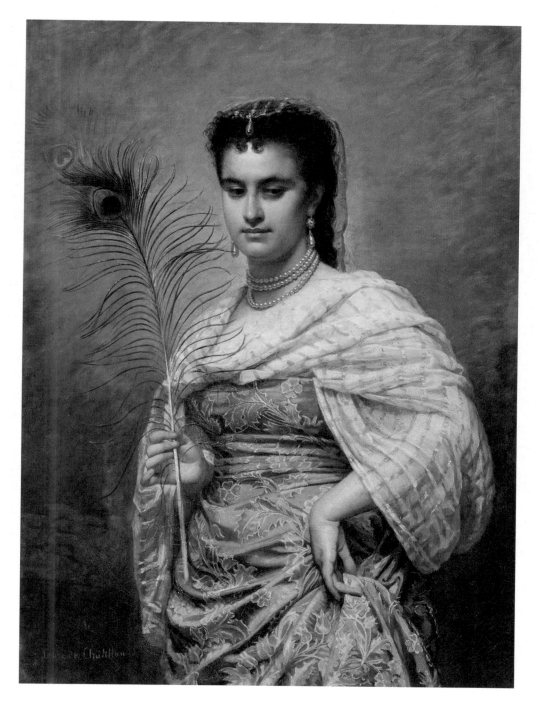

6. 조에-로르 드 샤티용, 〈젊은 미인(공작 깃털을 든 여인)〉
캔버스에 유채 | 98.4×73cm | 개인 소장

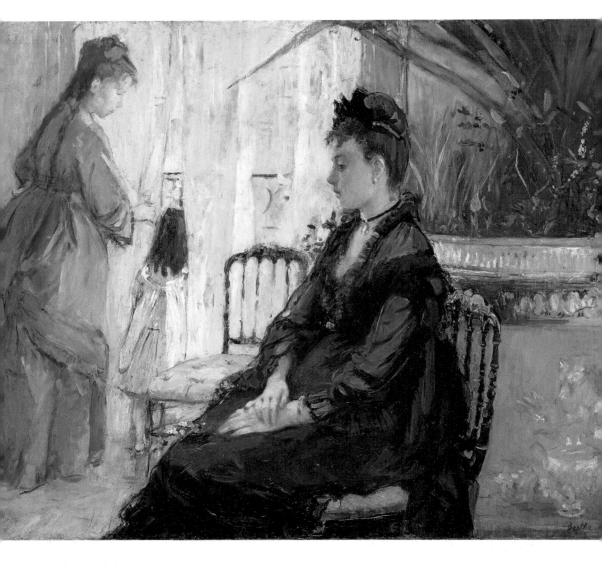

7. 베르트 모리조, 〈실내〉
1872년 | 캔버스에 유채 | 60×73cm | 개인 소장

이렇게 유익하고 비판적인 시각을 취할 수 있었을까? '거장'에 속하지 못한 예술가들에게 조금이라도 호기심을 가졌을까? 작품이란 단지 창조자의 전능함만으로 만들어지는 것이 아니며, 작품은 사회에서도, 형태에서도, 사회 안에서 순환하고 계승되는 기호에서도 태어날 수 있음을 생각해낼 수 있었을까? 아니, 그렇지 않다.

그러나 인본주의적 이상주의에 대한 반응, 특히 여성 예술가에 관한 연구가 그것에 보이는 반발은 전통 정전의 이상주의가 해결하고자 했던 문제를 회피하려는 전략은 아닐까? 예술가들이 자신과 가족의 물질적·사회적 존재를 어떻게 지켜왔는지를 연구하고 남녀 예술가들이 사회학적·역사적으로 정의된 현실 속에 사로잡혀 있었음을 파악한다고 해서, 재봉사나 식료품상이 되기보다 물감과 붓을 이용해 자신이 바라는 또는 자신이 사는 세상을 표현하고자 했던 그들 욕망의 독특한 본성을 무시해야 하는 것인가?

미술사를 지배해온 이상주의와 남성중심주의 때문에 이 문제는 미술사 밖으로 밀려났다. 이상주의는 사회학 만능주의로 대체되었고, 예술가(특히 여성 예술가)는 유일한 사회적 메커니즘의 산물이자 대리인인 동시에 희생자가 되었다. 지하에 자리한 어두운 거주지, 우리 안에 자리 잡은 동시에 우리가 살고 있는 '내면의 동굴'[9]에 대한 호기심은 그렇게 미술사와 단절되어버렸다. 이러한 호기심의 실종은 어디에서 비롯된 것일까? 다른 학문과의 연관성이 고려되지 않은 지식의 파편화를 초래했으며 '개별 인간−사회−종의 개념을 구성하는 삼위일체'의 붕괴를 야기한 포기에서 비롯된 것은 아닐까?

잃어버린 질문

'여성 화가'를 비롯한 정체성의 문제들이 점차 전문화되고 있다. 점점 구체적으로 드러나는 차이를 인식하라는 요구 또한 한목소리로 등장하고 있다. 이는 다음과 같은 질문이 변형된 형태로 백일하에 다시 등장하는 신호탄일 것이다. '세상에 존재한다는 것은 무엇인가? 이 세상의 존재라는 것은 무엇인가?'라는, 결코 사라지지 않을 질문이자 우리의 정신을 아찔하게 만들기 때문에 억압되어 있는 질문 말이다.

이 질문은 단절되고 고립된 채로 남아, 우리가 답보다는 질문 자체에 접근해주기를 끊임없이 기다리고 있다. 예술이란 바로 이러한 '단절된 영역들을 조직적으로 연결하는'[10] 것이고, 보는 것과 이해하는 것 사이의 연대가 가장 면밀하게 측정되는 전략적 지점이다. 예술은 도식화할 수 없는 것과 합리화할 수 있는 것, 현실과 가상, 질서와 혼돈 사이의 중재자로서, 하나와 다른 하나가 어떻게 '서로를 위한 기반인 동시에 서로의 상부구조가 되는지'[11]를 알 수 있는 작업이다.

현재의 사실을 기록하는 역사와 반대로, 예술에는 역사를 거스르는 특수성이 있다. 이것이 초기의 철학적 허세를 벗은 미술사가 '질문'을 포기한 이유를 설명할 수 있을 것이다. 예술작품이 상상, 사고, 육체에 관한 표현이자 행위인 한, 예술작품에

는 실존적 시간, 즉 '순간이 더 이상 시간과 시간 사이의 간격이 아니며 존재하지 않는 장소, 다시 말해 그 자체로 영혼의 세계인'[12] 영혼의 시간이 드러난다. '자신을 제외한 모든 것을 불러올 수 있는 이 역설적 공간에서만 개인은 자신과 자신 이상의 것을 동시에 발견할 수 있다.'[13] 전통 미술사의 이상주의가 이 공간을 이성과 문명의 남성적 승리 아래 굴복시켰다고 해서, 이 공간에 대한 접근과 질문을 포기해야 하는가? '불합리함이 떠도는 통제불능의 틈을, 연구와 발견과 창조가 이루어지는 불확실성과 결정 불가능성의 틈새'[14]를 결코 들여다봐서는 안 되는 것일까?

왜 여성 예술가들의 작품이 그 공간에 머무르지 않았던 것처럼, 그곳에 속하지 않았던 것처럼 만드는 것일까?

왜 사회학적 접근은, 일반적으로 우리가 남성 예술가에 관한 전시와 작품에서 볼 수 있는 것과는 다르게 여성 예술가의 '세상을 만드는 방식'과 예술가로서의 시각적 사고를 분석할 자리를 빼앗는가? 왜 여성 예술가의 작품 앞에서는, 질 들뢰즈의 말을 빌리자면 '[그들이] 어떻게 그곳으로 가는지'를 알지 못하고 '그곳에서 일어나는 일이 회화'[15]임을 보려 하지 않는가? '보이지 않는 힘을 보이게 하려는 시도'[16]를 왜 살펴보지 않는가? 왜 사회논리 연구는 '회화의 고유한 논리', '예술의 일반 공통 문제', 인식의 핵심에 놓여 있는 문제, 표상의 창조가 그 구체적 특징 중 하나이며 따라서 '예술을 위한 예술' 이론이나 '형태'에 관한 상징적인 역사와는 아무런 관련이 없는 문제를 이해하려고 시도할 때 여성 예술가를 제외하는가? 왜 우리는 아직도 여성 예술가의 작품이 우리의 시적 기억 안으로 들어올 때까지, 그 안에서 생각과 감정의 복합체가 시각적으로 구체화되었음을 인식할 때까지, 그리고 그 안에서 세상 속의 우리 존재를 성찰하고 우리 자신을 이해할 기회를 찾을 때까지 기다려야만 하는가? 그것이 '사회적' 평등뿐 아니라 '실존적' 평등까지 실현하는 방법인데도? 그러니 이제 여성 예술가의 작품이 우리에게 어떻게 다가오는지, 우리 '내면의 구석기 시대'[17]에 대한 탐구와 실존적 질문에 어떻게 참여하는지 말을 하거나 글

을 써보면 어떨까? 그들을 불러내보면 어떨까? 우리가 추구해야 할 역사학의 비판적 분석과 병행하여, 이제부터는 여성 예술가들의 입장을 변론하는 것이 아니라 그들의 작품을 고찰해보면 어떨까?

바로 이 지점에서 우리는, 여성 예술가들이 잊힌 이유를 설명하기 위해 성차별을 언급하는 주장에 조직적으로 굴복당하지 않도록 각별히 주의해야 한다. 찾아보면 역사가 '눈에 보이지 않게' 만든 여성 예술가들의 작품을 발견할 수 있다. 그중에는 그들이 회화에 완벽히 숙달해 있었음이 드러나며, 따라서 그들이 잊힌 이유가 서툰 아마추어리즘 때문이 아님을 알게 해주는 작품이 많다. 그리고 야망, 투지, 끈기의 결과로 성공과 명예를 얻은, 그래서 여성의 대의를 이룬 영광스러운 주역에 당당히 이름을 올릴 만한 여성 예술가의 작품도 많다. 사후에 명성을 얻지 못했고 그들의 작품이 알려지지 않았다고 해서, 그것으로 성차별적 미술사의 혐의를 가중해야 하는 것일까? 여기에서 미술사라는 이름이 숨기고 있는 양면적 성격이 다시 등장한다. 취향, 미적 판단, 예술작품에 대한 기대치, 예술적 행위의 가치와 필요성 또는 예술작품 안에 나타난다고 여겨지는 '보이지 않는 힘'에 대한 탐구는 순수하게 사회학적이고 기록적인 조사의 '객관성'을 끊임없이 방해한 마들렌 르메르^{Madeleine Lemaire}나 조에-로르 드 샤티용^{Zoé-Laure de Châtillon}(일부 작품 제외), 엘리자베스 제인 가드너 부그로^{Elizabeth Jane Gardner Bouguereau}(도판4, p.14)나 알릭스 다느탕^{Alix d'Anethan}의 작품, 또는 테레즈 모로 드 투르^{Thérèse Moreau de Tours}가 '제3공화국'* 스타일로 그린 기념비적 역사화 〈렌 시장^{Le Maire de Rennes}〉(도판3, p.12)을 보자. 이 작품들은 19세기 말의 취향·사상·정신적 표현·사회·정치의 역사를 우리에게 알려주지만, 이들에게 시간을

* 1870~1940. 프로이센과의 전쟁에서 패한 나폴레옹 3세의 제2제정이 붕괴되면서 세워진 정치 체제. 민주주의와 근대화가 발전했지만 정치·사회적으로 불안정한 시기이기도 했다. 제2차 세계대전 당시 나치 독일이 프랑스를 점령하면서 막을 내렸다.

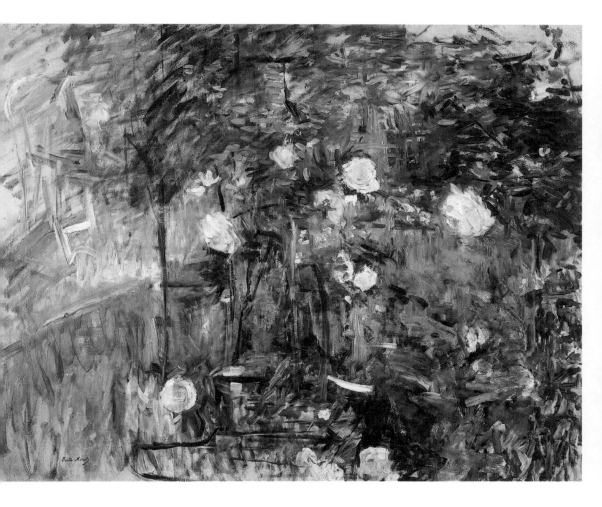

8. 베르트 모리조, 〈장미 정원의 한구석〉

1885년 | 캔버스에 유채 | 73×92cm | 개인 소장

초월하여 오늘날의 우리에게 감동이나 미학적 격변에 가까운 무언가를 제공하는 힘이 있는지에 대해서는 신중히 생각해보게 된다. 한 시대의 시각 문화를 이해하기 위해 그것을 형성한 사람들을 알아야 하듯 이 작품들 또한 알아야 할 가치가 있지만, 그렇다고 이것들이 우리가 '회화의 고유한 논리'를 이해하는 데 도움이 되는 작품들일까? 앙브루아즈 타르디외는 『1835년 살롱전 연보Annales du Salon de 1835』에서 예술가들은 '후대에 남을 만한 작품을 거의 생산하지 않는다'고 했고, 1844년 루이 페스는 '오늘날 파리는 유럽의 거대한 공장'이며 그곳의 예술은 '산업의 형태'를 띠고 있다는 견해를 밝혔다.[18] 루이즈 아베마Louise Abbéma가 그림 속에서 파리의 대로를 활보하게 만든 우아한 여성들, 마들렌 르메르가 그림 속 수많은 화병에 가득 꽂은 장미 꽃다발 또는 그의 초상화들에서 볼 수 있는 로코코풍의 부활. 이를 보면 위와 같은 일부 비평가들의 기록이 옳지 않은가? '단어들을 늘어놓는' 재주에 취해 '격렬한 판단'을 멋대로 펼쳤다고[19] 그 비평가들을 항상 비난할 수만은 없을 것이다.

반면에, 예술계에 성공적으로 자리 잡기 위해 여성 예술가들이 택한 경력 전략이 동시대 예술가 대다수가 택한 것과 마찬가지로 현재의 미학적 판단과 가치 체계가 경멸하는 도상학적이고 문체론적인 길이었다면, 그래도 우리는 그들의 작품을 사회학적 관점에서만 보아야 할까? 그림 속 사건 앞에서 느끼는 '감정'은 작품 전체의 내용과 부합해야만 정당성과 기억될 권리를 갖는 것인가? 이 예술가들이 역사적 주체로서 참여했던 시각 문화의 스크린은, 롤랑 바르트가 말한 '스투디움studium', 즉 교육을 통해 얻는 문화적·정치적·사회적 관심사이자 지식과 예의의 적절한 조합만이 지배하는 담론[20] 안에 오늘날의 관객들을 머무르게 해야 하나? 우리의 자주적이고 떳떳한 미적 양심을 찌르고 자르고 방해하기 위해 때때로 나타나는 민감한 지점인 '푼크툼punctum'*을, 우리는 부끄러운 비밀처럼 간직해야 하는 것인가? 테레즈 모로 드 투르의 1887년 작 〈렌 시장〉과 그가 깊이를 가늠할 수 없는 무성한 초목 앞에 선 여인으로 자신을 표현한 1893년 작 〈정원에서의 자화상Autoportrait au jardin〉(도판

5, p.19)을 비교할 때, 우리는 무슨 말을 하고 또 무엇을 할 것인가? 테레즈가 부아-드-루아의 정원에서 남편이자 동료 화가인 조르주 모로 드 투르를 위해 여러 번 그림 모델이 되어주었다는 사실을 알게 되었을 때는? 1869년 조에-로르 드 샤티용이 나폴레옹 3세의 의뢰를 받아 그린 〈성모에게 무기를 바치는 잔 다르크Jeanne d'Arc voue ses armes à la Vierge〉(도판43, p.146)를 보고 나서, 그가 여성화가/조각가연합전에 출품하고 같은 해 프랑스 예술가전에 전시한 1804년 작 〈젊은 미인Jeune Beauté〉(도판6, p.21)으로 눈을 돌렸을 때는? 〈젊은 미인〉 속 '자수정 장식을 머리에 쓴 아름다운 금발 여인, 속이 비치는 숄로 덮여 있는 푸른 드레스 속 가슴'21은 비평가들의 눈길을 끌었다. 그런데 왜, 미인의 시선, 그 시선과 같은 높이에 있는 공작 깃털의 홑눈, 작은 숨결에도 흔들릴 듯한 깃털의 가벼움, 미인의 엄지와 검지 사이에 끼워진 가느다란 깃대의 뻣뻣함에는 눈길이 닿지 않았을까? 그들의 그림 속에서처럼 부르주아식 실내에 갇힌 여성의 비애, 울타리가 허용하는 범위 안에서 커튼으로 가려진 공간이나 정원 구석진 곳만 모험할 수 있도록 호기심의 시선이 축소된 여성 예술가들의 애통함은 어째서 늘 되풀이되는가? 회화의 주제를 왜 항상 객관적으로 식별할 수 있는 대상, 이미 읽고 배운 지식, 그래서 회화의 주인 노릇을 하게 될 지식과의 유사성 안에서만 보는가? 베르트 모리조가 1872년에 그린 〈실내Intérieur〉(도판7, p.22)를 보면서, 그림 속 거울에 부착된 화분에서 불안정하게 자라나는 식물을 어떻게 지나칠 수 있을까? 거울 저편에서, 그림 표면에 존재하는 스크린의 뒤편에서 아찔하게 증식하는 저 청록색 물결을? 프레임 밖으로 뿜어져나올 듯한 그 에너지를? 시선 둘 곳 없이 비스듬히 앉아 손을 한가로이 내려놓은 여인, 우리에게 옆모습을 보여주는 저 검은 모나리자는 또 어떤가? 틀어올린 머리의 주름 장식 아래로 살아 있는 듯한 윤곽과

* 롤랑 바르트가 사진 비평의 틀로 '스투디움'과 함께 내세운 개념. '스투디움'이 누구나 공감하는 객관적 의미라면, '푼크툼'은 개인 경험과 연결되어 순간적으로 찾아오는 강렬한 감정이다.

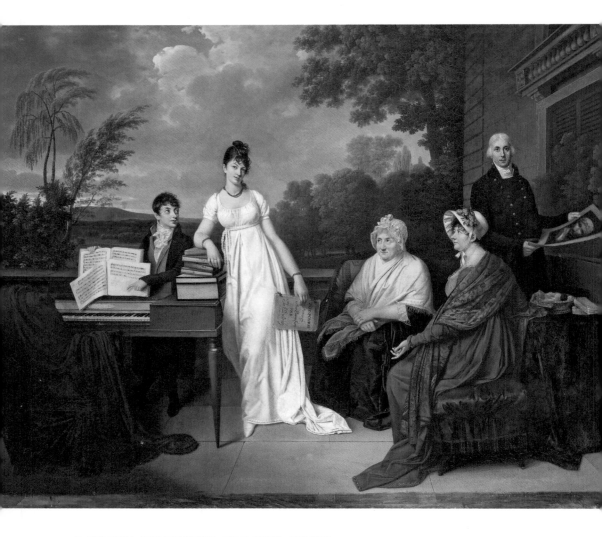

9. 아델 로마니, 〈가족 앞에서 피아노 연주를 망설이는 젊은 여성〉
1804년 | 캔버스에 유채 | 113×146cm | 바사 칼리지 | 프랜시스 리먼 로앱 아트센터 | 포킵시

촉감과 안색을 가진 그 여인도 성장하고 있는 것 같지 않나? 부르주아식 살롱의 한 구석에 있는 이 여인이 1885년 작 〈장미 정원의 한구석Un coin de la roseraie〉(도판8, p.27)을 보여줄 것 같지 않은가? 여기, 음표처럼 추상적인 기호들로 구성된 이 제한된 표면에서 세상의 리듬이라고 말할 수 있는 것은 무엇인가? 그것을 인식한다는 것은 무엇을 의미하는가? 그림에서 그것을 볼 수 있게 한다는 것은 어떤 의미인가?

이 책은 여성 예술가의 작품이 특히나 풍성했던 시기를 다루기에는 한정된 공간이지만, 이처럼 지나치게 많은 질문 그리고 그 질문들의 불확실성이 주는 위험을 감수하는 일에 독자들을 초대하고자 한다. 이 책은 20세기 초에 탄생하여 '별개의 연구영역'에 속하는 견해인 '여성이 만든 작품들 간 가상의 동질성'을 방법론적으로 지지하는 개론서가 될 생각은 없다. 그 견해는 드니 노엘이 시사했듯이, 최근까지 여성 예술가들이 미술사에서 배제되었고 오늘날에도 미적 성찰이나 시문학적 상상력과 관련된 글에서 거의 언급되지 않는 문제[22]에 부분적으로 책임이 있다. 이 책은 공중에서 내려다보며 훑는 관점보다는 지상에서 들여다보고, 발굴 현장을 열고, 여기저기에서 조사를 실행하는 방법을 택했다. 이 책이 남겨 둔 여지를 활용하여, 다른 연구서들은 일부 선행연구와 마찬가지로 연구영역 설정에 필요한 모든 시공간을 확보하여 조사를 실행할 수 있을 것이다.

이 책은 철저하지도 '공정'하지도 않을 것이다. 유명한 여성 예술가 몇몇은 소개하지 않고 넘어가거나 단지 언급만 할 것이며, 알려지지 않은 여성 예술가들에 더 길게 주목할 것이다. 또 줄리앙 아카데미나 여성의 에콜 데 보자르École des Beaux-Arts 입학과 같이 이미 심층 연구의 혜택을 받은 문제들보다는, 중요하지만 일반 대중에게 거의 알려지지 않은 다른 문제들에 더 많은 페이지를 할애할 것이다. 이 책에서 다루는 그 오랜 기간 동안 미술관이나 전시회에 걸리는 명예를 얻지는 못했지만, 더 많은 대중이 볼 수 있도록 공간을 내어줄 가치가 있는 작품과 예술가가 예상 외로 많다. 쇠이유 출판사에서 이 '아름다운 책'을 통해 호기심 많은 이들에게 소개

하는 여러 작품과 예술가처럼 말이다. 이 책은 주제별 접근방식을 따라 종종 창고에서 잊혔거나, 개인 소장품으로 고립되어 있거나, 판매시장에서 여전히 비자 없이 방황하는 작품들을 모아놓은 저술이다. 감상하는 즐거움만큼이나 오래 그리고 자주 이 작품들과 재회할 수 있다. 그저 그림을 그리는 일, 아무것도 요구하지 않는 그 몸짓을 계속 기억하고자 만든 책이다.

ELLES
ET À
PEINT
MA
LAC

새로운 공간
: 취미 미술과 교육 모델의 변화 이전

"이 그림의 복제화조차
내 서명이 들어간 덕에
그만큼 잘 팔린 것이다."

로자 보뇌르, 생애 말년에

10. 마리 바시키르체프, 〈아틀리에에서(파리의 줄리앙 아카데미)〉

1881년 | 캔버스에 유채 | 188×154cm | 드니프로페트로프스크 미술관 | 드니프로페트로프스크

19세기 이전

 그림을 그리는 여성은 늘 존재했다. 그들은 어린 시절부터 수녀원이나 아틀리에에서 훈련을 받았으며, 자신의 형제, 사위, 사촌 또는 아들과 마찬가지로 그림의 부분 작업이나 전반적인 과정에 배정되어 참여했다. 여성은 화가 조합인 길드를 운영하는 길드 마스터의 아내이거나 친척이거나 딸이었으며, 그 예술 생산공간의 여러 관계자 중에서 가장 높은 비율을 차지했다. 이러한 여성은 왕립 아카데미*에 소속되어 특권을 누린 소수의 화가나 저명하고 권력 있는 후원자를 위해 작품을 창조하면서 미술사에 이름을 올린 소수의 '위대한' 예술가보다 훨씬 많다. '위대한 예술가'가 운영하는 아틀리에에서 여성은 자신의 아들이나 형제와 마찬가지로 배우자나 아버지, 즉 아틀리에 주인의 명성을 지키기 위해 어느 정도 익명으로 협력했다. 하지만 익명이며 잊힌 존재인 이 남녀 예술가들 역시 작업 중인 그림을 신중하게 마

* 본 명칭은 왕립 회화/조각 아카데미(Académie royale de peinture et de sculpture)로 17세기 중반에 설립되었다. 프랑스 예술의 보편적 원칙을 수립하고 젊은 작가들을 발굴하는 것이 목표였으며, 프랑스 미술의 교육과 전시에서 독점권을 쥐고 큰 영향력을 행사했다.

주하는 고독한 순간에는 '위대한 예술가들'과 마찬가지로, 삶의 평범한 과정에서 벗어나 자기 존재의 근원이자 수단으로서의 예술을 경험하고 사유했을 것이다.

가족적인 아틀리에에서 여성이 수행했던 역할의 관행만큼이나 오래된 것은, 음악과 미술이 부유층 여성을 위한 결혼 자본, 사회적·상징적 자본으로 인식되는 독특한 관행이었다. 이는 원칙적으로 그리고 관례적으로 모든 금전적 목적이나 구체적인 직업 세계와는 무관했으며, 계급을 드러내는 표현이었다. 18세기를 지나면서 여성들이 장식용 모티브, 꽃, 정물을 그리려는 목적으로 받은 미술 훈련은 그들이 여행할 때 풍경을 연구하거나 초상화를 그리기 위해 인간 형상을 탐구하게 되면서 더욱 풍부해졌다. 다시 말하지만, 그들 중 일부는 이를 통해 자신에 대한 사유에 한 발 더 가까이 다가갔을 것이다.

물론 19세기 이전의 아틀리에와 전시회에도 눈에 띄는 여성의 이름이 몇몇 있으며, 동시대인 또는 미술사가 그들에게 예술가라는 칭호를 부여한 덕분에 그들의 명성은 후대에도 남아 있다. 하지만 장르는 항상 '여성 화가'로 명확히 구분되었다. 이는 사회의 눈으로 볼 때 그들이 이중 예외, 다시 말해 성별에서도 예외이며 공통의 존재 체제에서도 예외에 해당한다는 의미였다.

전통적인 시대 구분 모델에서는 1848년 혁명*을 중심에 놓고 19세기 전체를 단일 시기로 간주하지만, 사실 19세기는 길고도 복잡한 시기였다. 그리고 이 19세기가 시작될 무렵에 커다란 현상이 일어났다. 1897년 여성의 에콜 데 보자르 입학이 허용될 때만큼 주목할 만하고 심지어 더 중요한 현상이었는데, 바로 여성의 회화 훈련과 직업화가 진출을 놓고 1780년대 중반부터 시작된 전례 없는 논쟁이었다. 이 논쟁은 전문가 집단 외부로 빠르게 확산했으며, 모호하고 변화무쌍하지만 점차적

* 프랑스의 2월 혁명을 비롯해 유럽 전역에서 일어난 자유주의 운동을 함께 가리키는 표현이다.

으로 힘을 얻고 있던 권력, 즉 여론을 유혹할 만한 소재였다. 19세기 초는 이 현상의 진정한 전환점이었다. 젊은 여성들을 위해 남성 전용 아틀리에와 비슷한 교육과정을 갖춘 개인 아틀리에가 끊임없이 생겨났고, '젊은 여성 화가'의 모습은 이 유행을 주제로 한 수많은 그림과 당시 비약적으로 성장한 언론의 보도가 증명하듯 어느새 하나의 사회 풍경으로 자리 잡았다.

19세기 여성 화가들을 이야기할 때, 조각가 엘렌 베르토 ^{Hélène Bertaux}와 그가 창설한 여성화가/조각가연합^{Union des femmes peintres et sculpteurs(UFPS)}이 여성의 에콜 데 보자르 입학을 위해 1880년부터 힘겹게 벌인 투쟁을 빼놓을 수 없다. 이후 에콜 데 보자르에서 여성은 1897년 이론 수업에 참여할 권리를, 1900년 남녀가 구분되어 있던 실기 아틀리에에 함께 참여할 권리를, 1903년에는 로마대상^{Grand Prix de Rome*}에 도전할 권리를 얻었다. 그 이면에는 여성 비하적 반계몽주의로 인해 여성 창작자를 한결같이 적대시한 19세기에 분개를 느낀 여성들이 있었다. 그러나 '대담한 원시 페미니스트' 또는 '근대 아방가르드 천재'라고 칭할 수 있는 이들은 몇 안 되었다. 로자 보뇌르^{Rosa Bonheur}, 베르트 모리조^{Berthe Morisot}, 수잔 발라동^{Suzanne Valadon}을 비롯하여 제3공화국 시기(여성을 대상으로 하는 미술 훈련이 실제로 늘어났으며 공공장소·미술시장·사회적 수요 면에서 여성의 존재가 강화되던 시기였다)에 활동한 몇 명 정도다. 그러나 19세기 초반에는 평생에 걸쳐 명성을 떨친 여성 화가가 제법 있었다. 이들은 살롱전**에 작품을 전시하고 최고의 영예를 얻었으며, 국가 또는 조제핀 황후나 러시아의 유수포프 왕자 같은 거물 수집가들이 그들의 작품을 소장했다. 특

* 매년 최우수 학생에게 수여하는 상으로, 로마 유학의 기회를 함께 주었다.
** 여기서 '살롱'은 미술 전시회를 의미하는데, 이 책에서는 특히 왕립 아카데미가 창설하여 1880년까지 파리에서 개최한 공식 살롱을 '살롱전'으로, 기타 살롱은 주로 '전시회'로 표기했다. 사교 모임을 의미하는 살롱인 경우 '사교살롱'으로 표기했다.

히 1800~1820년에 활동한 폴린 오주^{Pauline Auzou}, 오르탕스 오드부르-레스코^{Hortense Haudebourt-Lescot}, 앙리에트 로리미에^{Henriette Lorimier}, 앙젤리크 몽제^{Angélique Mongez}, 마리-기유민 브누아^{Marie-Guillemine Benoist}를 예로 들 수 있다. 브누아가 그린 〈흑인 여성의 초상^{Portrait d'une femme noire}〉(1800)은 1818년 그의 다른 작품 세 점과 함께 국가에 소장되어 같은 해 개관한 '살아 있는 예술가들의 박물관'*에 전시되었다.

* 파리 뤽상부르 박물관을 말한다. 1750년에 처음 대중에 공개되었고 1818년 최초의 생존 작가 전용 박물관이 되었다.

예술에 대한 취미,
미술 공간의 혁명과 여성화

18세기 후반에 프랑스 사회의 최상위 특권층이 보여준 예술에 대한 열광은 전통적인 계급 구분과 관련된 관습과 행동에 따른 것임이 분명했지만, 여기에는 계몽주의 사상의 중심에 있는 교육과 지식에 대한 성찰의 영향도 있었다. 19세기 초에 들어서면서 사교 및 세속적 오락거리를 위한 새로운 요구들에 응하여 예술 관련 어휘를 배우고, 감정가와 아마추어 애호가로 활동하고, 미적 판단을 쌓는 훈련 및 지식을 바탕으로 호기심을 품는 훈련을 받고, 예술품 수집을 취미로 삼고, 그랜드 투어 (교양 있는 귀족 집안 젊은이들의 교육 여행. 18세기 유럽에서 성행했다)를 떠나는 등의 문화가 유행했으며, 전례 없는 개인교습 열풍이 불고 전문 공개강좌가 열려 큰 성공을 거두었다. 자연사박물관에서 동식물을 묘사하는 법을 가르쳐주는 도상학 공개강좌, 해외에서도 매우 유명했던 밀랍모형학자 마리 마그리트 비에룽이 진행한 해부학 강좌, 아카데미 해부학 교수이자 『화가, 조각가, 수집가를 위한 해부학 요소』(1788)의 저자 장-조셉 쉬가 1792년에 남녀 모두를 대상으로 개설한 해부학 과정 등이 있었으며, 이 밖에도 18세기 말에는 상류층 젊은 남녀가 다양한 기술을 배울 수 있는 입문서와 방법이 넘쳐났다. 제정 시대 초기에 출판계에서는 남녀 고객

의 늘어나는 요구에 부응해 특히 여성 독자를 대상으로 한 서적들을 내놓으면서 이러한 분위기를 성공적으로 활용했다. 하지만 출판계의 이러한 움직임이 여성과 아마추어리즘을 연결 짓는 풍조에 어느 정도 기여한 것도 사실이다. 무엇보다도 18세기 후반에 나타난 가장 중요한 현상은 데생 기술을 배우는 일이 그 어느 때보다 장려되었다는 점이며, 이후에는 사회 변혁의 영향으로 한층 더 확산되고 대중화되었다.

아마추어 애호가들의 예술 활동이 대중에게 인정받은 점도 이러한 사회 변화의 또 다른 징후였다. 1776년 콜로세움 예술전Salon des arts du Colisée은 아카데미 회원 및 비회원의 출품에 더해 아마추어 예술가의 출품까지 허용했다. 1785년 예술가 클럽Club des arts은 학생과 아마추어 '남성 및 여성이 유화, 파스텔화, 데생 분야에서 원화 또는 모사작을 그려 경쟁'하는 장르화* 경연대회를 조직했다. 기업가 파앵 드 라 블랑슈리가 만든 공모전인 코레스퐁당스전Salon de la Correspondance은 1783년 '유명 아마추어 예술가'에게 문을 열었으며, 왕립 아카데미도 1787년 살롱전을 시작으로 아마추어 예술가가 전문 예술가와 함께 공개적으로 작품을 전시하도록 허용했다.

1783년 아델라이드 라비유-기아르Adélaïde Labille-Guiard와 엘리자베스 비제 르 브룅Élisabeth Vigée Le Brun이 왕립 아카데미의 회원으로 선출된 직후, 여성 직업화가가 눈에 띄게 증가하는 현상이 예술계를 뒤흔들었으며 이는 당시 한창 세력을 키워가던 언론을 통해 여론에도 영향을 미쳤다. 1788년까지 매년 성체대축일에 도핀 광장에서 열린 청소년 전시회l'Exposition de la jeunesse, 1783~1787년에 열린 코레스퐁당스전, 마지막으로 1791년 참가 자격 제한이 사라진 공식 살롱전을 통해 젊은 여성 화가들의 인지도가 크게 높아지면서, 언론에서도 여성 화가라는 주제를 열심히 활용했다.

* 일상생활 속 장면. 인물. 풍속 등을 묘사한 그림.

주목받은 여성 화가 대부분은 라비유-기아르에게서 훈련받았고, 비제 르 브룅에게서 훈련받은 화가도 일부 있었다. 그런데 이들은 아카데미 회원인 유명 남성 화가들의 제자이기도 하여, 1770년대에는 장-밥티스트 그뢰즈, 1785년 이후에는 조제프-브누아 쉬베와 자크-루이 다비드에게서 그림을 배웠다. 쉬베와 다비드는 왕립 아카데미가 자리한 곳이자 아카데미 소속 예술가들이 오랫동안 아틀리에와 숙소로 이용해온 루브르 박물관 내에 여성을 가르치는 아틀리에를 운영하고 있었는데, 1787년 프랑스 문화유산^{Bâtiments de France} 책임자(현재의 문화부 장관과 비슷한 직책)는 이것이 적합하지 않다는 평계와 남녀 공학이 학업에 방해가 된다는 구실로 쉬베와 다비드의 여성 아틀리에 운영을 금지했다. 그러나 수요를 충족하느라 자꾸만 늘어나는 여성 대상 아틀리에를 막을 수는 없었다.

사회계층과 그에 따른 특권이 급속히 변함에 따라, 예술을 향한 열광과 여성을 위한 미술교육은 이 현상이 시작된 귀족 계층과 상류 부르주아층을 넘어 널리 퍼져나갔다. 파리뿐 아니라 지방에서 소박한 배경을 가진 부모들도 이제 주저 없이 '딸에게 회화 공부를'[23] 시켰으며, 자금을 조달해 파리에서 명성 높은 거장이 운영하는 아틀리에에 딸을 보냈다. 이는 순수하게 미학적인 이유만은 아니었고, 실용적인 선택이기도 했다. 혁명으로 인한 경기 침체로 가계가 빈곤해졌고, 실제로 부유층 젊은 여성 일부가 전문 화가의 길로 뛰어든 것도 갑작스러운 계층 몰락 때문이었다. 사실 19세기 초 수십 년간 여성 예술가들이 살롱전에서 이룬 성공은 여성들에게 새로운 사명을 불러일으키고 예술을 향한 야망을 북돋웠지만, 동시에 건실한 직업에 문제가 생겼을 때 가족을 부양할 수 있는 보장이자 명성을 얻을 기회라는 생각을 화가 지망생과 그 부모에게 심어주었다. 그러나 딸을 둔 아버지들이 공공 또는 민간 의사결정권자에게 보낸 수많은 편지에서 확인할 수 있듯이, 아버지가 딸의 화단 진출에 투자하는 동기는 감정적 이유이거나 딸의 성공을 지켜보며 느끼는 자부심 때문이기도 했다.

"이보게, 내가 정말 이해할 수 없는 한 가지는 딸에게 회화 공부를 시키는 부모의 부끄러운 줄 모르는 뻔뻔함이라네."[24] 분노에 찬 이러한 지적은 여성과 남성 각자의 입장에서 모순이 없는 것은 아니지만, 단순히 성별에 따른 본질주의적 차별과 그 생물학적 근거를 보여주는 것 이상의 의미가 있다. 여성의 '본성'을 내세우는 이들 주장이 불안스럽기는 하지만, 여성이 회화를 공부하는 현상에 불만을 표하고 분개한다는 것 자체가 당시 본성보다는 '문화', 즉 사회학적 현실이 승리했음을 보여준다. 1787년의 여성 아틀리에 금지령에 따라 다비드가 루브르 박물관이 아닌 다른 장소에서 가르치게 된 상류층 출신 여제자 네 명은 이후 스무 명가량의 여학생과 함께 공부했다. 그리고 이들 중 일부, 예를 들어 콩스탕스 샤르팡티에^{Constance Charpentier}, 잔느-엘리자베스 쇼데^{Jeanne-Élisabeth Chaudet}, 니자 빌레르^{Nisa Villers}, 앙젤리크 몽제 등은 1790년대부터 살롱전에 작품을 내며 성공을 거두었다. 대혁명이 한창인 시기에는 다비드와 마찬가지로 아카데미 회원인 젊은 남성 화가 장-밥티스트 르뇨도 여성 대상 아틀리에를 열었다. 왕정복고 시대* 내내 문을 연 르뇨의 아틀리에는 르뇨의 아내이자 역시 화가였던 소피 르뇨^{Sophie Regnault}가 운영했으며 여성 예술가를 다수 배출했다. 폴린 오주(도판14, p.73), 아델 로마니^{Adèle Romany}(도판9, p.30), 앙리에트 로리미에 등이 르뇨의 아틀리에에서 훈련을 받고 제1제정과 왕정복고 시대에 활약한 여성 화가들이다.

19세기 초 미학적 수사학과 여성 비하적 수사학의 이면에는 그동안 특권을 누린 화가들과 새로운 화가들 사이에 미술의 장을 공유해야 하는 문제가 걸려 있었다. 새로운 화가들이란 '혁명기에 미술 훈련을 받은 젊은 남녀 예술가'로, 재능으로 이름을 알리고 대중의 호기심을 불러일으켰으며 수적으로도 기존 화가들을 불안하게

* 1814년 황제 나폴레옹(제1제정)이 실각한 후, 프랑스 혁명 당시 쫓겨났던 부르봉 왕조가 복귀하여 통치한 시대. 1830년 7월 혁명으로 막을 내렸다.

만들기에 충분했다. 왕정복고 이후 남녀 예술가의 수가 폭발적으로 증가한 한 세기 동안, 프랑스의 사회와 경제는 급격한 변화와 강력한 긴장을 겪고 있었다. 이러한 배경 속에서 여성을 대상으로 하는 미술교육, 교육 제공 여부와 교육과정, 이를 둘러싼 논쟁과 투쟁의 문제는 또 다른 문제와 맞닿아 있었다. 그 문제는 미술 비평가 아돌프 타바랑의 말을 빌리자면 "자존감, 동기, 명성, 재산, 일용할 양식. 이 모든 것이 귀결되는 곳"[25], 즉 살롱전이었다.

에콜 데 보자르와 개인 아틀리에
: 새로운 아카데미식 교육 모델

1783년 아카데미 회원으로 선출되고 1785년 살롱전에서 〈호라티우스 형제의 맹세Le Serment des Horaces〉로 큰 반향을 일으킨 다비드는 '새로운 프랑스 화파'인 신고전주의 역사화를 이끄는 젊고 카리스마 넘치는 지도자였다. 다비드는 또한 왕립 아카데미가 교육을 통해 전파하는 '프랑스식'의 '하급 취향'에 맹렬한 반대를 외치는 대변인이기도 했다. 1816년 추방되기 전까지* 다비드가 운영한 아틀리에는 우수한 미술교육으로 큰 인기를 끌었다. 다비드의 아틀리에가 배출한 젊은 세대 엘리트들은 로마대상을 타고 살롱전에서 수상하는 등 뛰어난 활약을 보였다. 다비드는 1801년 4월 1일자 편지에서 프랑수아-앙드레 뱅상, 르뇨, 쉬베 등 유명한 남성 아틀리에와의 경쟁이 치열하긴 하지만, 자기 혼자서도 '학교 하나에 견줄 만하다'고 말했다.

다비드의 아틀리에를 뒤따라 문을 연 개인 아틀리에의 훈련 방식은 '스승'이 '그의 방식'에 종속된 '제자'를 기르던 전통적인 교육과는 달랐다. 19세기의 '보스'들은 학생들에게 성공할 수 있는 방법을 가르쳤다. 이들 아틀리에는 예술가 지망생들이

* 나폴레옹의 궁정 화가로 활동하던 다비드는 나폴레옹 퇴위 후 추방되어 1816년 벨기에 브뤼셀로 망명했다.

기술을 배울 뿐 아니라 작업을 구상하고 개인적으로 성숙할 수 있는 장소였고, 학생들은 필요에 따라 거리낌 없이 아틀리에를 바꾸곤 했다. 이러한 변화는 한 세기에 걸쳐 창작의 자유, 혁신, 예술적 개성이 점점 더 중시되고 언론의 주목을 받게 된 요인이자, 대립하는 미학적 가치가 늘어나고 '프랑스 화파'라는 단일체에 대한 전통적인 개념이 붕괴된 요인이기도 했다. 따라서 프랑수아 제라르, 지로데 트리오종, 앙투안-장 그로, 그리고 일화적 장르를 그린 피에르 레부알과 플뢰리 프랑수아 리샤르 등 다비드의 많은 제자가 다비드의 로마적 상상력과는 다른 길을 걸었다.

이제 제자가 스승에게 완전히 종속되는 일이 사라지고 도제식 수업 초기에 제자가 간단한 아틀리에 관리 업무를 맡는 관습이 확실히 없어졌다. 하지만 이것이 미술 훈련의 필수 장소인 아틀리에와의 단절을 뜻하는 것은 아니었다.

앙시앵 레짐*하에서 출범한 왕립 아카데미는 길드의 구속적인 관할권에서 예술가를 해방시키려는 열망에서 탄생했다. 16세기 이탈리아 아카데미의 전통을 따른 프랑스의 왕립 아카데미는 예술가와 직능인, 예술과 공예 사이의 구분을 '이성적으로' 정립할 수 있는, 예술에 관한 이론적 토론의 장임을 표방했다. 왕립 아카데미는 도제식 교육에 반대하면서, 예술교육을 지적 활동의 차원으로 높이 끌어올릴 것을 주장했다. 왕립 아카데미의 교육 프로그램은 강의 외에도 과거 거장들의 작품을 모방하는 훈련을 기반으로 했으며, 무엇보다도 16세기 이탈리아에서 디세뇨disegno라는 용어로 이론화된 이래 소묘와 지적 능력을 모두 아우르는 개념이 된 '데생'을 교육하는 데 중점을 두었다. 1568년 이탈리아 예술가 조르조 바사리가 『르네상스 미술가 평전 Le vite De' Più Eccellenti Pittori, Scultori e Architettori』 15장에서 정의한 바에 따르면, 디세뇨란 '어떤 개념을 인식하고 머릿속에서 판단을 형성한 다음 손으로 표현하는 것'이다. 이러한 이유로 왕립 아카데미는 데생 중심의 학교이자 '아카데미 누드'를 가르치는 '실물

* 1789년 프랑스 대혁명이 일어나기 전의 구체제.

모델 중심의 학교'가 되고자 했다. 따라서 실제로는, 회화 예술을 구체적으로 견습할 수 있는 장소로서 아카데미 소속 화가가 스승이 되어 운영하는 아틀리에를 두었다.

왕립 아카데미가 표방했던 교육은 대혁명 중에도 계속 유지되었는데, 국립미술학교인 에콜 데 보자르에서 동일한 교육 원칙을 계승했기 때문이다.* 에콜 데 보자르 학생들은 1825년부터 시행된 경연 '콩쿠르 데 플라스concours des places'의 순위에 따라 '모델 데생 강의실'의 좋은 자리를 배정받았고, 내부 경쟁시험인 '에뮬라시옹 émulation'도 끊임없이 치러야 했다. 에콜 데 보자르에 다니는 것은 권위 있고 까다로운 선발시험인 로마대상이라는 최종 목적을 향한 명예로운 과정일 뿐이었다. 로마대상 대회 준비에 쏟아부은 수년간의 노력, 치열한 작업, 시간, 물질적 수단을 입증할 최종 졸업장도 없었다. 로마대상에서 1등을 차지하는 학생만이 이탈리아에 있는 아카데미의 분원인 '아카데미 드 프랑스'에서 3~5년 동안 머무르며 공부할 수 있었다. 왕립 아카데미가 창설한 로마대상은 경쟁, 영예, 적합성, '위대한 장르'(회화 장르의 최상위 계층에 있는 역사화) 등 앙시앵 레짐 하에서 중시되던 가치들을 연장해 나갔다. 종종 아무도 듣지 않는 이론 강의 몇 개를 제외하면, 모든 수업은 학생들이 판화, 고대 석고상, 살아 있는 모델을 모사하면서 데생 실력을 다듬는 단체 수업으로만 구성되었고 감독하는 경우는 별로 없었다. 그 밖에 다른 실무 교육은 없었다. 1819년 이후에는 교육팀을 구성한 교수진 15명 가운데 예술가 12명(화가 7명, 조각가 5명)이 각각 1년 중 한 달 동안 감독을 맡아, 모델실과 고대 예술품실에서 매일 2시간씩 진행되는 데생 수업을 관리했다. 자신이 감독을 맡는 달에 열리는 경연의

* 일종의 미술학교 역할을 겸하던 왕립 아카데미는 프랑스 대혁명 기간 중인 1793년 폐지되었다. 1795년 프랑스 학술원이 창설되면서 학술원 산하에 미술 분과가 설치되고 1797년 분과별 국립학교가 설립되면서 새로 생긴 미술학교가 에콜 데 보자르의 시초다. 그래서 왕립 아카데미의 성격을 에콜 데 보자르가 계승한 것으로 보기도 한다. 에콜 데 보자르의 초기 목적은 아카데미의 영향에서 벗어나 독립적인 미술교육을 시행하는 것이었으나 사실상 아카데미에 지배되는 구조였다.

주제를 정하고 심사위원장을 맡는 책임도 있었다. 1819~1863년 사이에 교수로 활동한 이들의 72.7%가 로마대상을 수상했고, 96%가 아카데미 회원이었다. 모두 경력을 기준으로 임명되었으며, 아카데미 회원의 옛 제자이자 예술가의 아들이었다.

거장이 운영하는 아틀리에는 앙시앵 레짐과의 완벽한 연속성을 보여주었고, 미술을 배울 수 있는 필수 교육공간으로 존재했다. 에콜 데 보자르 교수 대다수는 하나 이상의 개인 아틀리에를 운영했다. 예술가를 직업으로 택하는 사람이 늘어나면서 상대적으로 비율이 줄어든 에콜 데 보자르 학생들과 그 밖의 예술가 지망생들이 본격적으로 회화 훈련을 받는 장소가 바로 아틀리에였다. 아틀리에에서 로마대상 수상자가 한 명 이상 배출된다면 이는 분명 그를 가르친 스승과 아틀리에의 우수성과 명성을 보장하는 것이었다. 그러나 왕정복고 이후 예술가 지망생들 사이에서는 경쟁의 흐름에 변화가 일어났다. 살롱전이 확대되고 직업 예술가가 늘어나 경쟁이 더 치열해졌으며, 비평가들이 '낭만파'라고 부르는 화가들이 성공을 거머쥐었다. 테오도르 제리코는 로마대상을 타지 않고도 1821년 살롱전에서 금메달을 수상하며 명성을 얻었다. 또 외젠 들라크루아가 1822년 살롱전에 출품한 〈단테의 배La Barque de Dante〉는 1820년 로마대상 1차에서 낙선한 작품인데도 국가에서 매입했다. 이러한 변화 속에서 젊은 예술가 대부분은 에콜 데 보자르에 등을 돌렸다. 이들에게는 화가로서의 경력을 쌓겠다고 불확실한 경연대회에 매달릴 만한 물질적 수단이나 인내심이 부족했다. 이제 이들은 살롱전이 예술가로서의 경력을 쌓는 비결이라 여겼고, 살롱전에서 받는 상이 미술교육을 완수하는 졸업장이라 여겼다. 19세기 후반에도 로마대상이라는 트로피는 여전히 선망의 대상이었지만, 무료로 열리는 실물 모델 수업 때만 에콜 데 보자르에 나가는 젊은 예술가가 점점 늘어났다. 에콜 데 보자르에 다니지도 못하고 로마대상에 참가할 기회도 없지만 신념과 인내심을 갖고 살롱전에서의 성공을 열망하는 이들에게 선택지는 거장이 운영하는 개인 아틀리에뿐이었다.

따라서 19세기 대부분의 기간 동안 개인 아틀리에는 예술가 지망생 모두가 필수적으로 거쳐야 할 관문이었고, 이는 에콜 데 보자르가 개편되고 나서도 변함없는 사실이었다. 낙선전^{Salon des refusés}*이 열린 1863년에 실행된 에콜 데 보자르 개혁을 통해, 교수들이 한 달씩 감독 업무를 교대하는 방식이 종료되고 상시 회화 아틀리에 세 곳이 설치되었다. 1883년 10월 9일에 상원의장이자 공교육 및 미술부 장관 쥘 페리가 더 급진적인 개편 법령을 내리면서, 에콜 데 보자르를 프랑스 학술원 산하에서 분리하고 교육과정이 끝나면 졸업장을 주는 체계적인 교육과정을 확립했다. 그러나 경쟁시험 제도는 여전히 교육의 중심에 있었으며, 이로 인해 19세기 중반 이후 에콜 데 보자르는 현대 미술계의 변화와 조화를 이루지 못했다. 특히 비평가들은 이념적으로, 미술상들은 경제적으로 '독창성'이라는 개념을 활용하기 시작했는데, 이 학교는 독창성을 기준으로 하는 가치평가에 적응할 수 없었다. 1883년 법령을 보면 에콜 데 보자르가 학생들에게 항상 준비시킨 로마대상 경연 외에도 다양한 아틀리에 경연, '에뮬라시옹' 및 기타 '그랜드 메달' 경연 등이 나열되어 있다. 이들 경연대회의 심사위원 중 3분의 2는 아카데미 데 보자르** 정회원으로 구성되었으며, 2년 이내에 이 대회 중 하나에서 입상하지 못하는 학생은 자신이 속한 회화 아틀리에에서 제명되었다. 1894년, 에콜 데 보자르에 입학한 학생 1,265명 중 화가는 289명이었는데, 당시 살롱전 지원자 수와 비교해보면 19세기 말에 활동한 화가 커뮤니티 전체를 흡수하기에는 정원이 너무 적었다. 19세기 말~20세기 초 제3공화국 시절의 에콜 데 보자르는 전 세계 학생들을 끌어들일 정도로 성공적으로 운영되었고 행정부는 입학시험 난도를 높여 입학을 제한할 수밖에 없었다.

* 공식 살롱전 심사가 불공정하다는 비판을 무마하기 위해 낙선한 작품들을 모아 연 전시회.
** 1816년 설립된 예술 지원 기관. 프랑스 혁명기에 앙시앵 레짐의 잔재로 여겨져 폐지되었던 왕립 아카데미의 성격을 이어받음.

남성 예술가 지망생들은 처음에 경연 준비만을 목적으로 사설 아틀리에를 찾았지만, 대다수는 경연 준비를 이내 포기하고 미술 훈련을 받았다. 여성 지망생과 마찬가지로 남성 지망생도 대부분이 연금 혜택을 받는 좋은 집안 자제였지만, 여성 아틀리에가 그렇듯 남성 아틀리에 역시 사회계층이 어느 정도 섞여 있었다. 예컨대 지체 높은 귀족 집안에서 태어난 앙리 드 툴루즈-로트레크는 열일곱 살에 페르낭 코르몽의 아틀리에에 들어갔는데, 푸줏간 주인 아들인 카리스마 넘치는 루이 앙케탱과 우애가 깊었다. 코르몽은 1883년 클리시 대로 104번지에 아틀리에를 열었다. 코르몽의 교육방식은 아카데미식이었지만 그는 학생들에게 야외 작업이나 다양한 시도를 장려했으며, 덕분에 코르몽의 아틀리에는 툴루즈-로트레크, 빈센트 반 고흐, 앙리 마티스, 루이 앙케탱, 에밀 베르나르 등의 예술가를 배출해냈다. 훗날 고갱과 친분을 맺게 되는 에밀 베르나르는 이렇게 회상했다. "내가 아틀리에에 들어갔을 때 그곳의 이론에 변화의 바람이 불고 있었다. 앙케탱과 로트레크가 자주 방문하는 '뒤랑-뤼엘 화랑'에서 불어오는 바람이었다."[26] 1890년대 말. 코르몽 아틀리에는 경영권이 페르디낭 웜베르와 앙리 제르벡스에게 넘어가 웜베르 아틀리에가 되었고, 이후 팔레트 아카데미Académie de la Palette가 되었다(자료 출처에 따라 팔레트 아카데미를 흡수한 것으로 보기도 한다). 이곳은 1906년 센강 남쪽 발 드 그라스 거리 18번지로 이전한 후에는 젊은 여성도 학생으로 받아들였다.

이 사례를 보면 살롱전 제도가 구조적 위기를 겪고 화랑과의 경쟁 위기에 내몰린 시점에서, 일부 젊은 화가들이 아틀리에에 기대한 바와 이용 목적에 변화가 생겼음을 알 수 있다. 젊은 화가들이 보인 반골 정신은 아카데미적 독단이 명백히 부적절하다는 사실을 드러냈다. 그들은 화랑 운영주의 지원을 받는 아방가르드 예술가가 되거나, 살롱전을 위주로 경력을 쌓는 활동과 '타협'하기를 포기했다. 이러한 상황은 교육학적 성찰을 낳아, 남성 및 여성 대상 개인 아틀리에에서 만연하던 에콜 데 보자르의 원칙이 깨지는 현상들이 일어났다. 예를 들어 코르몽, 웜베르, 제르

11. 마리 – 아멜리 코니예, 〈아틀리에 내부〉
1824~1830년경 | 캔버스에 유채 | 32×40cm | 팔레 데 보자르 | 릴

벡스와 마찬가지로 에콜 데 보자르에서 알렉상드르 카바넬*의 지도를 받은 외젠 카리에르**는 팔레트 아카데미 내에 아틀리에를 두고 남녀 모두를 대상으로 공개강연을 열었다. 카리에르는 렌 거리에 있는 자신의 아카데미에서도 학생들을 가르쳤다. 카리에르 아카데미는 카리에르가 학생들을 가르치는 다양한 장소를 아우르는 이름이었으며, 마티스와 앙드레 드랭을 비롯한 미래의 '야수파'를 배출하는 산실이었다. 또 카리에르는 1904년 살롱 도톤Salon d'Automne***의 명예회장이 되어 옛 제자들이 추구하는 새로운 표현 방식에 문을 활짝 열어주었다. 살롱 도톤을 통해 마티스는 작품 열여섯 점을, 장 퓌는 다섯 점을, 피에르 라프라드는 아홉 점을 전시할 수 있었다. 이로부터 1년 후의 살롱 도톤에서, 관객들은 '야수들의 우리'를 발견하게 된다.

야수파의 강렬한 색채와 때로는 과장된 터치가 갈색과 회색을 주로 사용하여 매끄러운 캔버스에 단색의 명암을 표현한 카리에르의 지도 아래서 나타났다는 사실이 놀랍다. 인본주의와 관대함으로 동시대 모든 이에게 찬사를 받았던 카리에르와 함께 새로운 교육개념이 구체화되었고, 카리에르 자신도 1905년 미술 아카데미 설립 계획에서 그러한 교육개념을 공식화했다. 1892년 카리에르의 제자가 된 화가이자 작가 레티샤 아자르 뒤 마레스트Laëtitia Azar du Marest와 1901~1906년 카리에르 밑에서 배운 세실 헤르츠Cécile Hertz는 카리에르가 아틀리에에서 실행한 교수법을 놓고 일치하는 증언을 했으며, 실용적인 방법보다는 예술에 대한 인본주의적이고 철학적인 성찰을 전달하는 데 충실했던 스승 카리에르에게 찬사를 보냈다.[27]

1870년대 초부터 예술가 지망생들에게는 개인 아틀리에 외에 사립 아카데미라는 대안도 있었다. 그중 가장 유명한 줄리앙 아카데미는 공립기관과의 경쟁 속에서

* 〈비너스의 탄생〉으로 유명한 프랑스 신고전주의 및 아카데미 화가. 나폴레옹 3세의 총애를 받았다.
** 프랑스의 상징주의 화가. 갈색과 회색을 주로 사용해 서정적이고 낭만적인 분위기를 많이 그렸다.
*** 1903년 시작되어 매년 가을 파리에서 열리는 미술 전시회. 관전(官展)인 살롱전의 보수주의에 대한 반발로 등장했다.

도 성공적으로 자리 잡았는데, 특히 줄리앙 아카데미의 일부 교수가 에콜 데 보자르의 교수를 겸했기 때문이다. 1890년에 문을 연 카리에르 아카데미와 1904년 설립된 그랑드 쇼미에르 아카데미(1957년에 샤르팡티에 아카데미가 된다)도 유명한 사립 아카데미였다. 랑송 아카데미는 1908년 나비파* 화가인 모리스 드니, 케르 자비에 루셀, 폴 세뤼지에, 에두아르 뷔야르가 나비파 동료인 폴 랑송을 재정적으로 돕고자 설립한 아카데미였다. 랑송은 이로부터 1년 후 세상을 떠났고, 그의 아내가 1911년 나비파의 지원을 받아 몽파르나스의 조제프 바라 거리에 랑송 아카데미를 다시 열었다. 또 1908년 세브르 거리에서 출발한 마티스 아카데미는 이후 비롱 저택으로 이전했다가 마지막에는 이시 레 물리노라는 도시로 옮겨갔다. 이 밖에도 많은 사립 아카데미가 있었다.

이러한 변화와 더불어, 에콜 데 보자르에서 교수로 활동하지 않는 화가가 아틀리에를 운영하는 일도 늘어났다. 그러나 이러한 모든 구조, 즉 에콜 데 보자르, 아카데미 회원이 운영하는 개인 아틀리에, 아카데미 비회원의 개인 아틀리에, 사립 아카데미 등은 적어도 20세기 초까지(일부는 그 이후에도) 아카데미적 독단과 관련된 구조적 사고방식을 공유하고 있었다. 그래서 여전히 그림을 배운다는 것은 데생과 모델 그리기에 숙달하는 것이라고 보았으며 교수 원리를 에뮬라시옹, 즉 경쟁시험에 의존했다. 19세기 내내, '공식 예술'이라는 부적절한 용어로 불린 네오아카데미즘 경향을 대표하는 예술가들과 이에 반대하는 혁신적인 예술가들, 그리고 에콜 데 보자르 내의 아틀리에와 학교 밖의 개인 아틀리에는 모두 이 모델이 가진 규범적 힘을 고수했다. 예전에 생뤽 아카데미**와 아카데미가 대립했던 것처럼 보수적

* 19세기 말 고갱의 영향을 받아 파리의 젊은 예술가들이 결성한 화파. 나비는 히브리어로 '예언자'라는 뜻이다. 인상주의에 반대하고 상징주의의 영향을 받았으며, 평면적이고 대담한 구성을 즐겼다.
** 파리 화가 및 조각가 길드가 1649년 세운 교육기관. 1648년 길드의 구속력에 대한 반발로 탄생한 왕립 아카데미에 대응하기 위해 설립되었고, 왕립 아카데미와 경쟁 관계 속에서 갈등을 겪다 1775년 폐쇄되었다.

인 아카데미 화가와 개혁가-반反아카데미 화가 사이에 갈등과 논쟁이 발생했지만, 아틀리에와 그 수장의 지위가 어떻든 간에 19세기에도 데생의 숙달과 모사 연습에 중점을 두는 교육의 타당성에는 의문이 제기되지 않았다. 그러나 앙시앵 레짐하의 아카데미에서 일어났던 이론적 논쟁이 획일적이지도 단일하지도 않았던 것처럼, 이 '공식적' 예술가들이 이끄는 '아카데미적' 아틀리에에서 단 하나의 제한적이고 구속력 있는 미학을 가르쳤으리라 생각해서는 안 된다. 오늘날 오해를 받고 있지만 이 예술가들은 프랑스 예술의 명성과 위대함을 옹호했다기보다는, 19세기 살롱전과 미술시장의 치열한 경쟁 속에서 자신들의 이익이 악화되리라는 우려에 따라 행동한 것으로 보인다. 미학적 '진보'의 역사가 기억하는 혁신적 예술가들이 그러했듯이 말이다.

19세기 초부터 살롱전은 예술적 소명을 실현하기 위한 목표이자 조건이었으며, 회화 예술의 훈련과정 및 화가가 되기 위한 훈련과정을 결정하는 시스템이었다. 따라서 먼저 살롱전의 역사를 살펴보는 것이 중요하다. 살롱전은 앙시앵 레짐하에서도 존재했으며, 1791년 출품 자격이 자유화되어 아카데미 회원뿐 아니라 모든 남녀 예술가가 참가할 수 있게 되었다. 19세기 초 집정부*하에서 살롱전이 한층 더 급진적으로 재편되고 이와 함께 미술시장도 재편성됨에 따라 살롱전은 예술이 이해되고 생산되는 매개변수가 되었으며, 살롱전의 이러한 특성은 오늘날에도 이어지고 있다.

* 프랑스 대혁명으로 탄생한 제1공화국은 국민공회(1792~1795), 총재정부(1795~1799), 집정(통령)정부(1799~1804)의 세 가지 정치 체제를 거친다. 이 중 집정정부는 1799년 나폴레옹이 쿠데타를 일으켜 총재정부를 무너뜨리고 수립한 정부다. 1804년 나폴레옹이 황제에 오르면서 집정정부가 폐지되고 제1제정이 시작된다.

눈에 띄기
그리고 인정받기
: 전시회

...

"무대가 아닌 곳에서
본성을 강요할 수는 없다."

신시아 플뢰리, 『프레티움 돌로리스』

...

12. 에밀리 샤르미, 〈베르트 베이유의 초상〉
1910~1920년경 | 캔버스에 유채 | 90×65cm | 개인 소장 | 파리

단 하나의 살롱에서 여러 개의 살롱으로
: 전시 공간의 분산

앙시앵 레짐하에서 대부분의 예술가는 가족적인 아틀리에에서 훈련을 받고 작품을 제작했으며, 이들의 작품은 지역 고객을 중심으로 전파되었다. 명망 있는 후원자를 위해 작업하면서 국제적으로 명성을 얻은 예술가는 극소수였고, 그러한 명성도 그 특권층 고객의 사교 범위 내로 한정되었다. 자유 살롱전이 탄생하기 전까지, 국내외에서 대중적 명성을 누릴 수 있는 유일한 예술가 집단은 아카데미의 남녀 회원들뿐이었다.*

1780년대 앙시앵 레짐의 정치·사회 구조가 겪은 급격한 변화는 예술 생산공간에도 영향을 미쳤고, 그에 따라 예술에 대한 이상주의적 관점이 오랫동안 감춰왔던 예술의 사회학적 차원이 드러나게 되었다. 그렇다고 해서 예술의 고귀함과 위대함을 내세우는 담론이 중단되지는 않았지만, 예전에 대한 향수와 기존 체제를 회복하려는 시도와 끈질긴 저항에도 불구하고 물질적 질서와 정신적 질서 사이, 실천 영

* 누구나 참가할 수 있도록 자유화된 '자유 살롱전'은 1791년 처음 열렸다. 이전까지는 아카데미 회원들만 살롱전에 참가할 수 있었다.

역과 개념 영역 사이를 위계적으로 구분하던 개념 구조에 돌이킬 수 없는 회의가 생겨났다. 1791년에 살롱전이 아카데미 회원과 비회원, 남성과 여성을 불문하고 모든 예술가에게 개방된 것도, 1793년에 왕립 회화·조각 아카데미가 폐지된 것도 예술가라는 직업에 따른 경제적·실질적 현실이 점점 더 신랄하게 표출되기 시작한 데서 그 원인을 찾을 수 있다. 이는 그동안 아카데미 회원들만 인지도를 얻고 명망 있는 고객들에게 접근할 수 있었던 독점권을 향한 공격이었다. 또 사실을 따져보자면 경제적 문제란 일상생활에서 피할 수 없는 현실이기에, 이 문제가 예술계를 동요시켰음은 분명하다. 상징적으로나마 예술가로 인정받을 기회에 평등하게 접근할 권리를 주장한 것은, 인정을 받아야 직업적 생존, 즉 예술 시장에서의 지위도 보장되기 때문이었다.

대혁명 이후 1802년, 프랑스 정부는 박물관 총국^{Direction générale des musées}을 창설하여 옛 거장들을 위한 전시 공간인 루브르 박물관, 살아 있는 예술에 대한 장려, 작품 구매와 주문을 통한 국가 소장품 강화, 살롱전 관객의 확대 등이 밀접하게 연계되도록 구조적 관계를 구축했다. 각기 다른 단체 그리고 대립하는 이해관계가 서로 연결되고 종속되고 결탁하면서 많은 논란이 생겨났고, 살롱전의 역사도 이러한 논란들로 점철되었다. 실제로 현대 예술 창작을 지원하는 박물관 총국과 1795년에 왕립 아카데미를 대체하며 탄생한 프랑스 학술원 간의 갈등이 금세 터져나왔다. 이제 학술원이 하는 일이라고는 권력자들 그리고 학술원 산하 네 번째 분과(이후의 아카데미 데 보자르)에 속한 예술가들로 살롱전 심사위원단을 조직하는 것뿐이었다. 따라서 살롱전에 참가할 사람을 선택하는 일은 학술원의 몫이었지만, 상과 보상을 수여하거나 작품을 구매하고 주문하는 일은 다양한 논리와 선택권이 얽힌 박물관 총국에서 담당했다.

학술원은 또한 1797년에 설립된 미술학교(에콜 데 보자르의 시초)의 교수진을 아카데미 회원 중에서 선발했다. 교수진은 살롱전 심사위원 자격을 가질 뿐 아니라,

학교 수업과 병행하여 개인 아틀리에도 운영하는 경우가 많았다. 에콜 데 보자르의 학생이든 아니든 젊은 예술가들은 이러한 개인 아틀리에에서 훈련을 받았으며, 이들 역시 언젠가 살롱전에 자기 작품을 선보이고 보상과 상을 좇을 운명이었다. 살롱전에서 인지도와 성공을 얻은 예술가만 혜택을 누리는 것이 아니라, 그 예술가를 훈련한 스승 또한 명성을 얻었다. 이렇게 한 화가가 살롱전의 심사위원을 맡는 동시에 개인 아틀리에의 수장으로서 제자를 살롱전에 내보내는 양극적 성격이 심사위원단 선정을 둘러싼 초기 논쟁의 원인이었으며, 19세기 후반 동안 살롱전의 역사 중간중간에 나타난 역기능과 위기의 근원이었다. 또 19세기 초반~후반에 예술 생산공간 자체가 자율화되면서 그때까지 예술적 정당성을 독점하고 있던 당국과 실질적으로 경쟁하게 되었음에도 예술계가 타율성과 불확실성에 젖어 있었던 것도 양극성으로 설명할 수 있다. 18세기 말부터 20세기 초까지 예술 생산과 조금이라도 관련된 모든 '사건'을 돌이켜 살펴보면, 두 '개체'가 단순한 대면을 넘어 경쟁 '세력'이 되었을 때 이들을 구분하여 한 분야 또는 다른 분야, 한 기관 또는 다른 기관으로 귀속시키기가 점점 어려워짐을 알 수 있다. 그래도 분야나 기관은 실제로 식별하고 인식하고 표현할 수라도 있다. 어느 한쪽으로 특정하기에 훨씬 어려운 것은 그러한 분야나 기관을 구체화하는 행위자, 다시 말해 그 이해관계·책임·욕구·의무가 어느 한편에서 다른 편으로 끊임없이 바뀌는 구체적 개인들이다.

혁명적 변화로 인해 생겨난 인간과 시민 사이, 특수한 것과 보편적인 것 사이, 자신과 타인 사이, 살아 있는 현실과 다소 합의된 사회 협약의 허구 사이에서 벌어지는 끊임없는 협상과 다툼은 '예술'이라는 용어에 내포된 다중성과 다양성을 고려할 때 특히 민감한 반향을 불러일으킨다. 무엇보다도 예술작품이 지닌 근본적인 모호성, 즉 역설적 성격을 미술사가 간과하지 않도록 해준다. 존재하지만 동시에 전혀 존재하지 않았을 수도 있고, 한 사람에게 속하지만 잠재적으로는 모두에게 속하며, 물질적 대상인 동시에 다소 변화하는 상징적 투자처이고, 외부를 내면화하지만 그

13. 엘로디 라 빌레트, 〈바 - 포르 - 블랑의 길〉

1885년 | 캔버스에 유채 | 140×230cm | 모를레 미술관 | 모를레

내면 또한 외부를 향해 있는 역설적 성격 말이다.

1834년 한 비평가는 파리가 남녀 '예술가로 들끓는다' 며 한탄했다.[28] 이러한 상황을 우려의 눈으로 본 또 다른 한 사람은, 항상 예술가의 보호자가 되고자 했던 오귀스트 드 포르뱅이었다. 도미니크 비방 드농의 뒤를 이어 프랑스 박물관 관리 및 살롱전 주최를 맡은 그는 1832년 화가 피에르 레볼리에게 이렇게 털어놓았다. "예술가가 너무 많아 그들의 미래가 흔들리고 있다."[29] 이렇게 끊임없이 증가하는 예술가 수는 당연히 살롱전의 운영에도 영향을 미칠 수밖에 없었다. 전시장 바닥부터 천장까지 작품을 걸어도 자꾸만 늘어나는 작품 수를 감당하지 못해 전시 장소를 옮기거나 여기저기에 추가공간을 만들어야 했다. 또 화가 한 명당 출품 수가 제한되면서, 특히 살롱전이 2년에 한 번 열리던 시기에는 화가들이 자기 작품을 제대로 보여줄 기회가 사라졌다. 심사위원단이 실제로 점점 더 보수적으로 변하기도 했지만, 너무 많은 작품이 쏟아지는 바람에 어쩔 수 없이 심사기준을 강화할 수밖에 없었으며 이는 그 예술가가 무명인지, 인지도가 있는지, 혁신적인지에 상관없이 모두에게 영향을 미쳤다. 살롱전의 지배적인 지위가 높아지고 예술가는 계속 늘어남에 따라 살롱전은 점점 더 부적합한 구조로 변해갔다. 이에 대한 비평가들의 반응은 꽤 이른 시기인 1822년부터 나타났다. 이후 무질서한 시장 같은 살롱전의 모습은 점점 더 자주 그리고 격렬하게 비난받았다. 살롱전의 공식 후원자들은 살롱전을 통해 대중에게 프랑스 예술의 위대함을 보여주고자 했지만, 통일성은 갈수록 약화될 수밖에 없었다. 경쟁 상황에 놓인 젊은 예술가들은 저마다 개성을 표출하고, 대중은 장르의 위계 구조와 개념적·도덕적 틀에 무관심하고, 비평가들은 살롱전의 '기치'를 종종 정치적으로 엮어 악용하는 상황이 늘어났기 때문이다. 살롱전은 주로 '팔려고 내놓는' 작품들이 전시되는 미술시장으로 급속히 변해갔다. 살롱전의 이 부차적 기능은 이에 대한 미학적 논쟁이 떠들썩하게 이루어졌음에도 불구하고 필수적인 것이었으며, 예술가들도 이를 인식하고 있었다. 1863년, 나폴레옹 3세는 살롱전의 만

성적 기능장애에 대한 비판에 대응하고자 공식 살롱전과 병행하여 낙선전을 개최하라고 지시했지만 대중에게도 비평가에게도 좋은 평가를 받지 못했다. 이는 예술가는 물론이고 이 문제를 책임져야 하는 국가 입장에서도, 만족스럽지 못한 상황에 대응해 임시로 내놓은 완화책일 뿐이었다. 이후 1881년에 이르러서야 살롱전에 국가가 개입하지 않게 되었다.

왕정복고 시대에는 금융계 출신 수집가들이 새롭게 등장했다. 이들은 살롱전의 벽면에서 투자하고 투기할 만한 '상품'을 찾았다. 1838년 살롱전의 공식 기자는 살롱전이 '예술가의 이익보다는 상인의 이익을 위한 시장으로 퇴보'했다고 보았다. 그러나 미술상들은 여전히 공식 전시회에 크게 의존했고, 살롱전에서의 명성에 따라 화가를 선택했다. 게다가 이들은 원화를 판매하고 수수료를 받는 것이 아니라 판화 판매로 이익을 얻었다. 1860년대 말에 이르러서야 폴 뒤랑-뤼엘 같은 새로운 세대의 미술상들이 살롱전에서 낙선한 이들과 아직 명성을 얻지 못한 예술가들에게 관심을 보이기 시작했다. 살롱전 외에도 여러 전시회가 열렸지만 예술가들은 살롱전의 매력을 거부할 수 없었다. 프로이센-프랑스 전쟁의 비참한 종결, 전쟁 배상금 지급, 1871년 코뮌, 군주제와 공화제 사이의 정치적 위기 등 1870년 이후로 정치적·경제적·사회적 맥락이 불확실한 상황에서, 살롱전이 아닌 대안시장에 확신을 가질 수집가는 거의 없었다. 따라서 1880년대까지 미술상, 수집가 및 정부 대표 등은 대부분 살롱전을 지지하고 살롱전에서 작품을 구매했다. 20세기에 접어들 때까지도 살롱전은 예술가들이 명성을 얻고 판로를 확보할 수 있는 가장 좋은 방법이었다.

1880년대 초에 이르러 정치 상황이 안정되면서 공화제 정부는 살롱전 주최에서 손을 떼고 이를 예술가들에게 맡겼다. 이에 따라 살롱전에 한 번이라도 입상한 적이 있는 예술가들이 모여 위원회를 선출했으며, 이 위원회는 나중에 프랑스 예술가협회^{Société des artistes français}로 발전한다. 이러한 변화에도 살롱전의 기능과 매력, 비평가들의 관심은 그대로 유지되었다. 한편 미술상과 예술가가 주도하는 대안은 점

차 늘어났다. 예를 들면 1884년 수상도 심사도 없는 앵데팡당전Salon des indépendants 이 탄생했다. 이 전시회를 통해 새로운 미술상들(조르주 프티, 테오 반 고흐, 부소&발라동 갤러리 등)은 비평가들과 협력하여 새로운 인재들의 작품을 개별적으로 또는 그룹으로 화랑에 전시하며 작품을 홍보했다. 뒤랑-뤼엘의 화랑은 뉴욕을 비롯해 해외에도 지점을 열었다. 살롱전과 함께 존재하던 이 병행시장은 1890년 무렵 미국 수집가들이 새로운 부르주아 고객층으로 합류하면서 비로소 중요한 의미를 지니게 되었다.

1890년, 정부 대신 살롱전 주최를 맡은 프랑스 예술가협회는 내부 분열을 겪는다. 엘리트주의를 선호하는 아카데미 회원들이 반체제 단체인 국립미술협회를 별도로 만들어 같은 목적의 연례 전시회를 개최했기 때문이다. 그러나 두 전시회 모두 오랫동안 비평가들의 비판을 받던 관습에서 벗어나지는 못했다. 1890년부터 제1차 세계대전 사이, 즉 경제 성장과 정치적 자유화의 시기인 '벨 에포크' 시대에는 다양한 대안 전시회가 탄생했다. 1903년부터는 살롱 도톤이 열리기 시작했고 정부도 이 전시회를 통해 작품을 구입했다. 개인 화랑에서 여는 전시회는 점점 더 많아져 1880년 15개에서 1900년에는 117개로 늘어났다. 다니엘-헨리 칸바일러, 앙브루아즈 볼라르, 베르트 베이유 등 혁신을 지지하는 미술상과 베르트 베이유가 지원하는 여성 예술가들이 보기에, 그리고 점차 국제화되는 미술시장의 새로운 수집가들이 보기에 살롱전은 확실히 구식 구조였다. 특히 화랑에서는 새로운 유형의 교류라든가 '공식 체계'[30]가 허용하지 않았던 작품들을 접할 수 있었기 때문에, 이러한 종류의 전시를 받아들일 준비가 된 대중과도 접점을 찾을 수 있었다. 이에 따라 여러 대형 전시회와 이를 주최하는 협회들은 그 경제적 중요성을 잃게 되었다.

논란과 스캔들을 겪으면서도 변화에 오랜 시간이 걸린 데는 프랑스 예술가들 스스로의 책임이 크다. 영국 예술가들이 1837년 설립된 런던 아트 유니언Art-Union of london을 중심으로 조직화된 것과 달리, 프랑스 예술가들은 살롱전과 살롱전이 제

공하는 공적 보호에만 집착했기 때문이다. 1873년 금융위기로 미술 거래가 약화된 점, 예술가 조직이 살롱전을 소홀히 하기에는 여전히 너무 빈약한 구조였다는 점도 변화가 지연된 원인이었다. 미술시장이 1873년 금융위기의 영향에서 벗어나자 국가는 미술시장에서 손을 뗐고, 미술상들이 주도권을 차지하게 되었다.

이런 점에서 1860~1880년대를 재조명할 필요가 있다. 장-폴 부이용이 지적했듯이 시기는 국가가 예술 생활을 통제하는 중앙집권적 전통과 20세기의 자유주의 미술시장, 다시 말하면 국가가 전권을 가지고 주도하는 살롱전과 미술상-비평가가 주도하는 체제 사이의 중요한 과도기로 해석할 수 있다. 1850~1860년대에는 진정한 '기다림의 구조'[31]이자 '피난처'[32]로서의 예술가 협회가 증가했다. 따라서 1874년 등장한 이른바 '인상주의자' 협회는 사실 특별한 사례도 아니고 혁명적 전환점도 아니었다. 협회 성격을 가진 구조는 이전에도 존재했었다. 예를 들어 예술가가 자유롭게 참여하거나 참여하지 않을 수 있는 아마추어 협회들은 18세기 말에 이미 존재했으며, 1860년 설립된 예술연합협회Société des arts-unis는 연회비를 받아 운영자금을 충당하고 그중 3분의 1을 작품 구입비로 사용했다. 이와 비슷한 방식으로 운영되는 개인 서클을 비롯해 자선단체와 상호공제조합도 있었다. 예를 들어 테일러 남작*이 1844년 창설한 화가/조각가/건축가/판화가/도안가협회는 예술가들끼리 위원회를 조직하여 운영했으며, 일부 재원은 전시회 개최와 3천 명 이상의 예술가 회원이 내는 소액의 연회비로 충당했다. 예술가와 미술상이 모여 만든 협회 중 가장 특징적인 예는 프랑스 국립미술협회Société nationale des beaux-arts,SNBA로, 미술상 루이 마르티네와 예술가들이 연합해 1862년 봄에 창설했다. 참고로 이 협회는 1890년 프랑스 예술가협회 내의 반체제 인사들이 미술상과의 연합 없이 설립한 동명의 협회와는

* 프랑스의 극작가·예술가·여행가·자선사업가. 다양한 분야의 예술가들을 위한 상호공제조합 여러 개를 설립했으며 이들이 오늘날까지 '테일러 재단'으로 이어지고 있다.

다르다. 이 밖에 소위 '인상파' 화가들이 만든 것과 같은 협동조합 유형의 예술가 협회를 비롯해 수많은 협회가 있었다.

부이용의 분석은 기존의 역사학이 유지해온 '인상파 그룹'의 신화, 즉 인상파가 '혁신에 적대적인 반동 세력에 맞서 싸우는 공통의 미학에 의해 주도되었다'는 신화를 해체한다는 장점이 있다. 그러한 도식은 19세기의 '미학적 진보'와 20세기의 '아방가르드' 계승이라는 선형적 미술사의 모델이 되어왔다. 그러나 부이용은 이러한 '협회'의 탄생을 관장한 것은 순전히 경제적 이익이며, 공통의 미학적 기준과는 무관하다고 주장했다. 그저 미술시장이 기존 미학과의 관계를 해체하기에 더 유리한 조건이었다는 것이다. 화가 폴 세잔이 한 편지에서 다음과 같이 직설적으로 표현했듯이, 재정적 이익이 주요 원동력이었다. "나를 천박하다고 생각할 수도 있습니다. 그럴 수 있지요. 하지만 무엇보다 사업 […] 이익과 성공은 종종 선의만으로는 강화할 수 없는 유대를 강화해줄 것입니다."[33] 1880년 작가 에밀 졸라는 이를 냉철하게 통찰했다. "일부 회원이 더는 실험을 계속하지 않는 것이 자신에게 이익이 됨을 알아차릴 때, 협회는 결국 와해되고 만다. 이러한 종류의 협회에서는 두세 명의 개인만이 이익을 얻고 나머지는 손해를 본다."[34]

1874년에는 몇몇 예술가가 모여 '인력과 자본이 가변적인 무명 협동조합'을 설립했다. 활동 기한은 10년이며 목적은 다음과 같았다. 첫째, 심사위원이나 상장 수여 없이 조합원 각자가 작품을 전시할 수 있도록 자유로운 전시회를 개최한다. 둘째, 해당 작품을 판매한다. 셋째, 예술만을 다루는 정기 간행물을 가급적 빨리 출판한다. 조르주 리비에르가 짧은 기간 동안 발행한 『인상주의자L'Impressionniste』가 바로 이 '인상주의자' 협회를 위한 잡지였다*. 『인상주의자』는 결코 '아방가르드'의 선

* 프랑스의 화가이자 미술 평론가였던 리비에르는 1877년 인상파의 세 번째 전시회가 열렸을 때 이 잡지를 창간했다. 당해 연도에 단 4번 발간하고 폐간되었다.

언문으로 들리지 않으며, 이 잡지에서 '인상주의'는 풍속화, 역사화, 성서화, 동양화 이외의 모든 장르를 포괄하는 것으로만 정의되었다. 회원들의 절충주의뿐만 아니라 1874년부터 1886년까지 열린 여덟 번의 인상파 전시회에 출품된 작품들의 다양성도 '공통의 미학적 대의'라는 일반 명제와는 맞지 않았다. 그리고 1862년 6월에 열린 프랑스 국립미술협회의 첫 번째 전시회에서도 동일한 절충주의를 볼 수 있었다. 쿠르베와 앵그르처럼 서로 거리가 먼 예술가들이 창립 회원으로 이 전시회에 나란히 참여했으며,* 전시회 안내책자는 제2제정의 경제적 자유주의와 나폴레옹 3세의 개인 주도성 장려를 내세우면서 협회가 '예술을 독립시키고 예술가들이 스스로 자기 사업을 할 수 있도록 교육'하겠다고 설명했다.

1877년 살롱전과 인상주의전 중 한 곳에만 작품을 내라는 제한이 내려지자 많은 회원이 이 '인상파 그룹'에서 탈퇴했다. 이는 그들이 제도로서의 살롱전에 반대했다는 신화에 반하는 증거로, 인상주의 예술가들은 단지 심사위원단이 작품을 부당하게 낙선시키는 행위를 규탄했을 뿐임을 알 수 있다. 마네는 공식적으로 인정받고 싶은 마음을 숨기지 않았고, 1878년 르누아르는 모네의 뒤를 이어 살롱전에 출품했으며, 알프레드 시슬레와 세잔도 살롱전 출품을 시도했다. 살롱전에는 40만 명이 몰리는 반면 첫 번째 '인상파' 전시회의 관람객 수는 3,500여 명에 불과했다는 점을 감안하면 그럴 만하다. 르누아르는 1881년 3월, 자신의 살롱전 출품을 비난한 미술상 뒤랑-뤼엘에게 보낸 편지에서 다음과 같이 이유를 설명했다. "파리에는 살롱전에 작품을 내지 않은 화가를 사랑할 수 있는 아마추어 애호가가 열다섯 명쯤 될까요. 하지만 화가가 살롱전에 참여하지 않으면 거들떠보지도 않을 사람은 8만 명이나 되지요. 그래서 제가 매년, 겨우 두 점이긴 하지만 초상화를 살롱전에 보내는 겁

* 앵그르는 신고전주의 화가로서 역사화, 초상화 등을 통해 이상적인 아름다움을 그렸으며, 쿠르베는 사실주의의 선구자로서 신이나 영웅이 등장하는 역사화 대신 서민의 일상을 생생하게 그렸다.

니다. [...] 제가 살롱전에 출품하는 것은 다 상업적인 이유입니다. 어쨌든 그건 일종의 약 같은 겁니다. 효과가 없다면 해로울 것도 없으니까요."[35] 이러한 실용주의는 1897년 시슬레의 글에서도 볼 수 있다. "공식 전시회에서 얻을 수 있는 명성 없이도 살 수 있는 때가 오려면 아직 멀었습니다. 그래서 살롱전에 작품을 내기로 결심했습니다. 입상한다면 올해에는 기회가 생겨 작품 거래를 할 수 있을 것 같습니다."[36]

공식 살롱전에 불만을 품은 예술가들이 자신들의 이익을 지키고자 연합한 것과 마찬가지로, 프랑스 미술계의 아노미가 위기 상황에 도달한 1880년대에는 여성 조형 예술가들의 연합운동도 형성되었다. 이 운동은 여성의 예술계 진입 문제를 더 이상 본성이나 '여성'이라는 추상적이고 '변치 않는' 이념으로가 아니라, 법과 권리라는 구체적이고 현재적인 관점에서 생각하도록 만들어주었다. 조각가 엘렌 베르토가 1881년 창설한 여성화가/조각가연합[37]은 프랑스에 처음 등장한 여성 예술가 협회였는데 유럽의 다른 지역, 특히 영국에서는 이와 비슷한 노력이 이미 있었다. '여성'이라는 새로운 사회적 정체성의 등장은 여성의 직업세계 진출, 페미니즘의 요구, 보다 자유로운 결사의 권리에 대한 입법을 지지하는 제3공화국의 정치적 상황과 맞물리면서 여성화가/조각가연합의 탄생을 가능케 했다. 예술가가 '제힘으로 살아갈 수 있도록' 장려한 것이나 작품 장르 및 유형의 다양성을 장려한 것은 공화국이 원하는 새로운 국가 정체성, 즉 참여적이고 번영하는 민주주의의 이미지를 구축하는 데 기여했다.

1881년은 앞서 살펴본 바와 같이 국가가 살롱전의 주최와 관리를 예술가들에게 맡긴 해였다. 이제 '공식' 살롱전은 새로 설립된 프랑스 예술가협회가 주최하는 '프랑스 예술가전(살롱 데 자르티스트 프랑세)'Salon des artistes français이 되었다. 그러나 살롱전을 통한 국가의 예술 통제가 사라졌다고 해서 완전히 자유화된 것은 아니었다. 미술교육 프로그램이나 작품의 공공 위탁은 그대로 유지되었으며 이것들은 또 다른 형태의 국가 통제였다. 국가는 살롱전에 나온 작품들의 구매자이기도 했기에,

이제 투기가 지배한다고 볼 수 있는 미술시장과 예술가의 평판에도 여전히 영향을 주었다. 1881년 제1회 프랑스 예술가전이 열렸을 때 여성 출품자는 658명으로 이전 공식 살롱전의 여성 출품자(1,081명)에 비하면 거의 절반에 불과했다. 1870년대 이후 여성 출품자가 늘어났지만 여성 수상자는 여전히 적었고, 여성 예술가는 언제나 경쟁에서 가장 불리했다. 그리하여 1882년 1월 25일, 심사위원 없이 여성 예술가에게만 개방되며 출품자는 다른 전시회에도 자유로이 참가할 수 있는 여성화가/조각가연합전(UFPS전)이 최초로 열렸다. 이 첫 번째 전시회는 비비엔 거리 49번지에 자리한 자유예술 서클Cercle des arts libéraux 건물에서 열렸고, 이후 파리시에서 대여해준 산업의 전당Palais de l'Industrie 건물로 전시 장소를 옮겼으며 1882년에 38명, 1890년에 500명, 1890년대에는 800~1,000명이 참가했다. UFPS전은 곧 언론에서 소개하는 파리의 주요 문화행사가 되었고, 공식 살롱전의 대표자들이 개막식에 참석할 만큼 인지도가 높아졌다. UFPS전은 19세기 남성 사회의 상징적 장소인 '서클'(서클은 외국인, 여성, 미성년자에게 법으로 금지되어 있었다)이 조직하는 행사이자 남성 예술가를 위한 대안 전시 공간인 소규모 '전시회들'을 넘어서는 중요성을 지니게 되었다.

UFPS는 1890년부터 '사무부'와 회원들 간 의사소통을 위한 주간지 『여성 예술가 저널Journal des femmes artistes』을 발행할 정도로 기반이 탄탄해졌다. 이 저널은 여성이 제작한 작품을 홍보하고 여성의 교육기관 입학 및 공공 경연 참가, 여성의 전시회 심사위원단 참여를 촉구하는 토론과 캠페인을 벌였다. 1890년 12월에 열린 UFPS 총회에서는 비르지니 드몽-브르통Virginie Demont-Breton과 엘로디 라 빌레트Élodie La Villette(도판13, p.62)를 프랑스 예술가전의 심사위원으로 제안했으나, 1898년이 되어서야 엘렌 베르토가 여성 최초의 프랑스 예술가전 심사위원으로 선출되었다. 1892년 UFPS는 공익단체로 공식 인정을 받았다. UFPS는 남성 서클의 동력인 연대와 상호부조 정신도 갖추고 있었으며, 다른 예술가 협회와 마찬가지로 자신들의 이익을 보호하려 애썼다. 즉 현대 미술의 과도함에 맞서 국가적 가치, 예술적 유산을 수호

함으로써 미학적 분야에서 입지를 다지고자 했다. 여기서 우리는 UFPS가 여성에 대한 진부한 사상인 '전통의 수호자'라는 개념을 수용했음을 확인할 수 있다. 실제로 UFPS전은 남성 서클에서 조직한 전시회와 다르지 않았다. 대형 역사화는 거의 없이 꽃 그림, 정물화, 풍경화, 초상화, 풍속화가 주를 이루었으며, 이상화된 누드화가 조금 있기는 했지만 대부분 수채화와 파스텔화였고 전문적이지 않은 작품이 상당수였다. 따라서 이미 어느 정도 인정을 받고 있던 여성 예술가들은 UFPS전에 참여하기를 꺼렸다. 1894년 엘렌 베르토와 비르지니 드몽-브르통 간의 갈등도 이 때문이었는데, 드몽-브르통은 선별한 작품만 UFPS전에 전시하길 원했으며 자신이 UFPS 회장직을 맡은 1894~1900년에는 실제로 그렇게 했다.

여성 예술가들이 전시회의 의사결정 기관에 참여하길 요구하고 명예를 얻기 위해 경쟁하는 모습은 예술계가 다극화된 시대에도 직업사회 네트워크와 제도적 인정이 매우 중요했음을 보여준다. 1890년 루이즈 카트린 브레슬라우^{Louise Catherine Breslau}와 마들렌 르메르는 프랑스 국립미술협회에 속한 184명 중 첫 번째와 두 번째 여성 회원이 되었다. 이듬해 에르네스트 메소니에[*]가 사망하고 그의 뒤를 이어 퓌비 드 샤반이 프랑스 국립미술협회를 이끌게 되면서, 그의 제자이자 여성 화가인 알릭스 다느탕은 준회원이 되었다. 드 샤반의 주도로 '공예품^{objets d'art}' 부문이 만들어졌고, 남편이 이 협회의 정회원이었던 샤를로트 베나르^{Charlotte Besnard}는 1892년 준회원을 거쳐 정회원이 되었다. 1879년, 프랑스 수채화가협회의 창립 멤버 17명 중 여성은 마들렌 르메르와 샤를로트 드 로스차일드^{Charlotte de Rothschild} 둘뿐이었다. 르메르는 마리 카쟁^{Marie Cazin}과 함께 1885년 창설된 프랑스 파스텔화가협회의 회원이 되었는데, 메리 카사트^{Mary Cassatt}가 이 협회의 창립자 중 한 명이었다. 이러한 상황을 볼 때, 여성 예술가의 인지도는 미술훈련 영역에서의 경쟁뿐만 아니라 미술시

* 프랑스의 고전주의 화가이자 조각가. 나폴레옹 및 그와 관련된 소재를 다룬 작품으로 유명하다.

14. 폴린 오주, 〈여성 누드 연구〉
18세기 후반 | 종이에 흑백 분필 | 58.3×40.4cm | 개인 소장

장의 의사결정 구조에 포함되는지 여부에도 달려 있었던 것으로 보인다. 의사결정 구조는 본질적으로 현 회원에 의한 신입 회원 지명과 연결되어 있었기 때문이다. 여성 예술가들은 이러한 구조에 적극적으로 참여해야만 자신들의 명성을 통제하기가 더 쉬웠다.

20세기 초에 들어 기존 전시회들의 경제적 영향력이 한계에 다다르고 미술상의 화랑이 보다 전략적인 장소가 되자, 공통의 미학을 중심으로 명확하게 구성된 '아방가르드' 그룹의 예술가들도 경력 관리에 실용적으로 접근했다. 그래서 이들은 프랑스 예술가전, 프랑스 국립미술협회전, 앵데팡당전, 살롱 도톤, 기타 미술상의 화랑 등 모든 경쟁 구조를 주저 없이 이용했다.

미술 전시회는 1880년대부터 쇠퇴하기 시작해 1920년 무렵에는 그 영향력을 크게 상실했다. 그 파란만장한 역사를 보면, 전시회 시스템과 그 안에 스며든 네트워크는 당시 화가들이 경력을 쌓을 때 피할 수 없는 현실이자 모든 예술가에게 근본적인 문제였음을 알 수 있다. 여성 화가라면 더욱 그러했다. 화가라는 직업에 대한 여성의 접근성, 수용성, 정당성은 바로 이 공간에 영향을 미치는 대립과 재구성, 그리고 경제와 미학 사이의 뿌리 깊은 혼란에 크게 좌우되었기 때문이다. 그러나 이러한 영향이 항상 부정적이지는 않았으니, 힘의 관계가 야기하는 불안정성이 때로는 여성화女性化, 즉 여성의 화단 진출 확대에 유리하게 작용하기도 했다.

이러한 맥락을 볼 때, 19세기 후반까지는 공식 살롱전이 지배하고 1855년 이후에는 국가 주최 만국박람회가 지배한 프랑스 예술계에서 인정받는 지위를 차지하길 열망했던 여성 예술가들에게는 미술 훈련의 문제, 그들이 받는 미술 교육의 형태, 그리고 그들이 구축하는 미술계 네트워크가 중요한 문제였음을 이해할 수 있다.

15. 마리 브라크몽, 〈흰 옷을 입은 부인〉
1880년 | 캔버스에 유채 | 180×105cm | 캉브레 미술관 | 캉브레

여성 출품자
: 성별과 장르의 문제

살롱전이 혁명을 겪으며 누구나 참가할 수 있게 된 시기에 출품자의 9%를 차지했던 여성 화가의 수는 1830년대 중반에 들어 20%에 달했다. 1791년 살롱전에 참가한 258명 중 19명이던 여성 화가는 1800년에는 180명 중 25명, 1822년에는 475명 중 67명으로 늘어, 30년 만에 그 비율이 7.3%에서 14.1%로 두 배가 되었다. 참고로 1800년대 후반의 회화 부문 출품자 중 여성 비율은 1863년 5.3%, 1870년 9%, 1889년 15.1%였는데, 이는 앞서 말한 1830년대 중반의 20%에 비하면 낮은 수준이다. 7월 왕정* 이후 살롱전 작품 접수자를 살펴보면 남성보다 여성이 심사에서 더 많이 탈락했지만(1835년 탈락률 남성 13%, 여성 25%), 살롱전에 도전하는 여성은 19세기 내내 계속해서 증가했다. 한편 심사를 통과한 최종 출품작은 모든 분야를 통틀어 1801년 720점에서 1847년 2,321점으로 증가했다. 1843년에는 무려 4,000점의 회화 작품이 접수되었다(심사를 통과해 살롱전에 걸린 작품은 1,637점에 불과했다). 이

* 1830~1848, 왕정복고 이후, 파리 시민들이 7월 혁명을 일으켜 부르봉 왕조의 샤를 10세를 추방하고 루이 필립을 왕으로 추대한 입헌 왕정이다.

후 출품작 수는 1872년 2,067점에서 1880년 7,311점까지 늘어났다. 제2제정 시기와 제3공화국 초기에는 살롱전에서 상을 받은 여성 예술가가 거의 없었지만, 1880년 대부터는 상황이 나아졌다. 매년 평균 85개의 메달과 선외 가작이 결정되는 가운데 여성은 1880년과 1885년에는 각각 메달 7개, 1889년에는 메달 10개를 받아 비율로 는 수상자의 8.2~11.7%를 차지했다.[38]

19세기 초, 여성 화가의 존재는 이젤화와 몇몇 장르(역사화, 초상화, 역사적 또는 일화적 장르화)에서 주목받았으며, 이는 여성의 전문 예술가로서의 경험과 지위를 정당화해주었다. 여성에게는 '선천적으로' 창조 능력이 없다는 생각, 전통적으로 여성을 아마추어 예술 또는 소예술*이라는 장식적 레퍼토리에 동화시켜온 생각을 급격히 부숴준 것이다. 혁명 기간에 프랑스 화파를 뒤흔들고 새로운 자극을 주었던 젊은 거장들의 아틀리에에서 공부한 여성 예술가들은 신고전주의 역사화를 살롱전에 선보였고, 몇몇 작품은 아주 거대하게 제작하기도 했다. 그리고 얼마 지나지 않아 장르화와 초상화를 그리는 여성 화가도 빠르게 늘어났다(여성 화가의 3분의 2로, 남성 화가에서의 비율과 비슷해졌다).

1830년대까지 여성 예술가들은 살롱전에 참여할 때 자기 존재를 알리고 대중의 관심을 얻을 수 있는, 또 자신들의 경력에 점점 더 중요한 영향을 미치는 비평가들의 눈길을 끌 만한 주제와 매체를 선호했다. 18세기 말~19세기 초에 비하면 여성 예술가의 활동은 상대적으로 평범한 현상이었지만, 당시 세력을 확장하고 있던 언론은 여성의 살롱전 참여가 여전히 독자의 호기심을 자극할 만한 주제라고 보고 이를 적극 보도했다. 이는 스캔들이나 논쟁의 수사학을 선호하던 과거의 언론 보도 행태와는 달랐으며, 이러한 변화를 이끈 것은 여성이 쓰는 글 또는 여성 독자층을 대상으로 하는 신문사뿐만이 아니었다.

* 중요하고 위대하게 여겨지는 회화 장르에 비해 공예적 특징이 많은 삽화, 소형 판화 등을 일컫는 말.

16. 마리 – 기유민 브누아, 〈토스카나 대공비 엘리사 보나파르트의 초상〉
1805년경 │ 캔버스에 유채 │ 214×129cm │ 기니기 국립박물관 │ 루카

불과 몇 년 안에 살롱전에서 현실이 된 여성 화가의 존재, 그들 중 일부가 누린 인정과 성공, 그리고 그러한 상황을 지속시킨 조건들은 단독으로 고찰할 것이 아니라 살롱전을 무대로 삼는 예술 제작 전체의 관점에서 생각해야 한다. 남성 예술가와 마찬가지로 여성 예술가에게도, 살롱전의 이러한 중심성이 평판이나 미학적 선택의 측면에서 화가의 경력 개발과 관리에 어떻게 그리고 얼마나 방해가 되었는지를 평가하는 것이 중요하다. 마찬가지로, 19세기의 대부분 기간 동안 예술 활동의 중심이 살롱전이었던만큼 이를 통해 얻은 이익에 대해서도 평가해야 한다. 예술 생산공간의 전례 없는 여성화는 분명히 상대적이긴 했지만 미술계가 '신진대사에 필요한 양분으로 쓸' 만큼 중요한 현상이었다. 마찬가지로 전례 없는 현상들이 동시에 발생했다. 예를 들어 비주류 장르(초상화, 풍경화, 풍속화)가 높이 평가받으면서 정당성을 획득했으며 대중적 성공도 뒤따랐다. 또 역사화를 최상위에 두고 그것을 남성의 전유물로 삼았던, 앙시앵 레짐하의 아카데미로부터 이어진 회화 장르 위계화에 대해서는 무관심과 회의적인 시각이 늘어났다. 마지막으로 이러한 다양한 현상의 결과로, 예술의 '가치'를 구성하는 요소가 무엇인가에 관한 생각에 변화가 일어났다.

19세기에 접어들면서 다른 직업과 마찬가지로 예술가 또한 도덕적·재정적 위기로 촉발된 혁명기를 벗어나며 변화를 맞이했다. 혁명과 공포 정치로 인해 막대한 자산을 가진 후원자들이 사라지거나 도주했고, 위대한 역사의 영웅적 이미지에 싫증난 대중은 이제 인간다운 삶의 소소한 풍경을 선호하게 되었다. 이러한 대중의 취향은 1802년 제1집정관 나폴레옹이 박물관 총재로 임명한 도미니크 비방 드농이 예술가 지원, 프랑스 화파의 재평가, 미술시장 활성화 정책을 펼치면서 공식적으로 장려되었다. 드농이 시행한 개혁은 예술 생산공간을 상업 체제 안으로 통합하는 데 결정적인 역할을 했다. 세브린 소피오에 따르면, 드농이 판단하기에 "프랑스 혁명은 미술에 있어 두 가지 과오를 범했다. 첫째는 공화제를 주제로 한 경연대회만을 기반으로 자

17. 마리 – 기유민 브누아, 〈여자 점쟁이〉

1812년 | 캔버스에 유채 | 195×144cm | 레시비나주 박물관 | 생트

유시장을 조직하려 한 점이며, 둘째는 역사화만을 고집스레 중시한 점이다."[39]

그래서 드농은 "미술품 거래에 매우 생산적인, 이른바 장르화를 장려해야 한다"고 주장했다. 그리고 위대한 장르(역사화)와 초상화는 여전히 국가 구매의 특권으로 남아 있었기 때문에, "정부 입장에서는 대중이 이 장르[풍경화나 가정화]의 그림을 남김없이 사들일 만큼 잘사는 것보다 더 행복하고 영광스러운 일은 없다"고도 덧붙였다.[40]

만약 이러한 정책에 힘입어 '위대한' 장르가 아닌 비주류 장르가 빠르고 폭넓게 성공하는 일이 일어나지 않았다면, 혁명 직전과 혁명 중에 미술 훈련을 받은 여성 선구자 세대가 시작한 해방은 전혀 다른 현실로 이어졌을 것이라 가정할 수 있다. 살롱전에 작품을 낸 다비드의 여성 제자들은 역사화를 그렸다는 이유로 열띤 논쟁을 일으켰는데, 이는 그들이 전통적으로 여성의 창의성에 주어졌던 한계를 훌쩍 뛰어넘어 아카데미적 관점의 '위대한' 그림 가까이로 다가섰기 때문이다. 이러한 당돌한 도전은 곧바로 여성 화가의 미술 훈련 및 실물모델 연구가 적절한지에 대한 공격적인 논란을 불러일으켰으며, 실물모델을 보고 그리는 연습이 실제로 이루어지고 있었기에 논란이 더 컸다. 역사화와 그리스·로마 미학이 새로운 공화제 질서를 주제로 삼고 공화제가 보장하고 장려한다고 주장하는 가치를 홍보하는 데 중심 역할을 한 점, 그리고 국가 정체성의 새로운 상징인 프랑스 화파 부흥에서 다비드라는 카리스마 넘치는 인물이 차지하고 있는 자리. 이 두 가지는 여성 예술가들이 역사화에 참여할 수 있는 틈을 열어주었다. 1791년 살롱전 참가 자격이 자유화된 이후 10년도 지나지 않아 여성 역사화가가 존재하게 된 것이다. 이데올로기적 저항에 부딪히지 않고서는, 그리고 그에 대응하지 않고서는 불가능한 일이었다.

예를 들어, 1790년대 말~1800년대 초에 왕성하게 활동한 여성 문필가이자 언론인 알베르틴 클레망-에메리 Albertine Clément-Hémery는 장-밥티스트 르뇨의 아틀리에에서 아마추어로 잠시 활동했다. 클레망-에메리는 1801년 「당대 철학자의 어리석음

18. 앙젤리크 몽제, 〈강도를 쫓아내고 납치범의 손에서 두 여인을 구하는 테세우스와 페이리토오스〉
1806년 | 캔버스에 유채 | 340×449cm | 아르한겔스코예 영지 및 성 | 모스크바 부근

에 복수하는 여자들」이라는 신랄한 글을 발표하며 스물셋의 나이로 파리 문학계에 이름을 알렸다. 같은 해에 작가·풍자가·공화주의 운동가 실뱅 마레샬Sylvain Maréchal이 발표한 「여성의 읽기 교육을 금지하는 법안 프로젝트」에 대응하고자 쓴 글이었다. 또 다른 예로 1799년 4월 27일 『파리 저널Journal de Paris』은 익명의 여성 예술가가 '영광을 사랑하는 사람'을 뜻하는 안나 클레오필Anna Cléophile이라는 필명으로 쓴 글을 게재했는데, 이는 1792년 비평가 샤를-폴 랑동이 같은 저널에 실은 글 몇 편에 대한 답변이었다. 로마대상 수상 경력이 있는 랑동은 국가 소장품 전문 감정가이자 훗날 루브르 박물관의 그림 관리를 맡게 되는 인물이었다. 랑동은 자신의 글에서 1785년에 이미 논의되었던 여성의 누드모델 데생 수업 참여 문제를 다시 언급했으며, 당시 일부가 우려했던 문제인 여성의 살롱전 참여에 대해서도 다음과 같이 우려를 표했다. "지난 방데미에르* 때 작품을 전시한 현대 화가들 중에서 스물여섯 명의 여성 예술가가 대중에게 작업 결과물을 선보였다. 이 엄청난 숫자는 어디서 나온 것인가? 이는 예술의 발전을 예고하는 것일까? 아니면 우리가 모르는 새에 예술을 퇴보로 이끌고 있는 것일까?" 랑동의 글과 그에 대한 안나 클레오필의 답변은 당시 점점 더 많은 여성 화가가 역사화를 그리기 위한 필수 전제조건인 실물모델과 해부학 연구에 익숙해지고 있었음을 증명한다. 그러나 1780년대에 있었던 이러한 공격은 여성의 미술계 진출이 확대되는 상황 자체를 막지는 못했으며, 남성의 가장 중요한 보루였던 역사화를 여성 예술가로부터 지키는 데에도 실패했다.

랑동의 발언을 보면 그 의도는 너무도 명확하다. "엄격한 옛 관습에 따른다면 정숙함이 가장 큰 특징인 여성이 오늘날 그들에게 익숙한 방식으로 데생 연습을 할 수는 없었을 것이다. 실물모델을 보고 그리는 일 말이다. 거의 벌거벗은 데다 예의와 부끄러움에 어긋나지 않을 만큼만 살짝 가린 남자들. […] 재능 발달에 별다른 진

* 프랑스 혁명력의 1월. 추분(9월 21~23일 중 하루)부터 시작하는 한 달을 말한다.

19. 앙리에트 로리미에, 〈아들 아르튀르를 아버지 장 4세 브르타뉴 공작의 무덤으로 인도하는 잔 드 나바르〉
1806년 | 캔버스에 유채 | 46×37.5cm | 개인 소장

전이 없는 젊은이들이 공공 해부학 교실에 자주 드나들고 또 이 학교를 운명으로 여기는 학생 무리에 무분별하게 섞여 있는 것을 보면 유감스럽다." 이러한 랑동의 주장에 대해 클레오필은 "몇몇 젊은 예술가는 루브르 박물관에 개설된 생생한 해부학 강의를 들은 이후 실력이 급속도로 발전했다. 덕분에 매우 엄격한 관습에 젖어 있던 많은 남편과 어머니가 아내와 딸에게 이 유용한 교육 수단을 소개했다"고 역설했다. 동일한 상황을 두고 랑동과 클레오필은 두 가지 상반된 결론을 내렸다. 랑동이 여성들에게 "모든 면에서 섬세하고 겸손하고 온화한 성별에 어울리는 분야인 꽃과 식물을 연구하고, 그 형태와 색조를 그리는 기술을 배울"것을 권하자, 클레오필은 다음과 같은 질문으로 이에 반박했다. "예술의 진정한 친구라면, 타고난 재능의 도약을 막을 게 아니라 그 한계를 넘으려고 애써야 하지 않을까?"[41]

논쟁은 다른 많은 언론으로 확대되었다. 독자의 흥미를 끄는 주제인 데다 신문 판매에도 도움이 되기 때문이었다. 이 주제가 인기를 얻었다는 점 그리고 일부 문인이 이 주제를 때때로 코믹하게 다루었다는 점은 여성의 미술 훈련과 적극적인 화가 활동이 그만큼 보편화되었다는 뜻이다. 비평가들이 '여성의 본성'과 그 한계에 대한 수세기에 걸친 개념을 물려받아 '자연스럽고' 여성적인 변별 기준을 세우고 여성의 예술 표현 영역을 엄격하게 정의하려 애쓴 것은 놀라운 일이 아니다. 랑동의 발언과 같은 주장이 부활한 것은 살롱전에 역사화를 출품하는 여성 화가들이 늘어났고, 일부 비평가들의 경고에도 불구하고 여성 화가들이 이를 계속 이어갔으며, 그중 상당수가 큰 성공을 거두었다는 사실로 설명할 수 있다. 만약 앞에서 가정해본 것처럼 역사화가 살롱전 벽에 가장 많이 걸리는 장르로 남았다면, 기관과 비평가들이 '통속적이고' '즐거운' 것을 찾는 대중을 교육하는 역할을 점차 외면하지 않았더라면 '여성 예술'이란 개념은 사라졌을 수도 있다. 역사화가 대중적인 장르가 되었다면 '남성성, 창조력, 재능'이라는 용어가 더는 그것들끼리 연관되지 않았을 것이다.

20. 외제니 세르비에르, 〈앙투안 – 뱅상 아르노 부인〉
1806년경(1806년 살롱전) | 캔버스에 유채 | 113.7×88.5cm | 베르사유 및 트리아농 궁전 | 베르사유

21. 아델 로마니, 〈리라를 연주하는 조제프 – 도미니크 파브리 가라의 초상〉
1808년경 | 캔버스에 유채 | 130.2×100.3cm | 보스턴 미술관 | 보스턴

시장의 법칙

그러나 1802년부터 드농이 시행한 개혁과 그 개혁이 이루어진 사회경제적 맥락은 이와는 다른 관점을 갖고 있었다. 드농의 의견을 살펴보면 확실히 알 수 있다. 드농은 장르화를 장려하는 것은 '미술품 거래에 매우 생산적인 일'이므로 정당화되지만, 장르화 작품을 '주문하는 것은 정부의 위엄에 어울리지 않는다'고 생각했다.[42] 그래서 역사화의 명성은 그대로 유지되었다. 그리고 가장 권위 있고 수익도 높은 '장려책'을 역사화에 몰아주었기 때문에 역사화는 여전히 탐나는 장르였다. 드농은 연간 15,000프랑의 금액을 책정해 이 '가치 있는 작품'을 구입하는 한편, 심사위원단이 선정한 '풍경화 또는 가정화'를 대중이 모두 구입하지 않을 경우 이들 작품에는 '400~500프랑 상당의 메달 8~10개'를 수여하기로 정했다. 드농은 이렇게 적었다. "국가의 작품 주문은 살롱전에서 가장 뛰어난 재능을 보인 화가들에게 돌아가야 하며, 이러한 장려책 덕분에 예술가들은 살롱전에 출품하겠다는 의지를 품을 것이다. 이 전시회에서 관객은 언제나 가장 믿을 만하고 공정한 심사위원이다."[43] 이로써 예술가가 때때로 서로 다른 이해관계를 가진 세력과 맞서 싸워야 하는 원형경기장이 윤곽을 드러냈다. 그곳은 원인과 결과가 끊임없이 그 위치와 정체성을 맞

22. 로잘리 카롱, 〈몽모랑시의 무덤에 있는 마틸드와 말렉 – 아델〉
1812년(1814년 살롱전) | 캔버스에 유채 | 120×100cm | 브루 왕실 수도원 박물관 | 부르캉브레스

바꾸는 악순환의 형태를 보였고, 예술가는 그곳에 존재하려면 공식 심사위원과 비공식 대중을 모두 유혹해야 했다. 물론 대중의 호평을 좌우할 영예인 국가의 '장려책'으로부터 소외당하는 길이 될 수도 있었다. 이를 보면 살롱전에서의 경쟁이 치열해짐에 따라 여성 예술가들의 '역사에 이름을 남길' 권리가 더욱 강력하게 도전받았음을 쉽게 알 수 있다.

 이 원형 경기장에서는 얼굴 없는 정복자인 자유주의 경제시장이 관대한 아버지의 시선으로 예술가의 '승리', 예술의 '대중화'와 자유화를 따뜻하게 축하해주었다. 그리고 이 시장에서는 치열한 경쟁이 벌어졌다. 드농의 정책은 1810년대에 마침내 결실을 맺었다. 전통적으로 여성적이라 여겨지던 장르에 남성 예술가들까지 뛰어든 것인데, 이유는 수익성이 더 높았기 때문이다. 하지만 이러한 장르에서는 여성들의 활약이 두드러졌다. 여성 예술가의 '위대한' 장르 진출이 오랫동안 금지되었다가 잠시 용인되었다가 다시금 논쟁의 대상이 된 상황, 그동안 여성이 받아온 아마추어 예술에 대한 조기교육, 비주류 장르를 전문으로 하는 여성 전용 아틀리에의 증가. 이러한 현실 덕분에 여성 예술가들은 여성에게 부적합하다는 비난을 받을 가능성이 거의 없는 분야에 쉽게 진입할 수 있었다. 두려운 경쟁이 벌어지게 된 것이다. 이때부터 '여성 예술'이라는 개념의 경계가 점점 좁아졌고, 19세기 후반에는 그 근거가 되는 본질주의적* 논쟁이 더욱 거세지면서 경계도 더욱 강화되었다. 하지만 이러한 수사학에 집중하느라, 혹은 여성 예술가와 그들의 대의명분을 옹호하는 사람들 사이에서 이러한 수사학이 야기하는 반응에 집중하느라 정작 중요한 문제를 간과해서는 안 된다. 자본화가 사회관계에 미치는 해로운 역할, 그리고 자본화 논리와 자본화 제국 확장이 여성 예술가를 소외하는 문제 말이다.

* 성별에 따라 능력, 성격, 역할 등이 고정되어 있다고 보는 관점.

앞서 살펴봤듯이, 화가의 경력을 고려할 때는 그 예술 분야의 정치적·경제적·제도적·사회적 문제를 함께 들여다봐야 한다. 예술 분야에는 '자신의 이름을 알리고 싶은' 욕망에 이끌리는 개인으로서의 화가가 필연적으로 포함될 수밖에 없으며 그의 경력도 그 분야 안에 새겨져 있다. 여성 예술가의 미술교육 문제 또는 미술교육과 관련해 가장 자주 언급되는 주제인 여성의 에콜 데 보자르 입학 문제를 다룰 때도 그와 관련된 정치적·경제적·제도적·사회적 문제를 함께 살펴야 한다. 그리고 19세기와 20세기 초의 미술사를 단지 이분법적 대립만으로 축소시키는 신화적 서사에도 의문을 제기할 필요가 있다. 이 대립의 한쪽은 아카데미적이고 제한적이며 비생산적인 미학을 대표하는 집단이었다. 편파적이고 보수적인 심사위원단이 버티고 있는, 그래서 나중에는 편협한 부르주아 계급이 찾는 무질서한 시장이 되고 마는 살롱전이 여기에 속했다. 대립의 다른 한쪽은 공식기관으로부터 독립한 집단으로, 저항을 통해 미적 '진보', 자유, 근대성의 길을 열어 20세기 '아방가르드'의 계승에 자극을 준 이들이었다. 전략과 논리는 그것들이 실행되는 영역, 그것들을 형성하는 환경, 그것들이 적용되는 규모를 보면 다양하다 못해 심지어 서로 모순되기도 한다. 그러나 그러한 전략과 논리가 뒤섞여 남성 화가와 여성 화가의 역사, '공식' 화가들 또는 '거부된' 화가들의 역사, 화가들이 쌓은 경력의 역사, 화가들이 받은 미술 훈련의 역사를 정의하게 된다. 이러한 관점이 역사의 '논리'를 종합하고 밝히는 데에는 큰 쓸모가 없더라도 이를 잊어서는 안 된다.

여성 예술가로서 가장 쉽게 접근할 수 있는 '타깃' 고객의 미학적·도상학적 기대를 벗어나는 그림을 그리는 것 또는 '여성' 예술이나 '여성에 대한' 일반적인 생각에서 벗어나는 회화를 연구하는 것은, 예술 활동으로 얻는 수입에 의존할 필요가 없을 만큼 재정 상황이 넉넉한 여성에게 더 쉬운 일이었을 것이다. 미술사에서 마리 브라크몽Marie Bracquemond(도판15, p.75)보다 먼저 '인상주의의 위대한 여성'이라는 칭호를 받은 베르트 모리조나 메리 카사트 모두 작품으로 수익을 창출해야 하는 상황과

는 거리가 멀었다. 고객이 여성 예술가에게 기대하는 작품과 타협하기 위한 그들의 전략은 도상학적 차원에서만, 그리고 여성 예술가에게 적합하다고 인식되는 주제(남성 화가들도 널리 사용한 주제이므로 이러한 인식은 '잘못된' 것이다) 안에서만 전개되었다. 그러나 이러한 전략은 그들이 회화를 연구하거나 '근대성'의 영역에서 위험을 감수하는 데 결코 방해가 되지 않았다. 메리 카사트의 아버지 로버트 카사트가 아들 알렉산더에게 보낸 1878년 12월 13일자 편지를 보면, 메리 카사트는 재정적으로 여유가 있었기 때문에 '돈벌이를 위한 작품', 그의 모국어로 표현하자면 '팟 보일러pot-boilers'를 제작해달라는 고객 의뢰를 거절할 수 있었음을 알 수 있다. "메리는 항상 열심히 작업하지만 최근엔 판매한 작품이 없고, 시간당 1~2프랑인 모델료와 아틀리에 비용으로 나가는 돈이 꽤 된단다. 아틀리에는 적어도 자체 자금으로 돌아갈 수 있어야 한다고 내가 메리에게 말했다. 메리가 심란해하고 있어. 그러려면 자기가 가진 그림을 팔거나 다른 예술가들이 말하는 것처럼 돈벌이가 되는 작품을 그려야 하는데, 그건 그 아이가 한 번도 해본 적 없고 감당할 수 없는 일이니 말이다."[44]

'인상주의의 위대한 여성들'에 대한 평가 차이는 그들의 경력을 결정짓는 다른 요인들과는 별개로, 혁신적인 시각 언어와 관련하여 그들이 차지하는 위치에서도 분명하게 드러난다. 예를 들어 세실리아 보Cecilia Beaux는 그보다 10년 먼저 태어난 메리 카사트와 같은 미국인이지만 카사트와 동일한 평가를 받지는 못했다. 세실리아 보는 1886년 프랑스 예술가전에 출품한 〈어린 시절의 마지막 나날들Les Derniers Jours d'enfance〉이 호평을 받은 후 1889년 프랑스로 건너와, 줄리앙 아카데미와 콜라로시 아카데미에서 공부했다. 이후 1891년 필라델피아로 돌아가 1895~1915년 펜실베이니아 미술아카데미에서 여성 최초로 교편을 잡았다. 세실리아 보는 별다른 재산이 없었기에 미술 공부를 마치자마자 작품 활동을 하면서 자신과 가족을 부양해야 했다. 그가 사교계 초상화를 많이 작업한 것도 경제적 이유에서였다. 보는 고국으로 일찍 돌아갔지만, 런던에서 열리는 프랑스 예술가전에 정기적으로 작품을

23. 오르탕스 오드부르 – 레스코, 〈로마 생트 – 아그네스 – 오르 – 레 – 뮈르 성당 안 그리스 주교의 견진성사〉
1816년경 | 캔버스에 유해 | 149.5×201cm | 루앙 미술관 | 루앙

내고, 1900년 만국박람회에서 금메달을 수상했으며, 1921년에는 〈시타와 사리타 Sita et Sarita〉라는 작품을 프랑스 정부에 기증하는 등 유럽과 지속적인 관계를 유지했다. 보의 명성이 덜 알려진 이유는 그가 주로 작업한 장르, 그리고 사교계 초상화가인 존 싱어 사전트와의 유사성 때문으로 설명할 수 있다. 한편으로는, 역설적이기는 하지만 프랑스 인상주의, 특히 1896년 동향인 릴러 캐벗 페리Lilla Cabot Perry를 통해 만난 모네와 다른 길을 간 세실리아 보만의 독자성 때문이기도 하다. 그러나 보가 자포니즘Japonisme*을 차용한 것(특히 작품의 레이아웃과 단순한 배경에서 잘 드러난다)이나 추상화와의 경계에서 색채를 탐구한 것, 그리고 빛을 사용한 방식을 보면 그가 현대성의 문제를 완벽히 이해하고 있었음을 알 수 있으며, 우리가 보에 관한 연구를 통해 그를 베르트 모리조와 동일한 지위로 끌어올렸어야 함을 깨닫게 된다.

찰스 피아로Charles Pearo는 엘리자베스 제인 가드너 부그로의 사후 운명을 그의 '동료 화가' 메리 카사트의 사후 운명과 비교하면서 경제적 상황의 중요성을 언급했다. "엘리자베스 가드너가 무명에서 명성으로, 그리고 다시 무명으로 돌아가는 여정은 많은 아카데미 예술가들에게 닥친 운명이었다. '사카린'** 미학으로 간주되던 것들에 대해서는, 19세기 프랑스와 미국에서 해당 미학이 보유했던 학문적 전통과 그 지위를 다루는 최근의 학문에 비추어 재평가할 필요가 있다."[45] '위대한 예술가'나 '혁신가'에게 훈장을 수여하는 미술사의 '진보적' 서술이 경제적 상황이라는 매개변수에 무지하거나 무관심하면 역사 탐구에 해를 끼치게 된다. 이러한 무지와 무관심은 예술을 예술 제작의 현실로부터 빠르게 분리시키려는 이상주의의 증상이다. 동시에 미술사의 두 기원, 즉 미적 가치 체계와 역사 탐구라는 두 '조상'의 상충 관

* 19세기 중후반 서양 예술에서 유행한 일본풍 사조.

** 지나치게 달콤하거나 감상적인 분위기를 비판할 때 쓰는 표현이다. 일부 비평가는 역사나 신화를 주로 다루는 19세기 아카데미 회화에 이런 표현을 붙였으며, 피아로에 따르면 가드너의 작품에도 사카린이라는 꼬리표가 붙었다.

24. 오르탕스 오드부르 – 레스코, 〈이탈리아 여인숙의 풍경〉
1821년 또는 1825년 | 캔버스에 유채 | 61×51cm | 스털링 & 프랜신 클라크 아트 인스티튜트 | 윌리엄스 타운

계를 보여준다. 속에서 곪은 채 지속되고 있는 이 대립의 문제는 특히 '여성' 미술사와 관련될 때 더 심각해진다. 여기서 우리는 예술작품을 또 다른 관점으로 평가하는 또 하나의 도덕적·윤리적 가치 체계의 등장을 목격하게 된다.

　려운 일이기는 하지만, 각 관점을 되도록 동일한 초점에 맞추려고 노력한다면 흥미로운 접근법이 될 것이다. 하나의 초점거리에 함께 놓고 보면 이미지가 명확해지고, 평면과 겹친 부분과 엮인 부분뿐만 아니라 봉합 지점도 더 쉽게 구분할 수 있다. '해방'의 메달을 수여하는 심사위원은 우리로 하여금 그 기준이 '예술적 진보'의 메달을 수여하는 기준과 동일하다고 믿게 해서는 안 된다. 그는 자신의 양심도 똑같이 심사해야 한다. 경쟁 관계에 있는 심사위원에게서 영향을 받지 않았는지 또는 반대로 영향을 주지는 않았는지 스스로 묻고, 더 나아가 그 수상자 명단이 누구를 위한 것인지, 무엇을 위한 것인지 고민해야 한다. 대중과 비평가들이 풍속화를 비롯해 좀 더 가정적이고 친밀한 주제를 선호하게 되면서 역사화와 그 레퍼토리에 관심을 잃은 지 오래인 시대에도 다비드주의에서 영감을 받아 초대형 그리스·로마 역사화를 그려낸 앙젤리크 몽제의 끈기 또는 고집은 우리를 이러한 문제들의 교차점으로 이끈다. 제정 시대에 활동한 남녀 예술가 대부분은 이러한 대형 역사화 작업에 드는 비용(캔버스, 액자, 물감), 소요시간, 목표로 하는 구매자(국가, 권력자) 등의 위험을 더 이상 기꺼이 감수하려 들지 않았다.

예를 들어 엘리자베스 비제 르 브룅 밑에서 훈련을 받고 이후 다비드에게 사사한 마리-기유민 브누아가 그러했다. 행정가·정치인의 딸로 상류층 여성이었던 마리-기유민은 1784~1788년에 청년전시회Salon de la jeunesse에 작품을 전시하고, 1791~1812년에는 살롱전에서 화려하게 경력을 이어갔다. 1800년에는 〈흑인 여성의 초상〉으로 성공을 거두었으며 이 작품은 나중에 국가에서 인수했다. 마리-기유민은 1804년 살롱전 금메달을 수상한 뒤로 나폴레옹 보나파르트와 그의 가족을 위한 의례 초상화(도판16, p.78)를 비롯해 수많은 초상화를 의뢰받았는데, 1793년부터

는 역사화 스타일을 포기하고 초상화와 풍속화만을 전문으로 그렸다(도판17, p.80). 그의 경력 초기를 봐서는 예측할 수 없었던 이 선택은 프랑스 대혁명 이후 미술시장의 새로운 상황에 적응하기 위해서였으며, 다른 한편으로는 1793년 변호사 피에르-뱅상 브누아와 결혼하면서 맞닥뜨린 개인적 상황 때문이기도 했다. 피에르-뱅상은 오메르 탈롱의 편에 서서 가장 영향력 있는 혁명가들을 매수하는 임무를 맡은 주요 반혁명 세력이었기에, 1793년부터 왕정복고 전까지 눈에 띄지 않는 삶을 살아야 했다. 1793년 인도 출장을 마치고 프랑스로 돌아온 피에르-뱅상은 가까스로 체포를 피했고 로베스피에르가 몰락한 후에야 파리로 돌아왔다. 왕정복고 전까지 브누아 가족은 주로 마리-기유민의 원화 및 모사 작업과 그가 1804년에 문을 연 여성 아틀리에에서 얻은 수입으로 생활했다.

반면에 다비드의 또 다른 제자 앙젤리크 몽제는 위대한 장르를 고수했다. '여성' 미술사의 일부 이데올로기적 입장에서는 여성의 역사화라는 좁고 험난한 길을 걸은 그의 대담함을 칭찬한다. 그러나 몽제가 비판을 받으면서도 '여성적' 장르 이외의 영역에 머물렀을 뿐만 아니라 돈벌이가 되지 않는 장르에서 활동할 수 있었던 이유는, 그러한 '용기'와 '고집'을 지속할 수 있는 상징적·경제적 수단을 갖고 있었기 때문이다. 앙젤리크 몽제는 재정적으로 여유로웠으며, 지식인들, 미술기관 대표들, 예술가들, 학술회 회원들(화폐 주조 담당관이자 학자인 남편 앙투안 몽제 포함)을 아우르는 사교계 인맥도 있었다. 그뿐 아니라 몽제 부부는 더 이상 정권의 호의를 받지 못함에도 여전히 프랑스 화파의 영웅으로 남아 있던 다비드와도 돈독한 우정을 나누는 사이였다. 이러한 조건을 갖춘 덕에 앙젤리크 몽제는 1827년까지 살롱전에 작품을 전시하고, 1854년까지 그림을 계속 그리고, 작품 일부를 국가에 기증할 수 있었다. 비록 비평가들은 가장 기본적인 '본질주의'를 종종 드러내는 반응을 보였지만 말이다.

그러나 앙젤리크 몽제의 작품에 대한 장문의 논평은 그의 작품이 인정받았음을

증명한다. 비평가 자크-필리프 보이아르는 1806년 살롱전에 소개된 앙젤리크 몽제의 〈테세우스와 페이리토오스Thésée et Pirithoüs〉(도판18, p.82)에 관해 긴 분석을 내놓으며 이렇게 조소했다. "누드를 잘 연구했지만, 영웅의 뒷모습만 보여주는 작가의 섬세한 배려라니. 분명 도망치는 것이 아니라 싸우는 것인데 말이다! 어떤 남성 작가도 그런 구성을 상상하지 못했을 것이다!" 또한 "그들의 성별이 강요하는 관습 때문에 걸음마다 멈춰 서야 하는 여성들은 역사화 장르를 전유할 수 없다"고 지적하고는 다음과 같이 결론지었다. "마담 몽제는 진정한 재능을 가지고 있으며, 그 재능을 좀 덜 고상한 주제에 적용하면 그 장르에서 최고의 여성이 될 것이다. 그러나 다음에는 빛과 그림자를 덜 균등하게 분배하고, 효과에 더 결정적인 접근방식을 사용하고, 하늘을 더 밝게 만들고, 얕은 부조처럼 보이는 이 작품보다는 여백을 조금 더 추가하기를 권하는 바이다. 마담 몽제의 새 작품이 이렇게 관심을 끈다는 사실은 작품이 뛰어남을 보장하는 것이다. 우리는 감탄할 점이 없는 예술작품에 대해서는 비판도 하지 않는다." [46]

그런데 보이아르는 앙리에트 로리미에의 그림 〈잔 드 나바르Jeanne de Navarre〉에 대한 논평에서는 '여성' 예술의 개념에 있어 명확한 대조를 보여준다. "감동적인 주제를 단순하게 잘 다루었고, 여성이 그렸어야 하는 그림이다." 이후 그는 짧고 형식적인 제안을 몇 가지 한 다음 칭찬으로 마무리한다. "아마도 […] 어쩌면…… […] 아마도 너무? […] 혹시? ……좋다는 점 외에 덧붙이자면, 이 붓 솜씨를 가지고 앞으로도 그저 그런 작품은 그리지 말기를 요구한다!" [47] 어떻든 보이아르의 글을 보면, 예술가로서 몽제의 지위에는 의문의 여지가 없으며, 관습이 여성 화가의 '걸음'을 끊임없이 방해한다는 그의 발언은 현실적 관찰에 따른 의견으로 볼 수 있다. 물론 보이아르가 그러한 현실에 이의를 제기해주었다면 좋았겠지만, 적어도 그가 던진 다음 질문 덕분에 우리가 얻은 이익은 인정하자. 1804년 몽제가 그린 〈다리우스 아내의 죽음을 애도하는 알렉산더Alexandre pleurant la mort de la femme de Darius〉에 관하여 보이

25. 아델라이드 살-바그너, 〈안녕 테레사!〉
1865년 | 캔버스에 유채 | 123×165cm | 미술역사박물관 | 나르본

아르는 『1804년 살롱전에 관한 공정한 글들』에서 이렇게 지적했다. "그리스인들은 역사화 제작이 여성이 도달할 수 있는 재능을 넘어선다고 생각했다. 또 플리니우스가 말했듯이, 그들이 분류한 다양한 회화 장르 중 여섯 번째는 성별의 특권이었다. 이 아름다운 예술작품을 그런 식으로 분류한 것이 옳은가? 프랑스 여성들이 이 문제를 해결하길 바란다."[48] 어떻든 〈테세우스와 페이리토오스〉에 대한 보이아르의 조형적 비판은 적절하다고 인정할 수밖에 없다.

'잊힌 여성들'의 성공

살롱전 참가 자격이 자유화된 이후 첫 30년 동안에는 여성 예술가가 살롱전에 상당수 참여했으며, 그중 일부는 저명한 역사화가들에게서 훈련을 받았다. 앞서 살펴본 것처럼 앙젤리크 몽제를 비롯한 몇 명을 제외하고는 모두 초상화(도판21, p.87)와 역사적 또는 일화적 장르화(도판22, p.89)를 전문으로 그렸다. 오르탕스 오드부르-레스코는 초상화와 이탈리아 픽처레스크라는 비주류 장르에서 활동했음에도 불구하고 성공적인 경력을 쌓은 예술가이다*. 오드부르-레스코는 가족의 친구이자 화가인 기욤 기용-르티에르에게 어릴 때부터 그림을 배웠다. 로마의 아카데미 드 프랑스에 머물다 돌아온 기용-르티에르는 나폴레옹 1세의 동생 뤼시앵 보나파르트와 절친한 친구였다. 1800년과 1801년에는 뤼시앵과 스페인에 동행하여 미술품 수집을 도왔으며 불미스러운 싸움에 가담하는 바람에 운영하던 아틀리에 문을 닫은 후 독일로

* 픽처레스크 풍경화는 말 그대로 '그림 같은' 풍경화다. 유적이 있는 풍경을 많이 그린 낭만주의 풍경화가 클로드 로랭의 작품처럼 서정적이고 이상화된 자연 정경을 '픽처레스크'로 부르기 시작하여 18세기 낭만주의 풍경화의 특성을 표현할 때도 사용되었고, 이후 숭고함이나 아름다움과 구별되는 또 다른 회화성을 표현하는 의미가 되었다.

떠날 때도 뤼시앵과 함께했다. 이후 1807년 기용-르티에르는 뤼시앵의 주선으로 아카데미 드 프랑스의 교장으로 임명되어 로마로 향했다. 그리고 오드부르-레스코는 스물네 살이던 1808년, 스승인 기용-르티에르의 요청으로 로마로 가 스승 밑에서 훈련을 계속했다. 로마대상 수상자들을 위한 자리에 젊은 여성이 있다는 사실에 상부에서 반대의견이 흘러나왔지만, 기용-르티에르는 박물관 총재 도미니크 비방 드농이 내린 지시에 굴복하지 않고 제자의 자리를 지켜주기로 결심했다.

그의 결심은 드농에게 보낸 답장에 나와 있다. "저를 시기하는 이가 많습니다 [···] 그들은 제가 의무를 수행하는 방식에 대해 저를 공격하지 못하면, 제 도덕성을 공격합니다. 그들이 주된 구실로 삼는 것이 제 제자 한 명이 로마에 있다는 것입니다. 제 훌륭한 친구 부부의 딸아이로, 그 아이가 여덟 살 때부터 제가 그 재능을 키워왔습니다. 진정한 재능을 보여주는 작품 몇 점으로 이미 주목받은 제자입니다. [···] 군중은 어리석은 말을 쉽게 주워담아 크게 부풀리지요. 제 제자가 아카데미 드 프랑스에 머물고 있다는 소문이 파리에도 돌고 있음을 압니다. 마치 [···] 제가 남성 스물다섯 명 사이에 여성 한 명을 내버려둘 만큼 판단력이 없는 것처럼 말입니다. 제가 제자에게 보이는 관심은 스승으로서 그리고 아버지로서의 관심이며, 언젠가 총재님까지 놀라게 만들 그 아이의 재능을 길러주는 것이 제게는 즐거운 일입니다. 저는 이미 제 일에 자부심을 갖고 있습니다. 이것이 진실입니다."[49] 오드부르-레스코는 1816년까지 로마에 머무르며 이탈리아 풍경의 빛과 색채뿐만 아니라 생활, 관습, 풍속을 연구하고 그리고 관찰하면서 그림 소재가 될 만한 인물, 상황, 장소의 방대한 레퍼토리를 쌓았고, 이를 바탕으로 평생 그림을 그렸다. 1810년부터는 로마에서 그림을 그려 파리의 살롱전으로 보냈는데, 1810년에 8점, 1812년·1814년·1817년에 각 5점, 1819년에 11점, 1822년에 15점, 1824년에 18점을 출품해 대중과 살롱전 심사위원단의 호평을 받으면서 스승의 판단이 옳았음을 증명했다. 1810년 첫 살롱전 출품작으로 장려상을 받은 그는 1819년과 1827년 1등상인 금메달을 수상했으

26. 루이즈 – 조제핀 사라쟁 드 벨몽, 〈가바르니 권곡 풍경〉
1830년 | 캔버스에 유채 | 72×105.5cm | 시립미술관 | 카를스루에

며 몇몇 작품은 국가에서 인수했다. 프랑수아-조제프 아임이 1825~1827년에 그린 기념비적 작품 〈1824년 살롱전이 끝나고 예술가들에게 상을 수여하는 샤를 10세, 루브르, 1825년 1월 15일〉(173×256cm)을 보면, 왼쪽 전경에 오드부르-레스코의 모습이 보인다. 그림 속 수많은 사람 속에는 동시대 여성 화가들인 비르지니 앙슬로 Virginie Ancelot, 마리-빅투아르 자코토Marie-Victoire Jaquotot, 마리-엘레오노르 고드프루아 Marie-Éléonore Godefroid, 리쟁카 드 미르벨Lizinka de Mirbel, 엘리자베스 비제 르 브룅, 루이즈 에르장Louise Hersent도 있다.

〈로마 생트-아그네스-오르-레-뮈르 성당 안 그리스 주교의 견진성사〉(도판23, p.93)는 오드부르-레스코가 이탈리아에서 파리로 보내 성공을 거둔 작품 가운데 하나로, 구성을 완벽하게 제어하는 기술과 함께 그가 실증의 함정에 빠지지 않고 회화적 표현이 가진 힘에 대해 깊이 성찰했음을 보여준다. 이탈리아 르네상스 시대 제단화에서 자주 보듯 아치들을 이용해 눈에 보이는 것을 구조화하고 다양한 '순간'을 계층화함으로써 표현 영역의 개방성, 즉 시야가 열리는 듯한 허구를 배가한 작품이다. 오드부르-레스코는 여기에 약간의 차이를 더하여, 아치들을 화면의 평면과 비스듬히 놓이도록 배치함으로써 인위적으로 연출한 느낌이 아니라 은밀하게 엿보는 느낌이 들도록 표현했다. 비밀스럽게 머물 수 있는 공간도 마련했는데, 그늘진 부속 공간을 만들고 인물들을 채워넣어 그만큼의 많은 관점, 많은 볼거리를 만들어냈다. 돌로 된 그물망 같은 구조를 만들고 어두운 역광을 표현함으로써 그는 화가로서의 도전, 즉 만질 수 없는 빛을 회화에서 (그리고 회화를 통해) 포착하고 붙잡아두는 일에 성공했다.

오드부르-레스코의 또 다른 작품 〈이탈리아 여인숙의 풍경Scène dans une auberge italienne〉(도판24, p.95)은 19세기 후반까지 대중을 매세시킨 작은 픽처레스크풍 그림의 전형이다. 이 작품은 모든 것이 관조적 사색을 통해 드러나는 시적 구성의 예술을 보여주며, 그림 속 행복해 보이는 순간은 곧 그것을 그리워하게 되리라는 쓸쓸한

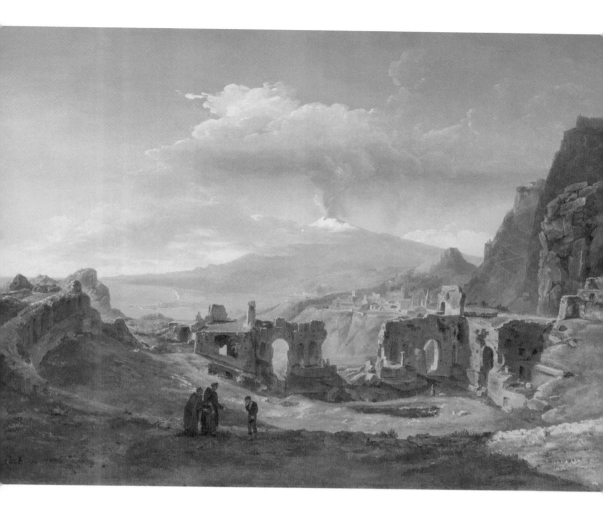

27. 루이즈 – 조제핀 사라쟁 드 벨몽, 〈타오르미나의 로마식 극장 풍경〉
1828년 | 캔버스에 유채 | 41.6×57.5cm | 국립미술관 | 워싱턴 DC

인식으로 인해 더욱 강렬해진다. 전망이 보이는 테라스의 가장 좋은 자리에 앉은 외국인 여행객 커플을 위해, 여인숙의 젊은 여인 둘이 탬버린과 만돌린을 들고 이탈리아 풍경을 칸초네타로 표현한 환상곡 소품을 연주하는 장면이다. 오드부르-레스코는 음악을 들으며 여인들을 바라보는 커플을 그림의 왼쪽 아래에 있는 문지방의 수평선과 만나는 사선 위에 솜씨 좋게 배치했다. 이 사선 안쪽에서 커플은 두 연주자를 마주하고 그림을 보는 감상자는 커플을 응시하게 된다. 그리고 이 사선 형태의 열린 공간 안에서는 공감각과 그 무한한 파생물이 한데 어우러지면서, 헤아릴 수 없는 세부요소들이 겹겹이 쌓여 과거로의 회귀를 만들어낸다. 예술가의 개인적인 기억은 '마들렌'의 풍미를 지니고 있고, 거기에는 시적 힘이 있다.* 실제로 오드부르-레스코는 로마에 있는 아카데미 드 프랑스에서 만난 건축가 루이 피에르 오드부르와 함께 이탈리아를 여러 번 여행했고, 1820년 둘 사이에 아들이 태어나기 몇 달 전에 그와 결혼했다. 지나가는 말이지만, 오드부르-레스코의 사례를 보면 젊은 여성의 행동을 판단할 때 도덕적 잣대를 들이대어 너무 성급하게 결론 내리거나 일반화하지 말아야 함을 알 수 있다. 파리나 로마에서 예술계의 사교성이란 오히려 유동적이고 자유로운 남녀 관계를 특징으로 했다.

1845년 1월 8일자 『일뤼스트라시옹L'Illustration』에 오드부르-레스코의 추모 기사를 쓴 기자는 선견지명이 있었는지, 미술사가 이 여성 화가를 망각의 늪에 빠뜨렸다며 개탄했다. "오드부르-레스코가 특정 시기에 예술의 방향과 형태에 끼쳤을 […] 명백한 영향력, 아마도 우리가 아직 충분히 주목하지 못한 영향력, 우리와 매우 가까운 시대의 역사적 기억으로서 관심이 아예 없지는 않을 연구, 그러나 이미 아주 멀리 떨어진 것처럼 우리가 거의 잊어버린 연구." 오드부르-레스코는 앙리에트 로리미에가 역사적 장르화에서 했던 것보다 더 큰 역할을 해냈으니, 1830년대부터 세

* 프루스트의 소설 『잃어버린 시간을 찾아서』에서 화자는 마들렌을 한 입 베어 물다 과거의 추억을 떠올리게 된다.

28. 앙리에트 로리미에, 〈자화상〉
1807년 | 캔버스에 유채 | 92×73cm | 마냉 미술관 | 디종

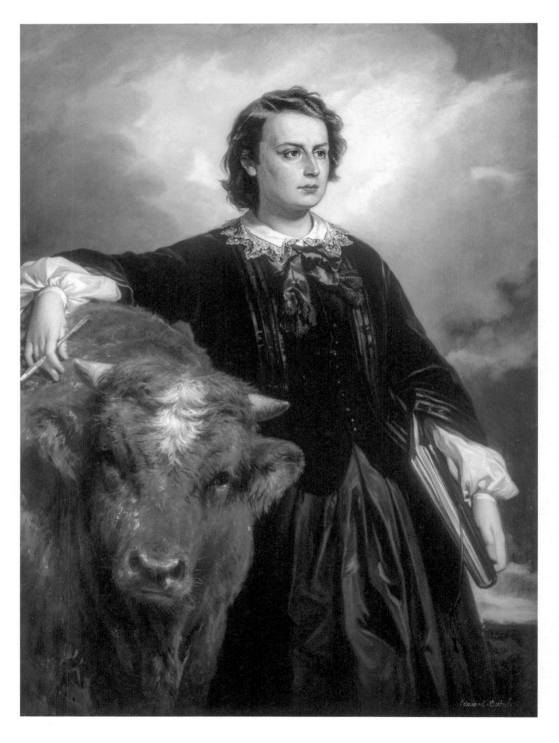

29. 에두아르 – 루이 뒤뷔프, 로자 보뇌르, 〈마리 – 로잘리:일명 로자 보뇌르라 불리는 화가(1822 – 1899)의 초상화〉
1857년 | 캔버스에 유채 | 130.8×94cm | 베르사유 및 트리아농 궁전 | 베르사유

기말까지 스페인 픽처레스크와 오리엔탈리즘을 비롯하여 다양한 형태로 사랑받은 픽처레스크 장르화에서 선도자로서 중요한 역할을 했다. 『일뤼스트라시옹』에 따르면 "그때까지만 해도 다비드의 지도 아래 모든 관심이 대형 액자, 역사화, 기념비적 초상화에 집중되어 있었다. 레스코가 걸어온 길은 전혀 다르고 완전히 새로웠다. 색채와 영혼이 반짝이는 작고 우아한 프레임이 주는 매력은, 평범한 재산과 좁은 공간에 어울리지 않고 따라서 새로운 사회와 더는 조화를 이루지 못하고 있던 위대한 신화 그림에서 눈을 돌린 군중을 매료시켰다. [⋯] 처음에는 레스코 혼자였다. 그러나 지금, 신화 속 영웅을 그린 그림은 어떻게 되었는가? 그뢰즈를 끝으로 사라진 줄 알았던 장르화는 오드부르-레스코가 성공적으로 부활시켜 오늘날 거의 무적으로 군림하면서 얼마나 좋은 평가를 받고 있는가?"그리고 오드부르-레스코가 활동한 시기는 살롱전 관람객들이 빅토르 슈네츠, 쥘 살 등 미술사에서 그보다는 덜 소외받는 예술가들이 그린 '모든 형태의 로마인과 나폴리아인에 매료되기'[50] 훨씬 전이었다. 슈네츠는 이탈리아 시골 여인과 도적을 주제로 한 그림으로 살롱전에서 명성을 얻었고, 아델라이드 살-바그너는 화가 쥘 살과 결혼한 1865년에 이 레퍼토리를 작품에 담았다.(도판25, p.99)

1812년 『예술, 과학, 문학 저널』은 오르탕스 오드부르-레스코를 '붓 솜씨로 자신의 성性과 조국에 영광을 가져다준 여성 중 하나'[51]라고 평가했으며, 이러한 평가는 19세기 초부터 7월 왕정까지 이어지는 시기 동안 다른 여성 예술가들의 경력에도 영향을 미쳤다. 이에 호응하고 또 이를 정당화하고 강화하는 목소리도 많았다. 이러한 목소리는 여성 독자층을 겨냥하여 크게 성장하고 있던 언론뿐만 아니라 일반 대중을 대상으로 하는 언론에서도 나왔다. 예를 들어 1828년 4월 12일자 『피가로』는 '살롱전의 피가로. 여성 화가들. 미르벨, 루이야르, 오드부르-레스코, 자코토, 에스메나르, 불랑제, 모를레, 벨몽 드 사라쟁, 달통 부인'이라는 제목의 긴 기사를 통해 일부 여론이 예술계에서의 여성의 정당성을 인정하고 있음을 보여주었다. "예

술, 과학, 문학 분야에서 빛나는 명성을 얻고자 여성을 집안일에 가두는 편견에 맞서 싸우는 여성들의 용기와 인내는 아무리 감탄해도 지나치지 않다. 사회 질서의 이기적인 건설자들인 우리는 인류의 절반인 여성을 위해 모든 일을 해왔고 또 모든 것을 쉽게 만들었다. [⋯] 이러한 자유 없이, 독점적으로 누리는 독립성 없이, 몇 번의 실패를 감수할 수 있는 이러한 경험 없이 여성이 높은 도덕적 고찰에 이르고 인간의 마음과 세상에 관한 지식에 도달할 수는 없을 것이다. 극예술, 음악 및 기타 직업에서 두각을 나타내며 뛰어난 공로를 쌓은 여성의 수를 헤아리다 보면 놀라울 뿐이다. 회화 분야에서도 여성은 아카데미에서 공부할 수 없고, 풍경화를 그리기 위한 이동이나 여행의 지루함을 견뎌야 하며, 자연의 모방으로 구성된 예술이 주는 무수한 어려움을 극복해야 한다. 그럼에도 우리는 절대적 공로를 쌓았으며 아첨 없는 양심적 비판을 감당할 만큼 진정으로 강한 재능을 가진 저명한 여성 화가들을 예로 들어 언급할 수 있다."[52]

이처럼 살롱전의 규칙을 잘 다루고 자신의 존재감을 드러냄으로써 자신과 자신이 실천하는 회화 장르에 대한 '저평가'를 극복한 사람은 오드부르-레스코만이 아니다. 1831년 루이즈-조제핀 사라쟁 드 벨몽 Louise-Joséphine Sarazin de Belmont 도 자신을 당당히 내보이는 전략을 사용했다. 그는 19세기 풍경화가의 바이블 『실용적인 원근법 요소들 Éléments de perspective pratique』(1799)을 쓴 피에르 앙리 드 발랑시엔*이 개설한 여성 아틀리에에서 풍경화 훈련을 받았으며, 1812년 살롱전에 처음 출품하자마자 조제핀 황후의 관심을 끌었다. 드 벨몽은 발랑시엔 밑에서 수련하면서 화가가 자신이 모티브로 삼는 장소에 직접 들어가 그리는 현장 스케치 방식을 사용했다. 발랑시엔에게 있어 야외에서의 풍경 연구는 대기와 빛의 변화무쌍한 특성과 그것들이 관찰자의 감성에 미치는 영향을 재현하는 데 필요한 작업이었다. 그리고 니콜

* 작품과 저술을 통해 18세기 후반~19세기 풍경화 발전에 큰 영향을 미친 프랑스 화가.

라 푸생과 클로드 로랭의 이상화된 풍경의 전통을 이어받아 신화, 성경, 역사 속 인물이 등장하는 풍경을 아틀리에에서 재구성하기 위한 전제조건이기도 했다. 사라쟁 드 벨몽은 이후 역사적 풍경화를 곧 포기하고 현장 스케치 연구에 몰두하여, 19세기 중반 이후 바르비종파 화가들이 확립하게 될 자연주의적 외광파*의 발전에 동참하게 되었다. 그래도 그는 정기적으로 아틀리에에서 대형 캔버스화를 제작했고, 이때에도 고급 스케치가 주는 인상적인 효과, 즉 하늘을 구성하는 동시에 모든 곳을 순환하는 빛과 공기의 효과에 대한 정확하고도 주관적인 표현, 시점의 선택에 따라 극적으로 표현되는 기념비적 규모와 파노라마적 원근감, 배경의 견고한 겹침, 명확한 질량 표현 등을 '우의적 표현' 없이 '웅장하게' 재구성했다. 그는 1824~1826년 이탈리아를 여행하며 당시 화가들이 거의 찾지 않던 로마, 티볼리, 수비아코, 테르니, 나폴리, 시칠리아 등지에서 그림을 그렸다. 그래서 사라쟁 드 벨몽을 후원한 베리 공작부인은 그가 그린 이탈리아 풍경들 중 최소 열두 점을 소유하게 되었다. 드 벨몽은 살롱전에 작은 크기의 작품을 주로 출품했으며 대형 캔버스화는 가끔 보냈다. 눈에 띄기 전략이 가장 큰 효과를 거둔 해는 1831년이었다. 먼저 작품의 양으로 주목을 받았는데, 종이에 그린 그림 각각 54점과 65점을 붙인 두 개의 대형 패널을 연결하여 총 119점의 유화 습작을 선보인 것이다. 여기에 아틀리에에서 그린 대형 캔버스화 12점도 함께 냈다. 그뿐 아니라 이 작품들을 제작한 뒷이야기로도 주목을 받았다. 1830년 그는 피레네산맥을 여행하며 가바르니, 코테레, 베나스크 항구, 루숑 주변과 아르젤레스 계곡에서 이 그림들을 그렸고 3개월 동안 제레 계곡 중심부에 있는 양치기 오두막에서 홀로 지냈던 것이다. 이렇게 완성된 작품들은 살롱전에서 센세이션을 일으켰다. 영향력 있는 평론가 오귀스탱 잘을 비롯한 대다수 평

* 외광파는 넓게 말해 실외의 자연광 아래에서 작업하는 화가들을 말한다. 야외 스케치 후 실내에서 마무리하는 일반적인 방식과 달리, 스케치부터 유화 완성까지 야외에서 작업한다. 인상주의 화가들도 외광파로 불렸다.

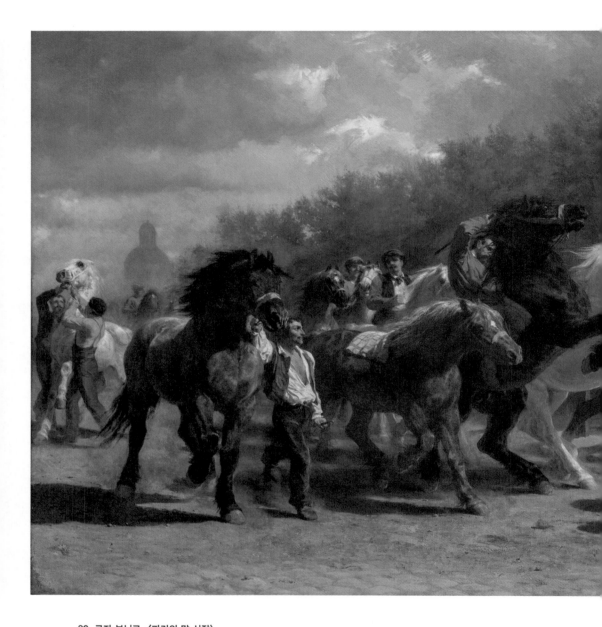

30. 로자 보뇌르, 〈파리의 말 시장〉
1852~1855년 | 캔버스에 유채 | 244.5×506.7cm | 메트로폴리탄 미술관 | 뉴욕

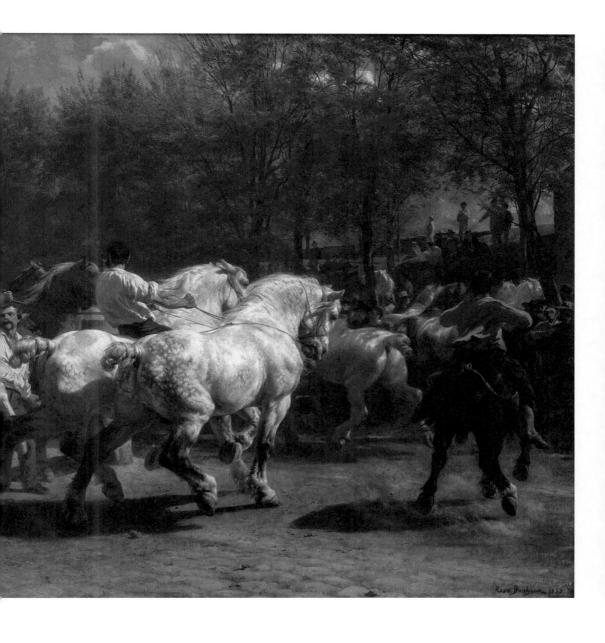

론가와 마찬가지로 샤를-폴 랑동은 다음과 같이 찬사를 보냈다. "올해 피레네산맥을 탐험한 엄청난 결과물을 우리에게 선사했다. 그의 재능은 때로는 거칠 정도로 남성적이고 정확한데, 특히 권곡 풍경과 가바르니 바위 지대 풍경을 그린 그림에서 그 재능의 절정이 드러난다.(도판26, p.103, 도판27, p.105) 고급 스케치로 그린 피레네산맥의 119가지 풍경과 12점의 회화는 경이로운 작품이다. 이 정도로 능숙한 솜씨를 가진 사람은 별로 없을 것이다."[53] 사라쟁 드 벨몽은 살롱전에서 2등 메달을 받았고, 1831~1833년 파리의 엥겔만 에 르메르시에에서 전권을 출판한 『피레네 풍경Vues des Pyrénées』이라는 제목의 작품집에 일련의 석판화 작품을 실으면서 성공을 이어갔다. 이후 1834년에는 퐁텐블로에서, 1836~1837년에는 낭트와 브르타뉴에서, 때로는 이탈리아에서 그림을 그리면서 1841년까지 매해 살롱전에 작품을 보냈고, 1834년에 1등 메달을 받았다. 1841~1859년에는 이탈리아에 머무르면서 피렌체, 로마, 오르비에토에서 그림을 그리고 독일을 비롯한 여러 나라를 여행했다. 파리로 돌아온 그는 1861년부터 1868년까지 살롱전에 출품했으며 1861년 다시 한번 1등 메달을 수상했다.

사라쟁 드 벨몽은 살롱전에서 자신의 존재를 능숙하게 드러낼 줄 알았을 뿐 아니라 사설 미술시장에도 공을 들여, 살롱전 밖에서 자신을 홍보하는 동시에 여행에 필요한 자금과 재정적 자율성을 확보했다. 그는 자신의 작품을 경매를 통해 판매한 최초의 예술가였다. 1839년 2월 24일에 발행된 『예술가 저널: 전 세계 예술가와 사람들을 위한 그림 잡지』는 '마드모아젤 사라쟁 드 벨몽의 습작 전시회가 다음 날 부르스 광장에서 열릴 것'이라고 보도했다. 편집자는 이 습작에 대한 예술가들과 비평가들의 관심을 언급하면서 "이러한 습작 컬렉션이 대중에게 공개되는 경우는 거의 없기 때문에, 좋은 그림을 애호하는 사람에게는 이 전시회를 보러 가라고 아무리 권유해도 지나치지 않다"[54]고 밝혔다. 앙젤리크 몽제처럼 사라쟁 드 벨몽이 작품 일부를 박물관에 기증한 사실에도 주목할 필요가 있다. 예를 들어 1865년 투르

박물관에 〈로마의 풍경Vues de Rome〉(1860) 두 점을 제공했는데, 이는 자신이 기억될 수 있는 장소를 마련함으로써 국가의 미술사에서 자기 자리를 확보하겠다는 적극적인 의지로 읽힌다.

살롱전과 그 수상 제도가 경력에 미치는 영향을 잘 알고 있던 여성 화가들은 자화상도 적극 활용했다. 예를 들어 앙리에트 로리미에는 1807년의 〈자화상〉(도판28, p.107)에서 붓과 팔레트를 손에 들고 있다. 마치 관객을 의식해 그림 그리기를 중단한 듯한 모습인데, 입고 있는 우아한 벨벳 드레스는 그림 작업과는 어울리지 않아 보인다. 뒤쪽 이젤에는 당시 작업 중인 작품이 아니라 이미 1804년에 그의 경력을 한발 나아가게 해준 그림 〈젖 먹이는 염소La Chèvre nourricière〉가 놓여 있다. 아마추어 풍경화가의 딸이자 장-밥티스트 르뇨의 제자였던 로리미에는 1800년부터 살롱전에 출품해 1804년 〈젖 먹이는 염소〉로 평단의 찬사와 카롤린 뮈라 공주의 관심을 받았고, 공주는 1805년 이 그림을 구입했다. 이 그림은 같은 해에 영향력 있는 평론가 샤를-폴 랑동이 펴낸 『미술관 및 근대 미술학교 연보』에 판화로 재현되어 다음과 같은 설명과 함께 실렸다. "젊은 어머니가 아이에게 자기 젖을 먹일 수 없어, 대신 염소젖을 먹이고 있다. 어머니가 느끼는 안타까움이 그 얼굴에 부드러운 우울함을 드리운다. 여성 화가가 그리기에 아주 적합한 주제다. 마드모아젤 로리미에는 흥미로운 모든 것을 느끼고 표현했으며 작품에서 드러나는 우아함, 신선함, 진실성은 그의 재능을 예감케 한다. 이 그림은 그 재능을 드러내는 첫 번째 시도다. 지난해 살롱전에 출품되어 전문가들의 시선을 끊임없이 사로잡았다." 1806년 작 〈잔 드 나바르〉는 로리미에에게 1등 금메달을 안겨주었으며, 그가 자화상을 그린 해인 1807년에는 말메종에 소장되는 조제핀 황후의 그림 컬렉션에도 포함되었다.

귀족과 황제 부부에게 인기가 많던 초상화가 에두아르-루이 뒤뷔프가 로자 보뇌르와 1856년에 함께 그린 로자 보뇌르의 초상화이자 자화상(도판29, p.108)에도 비슷한

의도가 깔려 있다. 1849년 살롱전에서 〈니베르네의 쟁기질Labourage nivernais〉로 금메달을 수상한 보뇌르는 유망하고 야심 찬 젊은 예술가로 입지를 굳힌 상태였고 대형 작품을 구상하여 1851년에 작업을 시작했는데, 파리 살페트리에르 병원 근처의 오피탈 대로에서 열리는 말 시장(도판30, p.112)을 주제로 삼았다. 완성되지 않은 상태로 1853년 살롱전에 제출된 이 작품은 대중과 평단 모두에게 격찬을 받았다. 화가 겸 고고학자 에두아르 델르세르가 발간한 잡지 『아테네움L'Athenaeum』은 1853년 25호에서 이 작품에 여러 단을 할애했다. "마드모아젤 로자 보뇌르의 〈말 시장〉은 군중의 시선을 사로잡는 특징을 지녔다. 높은 완성도, 그리고 작품에서 드러나는 구성과 소묘의 뛰어난 솜씨를 보면 이 정도 성공을 거둘 자격이 있다고 말할 수밖에 없다. [⋯] 그의 재능이 이토록 완전하고 이토록 크게 드러난 적이 없었다. 제리코 이후로 누구도 말의 형태와 움직임을 이렇게 과학적으로 소묘하고 그리지 않았는데, 이 위대한 예술가는 그 비밀을 알고 있는 듯하다. 또 제리코 이후 어느 누구도 말에 관한 까다로운 연구를 이 정도로 성실하게 수행하지 않았다. 로자 보뇌르가 미완성 상태로 전시되기를 두려워하지 않은 〈말 시장〉을 통해 그는 어떤 의미에서 역사화가의 반열에 올랐다. 그의 작품은 위대한 화파에 속한다. [⋯] 마드모아젤 로자 보뇌르는 좋은 그림을 그리는 것 이상의 일을 해냈고, 오랫동안 남을, 그리고 박물관과 유명한 미술 애호가들이 서로 소장하고 싶어 할 작품을 만들었다. [⋯] 완성하는 데 앞으로 몇 주가 소요되겠지만, 우리는 이미 이 작품을 근대 화파의 최고작 중 하나라고 생각한다." 완성작은 1855년 만국박람회에서 전시되며 엄청난 성공을 확인시켜주었다. 같은 해, 보뇌르는 1853년에 내무부 장관 모르니 공작이 의뢰했던 〈오베르뉴 지방의 풀베기La Fenaison en Auvergne〉를 완성했으며, 심사를 거치치 않고 살롱전에 작품을 전시할 수 있는 권리까지 얻었다. 로자 보뇌르는 국가가 인수했던 〈말 시장〉을 회수하여 친분이 있는 미술상 어니스트 갬바트에게 되팔았으며, 갬바트는 1856년 여름 런던에서 프랑스 예술가들의 작품을 선보일 때 이 작품도 함께 전시했

다. 보뇌르가 1856년 뒤뷔프와 함께 자신의 초상화를 작업한 것, 그 작품이 1857년 살롱전에 출품되고 갬바트가 그 초상화의 두 번째 버전을 의뢰하게 된 것 모두가 보뇌르의 국제적 명성이 높아지면서 일어난 일이다. 로자 보뇌르의 마지막 동반자였던 여성 예술가 안나 클럼크Anna Klumpke가 펴낸 『회고록Mémoires』에는 보뇌르가 이 초상화 작업을 어떻게 진행했는지 기록되어 있다. "처음에 뒤뷔프는 테이블에 기대어 있는 내 모습을 표현했다. 두 번째 작업 때 내가 그 점을 불평했다. 그러자 그는 아이디어를 내어, 내게 그 생기 없는 가구 대신 살아 있는 황소의 머리를 그리라고 했다." 뒤뷔프와 보뇌르의 이 합작품은 보뇌르를 유명하게 만든 동물 그림을 '재현' 하는 것이 아니라 말 그대로 '존재'하게 했으며, 황소를 단순한 묘사가 아닌 로자 보뇌르 예술의 모범적인 작품으로 보이도록 했다. 나중에 이 작품을 구입한 영국인은 그림 속 황소 부분을 7천 프랑, 초상화 부분을 8천 프랑으로 쳐서 총 1만 5천 프랑을 지불하게 된다. 화가의 모습에 좀 더 높은 가격이 매겨진 점에 대해, 로자 보뇌르는 생애 말년에 간결하게 말했다. "이 그림의 복제화도 내 서명이 들어간 덕에 그만큼 잘 팔린 것이다."

루이즈 아베마는 여성 예술가가 자신을 드러내는 방법만 잘 알고 있다면 보이지 않는 존재가 될 리 없다는 사실을 처음부터 보여주었다. 비록 미술사는 그를 망각 속으로 몰아넣었지만 말이다. 아베마는 살롱전에서 〈사라 베르나르의 초상화 Portrait de Sarah Bernhardt〉로 주목을 받은 지 불과 1년 후인 1877년 살롱전에 〈온실에서의 점심식사 Le Déjeuner dans la serre〉(도판31, p.118)를 선보였다. 사람들은 이 온실을 인기 배우 사라 베르나르가 플랜 몽소 지역에 소유한 저택 안에 있는 장소라고 여겼고, 따라서 그림 속에서 우아한 흰색 승마용 코트를 입은 젊은 여성이 사라 베르나르라고 생각했다. 트리스탕 코르데유는 자료를 바탕으로 이러한 견해를 무효화하는 분석을 내놓았는데, 꽤 설득력이 있다. 그림 속 장소는 화가의 아틀리에이고, 이 식후 모임에 포함된 인물은 대본작가 에밀 드 나자크, 화가의 부모, 여동생(흰옷)이며, 여

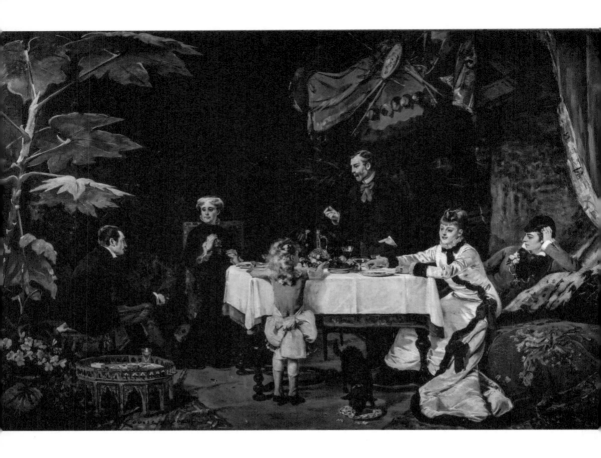

31. 루이즈 아베마, 〈온실에서의 점심식사〉
1877년 | 캔버스에 유채 | 194×308cm | 포 미술관 | 포

유롭게 모피에 기대어 생각에 잠긴 듯 그 광경을 보고 있는 사람은 화가 자신일 가능성이 더 높다는 것이다.[55] 아베마가 자신의 작품 속에 보증인처럼 자주 활용했던 '사라 베르나르'는 이 작품에 등장하지 않지만, 아베마가 경력 초기부터 익혀온 세속성과 사교성의 도상학적 유형은 이 작품에서도 능숙하게 다루어져 있다. 아베마는 1830~1860년에 유명 예술가들이 모여들던 누벨 아텐의 상류층 지역에 자리한 라피트 거리 47번지에 작업실을 만들었다. 그리고 이 작업실을 화가 마들렌 르메르의 살롱만큼 유명한 사교살롱으로 만들면서 사교계의 오후 티타임 전통을 도입했다. 참고로 르메르의 사교살롱은 루이즈 아베마 외에 작가 프루스트, 몽테스키외를 비롯한 파리 명사들이 자주 방문하던 곳이었다. 아베마의 작업실에는 그에게 친숙한 연극계 사람들도 합류했는데, 아베마가 18세기에 코메디 프랑세즈에서 활약한 유명배우 루이즈 콩타의 증손녀였기 때문이다. 상류층 사람들도 이곳에 드나들었다. 아베마의 작업실은 당시 파리의 공간적 상상력에서 '예술가의 아틀리에'의 전형으로 여겨지던 풍부한 장식을 갖춘 곳이었고, 그가 '성공한 예술가'로서 자신을 드러내고 인정받는 장소이기도 했다. 〈온실에서의 점심식사〉에는 일화적인 풍속화로 보일 만한 극적이거나 우화적인 요소가 없고, 따라서 모든 포즈가 배제된 영국식 가족 초상화의 분위기를 풍긴다. 이 작품의 또 다른 특징은 여러 요소 간의 부조화다. 대부르주아(대자본가 계급) 집안의 편안하고 평범한 일상과 캔버스의 거대한 크기 사이의 부조화, 가벼운 분위기의 장면과 레이아웃에서 느껴지는 강한 연극성 사이의 부조화, 견고한 사실주의의 조형적 처리(근엄한 색조, 대담한 대비, 단색의 에너지, 주제의 견고한 묘사, 보이지 않는 유리 지붕에서 내리쬐는 하얀 빛의 구체화)와 이질적인 요소들이 어우러지며 생겨나는 이 공간의 낯섦(필요 이상으로 크고 무성한 식물이 만들어내는 크고 어두운 직사각형, 사르다나팔 스타일* 의 화려한 캐노피, 카펫이 만들어

* 아시리아의 마지막 왕 사르다나팔의 화려하고 사치스러운 생활에 빗대어, 호화롭거나 관능적인 스타일을 뜻한다.

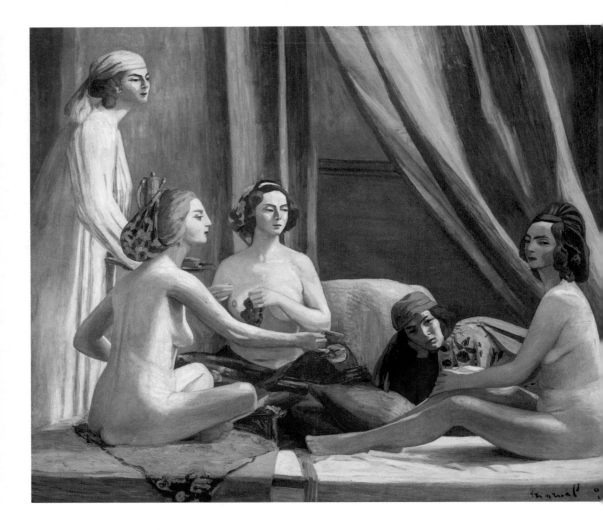

32. 자클린 마르발, 〈오달리스크들〉
1902~1903년 │ 캔버스에 유채 │ 196.5×230.7cm │ 그르노블 미술관 - J.L.라크루아 │ 그르노블

내는 밝은 빨간색 마름모꼴) 사이의 부조화. 살롱전에서 아베마는 최근에 인정받은 젊은 화가가 아니라 이미 회화 창작의 중심에 확고하게 자리 잡은 예술가처럼 자신을 드러냈다. 1879년 조르주 르코크는 루이즈 아베마에 관해 쓴 글에서 현명한 의견을 내놓았다. "1877년 살롱전에 〈온실에서의 점심식사〉라는 대형 캔버스화가 선을 보였다. [⋯] 어떤 이들은 칭찬과 박수를 보냈고, 어떤 이들은 불평하지 않을 수 없었다. [⋯] 만약 〈온실에서의 점심식사〉가 어떤 작품인지를 보여주는 또 다른 증거를 제시해야 한다면, 작품을 둘러싼 소음을 들을 수 있을 것이다. 예술가를 슬프게 하지 않으려고 기사 하단에 너무 자주, 마치 선심 쓰듯 던지는 진부한 찬사보다는 차라리 사람들 입에 오르내리는 것이 예술가에게 백배는 더 좋은 일 아니겠는가?"[56]

작품을 떠들썩하게 만들려면 반드시 규칙을 위반해야 하는 것은 아니지만, 규칙 위반을 능숙하게 활용하는 것도 효과적인 방법임에는 틀림없다. 자클린 마르발의 경우를 보자. 마르발이 1909년 앵데팡당전에 출품한 〈오달리스크들Les Odalisques〉(도판32, p.120)은 평단의 호평을 받고 1913년 유명 전시회인 뉴욕 아모리쇼까지 진출하면서 큰 성공을 거두었다. 작품 속에서 터번을 두른 여성 다섯 명 중 세 명은 완전히 나체이며, 이들은 실물 크기로 거침없고 정밀하고 견고하게 묘사되어 있다. 강렬하게 표현된 그림자와 빛은 이상적인 마무리나 애매한 불명료함을 모두 제거해 준다. 적어도 제목으로 볼 때 하렘의 풍경을 그린 이 작품은, 에콜 데 보자르에 다니는 여성들에게 남성 실물모델을 공개적으로 연구할 권리가 생겼음에도 아직 여성 예술가에게는 완전히 자연스럽지 않은 레퍼토리를 그리는 위험을 감수했다. 도덕적 편견이 여전히 남아 있었기에, 이를 약간이라도 흔들면 시선을 끌 수 있었던 것이다. 마르발은 숙련된 솜씨로 이를 훌륭하게 해냈다. 거의 고전주의적 위엄을 보여주는 간결함, 앵그르의 〈터키탕Le Bain turc〉과 오리엔탈리즘 이후로 익숙해진 주제를 일화적 공간이 아닌 작품의 구조로 정확하게 상정한 점 등을 통해서다. 제목에 '오달리스크들'이라는 복수형 명사를 사용한 것과 노란 옷을 입은 '오달리스크'의

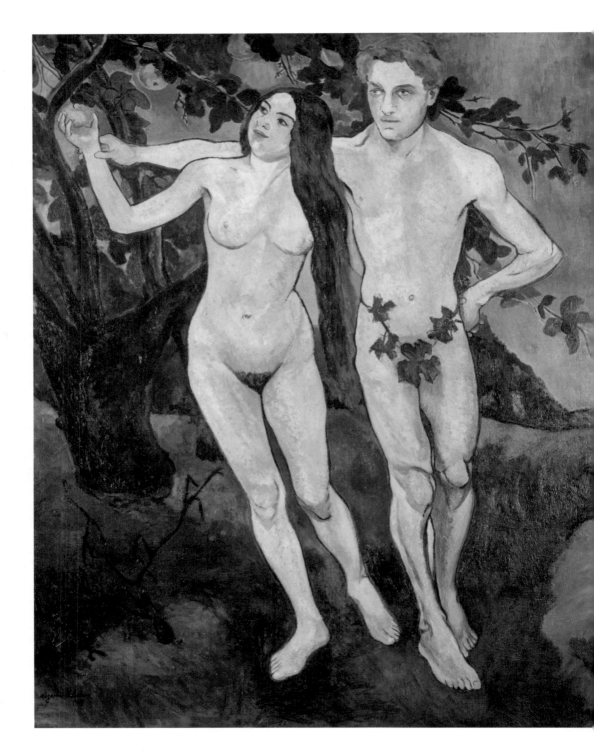

33. 수잔 발라동, 〈아담과 이브〉
1909년 | 캔버스에 유채 | 162×131cm | 국립 조르주 – 퐁피두 문화예술센터 | 파리

직설적인 시선은 여인 누드의 자연주의를 완화시키는 모티브이며, 이는 아마도 또렷한 옆모습을 가진 다섯 명의 여인이 마르발 자신과 비슷하다는 점을 알아채지 못하도록 가리는 장치였을 것이다.

1909년 수잔 발라동은 자신의 그림 〈아담과 이브Adam et Ève〉(도판33, p.122)에서 벌거벗은 이브로 등장하면서 그 옆에 스물한 살 연하의 연인 앙드레 우터를 아담으로 등장시켰다. 이 그림은 한 여성 예술가가 연인의 누드, 그 주제가 전통적으로 상징하는 육체적 사랑, 뱀도 원죄도 없는 에덴동산, 노골적으로 묘사된 커다란 두 육체를 둘러싼 에덴동산의 녹음을 찬양한 작품이다. 1920년 살롱 도톤에서 이 작품을 통해 사랑의 환희와 그림 그리는 기쁨을 선보였을 때, 그는 연인의 남성성을 약간의 덩굴 그림으로 가리도록 강요받았고 혹독한 비판과 심지어 모욕까지 견뎌야 했다. 그러나 발라동은 여러 전시회와 화랑, 특히 젊은 여성 예술가들을 적극적으로 후원한 베르트 베이유의 화랑을 통해 경력을 이어갔고, 이후에도 회화에서 남성 누드에 대한 탐구를 포기하지 않았다. 1914년의 〈그물 던지기Le Lancement du filet〉(도판34, p.124)에서는 덩굴 대신 밧줄을 활용했지만, 발라동은 더욱 꿋꿋하게 남성 누드를 그리면서 움직이는 신체와 자연 형태의 에너지 사이의 관계에 질문을 던지고 둘 사이의 공통점을 모색하려 했다.

유명 인물의 초상화를 그림으로써 유명해지는 전략도 있었다. 루이즈 카트린 브레슬라우는 비평가 알베르 볼프 덕에 '행운'을 잡았다. 알베르 볼프는 『피가로』의 편집인 페르낭 드 로데이에게 조언하기를, 딸의 초상화를 브레슬라우에게 의뢰하라고 했다. 브레슬라우는 의뢰인이 제시한 조건에 따라 초상화 모델의 집에서 14일 만에 실물 크기로 그림을 그렸다. 〈마드모아젤 이자벨 드 로데이의 초상Portrait de Mlle Isabelle de Rodays〉은 1883년 살롱전에 브라슬라우의 다른 그림 〈다섯 시의 차Le Thé de cinq heures〉와 함께 전시되었다. 언론은 이 초상화를 극찬했고 자연스레 『피가로』는 이 그림을 '어린이 초상화 중 가장 성공한 작품'이라고 평가했다. 브레슬

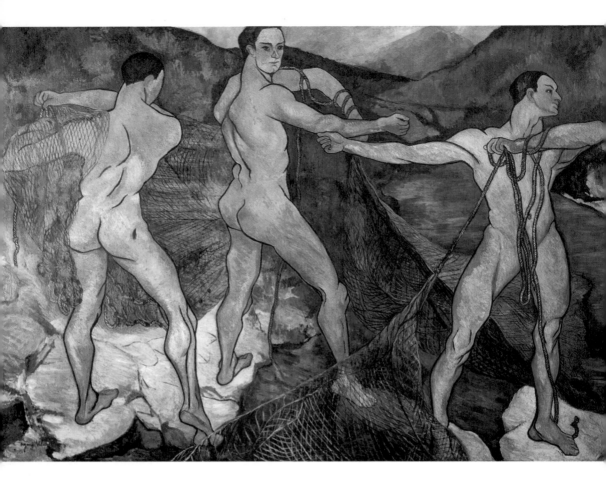

34. 수잔 발라동, 〈그물 던지기〉
1914년 | 캔버스에 유채 | 201×301cm | 낭시 미술관 | 낭시

라우는 심사위원단의 3등 메달 선정 과정에서 단 몇 표 차이로 수상을 놓쳤다. 19세기 초 프로이센 출신 화가 프레데릭 에밀리 오코넬Frédérique Émilie O'Connell은 1853년 파리에 정착했는데, 같은 해 살롱전에 배우 라셸의 초상화 〈페드르 역을 맡은 라셸Rachel dans le rôle de Phèdre〉(도판35, p.126)을 출품하며 단숨에 초상화가로 명성을 얻었다. 오코넬의 아틀리에는 극작가 알렉상드르 뒤마 피스나 시인 테오필 고티에를 볼수 있는 뱅티미유 거리에 있었으며 아틀리에 안에 사교살롱도 함께 운영되었다. 오코넬은 유명한 화가이자 판화가였고, 1859년 미술 비평지 『가제트 데 보자르Gazette des beaux-arts』의 칼럼에서 호평을 받은 그의 데생 수업에는 상류층의 젊은 여성들이자주 참석했다. 그러나 오코넬은 예술계의 최전선에서 활약하게 된 이유와 매우 비슷한 이유로 성공에서 멀어지고 말았다. 1858년 라셸의 임종을 상상하며 그린 〈배우 라셸La Comédienne Rachel〉이 라셸의 상속인들로부터 고소를 당하여 법원에서 사생활 침해 유죄 판결을 받은 것이다. 1860년 살롱전 심사위원단은 오코넬의 작품 〈자살하는 나체의 클레오파트라Cléopâtre nue se donnant la mort〉를 낙선시켰다. 그 후 오코넬의 활동은 의뢰받은 초상화를 그리는 일로 축소되었고, 이마저도 1870년 9월 제2제정의 붕괴와 함께 사라졌다. 오코넬은 모두에게 버림받은 채 정신병원에서 홀로생을 마감했다.

35. 프레데릭 에밀리 오코넬, 〈페드르 역을 맡은 라셸〉
1853년경 | 회화 | 55.3×47cm | 카르나발레 박물관 | 파리

꽃 화가, 모사화가, 장식가

19세기 중반이 되기 전부터 여성의 살롱전 진출은 하향 곡선을 그리고 있었다. 이는 예술가 수가 폭발적으로 늘어난 데다 그에 따라 한층 엄격해진 살롱전 심사가 여성 예술가에게 더 큰 부담이 되었기 때문이다. 이에 따라 여성 예술가들은 여성의 참여가 장려되는 전시회 및 부문에 주로 참여하게 되었다. 그래도 유일하게 순수예술로 간주되는 '유화' 부문에 비하면(물론 유화 부문 내에서도 역사화, 인물화 등 장르의 위계는 있었다) 눈에 띄거나 인정받기 위한 경쟁이 그리 치열하지 않았다. '예술'과 장식예술·응용예술을 구별하는 현상(장식예술과 응용예술을 복수형으로 표현함으로써 '예술가'를 고유한 존재로 보는 이상을 배제해 버렸다)*은 상당히 일찍부터 감지되었으며, 뒤에서 살펴보겠지만 미술교육 조직 내에서 두드러졌다. 그러나 이러한 구별은 1890년에 프랑스 예술가협회의 분열과 국립미술협회의 창설을 둘러싼 논쟁으로 인해 특히 강하게 드러났다. '예술의 진정한 이익'이라는 명목 아래 기존에 단일

* 프랑스어에서 예술은 l'art이지만 장식예술과 응용예술은 les arts décoratifs와 les arts appliqués와 같이 s를 붙여 복수형으로 표기한다.

하게 운영되던 전시회 심사위원단을 둘로 나누어 '유화 심사위원단'과 '데생, 수채화, 파스텔, 도자기, 에나멜, 세밀화 심사위원단'을 따로 둠으로써, '접시에 이것저것 그리는 젊은 여성들'[57]을 배제할 수 있도록 한 것이다.

1860년대는 예술가를 지망하는 여성들이 걷잡을 수 없이 늘어나는 시기였다. 여성 예술가가 업으로 택하는 분야가 장식예술로 크게 이동한 것은 우연이 아니다. 젊은 여성들을 이 분야로 유도하도록 전문교육을 펼치는 공공 및 민간 정책의 적극적인 뒷받침이 있었기 때문이다. 명백히 차별적이었던 이 정책은 여성 특유의 자질과 본성을 높이 평가하여 여성이 자연스럽게 '여성 예술'로 향하도록 유도함으로써, 평등주의와 동일화라는 거짓된 분위기를 풍겼다. 그러나 동시에 다음과 같은 질문이 제기되었다. '여성'의 아름다움이 이상화되어 있지는 않은가? 여성을 올려놓은 좁은 받침대 위에 '타락한 여성'의 모습이 고정되어 있지 않은가? 고도로 세분화된 사회에서 우리는 열심히 일하는 여성, 용감한 어머니, 가정과 국가의 가치와 전통을 지키는 용맹한 수호자만을 영웅화하고 있지는 않은가? 무염수태(1854년 12월 8일에 선포된 교리)와 잔 다르크를 숭배하고 있지 않은가? 1880년대 이후 페미니즘 운동이 사회 전반, 특히 예술계에서 주목받기 시작하면서, 이전까지 미술계에서 여성의 훈련과 직업화에 영향을 미쳤던 공간적·행동적 제약으로부터의 여성해방은 자본주의적 생산 '기계'에 여성이 통합되고 착취당하는 것과 비슷한 속도와 비율로 진행되었다. 여성성이라는 표식의 가치를 긍정적으로 뒤집은 현상은 1892년과 1895년 중앙장식예술연합의 여성 위원회에서 주최한 여성예술전시회를 홍보하고 논평한 글에서 확인할 수 있다. 1895년 이 행사를 소개하는 소책자에 명시된 목표 중 하나는 '유급 일자리를 찾으려는 여성에게 자신을 알리고 작품을 평가받을 수 있는 수단을 마련해주는 것'이었다. 이는 세기말 많은 여성 예술가의 요구와 일치한 것으로 보인다. 그러나 여성에게 장식예술을 장려하고 여성 전용 전시회나 만국박람회를 통해 그들의 존재를 알리는 활동은 미술 공간을 개혁하라는 요구와 살롱전 진출

여성이 늘어나는 현상에 대한 비뚤어진 반응이었다. 오히려 자유주의를 가장하여 '여성만을 위한 그리고 여성이 만든 자율적인 영역 안으로 여성을 고립시키고'[58] 예술 활동을 통해 점차 해방되고 있는 젊은 여성들을 가정으로 돌려보내는 것을 목표로 삼았다. 여성의 창의성과 독창성은 미술 분야에서 종종 부정되었지만 장식예술 분야에서는 널리 인정받게 되었고, 이 분야에서만큼은 이러한 자질이 부자연스럽고 범법적인 남성성이라는 비난을 뒤집어쓸 위험이 없어진 것이다.

　　장식예술 분야에서 여성이 차지하는 비율은 1870년 27.8%, 1880년 41.3%, 1888년 43.6%로 갈수록 높아졌다. 그러나 이들 중 상당수는 기본적으로 살롱전 출품을 노선으로 삼았고, 예술가로 활동하는 내내 파리의 살롱전에 이젤화를 출품하는 동시에 지방도시의 여러 회화 전시회에 정성을 쏟았다. 지방에서는 좀더 쉽게 상을 받을 수 있어 파리 살롱전 입성에 도움이 되기 때문이었다. 그러나 19세기 여성 예술가들이 희생당하며 갇혀 있었다고 여겨지는 분야인 꽃 그림과 모사를 살펴봄으로써 우리는 그들이 처한 상황의 무한히 복잡한 본질을 파악할 수 있으며, 더는 과소평가해서는 안 될 실제적인 '선험적' 젠더를 함께 파악할 수 있다.

　　장식예술 분야, 특히 세기말 상징주의,* 나비파, 라파엘전파** 또는 아르누보 운동에 참여한 여성 예술가들도 마찬가지였다. 상징주의의 중심주제 중 하나인 팜 파탈은 스스로 상징주의에 속한다고 주장하는 작가들과 시인들에 의해 다양하게 활용되면서 여성 비하로 나타났다. 그러나 상징주의가 가진 여성 이데올로기에 들어 있는 다원적 요소 덕분에 여성 예술가가 미술 분야에서 활동할 수 있는 길이 열린 면도 있다. 상징주의에서는 아내이자 어머니이고 가치와 전통의 수호자인 여성,

*　19세기 말 프랑스를 중심으로 일어난 예술 경향. 사실주의, 인상주의, 기계화 등에 대한 반발로 인간의 내면, 감정, 상상, 성(性), 기타 신비로운 것들을 상징화해 표현했다.

**　19세기 중반 영국에서 일어난 예술 운동. 라파엘로로 대표되는 이상화된 미술을 거부하고 라파엘로 이전의 중세 및 르네상스 미술로 돌아갈 것을 주장했다.

36. 자클린 마르발, 〈짙은 색 꽃다발〉
1907년 | 캔버스에 유채 | 116×89cm | 자클린 마르발 위원회 | 개인 소장

영감을 주는 여성을 높이 평가했지만, 그와 동시에 '자연스러운' 감성이 고조되고 이성은 결여되어 꿈, 내면성, 신성함의 영역에 접근할 수 있는 여성도 높이 평가했다. 이 운동에 참여한 예술가들은 산업화, 도시화, 경제적 자유주의에서 비롯된 가치를 부정하고 집단 공방을 만들어 수공예와 길드라는 전통적 가치로 돌아갈 것을 주장했다. 이는 여성들에게 장식예술을 통해 예술 생산에 진입할 수 있는 기회를 제공했으나, 그 대가로 여성들은 종종 익명성을 요구받았으며 이는 남성 예술가에게도 영향을 미쳤다.

풍텐블로 숲의 마를로트에 자리한 오트-클레르 아틀리에는 1896년 아르망 푸앙이 설립한 예술가 연합으로 문화 모임의 성지이자 상징주의의 역사적 장소였다. 폴 클로델, 스테판 말라르메, 오딜롱 르동, 폴 포르, 조제팽 펠라당, 오스카 와일드, 피에르 루이 같은 시인과 작가, 화가 등이 즐겨 찾았으며 이곳을 여러 번 방문한 외교관 마르슬랭 베르텔로는 아르망 푸앙의 동거인 엘렌 린더를 유혹하여 그와 결혼하기도 했다. 이 공방에서는 에나멜, 금은 세공, 도자기, 자수, 태피스트리 등 공예품을 제작하고 국가의 예술 전통을 홍보하는 데 힘썼다. 푸앙은 제자이자 뮤즈이자 동반자였던 린더와 함께 이탈리아를 여행하면서 이탈리아의 원시성을 발견했고, 이후 윌리엄 모리스와 그의 미술공예운동을 본받아 예술가와 장인으로 이루어진 이 예술가 집단을 만들었다. 오트-클레르 아틀리에는 1903년까지 중세와 르네상스의 전통 가치를 회복하기 위해 활동했다. 기독교에서 영감을 받은 이 공동체 조직에서는 여러 사람이 함께 작업해 작품을 만들었기 때문에 서명에서도 미학에서도 개인의 이름은 사라졌다. 아르망 푸앙은 개인주의라는 개념에 노골적으로 적대감을 보였으며 개인의 서명보다 공방을 상징하는 직인을 우선시했다. 1895년 나비파에 가까운 아리스티드 마이욜이 바뉼스에 설립한 태피스트리 아틀리에에서 일한 여성들도 익명으로 활동했지만, 그들은 단지 마이욜의 밑그림을 작업하는 '노동자'에 불과했다.

37. 에밀리 샤르미, 〈코르시카 피아나〉
1906년 | 마분지에 부착한 캔버스에 유채 | 45×60cm | 폴 디니 박물관 | 필프랑슈-쉬르-손

오트-클레르 아틀리에와 그곳의 뚜렷한 종교적 색채는 1919년 화가 모리스 드니와 조르주 데발리에르가 전쟁으로 황폐해진 교회에 예술작품을 제공하는 것을 목표로 설립한 종교미술 아틀리에Ateliers d'art sacré의 작품 활동을 예고하는 것이었다. 종교미술 아틀리에는 복고주의 아카데미즘은 물론 입체파나 미래파 아방가르드와도 구별되는 작품을 제공하고자 했으며, 스승과 제자 간의 협력적이고 연대적이며 상호부조적인 작업을 옹호했다. 처음에는 나비파 화가 폴 세뤼지에의 옛 아틀리에를 사용하다가, 예술가 시몬 칼레드가 소속된 스테인드글라스 화가 마르그리트 위레의 아틀리에, 사빈 데발리에르가 지도하는 자수 아틀리에, 모리스 드니의 공동 작업자인 가브리엘 포르와 폴 마로가 운영하는 목판화 아틀리에 등이 합류하면서 여러 곳으로 확장되었다. 많은 여성 예술가가 종교미술 아틀리에에서 활동했는데, 그중에서 마리-멜라니 바랑제Marie-Mélanie Baranger, 마르트 플랑드랭Marthe Flandrin, 발랑틴 레이르Valentine Reyre 등은 양차 대전 사이에 프레스코화 부흥의 주역으로 자리매김했다. 1909년 창립된 가톨릭 미술연합L'Union des catholiques des beaux-arts, 1917년 발랑틴 레이르와 건축가 모리스 스토레가 설립한 라르슈L'Arche, 1919년 문을 연 아티장 드 로텔Les Artisans de l'Autel, 1928년 설립된 나사렛 아틀리에L'Atelier de Nazareth, 1934년 문을 연 아르 에 루앙주Art et Louange는 모두 19세기 말 상징주의 운동에서 장식예술이 부흥하면서 탄생한 단체로 20세기 초반에는 주로 여성 작가들이 주도적으로 활동했다. 여성이 예술가로서의 지위를 직업적·상징적으로 주장할 수 있는 기회를 종교예술 분야에서 찾은 것이다. 이와 더불어 19세기 말부터 기독교 페미니즘이 발전한 것에도 주목해야 한다.

장식예술 분야에서 작품을 제작할 때 여성 예술가는 종종 익명성이나 공동 작업자 또는 단순한 수행인의 지위를 강요받았지만, 사실 모사와 마찬가지로 이 활동을 선택하는 것은 여성에게 그리 배타적이지 않았으며 직업적 경력을 쌓고 인정받는 데 충분히 도움이 되었다. 1876년 처음 참여한 살롱전에서 유명 배우 사라 베르나

르의 초상화를 선보이며 명성을 얻은 루이즈 아베마는 베르나르와 친구가 되었고 그의 의뢰로 이 배우의 작업실을 장식하는 일도 맡게 되었다(베르나르는 포르튀니 거리에 자리한 개인저택에 작업실을 두고 직접 조각과 그림 작업을 했다). 1880년대 파리 사교계의 명사였던 아베마의 아틀리에에는 여배우, 화가, 음악가, 언론인, 왕당파 및 공화파 상류층이 드나들었고, 아베마가 그리는 사교계 인사들과 여배우들의 초상화가 유행했다. 아베마는 자신의 명성과 사회 네트워크 덕분에 언론 및 홍보 분야에서도 일할 수 있었다. 아베마의 주요 수입원은 대부분 겔랑 브랜드를 위해 제작한 작품들이었는데, 그중 라페 거리 15번지에 자리한 겔랑 부티크의 천장화 〈향수 Parfums〉는 1896년 살롱전에도 출품되었다. 또 아베마의 시그니처이자 우아함을 좋아하는 여성들에게 인기를 끈 일본식 부채를 비롯한 액세서리 판매도 그에게 많은 수입을 안겨주었다. 아베마는 1893년 시카고 만국박람회에 두 개의 그림 패널을 보냈고, 대규모 실내장식(사라 베르나르 극장 로비, 파리 시청, 7구·10구·20구 구청, 다카르의 식민 총독궁 등) 의뢰를 많이 받았으며, 1901년에 설립된 장식예술가협회Société des artistes décorateurs의 회원이 되었다. 물론 1900년 만국박람회에서 동메달을 수상하고 1906년 레지옹 도뇌르 기사 작위를 받은 루이즈 아베마의 여정은 예외적이지만, 장식예술은 부차적인 장르로 여겨졌음에도 불구하고 아직 이름을 알리지 못한 여성 예술가들의 경력 전략에서는 효과적 역할을 했던 것으로 보인다. 예를 들어, 파리의 세속적 배경보다는 지방의 가톨릭적 배경을 가진(그래서 전통적이고 경건한 분위기의 브르타뉴 지방에서 많은 시간을 보낸) 엘리자베스 송렐Élisabeth Sonrel은 줄리앙 아카데미에서 훈련받은 후 원래 수채화와 미사 삽화(이를테면 예를 들어 『프랑스 성녀들의 미사』의 삽화)를 제작했으나, 서른 살 무렵 유채로 그린 대형 종교 역사화를 프랑스 예술가전에 출품했고 1900년 만국박람회에서 동메달을 수상했다.[59]

19세기 말까지 대중에게 크게 인기를 끈 꽃 그림은 17세기 네덜란드 회화가 지

38. 자클린 마르발, 〈눈 덮인 생 – 미셸 다리〉
1917년 | 캔버스에 유채 | 48×56cm | 자클린 마르발 위원회 | 개인 소장

닌 존경받는 전통을 계승하는 것으로 여겨졌으며, 그에 따라 우화적이고 상징적인 측면을 지니고 있었다. 그러나 비주류 장르인 꽃 그림을 돋보이게 만드는 이러한 혈통은 화가가 남성인 경우에만 평단에 의해 강조되었고, 여성인 경우에는 조직적으로 누락되었다. 이에 따라 꽃 그림에서 섬세함과 온화함이라는 감성적 가치가 영적 가치를 대체하게 되었고, 꽃 그림이라는 장르의 여성화는 화가의 성별에 따라 이 회화 작품이 어떻게 받아들여지는지에 지속적인 자취를 남겼다. 이는 젊은 부르주아 여성들의 도덕적·육체적 삶을 지배하고 제한한 교육 모델과 부분적으로 관련이 있는데, 이들이 받는 미술교육은 단지 사생활 영역을 위한 것이었기 때문이다. 그리고 산업화로 인해 노동, 제조, 도시 공공 공간이라는 공적 영역의 일부가 되어버린 서민층 젊은 여성들에게 가해진 사회적 통제 및 경제적 착취와도 관련이 있었다.

꽃 그림을 받아들일 때 이와 같이 남녀 화가를 구별하는 차별주의가 성행한 사실은 20세기 초 머리빗부터 광고 포스터에 이르기까지 장식, 장신구, 패션 제품에 꽃과 식물의 세계가 보편적으로 이용되었다는 사실로 증명할 수 있다. 식물과 꽃은 여성과 관련된 도상학적 모티브였는데, 이는 그 '자연적 특성'을 고려해서뿐만이 아니라, 제2제정 시대에 등장한 백화점이 벨 에포크 시대에 성행하면서 여성이 이러한 제품의 소비자로 인식되고 실질적인 대상이 되었기 때문이다. 실제로 당시의 많은 사교계 초상화, 특히 알프레드 스테방스*의 초상화 작품들에는 '여성'이 장식적이고 밀폐된 공간에 있는 모습이 많이 등장한다.

인상파, 퐁타벤파,** 나비파 예술가들에 이어 20세기 초와 그 이후에 활동한 많은 남성 화가는 아카데미 미술과 결별했다. 따라서 이들은 서사적 또는 상징적 의

* 19세기 말에 활동한 벨기에 출신 화가. 우아한 현대 여성을 주제로 한 작품들로 유명하다.

** 19세기 말 고갱을 중심으로 형성된 미술 그룹. 인상주의를 거부하고 평면적 묘사와 강한 윤곽선을 즐겨 사용했다.

39. 엘레오노르 에스칼리에, 〈자화상〉
1870~1880년경 | 캔버스에 유채 | 국립 세브르 도자기 제작소 겸 박물관 | 세브르

40. 빅토리아 팡탱 – 라투르, 〈정물〉
1884년 | 캔버스에 유채 | 65.5×81.4cm | 그르노블 박물관 – J. L. 라크루아 | 그르노블

미가 없는 일상 환경에서 차용한 주제를 선호했으며, 회화성과 색채 작업에 도움이 되는 주제를 좋아했다. 이러한 이유로 남성 화가들이 꽃을 주제로 선택하여 꽃 그림 분야를 점령하게 되었고, 야수파인 마티스, 키스 반 동겐, 모리스 드 블라맹크, 드랭의 꽃다발 작품이 유명했다. 16세기 이래로 아이디어와 지적·정신적 차원을 구체화하는 데생은 남성적 장르로 여겨졌고, 색채는 여성적인 것과 연관되었다. 색채는 장식품으로서의 매력과 즐거움을 선사하며, 재료만으로 회화 작업을 지배할 수 있는 '미용적' 특성을 지닌 것으로 여겨졌다. 색채 지지자들과 데생 지지자들이 벌인 지속적인 논쟁은 19세기에 들어 아카데미적 독단과 함께 데생의 승리로 이어졌다. 20세기 초에 아카데미적 관습이 그 힘을 분명히 잃었음에도 이러한 차별주의가 내면화된 것으로 보인다. 자클린 마르발(도판36, p.130)이나 에밀리 샤르미Émilie Charmy 같은 여성 예술가들은 대담한 붓질, 분명한 색채, 미완성된 표면 등을 통해 소위 '야수파' 남성 예술가들과 전혀 다르지 않고 때로는 더 뛰어난 방식으로 '꽃다발'에 접근했다. 그러나 질 페리가 지적한 것처럼, 비평가들은 꽃 그림에서 '야수'의 의미와 어울리고 모더니즘의 기준과 일치하는 과격하고 남성적인 힘의 발현을 보았음에도, 여성 예술가들의 꽃 관련 작품에서는 색채에 대한 전적으로 여성적인 감수성만을 보았다.[60] 이는 풍경화에서도 마찬가지였다. 샤르미가 1905~1909년에 많이 그린 풍경화에는 단순화, 형식적 리듬의 강조, 단색으로 축소된 색상, 표면의 장식적 처리, 두꺼운 윤곽선 사용 등의 특징이 나타난다. 이는 그가 야수파 또는 나비파(보나르, 뷔야르, 고갱)와 공통된 관심사를 가지고 있었음을 드러낸다. 특히 샤르미가 1906년 코르시카에서 친구이자 야수파 화가 샤를 카무앙과 함께 여름을 보내며 그린 일련의 풍경화(도판37, p.132)가 보여주는 장식적 왜곡(윤곽선, 색면)과 묵직하고 표현적인 붓질 사이의 긴장감은 디테일로부터 해방된 야수파 특유의 자유로움을 암시한다. 그러나 샤르미는 1904~1906년 클리시 광장에서 카무앙과 작업실을 함께 썼고 마티스, 알베르 마르케 등과 예술적 우정을 나누면서도 이 야수파 그룹과 함

께 전시를 연 적은 없었다.

자클린 마르발은 에콜 데 보자르의 귀스타브 모로 아틀리에에서 공부하던 동료 쥘 플랑드랭을 통해 마티스와 마르케를 알게 되었고, 만나자마자 친밀한 우정을 쌓았다. 마르발이 주도적으로 이끈 그림 연구 커뮤니티를 통해 이들은 1902년 베르테 베이유의 화랑에서 나란히 전시를 열었고, 이후 미술상인 앙브루아즈 볼라르와 외젠 드뤼에의 후원을 받게 되었다. 마르발은 1901년 앵데팡당전에 출품했고, 1903년 제1회 살롱 도톤과 야수파의 탄생을 알린 1905년 살롱 도톤에도 참여했다. 마르발과 야수파 예술가들 간의 유사성 또는 예술적 교류는 특히 마르발의 〈눈 덮인 생-미셸 다리Le Pont Saint-Michel sous la neige〉(도판38, p.135) 연작에서 잘 드러난다. 이 그림은 마르케가 마티스에게서 인수한 생-미셸 거리 19번지 아틀리에에서 마르발이 1917~1918년에 그린 것이다. 참고로 마티스와 마르케는 이 작업실에서 센강의 서쪽과 동쪽 풍경을 그렸는데, 1908년 마르케가 그린 〈겨울의 파리Paris en hiver〉도 그중 하나다. 마르발의 에너지 넘치는 기법, 임파스토*와 붓놀림을 통해 미묘한 차이를 표현하는 절제된 팔레트, 지형에 커다란 변화를 주고자 디테일을 무시한 점 등은 이 여성 예술가의 예술적 자율성과 독창성을 증명하지만, 그 이름은 야수파 역사에서 거의 언급되지 않는다.

꽃 그림으로 돌아가자. 아돌프 바슬레와 샤를 퀸스틀레가 쓴 『프랑스의 독자적 회화La Peinture indépendante en France』(1929)의 '여성 화가들'에 관한 장에서는 에밀리 샤르미를 '재능 있는 채색가'로 소개하며, 그를 모더니즘의 전통적 특성을 지녔을 뿐 아니라 '섬세한 꽃 화환을 엮는' 여성 화가로 평가한다. 샤르미가 꽃이라는 주제에 처음 관심을 기울이게 된 곳은 고향이었지만, 꽃 그림을 배운 곳은 리옹이었다. 리옹의 미술학교에서는 꽃 그림을 전문으로 가르쳤는데, 리옹에서 섬유 산업이 활발

* 물감을 두껍게 칠하여 질감의 효과를 주는 기법.

41. 빅토리아 팡탱 – 라투르, 〈마드모아젤 샤를로트 뒤부르(작가의 여동생)의 초상〉
1870년 | 캔버스에 유채 | 83×69cm | 그르노블 박물관 – J. L. 라크루아 | 그르노블

했던 것도 한 가지 이유였다. 당시 리옹의 미술계는 남성 예술가들이 장악하고 있었다. 샤르미가 개인교습을 받은 자크 마르탱도 꽃 그림에 대한 열정 덕분에 현지에서 명성을 얻은 남성 화가로, 꽃 자체의 색, 대기 효과, 빛에 대한 자신만의 취향을 잘 표현했다.

이젤화를 그리는 화가가 되고자 미술 훈련을 받은 여성이 예술로 생계를 유지하기 위해 영구적 또는 일시적으로 응용예술로 전향해야 했던 사례는 수없이 많다. 엘레오노르 에스칼리에^{Éléonore Escallier}(도판39, p.137)는 살롱전에 처음 참가한 1857년 꽃 그림을 출품했고, 경력 초기인 1860년부터는 유화뿐 아니라 도자화도 그렸다. 1888년 에스칼리에가 세상을 떠났을 때, 1874년에 그가 도자기 화가로 일했던 세브르 도자기 제작소^{Manufacture de Sèvres}에서는 회고전이 열렸다. 언론은 '끊임없이 새로운 선과 장식을 탐구한 예술가' 그리고 그가 꽃병에 그린 그림의 '독창성과 우아함'에 경의를 표하면서 에스칼리에의 창의성을 부분적으로 인정하는 표현을 사용했다. 에스칼리에는 편지에서 보수를 받아 가족을 부양해야 하는 예술가의 경제적 어려움을 자주 언급한 바 있다. 특히 1870년 프로이센-프랑스 전쟁 이후 상황이 악화되면서 세브르 도자기 제작소의 화병 화가 자리에 여러 차례 지원했고, 화가로서 원했던 성공을 결국 그곳에서 얻게 되었다. 그러나 이러한 '전향'이 소피 셰피^{Sophie Schaeppi}를 비롯한 다른 이들에게는 씁쓸한 결과를 남기기도 했다. 에스칼리에와 마찬가지로 소피 셰피도 도자기 화가로 활동했다. 셰피는 유명한 도예가이자 기업가인 테오도르 데크와 함께 일했는데, 데크는 그에게 장식용 접시와 패널을 대량 주문하여 실질적인 재정적 지원을 제공했다. 셰피는 고향인 스위스에서 시작한 회화 공부를 마무리하기 위해 파리로 왔고, 같은 이유로 파리로 건너온 루이즈 카트린 브레슬라우와 줄리앙 아카데미에서 만나 친분을 쌓았다. 셰피는 1892년 12월 10일 자신의 일기에 이렇게 털어놓았다. "그[루이즈 카트린 브레슬라우]에게 뛰어난 재능이 있음은 확실하다. 하지만 만약에 그가 재산을 손에 넣지 않았다면[브레슬라우는 이를

부인하지만, 그가 필요한 만큼 오랫동안 진지하게 공부할 수 없었다면, 나처럼 초상화를 제작하거나 또는 장식 단추를 그리는 등등의 일을 했다면, 그래서 전혀 예술적이지 않은 시시한 것들을 이것저것 작업해 조금이라도 돈을 벌어야 했다면, 그랬다면 그가 그 재능을 가지고 오늘날 어떤 상황에 있었을지 궁금하다!"[61] 1880년대에 도자기 화가는 수익성이 높고 성공적인 직업이었지만, 1880년대 막바지에는 상황이 달라졌다. 브레슬라우는 자신의 말에 따르면 "그리 재미있지도 않은 생활을 영위하려고 억척을 부렸다."

응용예술 분야가 여성화된 근저에는 예술의 매체와 기법에 위계가 있다는 인식이 깔려 있으며, 이러한 인식은 미술계에서 여성 화가를 받아들이는 데에도 영향을 미쳤다. 그러나 매체 간의 계층화가 현대의 인식이나 19세기 말 비평가들의 믿음처럼 예술가와 대중에게 항상 급진적이지는 않았음을 명심해야 한다. 뛰어난 이젤화가였던 엘레오노르 에스칼리에와 소피 셰피의 사례는 여성을 예술의 하위 장르에 가둔 것이 교육과정의 결함 때문이라는 통념과 모순된다. 1890년 '진정한 화가들과 혼동되는 범주, 또는 여성을 격리'[62]하기 위해 소예술만을 전담하는 심사위원단을 만들어야 한다고 주장한 한 언론인의 의견과는 달리, 이 여성들은 진정한 화가였다. 이 언론인은 여성의 경우를 강조했지만 응용예술에 몸담은 남성 화가도 있었다. 에스칼리에의 스승인 쥘-클로드 지글러는 에콜 데 보자르를 다니며 앵그르와 프랑수아-조제프 아임에게서 그림을 배웠다. 지글러는 1840년대 초부터 도예에 몰두하여 제조소를 직접 열 정도였는데, 이때는 역사화가로서의 명성이 절정에 달한 시기였다. 1838년에는 내무부 장관 티에르의 의뢰를 받아 마들렌 교회를 위해 제작한 대형 프레스코화 〈기독교의 역사 L'Histoire du christianisme〉로 레지옹 도뇌르 훈장을 받기도 했다. 지글러는 도예에 손을 댄 후에도 살롱전에서 역사화를 전시했고, 디종 박물관의 학예사 및 디종 에콜 데 보자르의 교장으로 임명되는 등 '진정한 화가'로서의 특권과 영예를 누렸다.

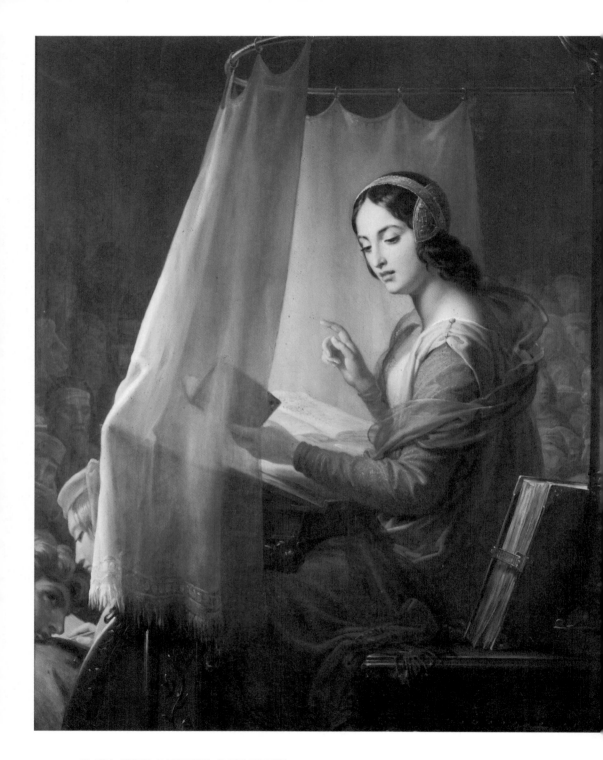

42. 마리 - 엘레오노르 고드프루아, 〈노벨라 단드레아〉
1849년 이전 | 캔버스에 유채 | 119×95.5cm | 개인 소장

반면에, 젊은 여성을 대상으로 한 미술교육은 주로 '하위' 매체(자기, 종이, 상아 제품 등)에 집중되었고, 유화에서는 정물화(도판40, p.138), 꽃 그림, 동물화, 풍경화, 초상화(도판41, p.141), 장르화가 주를 이루었다. 이는 여성이 그러한 범주 안에서만 활동해야 한다는 의미였다. 그러나 이러한 전략들을 논의하기 전에, 처음 훈련받은 분야가 반드시 그 후의 경력을 결정한 것은 아니며 예술가의 경력은 개인의 야망과 직업사회 네트워크의 지원과도 관련되었다는 점에 유의해야 한다. 예를 들어, 아델라이드 바그너^{Adélaïde Wagner}는 드레스덴 미술 아카데미^{Académie des beaux-arts}에서 여동생 엘리즈^{Élise}와 함께 훈련을 받은 후 파리로 건너와 풍경화가 쥘 쿠아네와 리옹 출신 화가 클로디우 자캉의 제자가 되었다. 자캉은 엘리즈를 리옹 출신 화가 시몽 생-장의 아틀리에에 소개해 꽃 그림을 배우게 해주었다. 그 뒤 자매는 함께 리옹으로 이주하여 문학 살롱을 운영했다. 리옹에 머물던 1854년 무렵 아델라이드는 종교화가 루이 장모의 아틀리에에 합류했다. 1858년부터 종교화라는 '위대한' 장르로 아델라이드를 이끌어 초상화, 장르화 작업과 병행하도록 한 사람이 바로 루이 장모였다. 아델라이드는 이탈리아풍 픽처레스크 장르화가로 님 미술 아카데미^{Académie des beaux-arts de Nîmes}의 회장이자 님 미술관의 학예사였던 쥘 살과 결혼한 지 1년 후인 1866년 살롱전에 〈올림푸스산을 오르는 프시케^{Psyché montant à l'Olympe}〉와 초상화 한 점을 출품하며 데뷔했다(뮌헨에서 활동하는 독일 화가 '요제프 베른하르트와 클로디우 자캉의 제자'라고 살롱전에 소개되었다). 쥘 살과 아델라이드 부부는 주로 지방의 전시회를 이용하여 함께 경력을 쌓았지만, 아델라이드는 파리뿐 아니라 빈(1873) 및 뮌헨(1879) 미술전에서도 작품을 전시했다.

여성이 장식예술 영역 안에서 활동하도록 널리 장려하는 것은, '여성성'이라는 정체성에 구애받지 않고 예술가로서의 지위를 인정받으려는 여성의 노력을 억압하는 요인이었다. 그러나 이러한 장려 정책은 여성을 선동하기보다 여성의 반응을 이끌어내는 전략이었다. 1780년대부터 시작된 이 시나리오는 다른 정책들의 배후에

43. 조에-로르 드 샤티용, 〈성모에게 무기를 바치는 잔 다르크〉
1869년 │ 캔버스에 유채 │ 218×215cm │ 콩피에뉴성 국립박물관 │ 콩피에뉴

서 '분주히 실행'되었고, 여성 예술 활동의 역동성을 늦추고 범위를 제한하려는 노력이었다. 하지만 그 실질적인 존재를 부정할 수는 없었다. 19세기 중반 여성 예술가들의 경력 발전은 전반적인 면에서 방해를 받고 더디게 진행되었지만, 그럼에도 점점 더 많은 여성 예술가가 활동했다. 이들은 살롱전을 통해 인지도를 얻길 원했고, 따라서 작품이 허용되는 조건인 '여성성'과 여성이 열등하다는 표식이 되는 '여성성' 사이에서 협상을 해야 했다. 이는 역설적인 이중 명령이었으며, 여성 예술가들은 이러한 책략을 일찍부터 파악했다. 예를 들어 마담 E.A.R.T.L.A.D.C.S.는 『1785년 살롱전에 관한 어느 여성의 중대 의견Avis important d'une femme sur le Salon de 1785』에서 "'저 여자는 남자다'라는 말이 계속 귓가에 맴돌았다. […] 마치 내 성별은 하찮다는 불치의 선고를 받은 것처럼, 그 성별이 만든 작품은 항상 나약함과 오랜 무지함을 특징으로 지니고 있는 것처럼 말이다"라고 썼다. 그리고 1896년 비르지니 드몽-브르통은 다음과 같이 말했다. "어떤 예술작품을 두고 '여성의 그림 또는 여성의 조각품'이라고 말할 때, 사람들은 그것을 '신통찮은 그림 또는 시시한 조각품'이라는 뜻으로 이해한다. 여성의 두뇌와 손으로 만든 작품을 대단하다고 판단해야 할 때, 사람들은 '마치 남성이 만든 것 같은 그림 또는 조각품이다'라고 말한다. 이 두 가지 상투적인 표현을 비교하면, 굳이 설명할 필요도 없이 여성 예술에 대한 선입견을 증명할 수 있다."[63]

이제 모사의 문제를 살펴보자. 이번에는 '여성 예술'이라는 수사학이 묘사하고 의도하는 것보다 더 복잡하고 포괄적인 풍경, 그리고 일부 '여성 예술가의 역사'가 그리는 것보다는 더 완곡하고 덜 침울한 풍경을 만나게 될 것이다.

여성 예술가가 훈련 중에 익힌 모사 기술을 바탕으로 모사화가로 활동한 이유는, 미술 교사로 활동한 이유와 일부 비슷해 보인다. 프랑스 고객들이 고대 미술품과 모사품에 대한 관심을 잃기 시작한 1860년대 이전까지, 원작에 대한 해석은 금

지되는 일이 아니었고 오히려 부가가치를 창출하는 경우도 있었다. 모사 작업은 남성 또는 여성 예술가가 의뢰받는 주문의 대부분을 차지했고 이는 전문 예술가로서의 인지도에도 영향을 미치지 않았다. 예술가 집안 출신인 마리-엘레오노르 고드프루아(할머니는 '왕의 복원 화가'로 불린 유명한 복원가였으며 아버지와 오빠도 화가였다)는 1806년 화가 프랑수아 제라르의 공동 작업자가 되었다. 고드프루아는 1812년부터 제라르 부부의 집에서 살면서 개인 작업과 병행하여 제라르가 받은 주문, 서신, 일상 및 사교 생활을 도와주었다. 고드프루아는 제라르의 그림을 여러 장 모사했는데, 그중 〈스타엘 부인의 초상Portrait de Madame de Staël〉과 〈노벨라 단드레아Novella d'Andrea〉(도판42, p.144)는 고드푸르아 개인의 조형적 선택으로 인해 제라르의 원작과 차이를 보였다.

1840년대까지, 살롱전에 출품하는 남녀 예술가 상당수는 국가를 위해 작품을 모사하거나 기관에 요청해 모사 의뢰를 받았다. 일반적인 선입견과 달리, 그리고 세브린 소피오가 다음과 같이 밝힌 것처럼 살롱전에 출품한 여성 예술가 중 모사화가로도 일한 이들은 오래 활동할 가능성이 높았다. "7월 왕정 시대, 즉 제도적으로 모사의 황금기였던 시절에는 여성 예술가 중 절반 가까이(43%)가 26년 이상 경력을 쌓았다. 참고로 이 세대의 여성 예술가 4명 중 1명이 모사화가로 확인되었고, 6명 중 1명만이 26년 이상 활동했음을 염두에 두어야 한다."[64]

1860년대 이후 '현대' 예술가의 윤리 면에서는 물론 미술시장에서도 독창성의 가치가 상승하면서 모사의 가치가 낮아졌다. 그러나 모사는 여전히 사설 아카데미와 아틀리에의 교수 과목이었고, 젊은 예술가들에게는 중요하고 탐나는 수입원이었다. 특히 남녀를 막론하고 예술가를 지망하는 사람이 늘어남에 따라 살롱전에 접근하기가 어려워지면서 더욱 그러했다. 모사작은 특히 미국 여성들에게 인기가 많았는데, 1860~1880년대에 파리에 이주한 부유한 미국인들을 중심으로 뤽상부르 박물관에 전시된 현존 예술가의 작품을 모사한 그림 또는 옛 거장의 작품을 모사한 그

44. 자클린 마르발, 〈애국 인형들〉
1915년 | 캔버스에 유채 | 55×66cm | 자클린 마르발 위원회 | 개인 소장

림을 좋아하는 고객층이 생겨났다. 이 미국 여성 고객들은 『미국인 인명록American Register』에 자신의 이름과 주소, 광고를 게재하여 자신을 알렸으며, 인명록의 중요한 부분인 '최근 파리에 도착한 미국인 명단'은 고객을 찾는 젊은 예술가들에게 매우 유용한 자료였다.[65] 엘리자베스 제인 가드너는 회화 훈련을 마무리하고 살롱전에서 경력을 쌓겠다는 야망을 품고 1864년 화가 친구인 이모진 로빈슨Imogene Robinson과 함께 파리로 왔다. 모국에서 아마추어로서의 교양예술, 데생, 모사 교육을 받은 가드너는 파리에서 모사 의뢰에 의존하여 생활비를 벌고 아틀리에 등록비를 지불했다. 그는 1864년 9월 19일자 편지에서 오빠에게 이렇게 썼다. "우리는 아주 바빠요. 아침 7시 30분부터 저녁 6시까지 루브르에서 일해요, […] 모사 의뢰를 받지 않았다면 루브르 박물관에서 이렇게 오래 일하지 않아도 되었을 텐데. 빨리 아틀리에에 가서 공부하고 싶어요. 아침 일찍부터 오후 늦게까지 일하고 매일 저녁에는 해부학 공부로 바쁘게 지내고 있어요." 1865년 2월 13일, 그는 다시 이렇게 썼다. "일주일 중 마지막 사흘 동안에는 뤽상부르 박물관에 가서 의뢰받은 그림을 그리고 있어요. 정말 어려워요. […] 내가 각오한 대로 좋은 모사화를 완성한다면, 용기를 얻게 될 거고 한동안은 주머니에 돈이 들어올 거예요." 가드너는 거의 2년 동안 이러한 모사 활동을 한 덕분에 살아남아, 19세기 후반 여성 화가들 중 살롱전에 가장 많이 출품한 화가가 되었다. 그는 1866년 4월에 쓴 편지에서 젊은 여성 예술가들의 상황을 다음과 같이 설명했다. "주문을 받은 것이니 좋은 마음으로 작업하지만 모사를 별로 좋아하지는 않아요. 뭔가 독창적인 작업을 하고 싶은데…… 젊은 여성 예술가들은 미국에서 이곳으로 건너와서 몇 달 안에 멋진 일을 하기를 바라지만, 대부분 낙담하고 고향으로 돌아가죠. 난 예술을 위해 많은 것을 희생했고 또 내가 큰 진전을 이뤘다는 것을 아니까, 이제 성공할 각오가 되어 있어요."

그러나 여성 예술가의 경력에서 모사가 가지는 실제 위치를 이해하고 우리가 모사에 품은 왜곡된 생각을 깨려면, 자신의 상황을 털어놓은 조에-로르 드 샤티용의

사례를 생각해볼 가치가 있다. "나는 명성을 얻기까지 한참이 걸렸고 조금 유명해져서 매우 놀랐다. 나는 항상 그림자 속에서 일했고 나를 알리는 활동과는 거리가 멀었기 때문이다. 가족과 사생활로 인한 제약은 여성으로서는 괜찮았지만 예술가로서는 불리했다. 내겐 인내심이 더 필요했다. 하지만 예술이란 몇몇 영혼에게만 주어지며, 그 외의 것은 때가 되면 오거나 아예 오지 않는다."[66]

조에-로르 드 샤티용은 레옹 코니에의 아틀리에에서 훈련을 받았고 1850년 4월 샤토됭의 군수와 결혼했다. 샤티용은 1850~1858년 모사작을 열 점쯤 주문받으면서 모사화가로서의 경력을 시작했다. 그는 1851년 관공서에 편지를 보내 '중요하지 않은 모사 의뢰를 받은 것'을 한탄하며, 규모가 더 큰 작업도 수행할 수 있고 '원화 의뢰'도 훌륭히 해낼 수 있는 예술가임을 드러냈다. 나폴레옹 3세는 그의 제안을 받아들여, 루브르 박물관의 거장들이 지방 교회를 위해 그린 종교화의 모사, 독일 출신 초상화가 프란츠 자버 빈터할터가 그린 황제 초상화의 모사, 그리고 1859년에는 〈예수의 교육L'Éducation de Jésus〉 원화 제작을 의뢰했다. 역사화라는 위대한 장르의 일부인 종교화를 모사하는 작업은 특히 여성 예술가들에게 인기가 있었다. 많은 예술가와 마찬가지로 샤티용도 모사화가로서의 활동과 회화 작업을 병행했다. 1848년~1897년까지 매해 살롱전에 화가 및 시각 예술가로서 작품을 전시했고, 초상화뿐만 아니라 더 야심 찬 분야인 역사화에서도 이름을 알리기 시작했다. 국가에서 샤티용의 〈세 가지 신덕Les Trois Vertus théologales〉(1861), 〈성 가족Sainte Famille〉(1865), 〈성모에게 무기를 바치는 잔 다르크〉(1869)(도판43, p.146), 〈잠Le Sommeil〉(1879) 등을 구입했기 때문이다. 샤티용은 작품비로 1,500~3,000프랑 정도를 받으면서 편안히 살았다. 그는 남성 예술가들과 같은 영역에서 성공하려는 열망을 품고 있었기에 '남성적인' 주제를 다루었다. 그래서 스당 전투의 패배와 알자스-로렌 지방의 영토 상실을 기반으로 하는 애국적 주제 여러 개를 뽑아내고, 장르화와 비슷한 기법을 사용하여 역사화의 우의적 차원을 겨냥했다. 그의 작품 〈포로L'Esclave〉(1875)에서 폭

45. 자클린 마르발, 〈푸른 대형 누드〉
1913년 │ 캔버스에 유채 │ 205.5×150.5cm │ 맹시외 미술관 │ 부아롱

풍이 몰아치는 감상적인 혼란 속에 쇠사슬에 묶인 채 홀로 남겨진 젊은 여성을 보면서 관객들은 알자스-로렌을 떠올렸다. 이 그림은 판화로 제작되어 널리 배포되었고, 같은 해에 샤티용은 모사화가로서의 활동을 그만둘 수 있었다. 이러한 성공에 힘입어 그는 1887년부터 프랑스예술가협회 회원이 되었는데, 이는 당시 살롱전의 대안으로 점차 자리를 잡아가던 미술시장에 진입하고자 많은 동료 예술가가 택한 방법이었다. 샤티용은 초기 회원으로 가입한 여성화가/조각가연합의 전시회를 비롯하여 공식 살롱전과 유사한 전시회들을 기회로 삼았다. 1893년 시카고에서 열린 만국박람회에서 프랑스 여성 예술가 대표단의 일원으로 여성관에 작품을 전시하는 등 해외 활동도 병행했으며, 1893~1897년에는 여성을 위한 회화 학교를 운영했다.

일부 여성 예술가가 국가 대의에 대한 개인의 헌신을 경시하지 않고 애국적 주제를 선택한 것은 '여성 예술'이라는 가장 환원적인 기준에서 벗어나 인지도를 높이는 데 특히 효과적이었던 것으로 보인다. 샤티용의 동시대 화가인 테레즈 모로 드 투르가 그러한 사례다. 훗날 제1차 세계대전(1914~1918) 중에는 자클린 마르발이 이러한 맥락을 이용했는데, 예를 들어 〈뜨개질하는 여인들Les Tricoteuses〉(1915) 또는 〈3색 옷을 입은 무희La Danseuse tricolore〉(1914)와 같이 전선에서 멀리 떨어진 프랑스 '국내' 여성을 묘사한 대규모 작품을 그렸다. 그러나 마르발만의 회화적 성찰이 지닌 복잡성과 깊이, 그의 상상력이 가진 예리함과 명료함을 가장 강력하게 드러내는 작품은 1915년에 선보인 〈애국 인형들Poupées patriotiques〉(도판44, p.149) 연작이다. 비평가 루이 보셀은 『프랑스 미술 통사』(1922)의 '오늘날의 여성 화가들'이라는 장에서 자클린 마르발을 '판에 박힌 기교'와 '작약 꽃바구니 제조업자'에 속하지 않는 예외로 규정했다. 보셀은 "에바 곤잘레스Eva Gonzalès, 베르트 모리조, 마리 브라크몽, 메리 카사트, [⋯] 루시 쿠튀리에Lucie Cousturier, 자클린 마르발, 마리아 블랑샤르Maria Blanchard, 마리 로랑생Marie Laurencin"은 "예술이 사랑스러운 환상이 아님을 이해한 드문 [⋯] 여성"[67]이라고 밝혔다. 그러나 보셀이 마르발의 작품을 두고 "귀엽고도 퇴폐

46. 콩스탕스 마이에, 〈행복의 꿈〉
1819년 | 캔버스에 유채 | 132×184cm | 루브르 박물관 | 파리

적인 분위기를 지닌 극도의 세련미는 아마도 가장 육체적인 여성 교태의 눈부신 성과일 것"[68]이라고 평가한 본질주의적 추측에는 이의를 제기할 수밖에 없다. 그러한 평가는 마르발의 〈오달리스크들〉(1903), 〈푸른 대형 누드Grand nu bleu〉(1913)(도판 45, p.152) 또는 샹젤리제 극장의 무용 연습실을 위해 그린 10점의 패널 〈다프네와 클로에의 여정Une journée chez Daphnis et Chloé〉(1913) 연작을 너무 우습게 보는 일이다. 또 마르발의 초기 작품의 매력과 성공을 만들어낸 요소들, 즉 색채와 빛나는 행복, 붓질과 물감 혼합의 자유로운 유희, 유사성의 제약에서 신체를 해방시켜 존재의 역동적인 징후를 중시한 것 등을 그저 형식적인 요소들로 깎아내리는 것이다. 〈애국 인형들〉 속 셀룰로이드 인형들은 장난감이기 때문에, 그리고 마르발은 마치 어린 소녀가 프랑스 언론에 나온 삽화를 흉내 내며 노는 듯한 모습을 그렸기 때문에, 오히려 이 '역사화' 연작을 보면 제1차 세계대전이 재앙임을 느끼게 된다.

조에-로르 드 샤티용의 사례를 보면, 한 예술가의 경력에서 모사 활동을 살펴볼 때는 19세기 후반 언론이 소개한 일부 내용만을 근거로 판단해서는 안 됨을 알게 된다. 우선 모사는 여성에게만 국한된 활동이 아니었으며, 학생을 가르치는 일과 마찬가지로 경력 초창기나 경제적으로 어려운 시기에 있는 예술가 대다수에게 중요한 수입원이었다는 점을 기억해야 한다. 모사는 작품의 크기와 난도에 따라 가격이 정해져 있고, 예술가의 성별이나 명성에 따라 가격이 달라지는 일이 없으며, 작품이 채택되지 않더라도 작품비 지급이 보장되기 때문에 더욱 그러했다. 모사는 예술계 밖의 사람들이 인정받는 방법이기도 했다. 7월 왕정하에서 모사화가의 56%가 군인이나 하급 관리의 딸이었다(이들은 살롱전에 출품한 여성의 32%를 차지할 뿐이었다). 반면 예술가의 딸인 여성 살롱 출품자의 80%는 모사화가 경력이 없었다. 공공 기관에서 의뢰하는 모사 작업은 살롱전에서의 부족한 인지도와 직업사회 네트워크의 열악함을 보완할 수 있는, 매우 탐나는 일이었다.[69] 게다가 뛰어난 모사 작품은 원화와 동일하게 예술작품으로 간주되어 살롱전에 전시되었기 때문에, 모사 활동

은 남성에 비해 살롱전 심사위원단의 더 엄격한 판단을 감내해야 하는 여성 예술가에게 특히 소중한 기회였다. 1798~1879년 살롱전에 제출된 총 3,169점의 모사화 중 869점이 여성 예술가의 작품이었으며, 1859년부터는 원화와 다른 매체, 즉 도자기, 에나멜, 세밀화, 데생, 부조, 부채 등으로 만든 모사 작품만 허용되었다는 점을 염두에 두어야 한다. 그러나 다음 수치는 여성 예술가의 다수가 모사화가였으리라는 생각을 무색하게 한다. 여성 예술가의 작품으로 기재된 17,112점의 제출물 중에서 모사 작품은 단 5%였다.[70]

모사화가를 예술가가 아닌 '전염병' 또는 '기생충'이라고 표현한 일부 언론의 과도한 어조는 그만큼 모사화가들이 루브르 박물관 전시실을 가득 메우고 있었고 모사 작업이 번성하고 있었다는 증거이기도 하다. 예술, 박물관 관람(1855년부터 매일 개방), 미술 관광, 살롱전이 인기를 끌게 되면서, 원화를 구매할 재정적 수단이 부족한 대중이 너도나도 모사 작품을 원한 데다가 프랑스 대혁명 시기에 파괴된 교회 유산을 기억하고 재평가하려는 공공정책들이 시행된 덕분이었다. 독자를 끌어들이기에 가장 쉽고 효과적인 방법을 선호하는 언론에서는 여성의 '특징'을 기꺼이 희화화하면서 여성 모사화가를 보도했다. 어떤 이들에게는 경박함과 과시욕을 끌어다 댔고 다른 이들에게는 나이 든 여성의 추함을 가져다 붙였다. "루브르 박물관과 뤽상부르 박물관의 전시실들은 말 그대로 침략당했다. 광택 없는 얼굴 또는 분홍빛 도는 얼굴에, 예쁘거나 못생긴 얼굴을 둘러싸고 있는 금발 또는 흑발 올림머리에. 그리고 한때는 우아했을지 모를 안경 쓴 여성들과 그들의 최신 머리장식인 하얀색 앙글레즈에 침략당했다."[71] 모사화가라는 직업의 현실과 남녀 예술가가 아틀리에에서 받는 회화 훈련의 현실에 무지한 언론은 한발 더 나아가, 모사는 예술 창작 과정과 무관하며 따라서 언론의 주요 표적인 여성 모사화가는 예술가가 아니라 천성적으로 모사를 할 운명이라는 생각을 퍼뜨렸다. 여성의 신체, 창의력, 심지어 도덕성까지 겨냥한 희화화는 특히 1850년대에 접어들면서 만연했다. 이때는 살롱전의 과

밀화가 위험수위에 도달하기 시작하고, 언론은 독창성이라는 새로운 개념에 열광하고, 동시에 예술가를 직업으로 택하는 여성이 증가하던 시기였기 때문이다. 예술계와 사회에서 여성 예술가의 존재감이 커지면서, 여성을 도덕적·육체적으로 깎아내리는 이러한 유형화는 모든 여성 예술가에게로 확대되었다. 성적 정체성과 신체에 기반을 둔 오래된 도식이 되살아났고, 여성의 섹슈얼리티와 그 '일탈'이 지나치게 강조되었으며, 여성 예술가의 이미지는 '남자 같은 여성'이나 생식 능력이 없는 나이 든 처녀(이러한 묘사는 1880년대 파리로 몰려든 영국 여성 예술가를 유식한 체하는 여성 인텔리로 표현하기 위해 종종 사용되었다)로 변질되었다.

적합성 전략, 장르화의 역사와 모호한 경계

이제 성공한 여성 예술가가 소수자라는 범주에서 벗어나려고 펼친 구체적인 회화 전략으로 돌아가 보자. 이러한 전략의 목표는 '직업 세계에서 받아들여지도록 협상하는 것'이며, 이는 '편견으로 얼룩진 복잡한 지위와 타협하는 것'[72]을 의미했다. 즉, 받아들여진다는 조건으로 '여성성'의 영역 내에 머무르는 것이었다. 다만 여성성에 수반되는 소외화를 우회하면서 말이다. 살롱전에 처음 내는 작품은 대개 스승의 동의를 얻어 제작되었다. 19세기 중반 이후에는 살롱전 제출작 수가 점점 증가하면서, 제한된 시간 안에 작품의 '통과' 여부만 판단해야 하는 심사위원단의 눈을 통과하려면 그들의 관심을 끌어야 했다. 스승의 명성은 제출자의 이름에 '누구의 제자'라는 보충설명을 붙여줄 수 있는 첫 번째 성공비결이었으며, 제자가 살롱전에서 성공을 거둔 경우 스승이 자신의 기법과의 연관성을 인정해주는 것은 또 다른 성공비결이었다. 마지막 성공비결은 작품에 이름 이니셜만 적지 않고 전체 이름을 적어 여성임을 드러낼 경우 성별과 관련된 관습을 존중하는 것이었다. 즉, 위대한 장르보다는 비주류 장르를 택하고 여성적 영역과 관련된 주제를 그리는 것이었다. 그렇다면 이러한 조건을 충족한 다음에는 어떻게 해야 남성 예술가의 작품에 버금

47. 마리 – 루이즈 프티에, 〈세탁하는 여인들〉
1882년 │ 캔버스에 유채 │ 113×170.5cm │ 프티에 박물관 │ 리무

48. 에바 보니에, 〈마들렌〉
1887년 | 캔버스에 유채 | 53.5×65cm | 발데마르수데 | 스톡홀름

가는 인지도와 언론 노출을 확보할 수 있을 것이며, 어떻게 해야 여성이라는 정체성이 상대화되지 않고 오히려 강화될 정도로 성공을 거둘 수 있을까?

물론 여성이 대담하게 역사화나 종교화를 선택한다면, 이들 장르는 남성 레퍼토리에 속하기 때문에 여성의 작품이 눈에 띌 수밖에 없었다. 다만 조건이 있었다. 여성이 서명한 작품에 적합하지 않은 내용이 포함되어서는 안 되며, 작품을 완성하기 위해 여성 제작자가 거친 수년의 훈련기간 동안 그러한 적합성을 위반했을 것으로 추정되어서도 안 되었다. 여성이 위대한 장르가 요구하는 기술을 습득해야 한다면 그 여성이 나무랄 데 없는 도덕성을 지녔음을 입증해야 했다. 콩스탕스 마이에Constance Mayer가 1806년 살롱전에서 신화를 바탕으로 한 〈잠든 비너스와 에로스를 애무하는 제피로스Vénus et l'Amour endormis et caressés par les Zéphirs〉(또는 '비너스의 잠')를 선보이고 이 작품을 또 다른 작품 〈비너스의 횃불Le Flambeau de Vénus〉(1808)과 함께 다시 전시했을 때 평단 일부에서 격렬한 비난을 퍼부은 것은, 여성이 위대한 장르를 주제로 택한 점이 거슬렸다기보다 이러한 적합성을 위반한 것으로 추정되었기 때문이다. 1808년 10월 24일자 『파리 저널』은 이렇게 훈계했다. "에로틱한 주제를 미혼 여성이 다뤄서는 안 된다. […] 관습과 풍속에 위배되는 것으로 보인다." 마이에의 1812년 작 〈은신을 방해하는 에로스 무리에게서 멀어지고 싶어 하는 젊은 나이아스Une jeune 'Naïade voulant éloigner d'elle une troupe d'Amours qui cherchent à la troubler dans sa retraite〉에도 비슷하게 격분한 반응이 나왔는데, 1812년 12월 5일자 『메르퀴르 드 프랑스Mercure de France』는 다음과 같이 논평했다. "여성은 꽃다발 몇 개를 그리거나 사랑하는 부모의 모습을 캔버스에 담는 정도로 만족해야 한다. 그 이상 나아가는 것은 본성에 반항하겠다는 것 아닌가? 그것은 겸허의 모든 법칙을 위반하는 것이 아닌가?" 그러나 위에 언급한 첫 번째 그림은 장려상 메달을 받았고, 두 번째 그림은 조제핀 황후의 관심을 끌어 황실에서 구입했으며, 세 번째 그림은 살롱전에서 많은 주목을 끌며 논쟁의 중심에 놓였다.

루이 15세는 마이에의 1819년 작 〈행복의 꿈Le Rêve du bonheur〉(도판46, p.154)을 인수함으로써 그의 성공을 확인시켜주었다. 공쿠르 형제를 비롯한 19세기 비평가와 미술사학자, 특히 마이에가 연인이자 아틀리에 동료 피에르-폴 프뤼동과 공동 서명한 작품을 이용하여 큰 이익을 보려 한 투기꾼 등이 모두 마이에 작품에 담긴 '모성'을 부인했다고 해서 그의 명성이나 생전에 거둔 성공이 잊혀서는 안 된다. 또 살롱전 심사위원단도 그가 제출한 작품들을 거부하지 않았음을 기억해야 한다. 국가도 마이에로부터 작품을 구입했다. 그가 독자적인 예술가로서 인정받았다는 부인할 수 없는 증거가 바로 왕실에서 〈행복의 꿈〉을 구입했다는 사실이다. 이 그림은 주제와 스타일 측면에서 회화에 대한 마이에만의 독특한 접근방식을 보여준다. 어두운 은빛 색조의 미묘함을 대담하게 시도한 팔레트 사용은 물론이고 부드러운 붓질에서도 그의 숙련된 솜씨가 잘 드러나며, 이를 통해 자신의 고유한 정서를 보편적 시적 성찰로 끌어올렸다. 콩스탕스 마이에가 망각의 희생자라는 사실은, 예술가의 생전에 그의 작품이 어떤 평가를 받는지와 훗날 미술사의 내러티브가 그 평가를 어떻게 구성 또는 해체하는지를 구분해야 함을 다시 한번 시사한다. 또한 현대 미술의 연대기는 과연 미래에 어떤 평가를 받을지 생각해보게 만든다.

앞서 살펴본 것처럼 19세기 초반에는 예술 생산공간의 여성화가 더는 위협적인 문제가 아니었으며, 영향력 있는 비평가들조차도 주저 없이 받아들이는 사실이 되었다. 예를 들어 샤를-폴 랑동은 1799년 이후 자신의 생각을 바꾼 것으로 보이며 1807년에 다음과 같이 인정했다. "현재 성공적으로 화가 활동을 하는 여성이 매우 많다는 사실에 놀라지 않을 수 없다. 지난번 살롱전에는 50명이 넘는 여성이 작품을 전시했다. 그들 모두가 대중에게 인정을 받을 만한 작품을 낸 것은 아니지만, 우리에게 영광을 안겨줄 만한 작품은 몇 점 있다."[73] 또 정치가 겸 작가 오귀스트 일라리옹 드 케라트리는 1820년에 이렇게 썼다. "훌륭한 초상화가들 중에서 여성의 이름을 많이 발견했다. [···] 1819년 살롱전을 풍요롭게 만든 그들의 뛰어난 초상화 30

49. 폴린 오주, 〈다리아 또는 모성의 두려움〉
1810년 | 캔버스에 유채 | 195×154cm | 개인 소장

여 점이 내 의견을 보증한다. 이를 볼 때 형평성은 그들에게 유리한 요소다."[74] 한편 여성 예술가의 소수자 지위에 주된 책임이 있는 '장르의 위계'에 대해서는 의구심을 표명하거나 심지어 무관심한 이들도 생겨났다. 1814년 랑동은 이렇게 의견을 밝혔다. "뛰어난 장르화 한 점을 그리는 것보다 평범한 역사화 한 점을 그리는 데 더 많은 재능이 필요한 것이 당연한 사실이지만, 적어도 뛰어난 장르화 한 점이 시시한 역사화 한 점보다 낫다는 사실은 부정할 수 없다." 또 1827년에 영향력 있는 평론가 오귀스탱 잘은 "내가 평가하는 작품이 훌륭하기만 하다면 그게 어떤 장르인지에는 별로 관심이 없다"고 말했다.

19세기 초부터 누드가 필요 없는 장르, 영웅적인 행위의 모범보다는 누구나 느낄 수 있는 감정에 초점을 맞춘 장르, 이성보다는 감성으로 관객의 시선을 끄는 장르가 대중과 많은 비평가들, 저명한 수집가들에게 호평을 받았다. 이러한 취향 변화는 혁명기에 시작된 예술계의 여성화(여성 진출 확대)가 19세기 중반 여성 예술가의 인지도가 현저히 낮아진 후에도 지속되는 데 유리하게 작용했으며, 이후로도 계속되어 19세기 말 다양한 '현대성'의 분야에서 꾸준히 자리를 잡았다. 보다 자유로운 사회, '미술 전시회'의 구조와 그로 인한 미술시장의 변화 덕분에 여성 예술가들은 다시금 인정받게 되었다. 그러나 그 원인은 전통적인 장르 위계를 고수하는 보수적 아카데미즘에 반대하는 투쟁, 독단에 반항하거나 기회주의자이거나 여성의 경우 불운에 꺾이지 않은 예술가들이 벌이는 투쟁보다는 다른 곳에서 찾아야 한다. 신고전주의의 표준이자 로코코의 아기자기함에서 무사히 살아남은 위대한 장르의 모범인 다비드의 작품에서 우리는 그 변화의 시작을 확인할 수 있다. 비록 작품 구성의 고전적 엄격함에 가려져 있기는 하지만 다비드의 1783년 작 〈헥토르의 시신 앞에서 슬픔에 잠긴 안드로마케La Douleur et les Regrets d'Andromaque sur le corps d'Hector son mari〉와 1794년 작 〈젊은 바라의 죽음La Mort du jeune Bara〉의 스케치에서는 감상

50. 폴린 오주, 〈1810년 3월 28일 콩피에뉴에 도착한 마리-루이즈 황후〉
1810년 │ 캔버스에 유채 │ 112×150cm │ 베르사유 및 트리아농 궁전 │ 베르사유

51. 마리 – 엘레노르 고드프루아, 〈네이 사령관의 아들들〉

1810년 | 캔버스에 유채 | 162×173cm | 베를린 국립회화관 | 베를린

주의가 매우 잘 드러난다. 고대 그리스-로마풍의 건축적 합리성을 버리고 프레임을 조여 친밀한 효과를 준 1818년 작 〈텔레마코스와 에우카리스의 작별Les Adieux de Télémaque et d'Eucharis〉은 역사적 장르화의 문턱에 서 있다.

다비드의 제자 다수가 특히나 경계가 모호한 이 영역에 뛰어드는 모험을 했다. 역사적 장르화라는 명칭이 적절하긴 하지만, 고대풍의 주제와 설정에 더는 관심을 두지 않게 되면서 장르화와 역사화, 즉 부차적 장르와 주요 장르 사이는 더 모호해진다. 두 장르 모두 행동하는 인물로 구성되는 것이 특징이다. 일상의 사소한 순간에서 모범적인 덕목을 발견하도록 만들고 그것을 개념의 차원으로 끌어올리는 장르화. 자신의 운명을 알지 못한 채 덧없는 현재에 열중하는 존재를 전면에 내세운 다음 역사의 거대한 서사가 의미를 추구하는 과정에서 해체되는 특별한 순간을 보여주는 역사화. 둘 사이에는 아주 얇은 경계만 있을 뿐이다. 무엇이 무엇인지, 누가 무엇을 하고 있는지 더 이상 신경 쓰지 않을 때까지 역사적 주제를 마치 장르화처럼 취급하거나 혹은 그 반대로 하는 것. 이러한 사례는 매우 많으며, 앞서 언급한 오귀스탱 잘의 말을 빌리자면 '평가하는 작품이 훌륭하기만 하다면'이라는 애매함에 익숙해진 듯 보인다. 경계가 모호한 그림은 살롱전 심사위원단의 제도적 차원에서도 훨씬 더 쉽게 받아들여졌다. 친밀하고 '사적인' 일화라는 보증하에 역사적 인물이나 가공의 인물을 다룬 그림은 정치적, 사회적 또는 도덕적 목적으로 사용될 수 있기 때문이다. 국가 역사에 대한 숭배(황제는 자신을 국가의 계승자로 여겼다), 왕정복고하에서 군주제의 추억에 대한 숭상, 핵가족 단위의 가치 상승, 국가 정체성을 구성하는 어머니·전통·노동자·직공·서민·관습·풍경의 이상화, 심지어 유아 사망의 원인인 위탁 육아에 반대하는 캠페인까지. 이처럼 사소해 보이는 주제들은 공식 살롱전이 프랑스인 및 외국인 관람객 모두와 공유하고 싶은 시각적 상상력을 형성하는 데 도움을 주었다.

"역사화의 주요 기준과 역할(교육, 고양)과 장르화의 주요 기준과 역할(즐거움,

52. 잔느 - 엘리자베스 쇼데, 〈아버지의 검은 든 어린 소녀〉
1816년 | 캔버스에 유채 | 73.3×60.5cm | 개인 소장

감동) 사이의 경계가 모호해지면서, [⋯] 일화적 장르와 역사적 장르의 이러한 혼종은, [⋯] 여성 화가의 투명성을 설명할 때 종종 제시되는 가설을 무효화한다. 그들이 잊힌 것은 그들이 비주류 장르에서 활동하도록 '제한'되었기 때문이 아니라, 미술사가 가장 합의된 형태로 [⋯] 그 투명성을 정당화하는 아카데미적 독단을 유지했기 때문이다." [75] 《1780~1830 여성 화가들》* 전시회를 통해 도출한 이 견해는 1830년 이후의 여성 예술가의 작품에도 적용할 수 있을 것이다.

19세기 후반에는 많은 남성 예술가가 어린 시절, 모성, 여성의 내밀한 세계, 픽처레스크풍의 일화적이고 감상적인 장면뿐만 아니라 (앙리 팡탱-라투르처럼) 정물화 그리고 초상화와 같은 주제를 선호했으며, 이들 중 상당수는 예술계에서 탁월한 명성과 권위를 누렸다. 따라서 미술 분야에서 자리를 잡는 데 성공한 여성 예술가들이 남성 동료들과 마찬가지로 주로 장르화, 초상화 및 풍경화를 제작하고 '여성 예술'로 여겨지는 주제를 선호한 것은 우연이 아니다. 19세기 후반 살롱전에 작품을 낸 예술가 중 대다수는 레옹 코니에, 폴 들라로슈, 알렉상드르 카바넬의 아틀리에에서 훈련을 거쳤다. 이 세 거장은 모두 장르화를 실천했다. 이들을 계승한 예술가들의 방식은 비록 들라로슈나 카바넬의 '정확한 붓놀림'과 결정적으로 단절되었고 그들이 묘사한 인물들도 과거가 아닌 현대, 때로는 너무도 평범한 현대 세계에 속했지만, 어떻든 장르화와 그 주제는 계속해서 대중의 호평을 받았다. 어떤 '인상파'가, 어떤 '후기 인상파'가, 어떤 '사실주의자'와 어떤 '야수파'가 친밀한 레퍼토리, 일화적인 일상의 레퍼토리를 많이 그리지 않았다고 말할 수 있을까? 레옹 코니에의 아틀리에 출신 또는 줄리앙 아카데미 내 쥘 바스티앙-르파주**의 아틀리에 출신인 여성

* 이 책의 저자 마르틴 라카가 기획하여 2021년 파리 뤽상부르 박물관에서 열린 전시회.
** 19세기 프랑스 화가. 자연주의의 영향을 받았으며 전원 및 일상 풍경을 많이 그렸다. 정밀한 묘사가 특징이며 초상화와 풍속화에도 뛰어났다.

53. 로자 보뇌르, 〈사자〉
19세기 | 캔버스에 유채 | 45.1×61.6cm | 개인 소장 | 뉴욕

54. 비르지니 드몽 – 브르통, 〈하갈과 이스마엘〉
1896년 | 캔버스에 유채 | 164×214cm | 불로뉴 – 쉬르 – 메르 박물관 | 불로뉴 – 쉬르 – 메르

피에뉴에 도착한 마리-루이즈 황후의 모습을 그렸는데, 멀리서 바라보는 성대한 행사를 화려하게 표현하면서 군인들 및 고관들이 모여 있는 모습을 넣었다. 반면에 폴린 오주는 꽃 화환을 들고 황실 부부를 사사로이 환영하는 어린 소녀들의 매력적이고 자연스러운 모습을 그림으로써 응접실의 친밀한 분위기 속으로 관객을 끌어들였다. 이 장르화의 일화적 매력 안에는 역사화의 수사학이 숨어 있는데, 이 그림을 통해 황후의 새로운 이미지가 만들어지고 또 황후의 이미지로 인해 여성 정체성의 규범이 되는 모델이 만들어지기 때문이다. 오주는 이 작품에서 신고전주의 구성에 대한 숙련된 솜씨를 다시 한번 드러낸다. 마치 고대 저부조 작품처럼 보이는 무리는 배경에 있는 목재 장식의 수직성을 통해 상징적으로 정렬되고 리듬감을 얻는다. 1808년 살롱전에서 한 비평가는 폴린 오주가 "역사화 스타일의 고귀한 표현과 관념에 이르는 법을 알고 있다"고 평했다.

이와 동일한 혼종성, 즉 장르화와 역사화의 결합은 마리-엘레노르 고드프루아의 초상화 〈네이 사령관의 아들들Fils du maréchal Ney〉(도판51, p.166)과 잔느-엘리자베스 쇼데의 〈아버지의 검을 든 어린 소녀Jeune fille tenant le sabre de son père〉(도판52, p.168)에서 볼 수 있다. 이들 그림은 단순히 도상학적 소품을 옮기거나 사용하는 것(연극적 의미에서)과는 거리가 멀며, 혼종성은 미술사학자 피에르 프랑카스텔이 '조형적 오브제objets figuratifs'라고 일컬은 구성 체계 안에서 발생한다(조형적 오브제는 띠 모양의 영역 안에 개체를 놓는 프리즈 구성, 피라미드형 그룹화, 다비드의 초상화 작품에서 볼 수 있는 얼룩덜룩한 배경 등을 말한다. 이전의 사용 맥락이 현재에도 남아 있다). 이러한 특징은 19세기 초의 예술가들에게만 국한된 특징은 아니며 이후의 작품들에서도 볼 수 있다. 동물의 이미지와 제왕의 실존적 성찰을 대담하게 결합한 로자 보뇌르의 〈사자Lion(The Look Out)〉(도판53, p.170)와 비르지니 드몽-브르통의 1886년 작 〈해변La Plage〉(도판55, p.174)이 그 예다. 〈해변〉의 구성은 가장 정통적인 사실주의 원칙을 따르고 있다. 브르타뉴 여인이 막내아이를 품에 안은 채 모래언덕에 앉아 있고 나머지 아이들은

예술가 지망생들은 초상화와 풍경화 외에 어머니, 아이들, 아이와 함께 있는 어머니, 일하는 여성(도판47, p.159), 한가한 여성, 친밀한 대화, 고독의 순간(도판48, p.160)도 그렸다. 동료들과 미래의 살롱전 경쟁자들 대다수가 이러한 주제를 그린다는 단순한 이유 때문이었다.

르뇨의 제자였던 폴린 오주는 1793년부터 1817년까지 해마다 살롱전에 참여했는데, 소수 장르와 주요 장르 사이를 오가며 자신의 이익을 극대화한 전략을 보여주는 좋은 사례다. 모든 여성 예술가에 해당하지는 않지만, 사회적으로나 이념적으로 '여성'으로 인식되는 주체가 예술 활동을 할 때 직면하는 역설적 상황을 어떻게 이용했는지 엿볼 수 있다. 폴린 오주의 그림 〈다리아 또는 모성의 두려움Daria ou l'effroi maternel〉(도판49, p.163)은 살롱전 안내 책자에 "젊은 리보니아 여인이 첫 아이를 낳을 때 심은 나무를 살피러 왔다가 나무가 부러진 것을 발견한다"라고 설명되어 있다. 이 그림은 그리스·로마 문화보다는 북유럽 문화에 관심이 있고 신이나 영웅보다는 한 개인을 관조하고 싶은 현대인의 취향을 만족시켰다. 폴린 오주는 지배적 이데올로기가 찬양하는 여성적 가치의 레퍼토리에서 모성애를 차용한 것이다. 이 작품에서 오주는 대형 캔버스화 위에 매우 견고하게 구조화된 단순 구성을 사용했다. 라파엘로의 작품처럼 어머니와 아들을 피라미드형으로 배치하고, 고전적 풍경의 특징인 바위와 길을 이용하여 바위가 차지하는 화면과 길이 주는 개방감 사이의 대비를 통해 배경을 서사적 공간으로 만듦으로써, 위대한 장르에 대한 깊은 조예를 드러냈다.

1810년 작 〈다리아〉는 폴린 오주가 황실 의뢰로 제작한 두 점의 캔버스 중 하나인 〈콩피에뉴에 도착한 마리-루이즈 황후L'Arrivée de l'impératrice Marie-Louise à Compiègne〉(도판50, p.165)와 함께 전시되었다. 황실 의뢰로 제작한 나머지 한 점은 1812년 살롱전에 출품된 〈가족에게 작별을 고하는 마리-루이즈Les Adieux de Marie-Louise à sa famille〉로 1814년 살롱전에 다시 전시될 만큼 큰 성공을 거두었다. 화가 이자베이Isabey도 콩

55. 비르지니 드몽 – 브르통, 〈해변〉

1883년 | 캔버스에 유채 | 190×348cm | 아라스 미술관 | 아라스

곁에서 놀고 있다. 화가는 눈에 보이는 그대로 가장 정확한 사실을 묘사했다. 손으로 햇볕을 가린 채 화가 쪽을 신기하게 바라보는 벌거벗은 어린 소녀의 모습이나 잠시 화가의 모델이 되어주기로 어머니가 다소곳이 시선을 피하는 모습을 보면 알 수 있다. 그러나 어머니와 아이들의 자세, 아이의 누드, 두 어린 소년 사이의 다툼 등은 이 캔버스화의 기념비적 성격을 드러내며, 이러한 요소들은 이 작품이 성서와 고대 작품에 기반을 두었음을 직접적으로 언급한다. 우리는 이 작품을 보면서 필연적으로 성모와 아기 예수, 자비, 젊은 세례자, 카인과 아벨을 떠올리게 된다. 반대로, 1896년 작 〈하갈과 이스마엘Agar et Ismaël〉(도판54, p.171)은 현대 관객이 현대 생활의 '스냅 사진'에서 익숙하게 발견하는 사실적인 회화 요소를 모든 이상화와 텍스트 참조를 생략한 채로 역사화의 정통 주제 안으로 집어넣었다. 그림의 주제가 가진 상징적 차원은 다큐멘터리 초상화에 바탕을 둔 이 초상화의 사실적 분위기와 뒤섞여 있다. 아랍인 어머니가 남루한 옷을 입은 아들에게 물을 먹이는 장면은 화가가 이 캔버스화를 완성하기 전에 알제리에서 유화로 미리 스케치한 것이다. 혼합은 이 그림 안에서만 일어난 것이 아니라 드몽-브르통의 모든 작품으로 확산되었다. 그는 작품을 통해 모든 어머니, 오팔 해안에 사는 어부와 선원의 아내들, 그림 속에 구체화되었지만 익명인 모든 동시대 여성을 성서 속 위엄 있는 주인공으로 끌어올렸다.

상징주의의 기회

여성이 에콜 데 보자르에 입학하고 무료 공교육을 받을 수 있게 되어 예술 활동에 '제도적' 정당성을 부여받기 전까지, 약 한 세기 동안 여성 예술가의 경력을 평가할 때 유일하게 관련된 상수는 결국 적응력이었던 듯하다. 적응하는 능력은 여성 예술가에게 경력의 발판이자 인지도를 얻기 위한 전제조건이었다. 이러한 맥락에서 상징주의 운동에 참여한 여성 예술가들을 살펴보는 것은 흥미로운 일이다.

상징주의 흐름은 1870년대 정신의학의 발전, 특히 신경병리학자 장-마르탱 샤르코가 살페트리에르 병원에서 수행한 히스테리 연구 그리고 여성해방에 대한 두려움의 증가와 동시에 등장했다. 히스테리에 관한 연구는 자궁의 생리적 문제에서 신경학적 문제로 발전하여 생식기와 대뇌의 비양립성을 입증하고자 했고, 따라서 여성이 생리적 장애(월경 기능 장애, 불임 등)나 심리적 장애의 위험을 겪지 않고서는 생식기와 대뇌라는 두 가지 활동 유형을 조화시킬 수 없다는 논리가 되었다. 이러한 관점에서 볼 때 자기 성별이 지닌 능력(모방, 세심함 등)을 넘어서는 실천을 추구하는 여성 예술가나 여성 지식인은 여성성이 망가진 사람으로 여겨졌다. 기질 이론에 따르면, 정력적으로 활동하는 남성적 기질을 지닌 이 새로운 여성은 뱀파이

56. 앨리스 파이크 바니, 〈메두사(로라 드레퓌스 바니)〉
1892년 ｜ 캔버스에 파스텔 ｜ 92×72.8cm ｜ 스미스소니언 미국 미술관 ｜ 워싱턴 D.C

어, 색정광, 성도착자, 히스테리 환자가 되거나, 반대로 성적 욕구불만을 겪고 남성화되기 때문이다. 또 이 시기에 레즈비어니즘(여성 동성애)이 유형화되고 본성에 반하는 타락으로 인식되면서, 남녀 작가들이 이 주제를 이용하기도 했다. 예를 들어 『무슈 비너스Monsieur Vénus』(1884)와 『마담 아도니스Madame Adonis』(1888)는 마르그리트 에이메리가 '라실드Rachilde'라는 필명으로 쓴 작품이다. 에이메리는 1889년 상징주의 잡지 『메르퀴르 드 프랑스』의 편집장 알프레드 발레트와 결혼했는데, 에이메리는 이 잡지사 사무실에서 사교살롱을 운영했고 파리의 문학 명사들이 이곳을 자주 찾았다. 고답파Parnasse* 운동의 창시자 카튈 망데스가 쓴 『소년 같은 소녀La Fille garçon』(1883), 장미십자회**를 설립한 조제팽 펠라당이 쓴 『남자 같은 여자La Gynandre』(1891) 등도 레즈비어니즘을 다룬 작품이다. 장미십자회가 주최하는 전시회는 여성의 참여를 금지했는데, 1892년 뒤랑-뤼엘 화랑에서 처음 열린 뒤로 1897년까지 계속되며 대중적 성공을 거두었다. 자연에 반하여 자기 것이 아닌 성을 가로채는 '남자 같은 여자'보다는 양성성을 높이 평가하는 조제팽 펠라당에게 남녀 구분은 명확했다. 『남자 같은 여자』에 나오는 다음 문장처럼 말이다. "남성 같은 몸짓을 할 수는 있겠지만, 결코 남성처럼 생각할 수는 없습니다. 당신은 이 펜싱에서 찌르는 기술, 그 비결 자체를 배울 수는 있겠지요. 하지만 당신의 좁은 머릿속에서 아이디어나 추상적 개념은 살 수 없을 겁니다."[76]

그러나 팜 파탈이나 여성 뱀파이어처럼 혼란스럽고 불안하며 심지어 위협적인 여성성에 대한 상상, '섹슈얼 우먼'의 퇴폐적 악마화, 과학과 의학 담론에 의해 병리화된 레즈비어니즘의 세계 등은 여성 예술가들의 레퍼토리에서도 배제되지 않았다. 이러한 이미지가 뿜어내는 매력, 문학과 언론에서의 인기, 그리고 관련 패션

* 19세기 프랑스 시파. 낭만주의 시의 과도한 감성에 반발하여 객관성과 완벽한 형식을 추구했다.

** 예술, 철학, 종교 등에서 신비주의 사상을 탐구한 집단.

57. 조르주 아실－풀드, 〈마담 사탄. 유혹〉
1904년 | 캔버스에 유채 | 215×115cm | 앙투안 레퀴에 미술관 | 생－캉탱

이 거두는 효과는 여성 예술가들이 한계를 뛰어넘게 해주었다. 여성은 '위험한'(도판 56, p.178) 주제를 다룰 수 없다고 믿는 지배적 이데올로기의 한계를 넘어설 수 있게 한 것이다. 물론 사회와 관습의 자유화는 '엄격하게 여성적인' 레퍼토리에서 벗어나는 데 유리한 요소다. 그러나 그 이상으로, 이러한 현상은 스캔들의 영역에서와 마찬가지로 미술 영역에서도 모든 것이 지위, 협상, 미디어를 통한 전파 및 사교성의 문제임을 간과하지 않도록 해준다. 여성화가/조각가연합에 깊이 관여한 조르주 아실-풀드Georges Achille-Fould는 여성해방운동에 헌신했지만, 그림 작업에서는 오리엔탈리즘 화가이자 로마대상 수상자인 레옹-프랑수아 코메르 밑에서 훈련받은 연극적 여성 초상화에 중점을 두었다. 아실-풀드는 살롱전에서 수상하면서 '경쟁 외' 출품자격(심사위원단을 거치지 않고 전시할 수 있는 자격)을 얻었기 때문에, 그가 '새로운 여성'을 묘사하더라도 그것이 위험을 감수한다거나 대담한 도전이라고 여겨지지 않았다. 그는 언론 덕분에 대중에게도 아주 친숙해진 사회 유형·문제·상황(신여성, 페미니즘, 여성 비하)을 포착해 〈감자튀김을 파는 여성 상인Marchande de pommes de terre frites〉(1888), 쾌활하고 씩씩한 〈마담 사탄. 유혹Madame Satan. Séduction〉(1904)(도판 57, p.180), 호감 가는 〈여성 전차 운전사Chauffeuse de tramway〉(1918)(도판58, p.182) 등에 담았다. 아실-풀드는 논쟁적이거나 정치적인 차원을 모두 배제하고 유머 감각과 기교를 담아 작품 활동을 펼쳤다.

상징주의의 여성 비하가 공공연히 드러났음에도, 많은 여성 예술가는 상징주의 흐름 안에서 경력을 개발하고 인지도를 높일 기회를 포착했다. 그들은 상징주의 사상과 도상학에서, 더 일반적으로 말하면 세기말의 미학에서 '여성'이라는 중심 주제의 부정적 측면과 긍정적 측면을 모두 활용했다. 여성을 '소외하는' 본질주의적 시각이 삶, 죽음, 모성, 인생의 시기를 주제로 한 생물학적 질서와 관련되든, 아니면 내면성, 자기 성찰, 난해하고 불합리한 것에 대한 민감성을 주제로 한 심리학적 질서와 관련되든, 일부 여성 예술가는 그 안에서 '긍정적' 여성상을 받아들였다. 이는

58. 조르주 아실 – 풀드, 〈여성 전차 운전사〉

1918년 | 보드에 유채 | 루아베 풀드 박물관 | 쿠르브부아

59. 알릭스 다느탕, 〈알레고리〉
19/20세기경 │ 캔버스에 유채 │ 92.1×112.8cm │ 겐트 미술관(MSK 겐트) │ 겐트

남성 예술가가 흔히 사용하는 여성에 대한 에로틱하고 환상적인 표현을 대신할 아이디어를 제시해주었으며, 여성의 창의성과 지성을 축소하는 시각으로부터 여성 예술가를 구출해주었다.

예를 들어, 스테방스와 퓌비 드 샤반의 제자였던 알릭스 다느탕(도판59, p.183)은 연인이자 스승이었던 드 샤반의 예술과 관련해 '카멜레온' 전략을 택했다. 페미니스트 언론인 샤를로트 푸셰 자르마니앙이 말했듯이, 다느탕은 엘리자베스 부그로(도판60, p.186)의 예를 따라 자신의 계보를 표명하고 받아들임으로써 입지를 구축했다.[77] 엘리자베스 부그로의 첫 번째 전기작가에 따르면, 그는 남편 윌리암 부그로의 스타일을 따라한다는 평단의 비판을 이렇게 일축했다. "내 개성을 더 대담하게 주장하지 않는다고 비판하는 것을 잘 안다. 하지만 나는 아무도 아닌 것보다는 부그로(도판61, p.187)의 최고의 모방자로 알려지는 것이 더 좋다!"[78] 비평가들은 알릭스 다느탕에게 자기만의 스타일이 부족하다고 끊임없이 지적했다. 제한된 팔레트, 평면성, 형태를 종합적으로 정화해 처리하는 점, 신화와 전설을 참고한 주제 등이 드 샤반의 것과 동일하다는 것이었다. 그러나 다느탕은 1891년부터 1902년까지 살롱전과 뒤랑-뤼엘의 화랑에 작품들을 전시했으며, 여성으로는 드물게 프레스코화와 대형 캔버스화 의뢰를 받았다. 프랑스와 벨기에의 상징주의와 가까운 예술계·문학계 저명인사들과 사교적 관계를 유지하고 우디노 거리에 있는 자신의 아파트에 사교살롱을 열었던 것도 지속적인 성공에 크게 기여했다. 다느탕의 사후 1년 뒤인 1922년 뒤랑-뤼엘 화랑에서 개최된 회고전이 그의 성공을 증명해준다.

상징주의가 19세기 후반과 20세기 초반 사회를 널리 지배하면서 많은 여성 예술가가 상징주의 중심 주제의 일부를 발전시켰다. 정숙하고 경건하고 우아하고 신비로운 여성의 이미지, 성모 마리아의 도상, 궁정 문학에서 비롯된 여인의 이상, 중세의 경이로움과 켈트 전설에 등장하는 요정의 모습, 그리고 이러한 주제를 물질주의적인 파리와 대조되는 전통 시골 지역으로 옮겨간 것(브리타니에 많은 예술가 집단이 생겨났다) 등이 그 예다. 알릭스 다느탕처럼 평생 동안 상징주의의 정통 양식을 유

지한 여성 예술가도 있었고, 상징주의를 미술시장에서 전문성과 인지도를 쌓는 발판으로 삼아 목표를 달성한 후 자신만의 탐구를 시작한 여성 예술가도 있었다.

콜라로시 아카데미에서 공부하기 위해 파리에 온 핀란드 여성 예술가 엘렌 시슬레프^{Ellen Thesleff}(도판62, p.188)가 바로 후자에 속한다. 1890년대 초 그의 작품에는 퓌비 드 샤반과 외젠 카리에르를 향한 찬미가 분명하게 드러나지만, 그것과 대조적으로 보이는 1900년대 작품을 보면 자기만의 스타일을 개발하기 위해 그들로부터 한 발짝 물러섰음을 알 수 있다. 시슬레프는 1894년 이탈리아의 야외와 빛에 매료되어 1900년대부터 이탈리아에 자주 머물렀는데, 이것이 색채와 움직임에 대한 결정적인 전환점이 되어 이후에는 자신이 표현하고자 하는 회화적 사실을 더 이상 도식적이고 규범적인 질서 안에 종속시키려 하지 않았다. 회화에 대한 자신의 비전, 즉 '무의식 속의 아름다움'을 표현할 수 있는 조형적 수단을 찾던 시슬레프는 퓌비 드 샤반의 상징주의와는 다른 독창적인 길을 가게 되었다. 1909년 작 〈공놀이^{Jeu de balle}〉는 시슬레프의 모든 이탈리아 풍경화와 마찬가지로 풍경에 대한 포괄적 인식과 그 회화적 투영 사이의 깊은 친밀함을 보여준다. 캔버스를 관객에게 보여주는 표면이 아니라 하나의 장소로 여긴 시슬레프의 붓질에서는 화가의 디오니소스적 기쁨과 그림에 몰입한 충만함이 느껴진다. 그림 속에서 풍경, 공기, 빛과 어우러져 자유를 즐기는 나신만큼 화가도 행복할 듯하다.

인상주의가 기여한 점도 있다. 실제로 인상주의와 상징주의의 융합은 1880~1890년대 파리에서 활동한 북유럽 남녀 예술가들이 고국으로 돌아간 후 선보인 화풍에서 두드러지는 특징이었다. 이 예술가들은 특히 노르웨이, 스웨덴, 핀란드에서 각 국가 고유의 화파와 회화적 근대성이 발현하는 데 기여했는데, 이들이 파리에서 훈련받던 시기에 인상주의와 상징주의라는 두 가지 지배적인 '운동'의 영향을 받았음을 보여준다. 예를 들면 1884년 줄리앙 아카데미에서 잠시 공부한 스웨덴 여성 화가 안나 보베르크^{Anna Boberg}(도판64, p.190), 1878년 줄리앙 아카데미에서 훈련받

60. 엘리자베스 제인 가드너, 〈경솔한 소녀〉
1884년 | 캔버스에 유채 | 104.1×138.4cm | 개인 소장 | 뉴저지

61. 윌리암 부그로, 〈개암 열매〉
1882년 | 캔버스에 유채 | 87.6×134cm | 디트로이트 미술관 | 디트로이트

62. 엘렌 시슬레프, 〈자화상〉
1895년 | 종이에 연필 | 31.5×23.5cm | 아테네움 미술관 | 핀란드 국립미술관 | 헬싱키

63. 엘렌 시슬레프, 〈공놀이〉
1909년 | 캔버스에 유채 | 44×42cm | 아테네움 미술관 | 핀란드 국립미술관 | 헬싱키

64. 안나 보베르크, 〈북극광, 북노르웨이 연구〉

1901년경 | 캔버스에 유채 | 97×75cm | 국립미술관 | 스톡홀름

고 1883~1887년 콜라로시 아카데미에서 공부한 노르웨이 여성 화가 키티 랑에 셸란 Kitty Lange Kielland(도판65, p.194), 마찬가지로 노르웨이 여성 화가인 하리에트 바케르Harriet Backer(도판66, p.196) 등이 있었다. 바케르는 1880년부터 1888년까지 파리에 머무는 동안 셸란과 아틀리에를 함께 썼고, 특히 장-레옹 제롬* 및 레옹 보나**에게 사사했다.

샤를로트 푸세 자르마니앙이 지적했듯 여성 예술가에게는 인상주의 미학을 활용하는 것 또한 전략이 될 수 있었는데, 자칫 비난을 받을 수 있는 행동인 '지성과 두뇌의 영역'으로 진출을 감추기에 편리한 방법이었기 때문이다. 인상주의와 상징주의 운동은 그 의도나 주제 면에서 경쟁 구도에 있는 듯 보인다. 인상주의는 빛, 색, 지각된 것, 순간적인 것에 관심을 보이며, 상징주의는 관념의 표현, 보이지 않는 것의 해석에 관심을 두기 때문이다. 그러나 일부 비평가가 내세우는 인상주의의 여성성을 자신들에게 유리하게 활용하는 여성 예술가들 사이에서는 두 운동의 혼합이 빈번하게 일어났다. 비평가 클로드 로제-마르크스는 인상주의에서 '여성의 예민함과 신경과민에 잘 맞는 관찰과 기록의 방식'[79]을 보았고, 다른 이들은 그 안에서 좋든 나쁘든 여성의 생물학적 전제와 완전히 일치하는 예술을 발견했다. 클레망틴 엘렌 뒤포Clémentine Hélène Dufau가 소르본 대학교 내 '권위의 방Salle des Autorités'을 위해 제작한 기념비적 작품(도판67, p.197)은 이 전략의 완벽한 사례로, '색채적 인상', 색과 빛의 몰입감 있는 사용, 표면의 장식적 처리를 통해 이상주의의 '변용'을 보여준다.

* 프랑스 신고전주의 화가이자 조각가. 역사, 신화, 오리엔탈리즘을 주제로 한 그림으로 유명했다.

** 에콜 데 보자르 교수. 살롱전 심사위원으로 활동했으며 일부 인상주의 화가들의 스승이었다. 섬세한 초상화로 유명했다.

예술, '여성 화가', 여성 화가들

회화 장르 간의 모호한 경계와 여성 예술가들이 이를 능숙하게 다룬 사례는 셀 수 없이 많으며, 이는 방법과 주제 면에서 성별이 미치는 영향을 상당히 약화시키는 경향이 있다. 인상주의와 자연주의로 대표되는 근대 예술가들이 재해석한 초상화, 풍경화, 장르화는 예술가의 성별에 따라 다른 방식으로 평가되었다. 여성이 그린 작품은 주제가 '여성 예술'에 부합하는지에 따라 사회적·도덕적 제약과의 협상이 유리하거나 불리했던 반면, 남성이 그린 작품은 전통적 도상학과 학문적 이상화를 거부할수록 환영을 받았으며 혁신적이라고 평가되었다. 당시 비평가들은 혁신성을 보여준 여성 예술가들의 작품을 칭찬할 때 여성 특유의 예술적 자질을 가장 자주 언급했지만, 우리는 이러한 수사학이 얼마나 취약한지 알 수 있다. 물론 여성의 예술 활동은 19세기의 비평에서 되풀이되는 주제였고, 이는 이데올로기의 표현이자 정신세계의 투영에 가까웠다. 그러나 한 세대의 남녀 예술가라는 수많은 개인에 의해 하나하나 만들어지는, 무한히 다양하고 불규칙하며 가변적이고 모순되고 복잡한 현실에 획일적으로 적용된다고 보기는 어렵다.

'여성 예술'이라는 개념을 언급하는 사람들의 머릿속에서 사실 이 개념은 명확하

게 자리 잡혀 있지 않다. 명확성이 얼마나 결여되었는지를 보려면, 그들 중 여성 비하주의자가 아닌 사람이 이 개념을 어떻게 사용하는지를 보면 된다. 1887년 조르주 프티 화랑에서 열린 루이즈 아베마의 전시회에 관해 '파비누스'라는 이름으로 리뷰를 쓴 벨기에 비평가의 글을 보자. 논쟁적인 어조는 논외로 하고, 파비누스의 글은 19세기 말 예술 생산공간의 여성 진출 확대를 향한 움직임이 그것을 반대하는 이데올로기적 편견을 극복했음을 알려준다. "한 사회에서 여성의 자연스러운 임무는 모유 수유라고 생각하지만, 오늘날 여성 화가는 대단하다고 할 수는 없어도 사회에서 어느 정도 지위를 차지하고 있으며, 만약 비평가들이 이를 무시할 수 있는 수준이라 생각한다면 그들은 의무를 다하지 못하는 것이다. […] 루브르 박물관, 뤽상부르 박물관, 사설 아카데미에서 볼 수 있는 것은 손에 화구 상자를 들고 있는 젊은 여성들뿐이다. 그리고 모든 여성이 그림을 그린다. 현대 신경쇠약의 한 형태이다."[80] 파비누스는 같은 어조로 루이즈 아베마의 재능을 언급하면서, 여성적 예술과 남성적 예술의 차이에 대해 다음과 같이 말했다. "오로지 깊이가 부족하기 때문에 여성적이고, 정확히 말해 힘이 아닌 일종의 대담함이 있기 때문에 남성적이다. 이 힘이 항상 수염 난 성별의 전유물이라는 것은 아니다. 나는 심지어 여성적인 남성도 많이 알고 있다."[81] 분명히, 남성성을 '수염 난 성별'과 결합시키지 않는 것이나 여성성을 여성 예술가와 '결합시키지 않는 것'은 남성성과 여성성을 구분하는 개념에 맞지 않게 불명확하다. 남성 예술가에게 붙이는 '여성적'이라는 단어가 호의적이지 않은 판단을 내포하고 있음을 쉽게 짐작할 수 있더라도, 남녀 예술가들 사이에 그리고 그들의 표현 방식 사이에 '생리학적' 구분을 두는 것은 의미 없는 일이라는 결론을 내릴 수밖에 없다.

긍정적 차별이라는 합의된 수사학으로 인해 굳어지거나 가려진 고정관념이 무엇이든 간에, 1870년대에 살롱전에 참여한 여성의 비율은 살롱전이 혁명을 겪으며 예술계가 전례 없이 여성화되던 시기와 동등한 수준(약 9%)을 보였다. 1890년대에

65. 키티 랑에 셀란, 〈여름밤〉

1886년 │ 점토에 유채 │ 38×46.5cm

국립미술/건축/디자인박물관 │ 오슬로

66. 하리에트 바케르, 〈저녁의 실내〉
1890년 | 캔버스에 유채 | 54×66cm | 국립미술/건축/디자인박물관 | 오슬로

67. 클레망틴 엘렌 뒤포, 〈자성과 방사능〉
1920년 이전 | 캔버스에 유채 | 78×85cm | 소르본 대학교 | 파리

는 1830년대 중반의 호의적인 상황(20%)에 가까웠지만 그보다는 낮은 수준(15%)이었다. 유럽과 미국 대륙에서 온 외국인 남녀 예술가의 유입으로 예술계 내 경쟁과 인구 과밀이 심화되는 상황에서, 여성은 이제 회화 부문 출품자의 15.1%를 차지하고 수상자의 8.2~11.7%를 차지하게 되었다. 전시 공간이 다양해지면서 여성 작가들이 작품을 선보일 기회도 많아졌다. 1890년대 말, 국립미술협회가 주최하는 전시회는 페미니스트와 외국인 참여를 지지했다. 이 협회의 첫 번째 전시회에는 여성의 작품이 15% 포함되었고, 1890~1905년에는 10~12% 사이를 오갔다. 여성들은 많은 관람객과 언론의 주목을 끄는 4대 전시회, 즉 프랑스 예술가전(1881년부터), 앵데팡당전(1884년부터), 국립미술협회전(1890년부터), 살롱 도톤(1903년부터)과 만국박람회에 활발히 참여했고, 이밖에도 수많은 전문 전시회에서 다양한 기회(도판68, p.200)를 얻을 수 있었다. 오늘날 오리엔탈리즘 장르에서는 여성 예술가의 존재가 무시되고 있지만, 이 장르에서도 오리엔탈리즘 화가 협회 전시회, 프랑스 식민지 예술가 협회 전시회, 마르세유 식민지 전시회, 알제리 예술가/오리엔탈리스트 전시회 등 좋은 기회가 많았다. 오리엔탈리즘 전시회에 참여한 여성 예술가가 모두 오리엔탈리스트였던 것은 아니며, 이들은 만국박람회와 주요 전시회에도 참여했다. 그리고 이들 중 일부는 아프리카 북서부를 여행하고 이탈리아와 스페인의 도시와 시골을 화폭에 담은 풍경화가이기도 했다.

전시 공간에서 여성 예술가가 차지한 존재감, 일부 여성 예술가가 미디어에서 크게 주목받은 현상, 도시의 사회 풍경을 구성하는 인물로 유형화되고 때로는 풍자화될 정도로 높아진 '여성 화가'의 인지도, 북유럽과 미국 등 외국의 여성 예술가들이 프랑스 수도로 대거 유입되는 현상 등은 모두 여성 화가의 투명성이라는 전제를 부정하는 증거다.

따라서 연대기적 관점에서 볼 때 여성 예술가 간 경력 여정의 차이를 간과해서는 안 된다. 개인마다 경력이 다르다는 것은 여성 예술가에 대한 선형적·점진적·전

체적 접근방식이 옳지 않음을 입증하기 때문이다. 이러한 경각심을 품은 채로, 여성 예술가들의 가족·주변 문화·세평·지배적 이데올로기·남성 예술가·사회 및 경제 정책이 그들을 여성으로 간주할 때 그들이 직면했던 제약과 장애물을 고려해야 한다. 마찬가지로 세부적인 감각을 동원하여, 화가가 되기로 직업적·실존적 선택을 내린 한 명의 여성으로서 그들 각자가 어떻게 대응했는지 관찰해야 한다. 1880년대 이후 활동한 여성 조형 예술가들이 다양한 수준에서 '정치적'으로 참여한 페미니즘 은 사실 그들 각자의 예술적·직업적 전략과 함께 놓고 생각해야 한다. 그들의 여정 을 이야기할 목적으로 페미니즘적 해방 또는 소외된 양심 같은 진부한 표현을 번번 이 호출하지 않는 것도 중요하다.

　그림에 전념하고자 독신주의를 선택하고 남성이 지배하는 예술계에서 성공적으로 자리 잡기 위해 모든 노력을 기울인 루이즈 아베마 같은 예술가는 여성 예술 해방의 성공적 여정을 보여주는 사례다. 하지만 이를 '여성'의 대의를 위한 헌신과 연관 짓지 않도록 주의해야 한다. 오히려 아베마의 다음과 같은 발언에서는 페미니즘에 대한 반감이 드러난다. "여성이 정치적 권리나 시민권을 반드시 획득할 필요는 없다고 생각한다. 여성에게는 다른 사명이 있다. 쓸데없고 무익한 관심을 거두고 그저 어머니로 남는 것만으로도 충분히 아름답고 위대한 사명을 완수할 수 있다. 나는 더 나아가, 이러한 역할을 포기하고 예술과 문학에 전념하는 여성을 혼종적이고 비정상적인 존재라고, 종의 관점에서 볼 때 괴물이라고 생각한다. 내가 이 문제를 판단할 수 있는 유일한 분야인 예술을 봐도, 여성은 결코 억압받지 않는다. 이에 대해 말할 자격이 있는 사람은 모두 나처럼 말했다. 나는 이 여성들이 성공한 것이 남성들이 성공한 것보다 더 어려웠다고 생각하지 않는다."[82] 특히 여성 전용 전시회에 참가했던 아베마가 여성화가/조각가연합전에 참가하지 않은 이유는, 언론에서 해당 전시회를 혹평한 데다 비전문 예술가들의 평범한 작품들과 함께 참여하면 자신의 평판이 손상되리라 생각했기 때문으로 보인다. 마찬가지로 루이즈 카트린 브

68. 루이즈 필리에 모나르, 〈알제 근처에 있는 무어 길〉
1847년 | 캔버스에 유채 | 67×98cm | 개인 소장

레슬라우도 초보 예술가 시절이던 1882~1885년에는 해당 전시회에 작품을 냈지만, 명성이 쌓이자마자 출품을 중단했다.

아베마는 꽤 반동적인 정치 견해를 갖고 있었다. 하지만 여성 예술가와 그 경력에 관해 그가 한 말은 오늘날과 맞지 않더라도 생각해볼 가치가 있다. 아베마는 또한 화가라는 직업을 선택한다는 의미와 그 성공 조건, 즉 '평범한' 삶을 포기하고, 열정적으로 일하며, 그림을 모든 것의 중심에 두고, 자신만의 의견이 있어야 한다는 점을 언급했다. 또 에콜 데 보자르의 여성 입학 허용에 찬성했지만, 예술가가 되는 것이 이 조건에만 의존하지 않는다는 매우 실용적인 인식을 가지고 있었다. 아베마는 이렇게 말했다. "예전에는 여성으로서 예술가의 길을 걷기가 매우 어려웠다. 여성 예술가가 어느 정도 명성을 얻은 것은 그의 절대적 의지 덕분이고, 가족이나 상황이 그에게 제공해준 생활의 편의 덕분이다. 이제 국가의 도움으로 초보 여성 예술가들은 처음부터 필요한 교육을 받게 될 것이다. 매우 진지하고 엄격하게 데생을 배우고 아틀리에, 모델 및 스승에게서 혜택을 받을 수 있다. 그런데 이렇게 하면 여성의 재능이 더 많이 드러날까? 그건 모르겠다."[83]

여기서 《1780~1830 여성 화가들》 전시회의 일환으로 실시한 조사 결과 하나를 언급하겠다. "이러한 맥락에서, 여성 화가들의 작품을 […] 페미니즘으로 해석하는 것은 수정되거나 축소되어야 하며, 미디어 권력 게임에 참가하기 위한 '승리' 전략을 파악하는 데 초점을 맞춰야 한다. 이 게임의 규칙은 화가라는 직업의 규칙(미술 훈련의 선택, 사교 네트워크 등)에 추가된다. '젠더'(그리고 여성이거나 회화 장르에서 소수를 차지하는 성별인 경우 해당 성별의 정당성)는 게임의 목표가 아니라 여러 규칙 중 하나로 주어지는 것 같다. 이기기 위해 따라야 하는 규칙."[84]

우리 시대에도 미학적으로 여전히 인기 있는 예술가들, 당대에 지위를 인정받지 못한 것이 사상의 자유 때문인 것처럼 보이는 예술가들을 살펴보면, 페미니즘 그리고 자율적인 예술가로 자리매김하려는 의지가 반드시 양립하지는 않음을 발견할

69. 파울라 모더존─베커, 〈머리에 노란 화환을 쓴 소녀의 반신 초상화〉
1902년 | 마분지에 유채 | 72×46.5cm | 하노버 주립박물관 | 하노버

수 있다. 표현주의 선구자로 꼽히는 파울라 모더존-베커$^{Paula\ Modersohn-Becker}$(도판69, p.202)는 예술에 대한 타협 없는 투쟁으로 여성 화가 해방의 '아방가르드'로 자리 잡았으나, 그는 결코 페미니스트적 행보를 보이지 않았다. 그는 당시 페미니스트들을 혐오했으며 그들의 모임을 '추하다'고 표현했다. 여성의 사회 지위를 변화시키는 일은 그에게 중요하지 않았고, 그가 추구한 것은 오로지 그림이었다.

오늘날 여성 예술가에 대한 재평가가 여성 비하적 비평과 무차별적 의견과 관련하여 이루어지는 점, 그리고 미학적 혁명사로서의 미술사라는 목적론적 시각을 바탕으로 이루어지는 점이 유감스럽다. 여성 예술가에게 어떻게 해서든지 아방가르드에서의 정체성과 역할을 부여하여 그들의 자리를 만들어주는 것은 이 시대 예술 창작의 광범위한 영역을 무시하는 것이며, '현대성'의 다양한 방식을 무시하는 것이다.

20세기 들어 루이즈 카트린 브레슬라우(도판70, p.204, 도판71, p.205)가 잊힌 이유는, 1914년 스위스에서 열린 그의 첫 개인전에 대해 『가제트 드 로잔』이 내놓은 비평과 같은 신랄한 태도 때문일 수 있다. "오늘날의 연구는 우리가 다른 진실에 눈을 뜨게 해주므로, 더 이상 어제의 관습을 말없이 받아들이도록 두지 않는다 […] 우리 시대에는 브레슬라우의 그림으로는 충족할 수 없는 욕구가 있음을 지적하고 싶다."[85] 살롱전과 만국박람회에서 브레슬라우가 거둔 성공, 그가 받은 상, 그가 받은 의뢰, 평단의 찬사를 고려하고 싶지 않더라도, 브레슬라우가 사망한 지 1년 후인 1928년 에콜 데 보자르가 그에게 바친 회고전을 떠올리고 싶지 않더라도, 또는 예술가가 진정성을 가지려면 주변부에 머물러야 한다는 '근대적' 헌신에 비추어 브레슬라우의 성공을 의심스럽게 여기더라도, 과거로 돌아가서 브레슬라우의 그림 〈역광$_{Contre-jour}$〉을 보고 스위스연방미술위원회 위원장이 내보인 과격한 발언을 떠올려보자. "브레슬라우는 분명히 예술의 원칙을 직통으로 두드려 깨려고 노력하는 '새로운 유행'의 광신도다."[86] 그리고 쥘 바스티앙-르파주와 토니 로베르-

70. 루이즈 카트린 브라슐라우, 〈몸치장〉
1898년 | 캔버스에 유채 | 62.3×65.5cm | 개인 소장

**71. 루이즈 카트린 브라슬라우,
〈자화상〉**
1904년 | 판지에 파스텔
쥘 셰레 박물관 | 니스

플뢰리가 각각 줄리앙 아카데미에서 학생들에게 가르치고 강요한 자연주의와 장르화로부터 브레슬라우가 어떻게 자유로워졌는지 생각해보자. 아카데미 화가들이 가르친 유화로부터 해방되고자 그가 어떤 노력을 했는지 알아보자. 브레슬라우는 1885년에 쓴 글에서 "이 시시한(최악이라고는 할 수 없지만) 그림 무리에서 벗어나지 못한다면 삶을 견딜 수 없을 것 같다"[87]고 했다. 브레슬라우가 닫힌 형태의 표면에서 인물을 어떻게 해방시켰는지, 빛, 공기, 파스텔 선, 유화 붓질을 어떻게 활용하여 인물을 대상화하지 않고 인물에 접근할 수 있는 매체로 삼았는지 살펴보자.

마찬가지로, 사회와 미술시장에서 여성들의 위치를 그들 그림의 주제로만 평가한다면 또다시 '장르 간에 위계가 있다'는 아카데미적 가정을 유지하는 것이 된다. 이는 우리가 이미 알고 있는 것 또는 발견하고 싶은 것만 그림에서 보려 하는 것이다. 회화에 일반적인 의미의 주제라는 것이 있고 우리가 그 주제를 회화의 '내면'에서 찾는다면, 회화는 그 자체로 회화 자신의 주제가 되며 그것이 회화를 회화답게 만드는 것임을 밝히는 일이 우리의 과제이자 도전이 아닐까. 이는 우리가 형태와 물질의 서정성에 얽매일 것이 아니라, 그림을 그리는 행위 그 자체가 그림을 그리려는 사유 작용임을 고려해야 한다는 뜻이다. 어려움은 이것을 말하려고 시도하는 데서 생긴다. 하지만 어렵더라도 시도한다면, 우리는 여성 예술가들의 작품과 그림에 대한 헌신에 지금까지와는 다르게 접근할 수 있지 않을까? 그들의 예술가로서의 지위를 완전히 회복시키는 접근방식, 즉 우리 생각에는 이상할지 몰라도 캔버스에 그림을 그리는 데 평생을 바치기로 선택한 개인으로서의 지위를 온전히 회복시키는 접근방식 말이다. 단순히 그들의 소외나 해방, 사회에서의 여성의 위치 또는 가상의 '여성 예술'을 기록하려 할 것이 아니라.

이 원리를 따르면, 누구나 걸작으로 인정하는 메리 카사트의 〈관람석에서Dans la loge〉(도판72, p.207)와 작가만큼이나 알려지지 않은 걸작인 쥘리 들랑스-푀르가르Julie Delance-Feurgard의 〈시골에서의 결혼Mariage à la campagne〉(도판73, p.208)을 나란히 놓고 볼

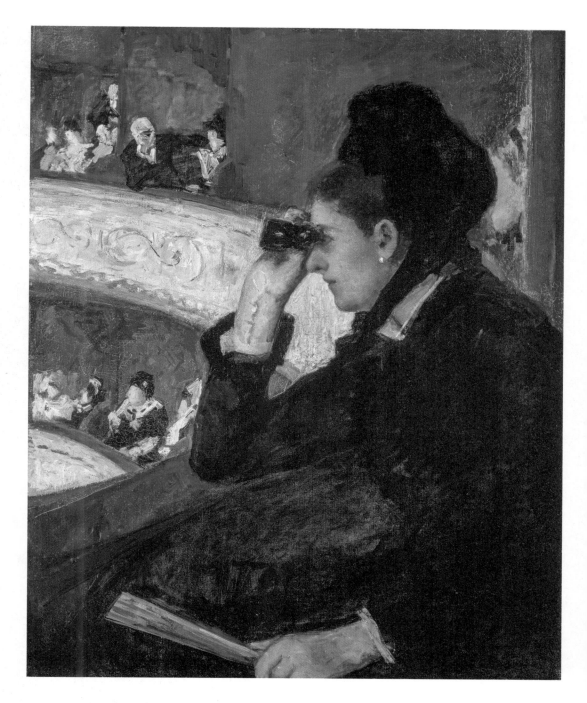

72. 메리 카사트, 〈관람석에서〉
1878년 | 캔버스에 유채 | 81.2×66cm | 보스턴 미술관 | 보스턴

73. 쥘리 들랑스 – 푀르가르
⟨시골에서의 결혼⟩
1884년 ┃ 캔버스에 유채
97×130cm ┃ 브레스트 미술관
브레스트

74. 헬레네 세르프벡, 〈토끼 인형〉
1884년 | 캔버스에 유채 | 36.5×26.5cm | 투르쿠 미술관 | 투르쿠

75. 메리 카사트, 〈머리를 매만지는 소녀〉
1886년 │ 캔버스에 유채 │ 75×62.5cm │ 국립미술관 │ 워싱턴 D.C

수 있게 된다. 이미지가 만들어질 때와 이미지를 감상할 때 이미지의 가시성을 작동시키는 시선의 문제, 이미지를 볼 때 우리는 우리가 보는 것을 본다는 무한히 혼란스러운 문제, 객관적으로 존재하지 않는 공간성 속에서 '오고 가지만' 실제 경험은 그와 동일한 것으로 돌아가지 않는 문제. 이 문제는 피에로 델라 프란체스카* 이후, 그리고 벨라스케스^{Velázquez}** 이후로 많은 사람이 제기한 회화의 근본적인 질문 중 하나였다. 〈시골에서의 결혼〉에서 화가는 표현면을 중복시켜 정면에 여러 전경을 배치하고 마치 거울 놀이 같은 대칭 요소들을 두었다. 수다를 떠는 여인 둘, 자줏빛 옷을 입은 소녀 둘, 분홍빛 옷을 입은 소녀 둘, 그림 두 점, 창문 두 개 그리고 무엇보다도 오른쪽 끝과 왼쪽 끝으로 각각 잘려 있으며 둘을 합쳐야 하나의 몸을 형성할 수 있는, 상복을 입고 기도하는 여인 둘. 우리를 무시하고 또 거부하는 이 전경을 지나면, 장애물과 장벽으로 혼잡한 이 길의 끝에서 신부, 앉아 있는 젊은 여성, 노인이 모두 우리를 유심히 살펴보는 우리 자신의 시선으로 돌아오게 된다. 바로 이 지점에서 회화는 자기 자리를 찾는다.

헬레네 세르프벡과 메리 카사트 같은 여성 화가들이 진정한 회화로 이어지는 좁은 길, 즉 형태와 무형태, 공포와 아름다움, 허무와 충만이라는 두 가지 아찔한 현기증 사이와 두 가지 실존적 위협 사이를 어떻게 걸어갔는지도 살펴보자(도판74, p.210, 도판75, p.211).

* 15세기 이탈리아 르네상스 화가. 원근법과 기하학 등을 연구하고 〈회화의 원근법에 관하여〉 등을 저술하여 르네상스 미술과 건축에 큰 영향을 주었다.

** 17세기 스페인 바로크 회화의 거장. 회화가 무엇을 나타낼 수 있는지를 회화로 보여주었다고 평가받는다.

여성의 미술교육

76. 마리 – 빅투아르 르무안, 〈자매〉
18세기경 | 캔버스에 유채 | 78×64cm | 개인 소장

가장 중요한 훈련
: 데생 배우기

 혁명 이전과 혁명 기간에는 논쟁과 반대가 있었지만, 19세기 초에는 여성도 미술 훈련을 받고 직업화가로 활동할 수 있다는 개념이 받아들여졌다. 물론 견습 교육의 방식과 그들이 실천할 수 있는 장르의 적절성에 대한 논란이라든지, 여성성을 특정하려는 시도는 계속되었지만 말이다. 1830년대 초에는 대형 아틀리에 대부분에 여성부가 있을 정도로 상황이 바뀌었다. 여성 예술가 지망생의 증가는 예술계의 여성화에 따른 것이었다. 여성의 예술계 진출이 확대된 것은 신고전주의 역사화가 쇠퇴하고 대중은 물론 국가(구매자이자 발주자) 수준에서도 역사적 장르화 또는 '트루바두르' 스타일(일화적 장르화), 초상화(도판76, p.216) 등이 유행한 덕분이었다. 이들 장르는 여성이 성공적으로 진출했고 또 여성 예술가로서의 정당성을 논할 필요가 없는 장르였다.

 남성 예술가들과 마찬가지로 살롱전에서 인정받기를 열망하는 젊은 여성들과 그들의 직업을 지지하는 부모들은 유명한 거장의 아틀리에에 개설된 여성부를 선택했다. 그리고 회화 아틀리에에 들어가기 위한 전제조건은 데생을 배우는 것이었다. 파리 식료품상의 딸 콩스탕스-마리 샤르팡티에는 이웃이자 친구인 장-밥티스트

르뇨의 조언에 따라 1777~1787년 조각가 요한 게오르그 빌레의 데생학교에서 훈련을 받은 다음, 곧이어 다비드의 아틀리에에 합류했다. 이후 1798년부터 1819년까지 살롱전에 작품을 전시했고, 1801년 국가에 〈멜랑콜리Mélancolie〉(도판77, p.223)를 판매했으며, 1814년 살롱전에서 금메달을 받았다.

예술가의 자녀라면 가족에게서 기초교육을 받을 수 있었지만 그렇지 않은 경우 사회적 배경에 따라 개인 또는 단체 강의를 통해 기초를 습득했으며, 이때 사회적 배경은 성별에 상관없이 결정적인 요소였다. 그러나 데생을 배우는 필수단계로 들어가기 전에, 예술가로서의 적성을 물려받지 못한 아이들은 학교를 다니며 그림에 대한 취향과 재능을 발견했다. 예술가 지망생이 급증하고 특히 여성의 비율이 전례 없이 지속적으로 증가한 현상은 18세기부터 널리 논의된 교육 문제와 제정 시대에 크게 발전한 학교 교육 덕분이었다.

그러나 19세기를 향하면서 교육제도는 일반적으로 남학생만 혜택을 받는 방식으로 발전했다. 1794년 초등교육 평등화가 도입되었지만 남녀 혼합반 수업 금지와 자격을 갖춘 여성 교사의 부족으로 인해 여학생을 위한 공립학교가 설립되지 못했고, 이는 그렇지 않아도 여성에게 부족하던 읽고 쓰는 능력을 더욱 악화시켰다. 1794년 10월 17일 조제프 라카날*의 주도로 의무 초등교육이 폐지되고 여아 교육은 읽기, 쓰기, 산수, 미래의 어머니로서의 역할에 유용한 수작업 노동을 배우는 것으로 제한되었으며, 중등교육은 남학생에게만 유용한 것으로 여겨졌다. 그러나 종교와 무관한 사교육기관은 대부분 소녀들을 위한 최소한의 교육과정을 유지했으며, 제3공화국까지는 대다수 학교가 소녀들에게 개방되었다. 읽기, 쓰기, 산수, 기초 역사, 기초 지리, 기초 과학, 때로는 한두 가지 외국어를 가르쳤고, 중산층과 상류층 여학생들은 아내와 어머니가 되기 위한 교육을 받았다. 앙시앵 레짐하의 모델을 이

* 프랑스 혁명기의 저명한 정치가이자 교육 개혁가.

어받아 모든 학교에서 데생을 가르쳤으며 때로는 음악도 가르쳤다. 여아 교육에 대한 제한된 시각은 1867년 10월 교육부 장관 빅토르 뒤뤼가 "사실대로 말하면 프랑스에는 존재하지 않았던 여학생 교육을 확립하려는 목적으로" 공문을 발표했을 때에도 여전히 존재했다. 당시 여학생은 라틴어를 배우지 않았고 따라서 대학 입학이나 전문 직업으로 나아갈 수 없었기 때문에, 뒤뤼는 다음과 같은 말로 공문을 정당화했다. "어린 소녀가 마음을 단련하고 종교에 관한 첫 가르침을 받는 것은 가정, 즉 가족이라는 성역 안에서다. 이후의 종교 교육은 교회나 성전에서 성직자의 지도 아래 지속되고 완성된다. 그러나 판단력을 강화하고, 지성을 풍요롭게 하고, 마음을 다스리는 방법을 배우고, 자연이 여성에게 부여한 역할을 벗어나지 않고 삶의 의무와 책임의 무게를 다른 사람과 함께 짊어질 수 있는 위치에 서게 하려면, 여성에게는 강력하고 단순한 교육이 필요하다. 강력하고 단순한 교육은 종교적 감정을 올바른 감각으로 버틸 수 있도록 해주며 상상력의 충동을 교양 있는 이성이라는 장애물로 막을 수 있도록 해준다."

이 견해는 팔루^{Falloux}법*의 공헌자 중 한 명이며 종종 여성 교육의 반대자로 소개되는 뒤팡루 주교가 공식화한 것과 크게 다르지 않다. 뒤팡루는 간단한 교육과정과 부모의 세속적 관심 때문에 종교 기숙학교의 교육 내용이 빈약함을 인식하고, 이 문제를 다룬 여러 저서에서 라틴어나 철학을 배제하지 않는 탄탄한 교육 프로그램이 필요하다고 주장했다. 단, 문학 과목에서처럼 부적절한 내용을 배제해야 한다는 조건을 달았다. 그리고 미술교육과 관련해서는 '이를테면 예술의 껍데기만을 가르침'으로써 '영혼 없는 재능'을 생산하고 있을 뿐이라고 개탄하면서 '위대한 거장들의 그림'을 통해 '예술을 정화'하고 즐거움을 위한 관능주의적 작품이나 이교도적 작품

* 1850년 제정된 교육 개혁 법안. 교육 분야에서 교회와 국가의 협력을 강조하여 종교계의 교육 참여를 인정한 점이 가장 큰 특징이다.

을 피하기를 권장했다. 뒤팡루에 따르면 소녀들을 가르치는 목적은 '신앙의 진리에 관한 완전한 지식과 필요한 모든 지도를 제공함으로써 지성을 고취하고 성찰과 사유의 습관을 심어주는 것'이었다. 20세기에 접어들 때까지 세속 개혁가들과 기독교인들 모두 부유층 소녀들을 위한 교육 프로그램을 가정교육의 연장선으로 여겼다.

이러한 여성 교육 프로그램 중에서 가장 유명하고 성공적인 첫 번째 사례는 1807년 나폴레옹이 설립하고 마리 앙투아네트의 침전 시녀였던 교육학자 앙리에트 캉팡이 이끈 레지옹 도뇌르 여학생 교육원에서 찾을 수 있다. 1810년과 1811년에는 에쿠앙에 자리한 본원 외에 생제르맹앙레와 생드니 수도원에 새로운 레지옹 도뇌르 학교 두 곳이 추가로 문을 열었다. 왕정복고하에서 세 곳이 그대로 유지되다가 1821년부터 사회계층에 따라 학생들을 나누어 생드니에서는 고위 장교의 딸들, 에쿠앙에서는 하급 장교의 딸들, 생제르맹앙레에서는 근위병의 딸들을 가르쳤다.

캉팡(황실 귀족과 관계가 있다는 이유로 왕정복고 시기에 교장에서 물러남)이 작성해 둔 교육과정에 따르면, 이곳의 지적 훈련은 다른 여학교와 달리 시험, 경쟁시험, 진급 등 남학교와 동일한 방식으로 진행되었다. 이에 더해 아마추어로서의 교양예술에 대한 교육이 있었는데 이는 여성 교육의 주요목표인 미래의 가정부인 양성에 필수적인 과목이었으며, 시간이 갈수록 가정적 차원이 더욱 두드러지는 경향이 있었다. 왕정복고하에서 학생 모집의 사회적 계층화가 이루어지면서, 지적 훈련과 아마추어 교양예술 모두에서 교육 내용이 차별화되었다. 상류층과 중산층 소녀들은 미술에 재능이 있는 경우 예술가가 되기보다는 미래의 사교계 부인으로서의 자질을 완성하는 것을 목표로 순수미술을 배울 수 있었다. 반면, 근위병의 딸들을 대상으로 하는 수업은 그들이 직업으로 삼을 가능성이 더 높은 응용미술에 초점을 맞췄다.

파리의 서민층 소녀들은 이러한 시설을 이용할 수 없었다. 하지만 집정정부 때부터는 여성 청소년을 위한 무료 데생학교인 황립데생여학교에서 회화 아틀리에에

들어가기 위한 전제조건인 데생 훈련을 받을 수 있었다. 이 학교는 장-자크 바슐리에가 가난한 소년들에게 응용미술 분야의 전문직업을 제공하기 위해 이미 20년 전에 설립했던 데생학교에 1785년경 여학생용 부속기관을 추가하려다 실패한 계획에서 비롯되었으며, 파리 11구 시장 앙투안 불라르의 정치적 지원과 조제핀 황후의 숙모인 파니 드 보아르네의 재정 후원을 받아 테레즈-쥐스틴 프레르 드 몽티종이 1803년에 설립했다. 이 학교는 가난한 젊은 여성들에게 이미 포화 상태인 바느질 분야 외의 다른 길을 열어주기 위해 자수, 벽지, 인쇄 직물, 조화, 도자기, 제본 등과 같은 응용미술 분야의 '여러 수익성 있는 직업에 적용할 수 있는' 데생 훈련을 제공했다. 1810년에 국유화되었고, 1829년까지 설립자가 운영한 후 1848년까지 그의 딸들이 이어 운영했다. 그 후 레이몽 보뇌르가 운영을 맡았지만 몇 달 만에 세상을 떠나고 그의 딸 로자 보뇌르가 이어받아 1860년까지 여동생 줄리에트와 함께 교육을 맡았다. 이곳의 교육도 아카데미 방식을 따라 모사, 실물모델 그리기, 아카데미 소속 화가들이 심사를 맡는 공개 전시회, 연례 공모전 등으로 구성되었다. 1859년 미술 총감 아르센 우세가 편집한 잡지 『예술가L'Artiste』에 실린 로자 보뇌르에 대한 찬사 기사에는 뒤피트랑 거리에 있는 이 데생학교에서 보뇌르가 학생들을 가르치는 모습이 묘사되어 있다. "그는 형편없는 데생을 보면 참지 못한다. 현재 여동생 줄리에트(페롤 부인)가 운영하는 학교에 일주일에 한 번씩 방문하는데, 그런 데생이 눈앞에 보이면 학생에게 '어머니한테 가서 스타킹을 수선하거나 태피스트리를 만들라'고 짧고 엄하게 말한다." 이 일화는 뛰어난 데생 실력이 모든 예술가에게 공통적인 요구사항이었음을 확인시켜준다. 이 글을 쓴 기자는 미처 생각하지 못했더라도, 보뇌르는 젊은 여성이 가정부인의 운명에서 벗어날 수 있는 몇 안 되는 방법 중하나가 예술을 익히는 것임을 완곡하게, 하지만 분명하게 암시했다. 이는 보뇌르의 솔직한 발언이었다. 그 역시 아버지의 아틀리에에서 미술을 배우기 전에 바느질을 배우고 기숙학교를 다녔기 때문이다.

여학생을 위한 데생학교로는 시립 데생학교, 시 보조금을 받고 부분적으로 무료 운영되는 사립학교, 줄리 펠르티에-뒤퐁Julie Pelletier-Dupont 같은 여성 예술가가 운영하는 사립학교 등이 있었다. 펠르티에-뒤퐁의 학교에서는 '장식 문양, 환조, 석고 누드상, 때로는 실물모델 그리기'를 가르쳤고 마담 토레가 운영하는 유명한 무료 학교에서는 석고 모델을 이용하여 데생 기술을 가르쳤다. 19세기 초부터 말까지 제공된 다양한 데생 교육과정은 여성들이 예술적 직업을 개발하도록 장려했다. 특히 아마추어 교양예술을 배운 재능 있는 학생들 중 일부는 아틀리에에 합류하여 이젤화 교육을 받을 수 있었다.

레지옹 도뇌르 학교의 맥락을 벗어나보자. 소녀들의 재정적·가족적 자본이 학습과정과 직업활동에 영향을 미치면서 발생하는 사회적 구별은 1820년대 이후에 더 심화되어 모든 소녀에게 영향을 미쳤으며, 19세기 후반에 더 명확해졌다. 섬세함과 손재주로 대표되는 여성적 자질은 익명성이 어울리는 응용예술과 '자연스럽게' 연관되었고, 남성적 자질은 순수예술과 연관되었다. 1896년 중앙장식예술연합 회장 겸 하원의원 조르주 베르제가 『장식예술 잡지』에 발표한 「프랑스 여성에 대한 호소」는 이러한 관념을 아주 명확하게 밝혔다. "여성은 존재해온 만큼 오랫동안, 그리고 그 마음과 감각에 의해 자연스럽게 여성, 어머니, 연인이었던 것처럼, 수작업에 뛰어난 재능을 가진 놀라운 요정으로 여겨져왔다. 여성이 재능 있는 화가나 조각가가 되지 않더라도, 이러한 수작업은 섬세하고 우아하게 다뤄지는 것들에 대한 여성의 타고난 취향과 예술적 감각을 꽃피게 한다."[88]

공화주의의 이상이 무엇이든 간에, 제3공화국이 실시한 방대한 교육개혁은 프랑스 경제주체들과의 긴밀한 관계를 짐작케 한다. 교육정책이 국가에 숙련된 노동인력을 배출할 수 있는 직업학교 네트워크를 제공했기 때문이다. 남녀 간의 교육 평등과 소녀들을 위한 예술교육 제공의 강화는 그 자체로 칭찬할 만한 일이지만, 그

77. 콩스탕스 - 마리 샤르팡티에, 〈멜랑콜리〉
1801년 | 캔버스에 유채 | 130×165cm | 피카르디 박물관 | 아미앵

방향이 '기술적'이고 '수공예적'이었음을 간과해서는 안 된다. 장식예술은 '여성 예술'을 표현하기에 그리고 장식과 모사에 적합한 여성의 '성향'을 표현하기에 가장 적합한 분야로 여겨졌다. 여성을 대상으로 하는 예술교육은 동식물에서 영감을 얻은 주제에 중점을 두었고 사치품 산업에 숙련된 손기술을 제공하는 역할을 했다.

1862년 런던 만국박람회 이후 영국과의 경쟁을 의식하게 된 나폴레옹 3세는 예술 및 산업 교육을 발전시키겠다는 의지를 보이며 직업/기술교육위원회를 설립했다. 그 결과 19세기 후반에는 중하위 계층 소녀들을 위한 학교 및 장식예술 강좌 개설이 늘어났다. 국가의 적극적인 정책에 힘입어 자선단체 및 지방단체가 주도적으로 나서면서 여성 대상 교육이 눈에 띄게 증가했다. 1860년 폴린 오티에[Pauline Hautier]가 설립한 시립데생여학교, 폴린 펠포르가 세운 고등데생학교, 직업교육국립미술협회가 설립한 학교, 1881년 설립되고 에콜 게랭[École Guérin]으로 불린 데생교육일반학교, '그랑 다르메 거리 학교'라 불린 에투알 학교, 마담 로랑-데리외가 운영한 시테 뒤 르티로 구역의 예술학교, 1862년 설립된 엘리자 르모니에 직업학교, 동업조합(레이스, 주얼리 등)에서 세운 학교들, 그리고 중앙장식예술연합의 여성위원회에서 설립한 학교(미래의 장식예술학교) 등이 있었다. 당시 파리의 각 구마다 최소 한 개 이상의 학교가 있었다.

학교 설립자들이 자주 언급하는 도덕적 차원이 '여성' 예술에 대한 본질주의적 정의를 나타내기는 하지만, 어떻든 여성을 대상으로 하는 예술교육이 늘어나는 현상은 사회 변화를 반영하는 것이었다. 산업화와 경제적 이익 증가로 여성 노동과 여성 노동자 계층이 보편화되었고, 교육시설 보급과 도시화에 따라 '새로운 여성'의 모습이 사회적 풍경으로 등장했다. 여성에게 괜찮은 일자리를 주는 것은 부분적으로는 서민층 여성의 전문화가 불러올 부도덕과 전통 가족 구조 해체를 막기 위한 보장책이었지만, 경제 및 산업 확장을 위한 수단이기도 했다. 19세기 초부터 존재하던 수많은 데생학교 외에도, 1860년대에는 여성에게 데생과 응용미술을 가르치

는 시설이 눈에 띄게 증가했다.

여성이 장식예술 분야에서 활동하도록 장려하는 분위기는 예술 활동에 참여하는 여성의 증가, 살롱전의 과밀화, 경쟁이 더 치열해진 미술시장에 대한 대응책으로도 해석해야 한다. 1863년 나폴레옹 3세가 서명한 에콜 데 보자르 개편안이 젊은 남성의 미술교육에만 초점을 맞춘 것[89]도 부분적으로는 같은 문제에 대응하려는 목적이었다. 개편안 전문에는 1819년부터 이어져온 정책이 "현시대의 사상과 요구의 진전에 더 이상 부합하지 않는다"고 적혀 격렬한 논쟁과 반대를 불러일으켰고, 그에 따라 개혁 범위가 축소되었다. 시대착오적으로 여겨지는 교육 시스템을 현대화하는 것? 낙선전 개최를 계기로 미학적 자유주의를 장려하는 것? 그동안 아카데미 데 보자르와 학술원의 특권이었던 미술교육을 국가가 맡는 것? 개혁가들의 다양한 의도는 단지 교육적·미학적 문제에만 국한되지 않았다. 예를 들어 프로스페르 메리메*는 사치품 산업에서 외국, 특히 영국과의 경쟁이 거세질 것을 우려했고, 에콜 데 보자르 개혁을 통해 학생 과밀화 문제를 해결하고 재능이 부족한 학생들을 수공예 분야로 유도하고자 했다. 개혁 프로젝트의 핵심은 무엇보다 독창성, 자발성, 주관성을 강조하는 것이었고, 여기에는 예술산업의 역동성을 지원하고 예술교육에 경제적 효용성을 부여하려는 바람이 담겨 있었다. 현대적이고 유용한 아름다움을 생산하기 위한 예술교육은 약 20년 후 장식예술학교l'École des arts décoratifs에서 한자리를 찾는다.

따라서 교육 정책을 통해 여성 예술가를 응용미술 분야로 유도하는 전략은 도덕적 통제에 기여했을 뿐만 아니라 생물학적 정체성이 적성을 결정한다는 관념이 지속되는 데에도 기여했다. 또 여성의 해방으로 국가가 얻을 수 있는 경제적 이익도

* 프랑스의 19세기 소설가, 역사가, 극작가. 오페라 〈카르멘〉의 원작 소설을 썼으며, 상원의원, 아카데미 회원으로도 활동했다.

78. 마리 카쟁, 〈항구의 빛〉
1885년 | 보드에 유채 | 31×23cm | 셰필드 갤러리 및 박물관 트러스트 | 셰필드

목표로 했다. 벨 에포크 시대는 경제 번영과 소비주의의 시대였기에 관습에서 벗어나기도 쉬워졌다. 그래서 '새로운 여성'의 이미지, 전통적으로 남성이 전유하던 역할을 맡아 공적 영역에서 활발히 활동하고 자신을 해방함으로써 생물학적 정체성을 해체하는 여성 예술가의 이미지가 일반화되었다. 이러한 현상은 제1차 세계대전 당시 전쟁에 나간 남성의 빈자리를 여성이 채우게 되면서 뚜렷해졌다. 여성을 장식예술로 내모는 정책과 그 바탕에 있는 성차별적 이데올로기는 결국 여성이 순수미술 밖에서만 활동하도록 제한하지도 못했고, 여성이 순수미술 안에서 자리잡는 것을 막지도 못했다. 그러나 적어도 이데올로기 차원에서는, 여성이 예술 활동을 하는 정당성도, 여성이 남성과 동등한 권리를 누리는 정당성도 여성의 경제적 효용성과 연결되어 있었다.

19세기 초의 상황을 다시 살펴보면, 위에서 언급한 여러 제약에도 불구하고 여아 교육이 여성의 예술공간 진출에 유리하게 작용했음은 분명하다. 실제로 1802년 초등~고등학교 남학생 교육 프로그램에서 데생이 제외되었을 때, 아마추어로서의 교양예술은 여학교 프로그램에서 필수과정으로 남아 있었다. 레지옹 도뇌르 학교에서는 유명 예술가들이 이러한 교육을 담당했는데, 예를 들면 외젠 이자베이가 이곳에서 교수로 활동했고 마리-엘레노르 고드프루아도 1795년부터 1806년까지 학생들을 가르쳤다. 데생의 기초 기술을 가르치는 방법은 이보다 더 작은 학교에서도 동일했다. 데생 교육을 맡은 스승은 전문 예술가였고, 자신이 아틀리에에서 직접 받았던 교육과 모든 면에서 유사한 교육을 제공했다. 학생들은 먼저 인물, 꽃, 풍경 등의 부조를 모사하고 신체 모형을 모사한 다음 초상화를 연습했는데, 한계는 있었지만 이러한 교육을 통해 회화 아틀리에에 들어가기 위한 최소한의 노하우를 익힐 수 있었다. 세브린 소피오는 다음과 같은 결론을 내렸다. "그들은 아틀리에에서 사용하는 기법에 익숙하고 기숙학교 선생님을 통해 이미 전문 미술계와 친숙하기 때

문에 아틀리에 생활 속으로 더 빨리 '진입'할 수 있다. 이것이 남성 동료들과의 큰 차이점이다."[90]

19세기 말에는 다양한 교육과정이 제공되었지만, 그보다 이른 시기에 데생을 배운 소녀들이 기대할 수 있었던 미래는 1859년 아르센 우세가 황립데생학교 여학생들에게 한 연설에서 명확하게 드러난다. "여러분 중에는 화가로 올라설 사람도 있을 것입니다. 언젠가 전시회에서 그들을 보고 이 학교의 우수성을 다시금 느낄 수 있기를 기대합니다. 그리고 그보다 더 많은 학생은 공장에서 젊은 재능을 발휘하여 수천 가지 패션의 마법을 만들어내고 그것들을 자신의 영감으로 장식할 것입니다. 장식 문양을 디자인하고, 부채에 그림을 그리고, 산업의 일부이지만 여전히 예술에 속하는 모든 환상에 대해 상상력을 펼칠 것입니다. 그리고 마침내 한 가정의 어머니가 되어 예술이 주는 매력을 모든 실내장식에 전파할 것입니다."[91] 실제로 당시 로자 보뇌르가 운영한 이 데생학교 학생 한 명은 아르센 우세가 첫 번째로 언급한 '상향' 이동을 잘 보여준다. 팽뵈프 출신 화가의 딸인 마리 카쟁은 장-샤를 카쟁 밑에서 회화 훈련을 받은 후 1876~1889년에 프랑스 예술가전에 출품했는데 1882년까지는 화가로서, 1882~1889년까지는 조각가로서 작품을 전시했다. 마리 카쟁은 1890년 국립미술협회전에 참가하고 1891년 이 협회의 회원이 되었는데 이는 경력을 쌓고 인정을 받았다는 표시였다. 마리 카쟁의 회화 스타일은 교외 풍경이나 일상적 삶의 순간에서 포착한 평범한 여성을 그린 작품들에서 잘 드러난다. 그는 대기의 효과를 중시했고 이를 인상파의 영향을 받은 붓질 또는 넉넉하고 넓은 붓질로 표현했다. 〈항구의 빛Les Lumières du port〉(도판78, p.226)에서 보이는 흐릿한 이미지와 황혼의 색조는 불분명한 형태들 사이에서 형이상학적 관심을 불러일으키며, 이는 그가 상징주의에 친숙했음을 보여준다. 그러나 이후 1890년에 그린 캔버스에서는 데생 훈련에서 배운 엄격함이 여전히 강하게 드러난다. 흰색과 세피아를 여러 톤으로 사용한 〈잊힌 여인들Les Oubliées〉(도판79, p.230)은 샤프펜슬처럼 정밀한 필치, '회화'의

효과가 벗겨지고 바랜 듯한 색채를 보여준다. 1868년 마리와 결혼한 장-샤를 카쟁 역시 황립데생학교에서 공부했다. 장-샤를 카쟁은 파드칼레 지역 출신 의사의 아들로 미술계와 아무런 연고가 없었지만 고등학교를 마치고 파리에 정착하여 황립데생학교에서 처음으로 데생을 배웠다.

79. 마리 카쟁, 〈잊힌 여인들〉
1890년 | 유화 | 183×132cm | 투르 미술관 | 투르

아틀리에
: 붓보다 연필

 데생은 전문 미술훈련을 받으려면 꼭 필요한 기술이었다. 데생을 익힌 15~20세 소녀들은 남성 동료들과 마찬가지로 회화 거장의 아틀리에에 들어갔다. 그런 다음에는 평판이 더 좋은 스승을 찾아 떠날 수도 있었는데, 스승과 아틀리에가 가진 명성은 살롱전에 작품을 제출할 때는 물론 심사를 통과해 전시되었을 때의 인지도를 결정하는 중요한 요소였다. 젊은 여성들 사이에서는 자신의 기술을 심화하고 완성하려는 목적으로 또는 살롱전 입성을 위한 전략으로 아틀리에를 옮겨 다닌 사례가 많다. 세자린 다뱅-미르보 Césarine Davin-Mirvault (도판80, p.236)가 한 예로, 그는 세밀화가 장-밥티스트 오귀스탱의 아틀리에에서 훈련을 받다가 다비드의 아틀리에로 옮겨 유화를 공부했다. 또 엘리자베스 제인 가드너는 토마 쿠튀르의 아틀리에에서 수학하다가 앙주 티시에와 위그 메를의 아틀리에에서 연이어 공부한 후, 줄리앙 아카데미에 들어가 쥘 조제프 르페브르 Jules Joseph Lefebvre 의 아틀리에에서 공부했으며, 이후 윌리암 부그로의 아틀리에로 옮겨갔다. 또 다른 예로 루이즈 아베마를 들 수 있다. 부유한 집안의 외동딸이었던 아베마는 오리엔탈리즘 화가 루이 드베되 밑에서 처음 훈련을 받았는데, 드베되는 1870년 군대에 징집될 때까지 아베마에게 개인 데

생 교습을 해주었다. 이후 아베마는 어머니의 보호 아래 루브르 박물관에서 혼자 모사 연습을 하다가 1873년 샤를 샤플랭의 아틀리에에 합류했고, 몇 달 뒤에는 카롤뤼-뒤랑이 장 자크 에네르와 함께 볼테르 거리에 문을 연 아틀리에에 합류했다. 여성 예술가들이 훈련과정 중에 교육기관을 옮겨다닌 이유 중 하나는 1870년대까지만 해도 다양한 교수진을 갖춘 시설이 부족했기 때문이었다.

18세기에 프랑수아-엘리 뱅상에게 처음 세밀화를 배운 아델라이드 라비유-기아르는 모리스-캉탱 드 라 투르에게 파스텔 기법을 배운 뒤 프랑수아-앙드레 뱅상에게 유화를 배웠다. 예술가로 인정받으려는 야망을 따른 이 여정은 엘리자베스 비제 르 브룅의 길이기도 했는데, 비제 르 브룅은 자신을 지식을 수집하는 꿀벌에 비유하기도 했다. 그는 아버지에게서 초기 교육을 받은 후 가브리엘-프랑수아 두아양, 가브리엘 브리아르, 조제프 베르네의 가르침을 차례로 받았다. 19세기 후반에는 특히 자신의 이름을 알리기로 결심한 젊은 여성들 사이에서 이런 일이 흔했다. 당시에는 비주류 장르와 장식예술 분야에서 여성을 더 쉽게 수용해주는 환경이 지배적이었고, 제정 시대와 왕정복고 시대보다 여성을 짓누르는 도덕적 금지의 무게가 훨씬 더 컸다. 이런 시기에 남성 동료들과 동일한 영역, 즉 인물이 등장하는 회화 장르에서 그들과 경쟁하려는 여성 예술가들은 이 장르의 필수 요건인 실물모델 데생 훈련을 받기 위해 복잡하고 시간도 오래 걸리는 전략을 펼쳐야 했던 것이다. 남성을 위한 미술교육 과정에 섞여 실물모델 데생훈련을 받으면서, 여성들은 자신들이 남성들과 경쟁할 수 있음을, 그리고 여성의 위치에 대한 일반적인 견해에서 벗어날 수 있음을 깨달았다. 1873년. 훗날 미술사학자로 활동하는 외젠 뮌츠는 이렇게 적었다. "여성은 즉흥적이고 감수성이 풍부하며 신경질적인 존재다. 그들에게 생각하도록 요구해서는 안 되며 오직 자신이 경험한 인상과 감각을 기록할 것만을 요구해야 한다. [⋯] 본능에 충실한 여성은 에너지와 발명보다는 수채화, 세밀화, 도자기에 그리는 그림 등 우아함이 필요한 쉬운 장르를 선호한다."[92] 사립 아카데미에서 여성

을 위한 실물모델 데생훈련을 표준화하고 여성에게 더 넓은 범위의 도상학적·양식적 '전문 분야'를 제공하게 된 1870년대까지 이러한 경향은 그대로 유지되었다. 남성 전용 아틀리에에서는 실물모델 데생훈련이 당연시되었다는 중요한 사실 외에 기억해야 할 것이 하나 더 있다. 1863년 에콜 데 보자르가 개혁을 겪으면서 예술적 개성이 다른 대가들이 운영하는 회화 아틀리에 세 곳을 학교 내에 개설하기 전까지는, 젊은 남성 예술가들도 여성 예술가들처럼 한 아틀리에에서 다른 아틀리에로 옮겨다녔다는 사실이다. 그러나 결정적 차이가 있다. 남성의 경우 여기저기에 분산되어 있는 교육과정을 모아 완전하고 진지한 미술 훈련을 완성하려는 목적보다는, 미학적 유사성이 있는 곳을 찾아간다거나 개인적인 예술 프로젝트를 위해서 옮겨다니는 경우가 더 많았다.

젊은 여성들이 미술 훈련을 받는 과정에서 보여준 진지함에도 주목하자. 여성이 그림을 그리는 활동이 보편화되고 유행을 타면서 7월 왕정과 특히 제2제정 시대에 사교적인 여가활동을 찾는 부유층 여학생들이 아틀리에로 몰려들었고, 이는 아틀리에에서 제공하는 교육의 질을 낮아지게 만들었다. 이로 인해 스승을 찾아야 하는 '진짜' 여성 예술가들은 훈련 장소를 최대한 여러 곳으로 늘려야 했으며, 무엇보다도 여성의 교육을 평가절하하고 여성 예술가의 작품에 대한 예술계의 인식을 떨어뜨리는 결과를 낳아 이들에게 불이익을 주었다. 여성의 에콜 데 보자르 입학을 위한 투쟁에 참여했던 마리 바시키르체프Marie Bashkirtseff, 일명 폴린 오렐Pauline Orell은 1881년 2월 20일자 『시투아옌La Citoyenne』 2호에 기고한 기사에서 이 문제를 다음과 같이 지적했다. "우리를 교화할 수 있는 이들은 루브르 박물관에서 모사를 하거나 유행하는 아틀리에에서 그림을 배우는 몇몇 저명한 인물, 사기꾼, 숙녀가 아니다. 우리가 주목해야 할 것은 개인 아틀리에에서 예술을 진지하게 탐구하려는 수많은 여성이다." 또 같은 주간지 3월 6일자 4호에서 이렇게 지적했다. "시내에 있는 데생학교는 산업계에서 일하려는 사람들에게 매우 적합하지만, 진정한 예술적 관점에

서는 전혀 도움이 되지 않는다. 그 외에 유행하는 아틀리에 두세 곳에서는 부유한 소녀들이 그림을 그리며 즐거운 시간을 보낸다. 하지만 우리에게 필요한 것은 남성처럼 일할 수 있는 기회다. 남성이 아주 쉽게 얻는 것을 우리도 얻어보겠다고 힘들게 애쓰지 않아도 될 기회."

　1800년 이전에 태어난 여성 예술가들에게는 아버지나 가까운 친척에게서 미술 교육을 받는 일이 흔했다. 예를 들어 마리-엘레노르 고드프루아, 마르그리트 제라르, 외제니 세르비에르Eugénie Servières(도판22, p.89), 루이즈-아데온 드롤랭Louise-Adéone Drölling, 마리-엘리자베스 르무안Marie-Élisabeth Lemoine(언니 마리-빅투아르에게서 훈련받았다) 등이 있었다. 가족의 아틀리에에서 미술 훈련을 받는 사례는 19세기가 흐르는 동안 드물어져, 1880년대에는 1780년대까지 만연했던 상황과 정반대가 되었다. 물론 로자 보뇌르는 기숙학교에서 데생 기초를 배운 다음 아버지에게서 훈련을 받았고, 벽지 디자이너의 딸인 마리-에밀리 코니예Marie-Émilie Cogniet는 네 살 위인 오빠 레옹에게 교육을 받았다. 그러나 예술가인 가족에게 초기 훈련을 받은 경우에도 개인 아틀리에나 아카데미를 다니면서 가족 외의 스승에게 추가교육을 받는 것이 지배적인 모델이었던 듯하다.

　독자적 경력을 쌓은 여성 예술가 중에서 독학으로, 더 정확하게 말하면 정식 아틀리에 교육을 받지 않고 작품을 제작한 사례는 매우 드물다. 남성 예술가의 경우 1880년대 이후, 즉 근대 미술과 아방가르드가 미술시장에서 더 이상 소외되지 않던 시기이자 아카데미적 독단에 얽매이지 않는 독창성과 참신함이 대다수 비평가에게 긍정적 가치로 여겨지던 시기를 보면, 반 고흐나 고갱과 같이 사회 네트워크를 통해 미술계에 직접 접근할 수 있었던 유명한 사례들이 있다. 또 1870년대 초 인상파와 일본 미술에서 시작된 이른바 '아방가르드' 운동의 미학적 원칙은 만국박람회가 대중화시킨 '이국異國'을 전통적 교육과정에서 벗어나는 명분으로 삼았다. 전통적 교육과정이 회화의 독창성, 창의성, '진실'을 억압한다는 비난은 점점 거세졌다. 따

라서 독학한 예술가들은 르네상스 이전의 것이든 아니면 서구 모델의 영향을 아직 받지 않은 나라의 것이든, 원시적이고 자연적인 대상에서 영감을 얻었다.

20세기 초, 여성이 독학으로 예술을 실천하는 희귀한 사례는 거의 전적으로 상징주의 운동과 영적 창조 실험을 수행하는 영성주의 및 밀교계에서 존재했다. 물질주의, 산업주의, 금융주의, 진보에 대한 숭배, '근대적 삶'이 급속히 퍼져 개인의 시간성과 불안하게 단절되는 것처럼 보이는 상황에서, 영성에 관한 담론은 세속적·대중적 호기심을 불러일으키는 만큼이나 일부 지식인 사회 및 예술계의 관심을 끌었다. 영성주의의 관심사는 제2제정 이후 과학계를 지배한 실증주의와 그것이 전파하는 견해, 즉 생물학적 근거를 바탕으로 볼 때 여성이 도덕적으로 열등하다는 견해와는 거리가 멀었고, 세기말 페미니스트의 요구와 맞물렸다. 이들은 남녀 차별주의를 비난하면서도 여성에게 명예로운 지위를 부여했다. 직관, 고조된 감수성, 수용성, 수동성 등 영혼과 소통하는 데 유리한 여성의 특성은 긍정적 가치가 되었다. 영매를 통한 예술 작업은 오컬트 영혼이 주도하는 작업으로 간주되었기에, 여성은 부담감 없이 창의성을 발휘할 수 있었다. 작가, 언론인, 미술 평론가인 쥘 부아는 1897년 『레뷔 데 레뷔La Revue des revues』에 기고한 기사 「영혼의 미학과 상징주의자의 미학」에서 영매를 통한 예술작품에는 통제나 제어가 개입할 수 없음을 언급했다. 마찬가지로 1894년 같은 잡지에 극작가 아우구스트 스트린드베리는 의식적·자발적 통제에서 벗어나는 자동예술 이론을 전개했다. 샤를로트 푸셰 자르마니앙은 엄격한 의미에서, 즉 어떤 훈련도 받지 않고 영매를 통해 작품을 창작한 매우 드문 사례를 언급했는데, 예를 들어 작가이기도 했던 메리 카라자 공주는 무아지경 상태에서 그린 그림들 중에 실제로 자신이 그릴 줄 아는 그림은 단 한 점도 없었다고 말했다. 그러나 이러한 작품은 비밀에 부쳐졌다.

물론 수잔 발라동(도판81, p.240)은 독학한 여성 예술가에 대한 편견에 반하는 모범

80. 세자린 다뱅 - 미르보, 〈안토니오 바르톨로메오 브루니의 초상〉
1804년경 | 캔버스에 유채 | 129.2×95.9cm | 프릭 컬렉션 | 뉴욕

사례다. 몽마르트르 세탁부의 딸, 카페 종업원, 서커스 곡예사, 젊은 미혼모였던 그는 19세기 마지막 20년 동안 퓌비 드 샤반, 르누아르, 툴루즈-로트레크 등 빈사 상태의 아카데미 미학에서 탈피한 화가들의 모델로 활동하며 경력을 시작했다. 르네상스 이후 미술사를 특징짓는 '위대한 예술가의 삶'을 현대적으로 여성화한 버전이라고 할 수 있다. 피렌체 근처 베스피냐노에 살던 젊은 시절의 조토 디 본도네*를 잠깐 언급하자면, 그는 "양떼를 방목하면서 [...] 평평하고 반들반들한 바위 위에 조금 뾰족한 돌을 가지고 암양 한 마리를 그렸는데, 그의 스승은 오직 자연뿐이었다." 여기서 우리는 아직 마리-클레망틴이라는 이름으로 불리던 시기의 수잔 발라동이 몽마르트르 언덕에 있는 한 화가의 작업실에서 누드로 포즈를 취하고 있는 모습을 상상할 수 있다. 조토에게서 독학으로 다진 젊은 재능을 알아본 사람이 조반니 치마부에였다면, 발라동의 재능을 발견한 사람은 로트레크, 르누아르, 드가였다.

수잔 발라동의 강인한 성격, 단호한 의지 또는 '타고난' 재능을 최소화하지 않더라도, 예술가 수잔 발라동이 탄생하게 된 환경을 보면 독학이 성공적인 경력으로 변모하는 과정을 알 수 있다. 그는 그림 모델이라는 조건 덕에 아틀리에의 중심부에 있을 수 있었고, 그림에 대한 취향과 호기심만 있다면 창조적인 그림 작업에 접근할 수 있었다. 그리고 특히 이 화가들과 '독학한 여성' 사이의 대화는 아카데미에서 남성과 여성 예술가 지망생 간의 관계를 지배하는 행동이나 언어 관습을 따를 필요도 없었다. '인생'에 대한 발라동의 초기 경험, 남성에게는 친숙하지만 '교육받은' 소녀들에게는 금지된 구역과 그곳 관습에 대한 지식, 터부시되던 육체 및 누드에 대한 '직업적' 위반, '명예로운' 가정의 소녀들이 가진 적나라한 현실에 대한 무지와 '순진함'으로부터 벗어나게 해준 사회적 조건. 이 모든 특징은 수잔 발라동을 자유롭고 해방된 창조자라는 아이콘으로 만들어주었지만, 한편으로 19~20세기 여성

* 중세 이탈리아 회화의 거장이자 르네상스 미술의 선구자로 평가받는 화가, 건축가, 조각가.

예술가 지망생들의 사회학과 그들이 회화 실습을 받는 지배적 모델(개인 아틀리에, 사립 아카데미, 그리고 1900년부터는 에콜 데 보자르)로부터 그를 고립시켰다.

발라동과 달리, 자클린 마르발이 앵데팡당전과 미술상 베이유, 볼라르, 드뤼에의 화랑들에서 누렸던 성공은 오늘날 다소 잊혔다. 하지만 독학으로 화가 경력을 시작한 마르발 역시 '아카데미식' 교육이라는 지배 모델에서 벗어난 또 다른 사례다. 마르발이 속한 시대는 여성에 대한 미술교육이 보편화되고 혁신적 미학이 성공을 거두면서 전통 교육모델에 대한 '논쟁'이 고개를 드는 때였다.

19세기 초부터 1860년대까지 아틀리에에서 제공한 교육은 사립 아카데미에서 제공한 것과 마찬가지로 단계적으로 진행되었다. 먼저 잉크 또는 분필 데생은 선 그리기에서 시작하여 점점 더 복잡한 데생으로, 그 다음에는 부조를 보고 음영을 처리하는 과정까지 진행되었다. 이어 모형(사물, 인물, 고대품 모조품)을 보고 그리는 데생, 실물모델을 보고 그리는 데생과 회화를 연습했다. 이후에는 루브르 및 뤽상부르 박물관에서 집중모사 연습을 하는 동시에 작품 제작 및 연구를 시작했다. 이 프로그램 외에도 모든 학생이 빠르고 자연스러운 스케치 솜씨를 기르기 할 수 있도록 각자 크로키 연습을 해야 했다.

19세기를 통틀어 데생은 화가가 되기 위한 훈련의 초석이었다. 로자 보뇌르는 여동생과 함께 운영하는 데생학교의 시상식에서 학생들에게 이렇게 말했다. "[…] 언젠가 그림을 그리겠다는 야망을 품은 여러분에게, 전에 건넸던 조언을 다시 한번 전합니다. 너무 빨리 가려고 하지 마세요. 붓을 들기 전에 먼저 연필을 제대로 잡고, 데생을 잘하게 되었더라도 서둘러 학교를 떠나지 마세요. 그 시간은 헛되지 않을 것입니다. 내 말을 믿으세요. 색채에 대한 타고난 능력을 지닌 사람이라면 그것을 실천하는 시기를 잠시 늦춘다고 해서 그 능력이 훼손되지 않으며, 그 능력을 잘못 적용할 위험도 없습니다."[93]

이렇게 단계별 우선순위를 따지는 아카데미식 교육의 특징은 비평 담론에서 '독

창성'이라는 용어가 보편화되고 심지어 의사결정 기관에서 이를 채택했음에도 결코 약화되지 않았다. 1863년 에콜 데 보자르 개혁을 설계한 이들이 부분적으로는 다양한 회화 흐름에 대한 교육을 주장했기 때문이다. 개혁의 결과로 에콜 데 보자르 내에 회화 실기 아틀리에 세 곳이 설치되었고, 아틀리에를 이끌도록 임명된 세 명의 교수 중 장-레옹 제롬과 알렉상드르 카바넬(나머지 한 명은 군사 장면을 주로 그린 화가 이시도르 필스였다)은 학생들에게 양식 면에서 많은 자유를 허용했으며 독특한 접근방식에 개방적이었다. 1863년 살롱전에서 카바넬에게 금메달을 안겨준 〈비너스의 탄생Naissance de Vénus〉은 나폴레옹 3세가 곧바로 구입했고, 카바넬은 국가와 대중의 사랑을 동시에 받는 공식 화가가 되었다. 카바넬은 1868~1881년 일곱 차례에 걸쳐 살롱전 심사위원을 맡고 이후 프랑스 예술가전에서 열 차례 심사위원을 맡은 '퐁피에pompier'* 화가였으며, 에밀 졸라는 카바넬을 두고 '회화에서 깨끗함의 승리'를 보여주는 전형이라며 비난했다.** 그러나 한편으로 카바넬은 자신의 아틀리에에서 소위 자연주의 화가들을 많이 양성한 스승이기도 했다. 졸라는 카바넬의 제자 제르벡스가 그린 〈롤라Rolla〉에 대해서는 이렇게 평했다. "근대의 숨결이 어떻게 해서 아카데미 화가들이 가르치는 최고 제자들의 마음을 사로잡아 그들의 신을 부정하게 만드는지, 어떻게 해서 전통의 성역인 에콜 데 보자르에서 얻은 무기를 손에 든 채 자연주의 화파의 작업을 하도록 강요하는지 궁금하지 않은가?"⁹⁴ 카바넬과 제롬 둘 다 학생들에게 매우 높은 수준의 데생 기술을 요구했다. 제롬은 "나는 젊은 이들에게 기본 규칙을 가르치라고 선택된 사람"이라면서 "그들에게 앞에 있는 것을

* 19세기 후반의 공식 예술인 아카데미 미술을 지칭하는 표현. 때로는 낡은 기법을 고수한다는 조롱으로 쓰이기도 했다. 원래 퐁피에는 '소방관'이라는 뜻인데, 아카데미 회화 속 인물들이 쓴 투구가 소방관 헬멧과 비슷한 데서 유래되었다는 설이 있다.

** 카바넬 그림의 고전주의적이고 정제된 스타일에 대해 에밀 졸라는 현실성 없이 너무 매끈하고 깨끗하다며 비판했다고 한다.

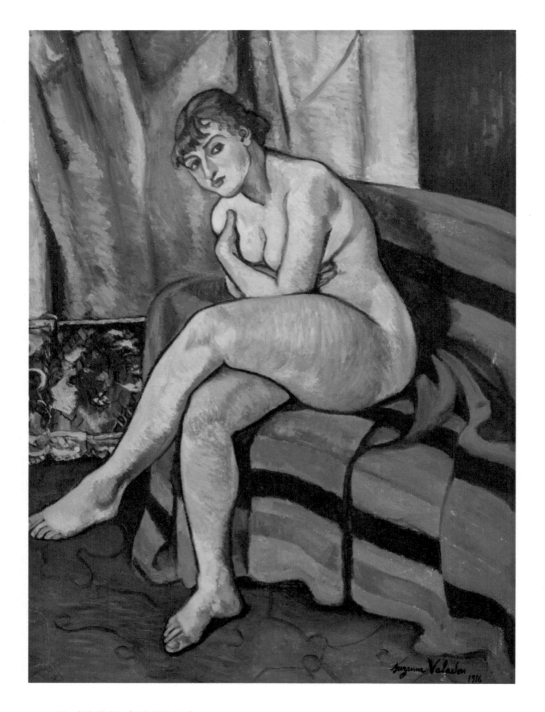

81. 수잔 발라동, 〈소파 위의 누드〉

1916년 | 캔버스에 유채 | 81.4×60.4cm | 데이비드 E. 와이즈먼 & 재클린 E. 미셸 컬렉션

보고, 자연을 연구하고, 성실하고, 순수함을 지키고, 노력하라고 말할 것"[95]이라고 했다.

학교 밖, 젊은 여성을 대상으로 하는 아틀리에도 마찬가지였다. 1864년 엘리자베스 제인 가드너는 교육에서 데생이 차지하는 우위를 다시 한번 확인시켜주었다. 당시 초보 단계를 지난 가드너는 제2제정기에 권력자들 사이에서 높은 인기를 누린 예술가 앙주 티시에의 여성 아틀리에에 들어갔던 때를 이렇게 묘사했다. "티시에 씨가 아직 색칠 작업을 허락하지 않은 3학년 학생들이 있다는 걸 알고는 한숨을 쉬면서 물감 상자를 닫았고, 첫날 아침을 연필과 종이로 시작했어요. 이틀 동안 연필로 작업하다가 캔버스와 물감을 준비해 오라는 말을 들었는데, 정말이지 다음 날 아침에야 기억이 났죠……"[96] 1874년 트렐라 드 비니 부인이 주간지 『바-블뢰Le Bas-bleu』 1월호에서 코마르탱 거리 13번지에 자리한 여성 회화학교는 스칸디나비아 여성 예술가들이 많이 찾았으며, 쥘 바스티앙-르파주, 레옹 보나, 쥘 르페브르 외에도 장-레옹 제롬 등이 이곳에서 교사로 재직했다. 줄리앙 아카데미에 1876년부터 개설된 여성부는 프랑스 여성뿐만 아니라 유럽 및 대서양 너머 외국인들에게도 전문화가로 진출할 수 있는 '발판'으로 여겨졌는데, 이곳에서도 역시 데생이 우월한 지위를 차지했다. 마리 바시키르체프가 1877년 10월에 쓴 일기가 이를 증명한다. "오전 8시부터 12시까지는 두상 연구 데생, 오후 1시부터 5시까지는 누드 데생, 겨울철 저녁 수업은 밤 8시부터 10시까지 아카데미 데생."

여성 아틀리에

19세기 초, 전문 화가를 목표로 하든 유행을 따르거나 체면을 생각해서 그림을 공부하든, 남녀 예술가 모두가 가장 많이 찾은 아틀리에는 혁명기에 프랑스 화파와 신고전주의 부흥의 주역으로 자리매김한 다비드, 르뇨, 뱅상의 아틀리에였다. 예술계에서 물러난 후 1820년대까지 교육 활동을 계속한 르뇨를 제외하고, 다비드와 뱅상의 아틀리에는 제정이 몰락할 때까지만 그 명맥을 유지했다. 다비드는 1816년 벨기에로 강제 망명했고 뱅상은 같은 해에 사망했다. 왕정복고 시대에는 이 19세기 초 '주역'들에게 훈련받은 예술가들이 운영하는 여성 아틀리에 십여 곳이 경쟁적으로 생겨났다. 르뇨의 아틀리에 외에도 최소 네 명의 젊은 여성*을 가르친 그로의 아틀리에[96], 로마에서 아카데미 드 프랑스 교장으로 재직하다 귀국하여 1816년에 다시 문을 연 기용-르티에르의 아틀리에, 지로데의 아틀리에, 피에르 나르시스

* 조제핀 사라쟁 드 벨몽, 오귀스틴 뒤프렌(훗날 앙투안-장 그로의 아내가 되며 조제핀 사라쟁 드 벨몽 및 조각가 펠리시 드 포보와 평생 긴밀하고 충실한 우정을 유지했다), 외제니 트리피에-르프랑(엘리자베스 비제 르 브룅의 조카이자 비제 르 브룅의 회고록 일부를 썼다), 마리-에브 알렉산드린 베르데-들릴.

게랭의 아틀리에, 초상화를 전문으로 하는 루이 에르장과 그의 아내 루이즈 모뒤의 아틀리에, 아벨 드 푸졸의 아틀리에 등이 있었다(아벨 드 푸졸의 제자 아드리엔 그랑피에르 데베르지Adrienne Grandpierre-Deverzy는 1822년 화가로 데뷔했고 훗날 푸졸의 아내가 된다). 살롱전과 에콜 데 보자르에서 영광을 누린 화가가 운영하는 권위 있는 아틀리에 외에, 상대적으로 덜 유명한 화가의 아틀리에에도 있었다. 예를 들어 역사화가 샤를 메이니에의 아틀리에에서 공부한 여성 예술가로 루이즈 모뒤와 에메 브륀Aimée Brune이 있다. 또 역사적 장르화와 초상화를 그린 화가 샤를 드 슈토이벤의 여제자 이르마 마르탱Irma Martin과 안나 랭보-보렐Anna Rimbaud-Borrel은 1835~1840년 살롱전에 문학에서 영감을 받은 장르화, 인물화, 종교 역사화를 전시하면서 성공을 거두었다. 제정 시대와 왕정복고 시대에 초상화를 전문으로 한 역사화가 로베르 르페브르Robert Lefèvre도 여성 아틀리에를 운영했다. 마지막으로 제정 시대와 왕정복고 시대에 꽃병과 과일 바구니를 주로 그린 화가 얀-프란츠 반 달Jan-Frans van Dael은 꽃 그림 화가 엘리즈 브뤼에르Élise Bruyère(도판82, p.246)를 길러냈다.

왕정복고 시대부터는 특정 전문 아틀리에가 많은 여학생을 끌어들였다. 꽃 그림을 그리거나 도자기에 그림을 그리는 것은 여성의 '섬세함'에 특히 적합한 기술이자 매체로 여겨졌지만 실제로 많은 남성 예술가가 이러한 주제와 기법으로 대중의 사랑을 받았다. 예를 들면, 조제핀 황후가 총애한 남성 꽃 화가 피에르-조제프 르두테는 1793~1822년 국립자연사박물관에서 자연 도상학 교수를 지낸 자신의 스승 헤라르트 판 스펜동크와 마찬가지로 아틀리에를 운영했는데, 한 동시대인에 따르면 '파리의 예쁜 여성 모두'에게 인기를 끌었다. 르두테는 1824년부터 1840년 사망할 때까지 미술관에서 매년 30회씩 식물 데생 공개강의를 진행했으며, 루이 필립 1세의 여동생과 딸도 그의 제자였다.

여성 아틀리에를 열면 두 가지 장점을 누릴 수 있었다. 남성 아틀리에와 마찬가

지로 화가에게 수입원이 되는 동시에 제자의 일가친척을 통해 사회적·상징적 자본을 늘릴 수 있다는 점, 그리고 로마대상을 탈 수 있도록 세심하게 관리해주어야 하는 남성 아틀리에에 비해 시간을 덜 쏟아도 된다는 점이었다. 또 여성 부문은 남성 부문보다 규모가 더 작기 때문에 때때로 집에서 가르칠 수 있어 아틀리에 임대료 부담에서 벗어날 수 있었다. 세브린 소피오의 관찰에 따르면, 19세기 전반에 여성 아틀리에를 연 남성 예술가 대부분은 여성 부문 운영을 맡길 수 있는 여성 친구, 여성 친척 또는 예술가 아내가 있었다.[97]

아틀리에를 운영하는 스승은 개인적인 그림 작업 외에 교수로서 그리고 기관으로서 다양한 업무를 겸해야 했다. 스승은 아틀리에의 문화와 집단 정체성 안에 항상 상징적으로 존재하지만, 실제로는 일주일에 1~3회만 제자들을 만났다. 그 외의 교육은 제삼자에게 맡겼는데, 여성 아틀리에의 경우 경험이 많은 여제자나 여성 화가, 아니면 아내, 누이, 친구 등이었다. 스승의 아틀리에 방문은 제자들이 간절히 기다리는 의식이었다. 일회성 교류이지만 형식에 얽매이지 않는 교육적 관계를 형성하는 기회였고, 열성적으로 참여하여 스승의 더 큰 관심과 적극적인 지원을 받는 경우도 드물지 않았다. 알베르틴 클레망-에메리의 『1793년과 1794년의 기억』이 이를 잘 보여준다. 1793년, 열다섯 살 클레망-에메리는 장-밥티스트 르뇨의 아틀리에에 몇 달 동안 다녔는데 그곳은 "14~25세 젊은 여성 30~40명이 매일 7~8시간씩 스스로에게 빠져드는" 곳이었다. 소피 르뇨의 감독하에 이 제자들은 매일, 스승이 그들의 작업을 검토하는 '짧은 수업' 시간에만 스승을 만났다. "제자들은 그를 아버지처럼 존경했다. 그의 충고는 항상 정중하고 자존심을 해치지 않았으며, 제자가 재능을 깨닫고 천재성을 발휘할 수 있도록 관대한 태도로 실험을 장려했다. 장-밥티스트 르뇨가 단호함을 보이는 것은 단 하나, 게으름이었다. 나는 그 이유만으로 아틀리에에서 쫓겨나는 젊은이를 여럿 보았다." 그러나 클레망-에메리는 자신이 "아틀리에에서 아마추어반에 있었다"고 밝히면서 학생들 사이에 구별이 있었음을 암

시했다. 그는 "무슈 르뇨는 짧은 수업 시간 동안 나에게는 충고를 거의 하지 않았고, 무난한 단어가 매일 내 귀에 울렸다"고 했지만, 르뇨의 또 다른 제자 아델 토르네지^{Adèle Tornezy}는 "클레망-에메리는 예술에 대한 열정을 훌륭하게 키워냈고, […] 무슈 르뇨와 마담 르뇨의 애제자였다"고 말했다.

1865년 5월 30일 레옹 코니예가 운영하는 여성 아틀리에에 합류한 마리-에드메 포^{Marie-Edmée Pau}는 6월 14일자 일기에서 스승의 짧은 방문 의식을 이렇게 언급했다. "무슈 레옹 코니예는 내가 여기에 들어온 후 네 번째로 수업에 왔다. 내 사생 습작을 보고는 전에 해주었던, 내 삽화에 아주 도움이 될 만한 충고를 다시 해주었다. 무슈 코니예는 정말 좋은 분이다! 아틀리에의 첫 번째 문이 열리면 우리 모두 긴장하고, 그가 두 번째 문턱에서 멈춰서면 파리 나는 소리도 들릴 만큼 고요해진다. 뒤돌아보면, 내 가까이에 중간 키, 은발머리, 고운 생김새, 권위 있는 눈빛과 얼굴이 보인다. 무슈 코니예는 먼저 모델을 살펴본 다음 각 습작 앞에 차례로 앉는다…… 그는 내 그림이 훌륭하다면서 내 예술 작업과 성공을 관심 있게 지켜보겠다고 덧붙였다. 내 아이디어가 마음에 든단다. 무슈 코니예는 내가 그의 제자라고 말할 수 있게 허락해주었다. 그의 좋은 조언이 내 재능을 찾고 이어가는 데 도움이 되기를 바란다." 여기서 제자에 관한 언급을 보면, 적어도 코니예의 아틀리에처럼 인기가 많은 곳에서는 아틀리에에 다닌다는 사실만으로는 '제자'가 되기에 충분하지 않았으며 '제자'라는 타이틀이 젊은 예술가들에게는 하나의 성공 비결이었음을 알 수 있다.

젊은 제자들 사이의 경쟁 관계는 그들 몇몇의 서술, 편지, 일기 등에서 볼 수 있으며 종종 스승이 그들에게 보이는 관심의 정도를 기준으로 평가되었다. 그러나 다른 기록들을 보면 스승이 교정을 봐주려고 가끔 아틀리에를 방문하는 (그리고 유명한 아틀리에일수록 제자 각각에 할당되는 시간은 더 제한되는) 체계에는 생각보다 더 깊은 교육적 관계가 있었음을 짐작할 수 있다.

82. 엘리즈 브뤼에르, 〈꽃바구니〉
1836년 │ 캔버스에 유채 │ 84×64cm │ 루앙 미술관 │ 루앙

일반적으로 여성 아틀리에는 남성 아틀리에와 분리되어 있었으나, 경우에 따라 서로 가까이 있는 경우도 있었다. 클레망-에메리는 1790년대 르뇨의 여성 아틀리에에 대해 다음과 같이 언급했다. "아틀리에는 박물관 아래, 부둣가가 내려다보이는 루브르 갤러리에 있었으며 프루아-망토 거리를 통해 들어갔다. 무슈 르뇨와 그의 가족은 중이층에 있었다. 아틀리에로 가려면 마담 르뇨의 응접실을 통과해야 했는데 아무도 눈치채지 못하게 들어갈 수는 없었다. 응접실에는 항상 마담 르뇨가 있었고, 우리는 도착할 때마다 마담 르뇨와 대화를 나눴다. 무슈 르뇨의 개인 아틀리에와 남성 아틀리에는 루브르 박물관 안에 있었다."[98] 나폴레옹은 이탈리아에서 약탈한 걸작들을 전시할 목적으로 1806년 루브르를 재정비하기로 결정했고, 이에 따라 주로 루브르 내 대화랑에 자리했던 아카데미 소속 예술가·장인·학자·과학자와 그 가족의 아틀리에 겸 거주지가 철거되었다. 이후 몇몇 건물들, 특히 카트르 나시옹 대학 건물과 소르본 예배당이 아틀리에 목적으로 사용되면서 같은 건물 내에 남성과 여성 아틀리에가 모이게 되었다. 1806년부터 1833년까지 살롱전에 출품한 여성 예술가 외제니 세르비에르는 어머니가 1799년 아카데미 소속 화가 기욤 기용-레티에르와 재혼하면서 그의 의붓딸이자 제자가 되었는데, 세르비에르는 내무부 장관에게 학술원 내 아틀리에를 확장해달라고 다음과 같이 요청하기도 했다. "제 […] 아틀리에와 숙소가 합쳐지면 작업에 아주 귀중한 혜택인 시간을 벌 수 있고, 부모님과 가까이 사는 큰 이점을 누릴 수 있습니다." 그의 요청은 1821년에도 반복되었다. "현재는 공간이 부족해 학생 수를 상당히 제한할 수밖에 없는데, 학생 수를 늘리기 위해 […] 일이 유일한 수입원이며, 이를 통해 아이들의 교육비를 좀더 벌 수 있게 될 어미의 요청을 고려해주시기를 간청드립니다, 장관님." 성별에 따라 교육공간을 분리하는 것이 원칙이었지만 같은 아틀리에의 남녀 부문에서 또는 예술가 부부가 운영하는 각 아틀리에에서 학생들 사이에 많은 로맨스가 생겨난 것처럼, 원칙이 빈틈없이 지켜지지는 않았다. 역사적 장르화와 초상화를 그린 루이즈 모뒤는

1821년 에르장과 결혼하고 나서 여성 아틀리에를 열었다. 루이 에르장은 18세기 말 다비드와 르뇨의 아틀리에에서 공부한 신고전주의 세대의 마지막 거장으로 꼽혔으며, 1822년 학술원에 선출되고 1825년 에콜 데 보자르 교수로 임명된 화가다. 그리고 루이 에르장도 남성 아틀리에를 운영했다. 스승 한 명이 운영하는 아틀리에에 남녀 각 부문을 위한 공간이 충분하지 않은 경우에는 어린 남녀 제자들을 한곳에 모아 교육할 수 있었다. 유년기 남녀를 한 공간에 두는 것은 학습에 방해가 되거나 도덕에 어긋날 위험이 없었기 때문이다. 예를 들어 1818년 지로데가 여제자의 어머니 프랑수아즈 로베르와 함께 설립한 여성 아틀리에에서 남학생이 훈련받는 일도 있었다.

남녀 학습공간의 구분과 성별에 따른 교육 차별화는 왕정복고 이후부터 더욱 강화되는 경향을 보였고, 부르주아 여성성의 모델이 소녀들의 삶을 더 엄격하게 제한한 제2제정기에 들어 절정에 이르렀다. 가정이라는 벽이 파리와 지방의 부르주아 집안 소녀들을 그 어느 때보다 단단히 둘러싸고 있었고, 이 영역 밖으로의 진출은 엄격하게 통제되었으며, 어디를 가든 어머니나 보호자의 면밀한 감시를 받았다. 엘리자베스 제인 가드너는 오빠에게 보낸 편지에서 앙주 티시에의 아틀리에에 들어간 일에 대해 이야기했는데, '선택된 적은' 인원이 수업을 받는다며 "이곳 프랑스인 학생들은 집에서 애지중지하는 귀염둥이 딸들이고 다들 열여덟 살이 넘었는데, 어머니나 여자 가정교사가 아침에 데려다주고 저녁에 다시 데려간다"고 설명했다. 귀염둥이 딸들 중 하나였던 마리 바시키르체프는 1879년 1월 2일자 일기에서 이렇게 불평했다. "내가 부러워하는 건 혼자서 산책하고, 돌아다니고, 튈르리 정원과 특히 룩셈부르크 정원의 벤치에 앉고, 예술품 가게에 들르고, 교회와 박물관에 들어가고, 저녁에 오래된 거리를 걸을 수 있는 것이다. 이게 바로 내가 원하는 자유이며, 이것 없이는 진정한 예술가가 될 수 없다. 루브르 박물관에 가기 위해 자동차, 시녀 또는 가족을 기다리거나 그들과 동행해야 한다면 눈앞에 있는 것을 즐길 수 있겠는

가?" 이 두 문서를 비교해보면 19세기, 특히 생물학적으로 정의되고 엄격하게 구분된 역할을 가진 두 개의 성으로 인간을 나누는 개념이 자리 잡은 19세기 후반기에 여성이 직업 예술가로 활동할 때 직면하는 '장애물'에 관해 좀더 신중히 생각하게 된다. 국적과 사회계급은 개인 간의 큰 차이를 결정하는 기준이었다. 이 기준은 우리가 각 여성 예술가의 훈련 경험과 화가로서의 경력을 보다 섬세하게 고려하도록, 무엇보다도 이러한 독특하고 차별화된 경험을 통일된 하나의 범주로 축소하지 않도록 이끌어준다.

그러나 여성 아틀리에의 일상적인 운영을 여성에게 맡기는 관행이 흔했다고 해서 여성 예술가가 미술교육을 담당하는 일이 모두 남성 예술가의 그늘 아래에서 이루어진 것은 아니며, 여성을 위한 기관에서만 또는 경력 실패로 인한 경제적 어려움에 임시 대처하는 목적으로만 수행된 것은 아니다. 아카데미 회원이었던 여성 화가 아델라이드 라비유-기아르의 아틀리에가 가장 자주 언급되는 사례인데, 물론 이밖에도 더 있다. 라비유-기아르의 대형 회화 〈두 학생과 함께 있는 자화상Autoportrait avec deux élèves〉(두 학생은 마리-가브리엘 카페와 마리-마르그리트 카로 드 로즈몽이다)은 1785년 살롱전에서 큰 주목을 받으면서 그를 널리 알리는 데 일조했다. 라비유-기아르가 아카데미에서 여성 할당제(4명)를 폐지하도록, 그리고 여성도 아카데미에서 가르치고 투표할 권리를 얻을 수 있도록 열정적으로 탄원했다는 기록도 있다. 그 과정에서 라비유-기아르가 아카데미 남성 회원들, 예를 들어 조각가 에티엔느-피에르-아드리앵 고아, 조각가 오귀스탱 파주, 화가 프랑수아-앙드레 뱅상, 화가 장-자크 바슐리에, 판화가 시몽-샤를 미제의 지원을 받은 점도 기억해야 한다. 그들은 이렇게 말했다. "우리가 재능에 대해서 까다롭든 사회풍속에 대해서 까다롭든 그것은 당연한 일이다. 하지만 정직한 여성, 진정한 예술가라면 누구나 아카데미에서는 남자와 동등하다."[99]

1785년, 라비유-기아르는 분명히 어느 정도 성공을 거두고 있었다. 그러나 마리 앙투아네트 여왕의 총애를 받으며 "가르치는 일로 얻는 보수—돈과 평판은 […] 필요치 않다"고 여겼던 '라이벌' 비제 르 브룅과는 달리, 라비유-기아르는 귀족 네트워크에 의존할 수 없었다. 라비유-기아르는 1787년이 되어서야 왕의 자매들을 그리는 최초의 '여성 왕족 전담화가'로 임명되었다. 세브린 소피오가 지적했듯, 라비유-기아르는 아마도 "이름을 알리는 데 매진"했으며 "살롱전에 전시된 대형 회화 중에서 가능한 한 가장 강렬한 방식으로 자신을 알렸을" 것이다.[100] 조각가 요한 게오르그 빌레의 회고록에 따르면, 아카데미 개혁이 필요하다고 여겨지던 시기인 1790년에 라비유-기아르는 동료 아카데미 회원들 앞에서 여성의 아카데미 참여 확대를 위해 "굉장히 의욕적인 연설을 했다."[101] 1791년 라비유-기아르는 정치인 탈레랑에게 소녀 교육에 관한 보고서를 제출했는데, 이 보고서에서 그는 소녀들을 위한 데생학교를 열려 했던 장-자크 바슐리에의 프로젝트를 언급했다. 아카데미에 소속된 지 2년이 지났을 때, 라비유-기아르는 모든 아카데미 회원에게 주어지는 특전인 루브르 박물관 내 아틀리에 개설을 신청했다. 그러나 그는 '자신과 같은 성별을 가진 아이들(여성)을 위한 학교를 운영하고 있고, 루브르에 입주한 다른 모든 예술가에게도 제자들(남성)이 있으므로 도덕적으로 매우 부적절할 것'이라는 이유로 거절당했다. 하지만 루브르 박물관은 오랫동안 아카데미 회원들의 아틀리에뿐만 아니라 그들의 화가 아내나 화가 딸의 아틀리에에도 수용해왔고, 따라서 그들의 제자들이 드나들며 서로 마주칠 수밖에 없었다. 라비유-기아르의 아틀리에 개설을 거부한 것은 1787년 다비드의 여성 아틀리에를 금지한 '정치적' 논리와 같았다. 1780~1781년부터 해오던 대로 라비유-기아르는 계속해서 소녀들을 가르쳤다. 그의 제자는 대부분 비제르 브룅이나 다비드의 제자보다 형편이 넉넉지 않았고, 그는 제자 몇 명을 리슐리외 거리에 있는 자신의 집에 데리고 있기도 했다.

그러나 가장 중요한 특징은 라비유-기아르가 프랑수아-앙드레 뱅상과의 결혼 전

83. 루이즈 아델라이드 데스노, 〈루이즈 에르장(1784–1862), 원래 성은 '모뒤'〉
1834년 | 캔버스에 유채 | 132×100cm | 베르사유 및 트리아농 궁전 | 베르사유

후에 자신의 아틀리에 내에서 제자들과 형성한 가족적인 상호관계, 즉 협력적 역동성이다. 라비유-기아르가 세상을 떠났을 때 "그의 추모 기사에서 친구 요아킴 르브르통이 회고한 바에 따르면, 제자들을 향한 라비유-기아르의 보살핌은 어머니의 보살핌과 비견할 정도였다. 그는 제자들의 발전을 기뻐했다. 자신의 아틀리에를 다니는 젊은이들에게 많은 관심을 보인 것은 자기애나 타고난 친절 때문이 아니었다." [102] 대규모 남성 아틀리에가 아카데미적 교육 원칙에 따라 내부 경쟁 체제와 로마대상 체제를 통해 학생들 간 경쟁을 중시했던 것과 달리, 라비유-기아르에 이어 여성 예술가들이 개설한 여성 아틀리에는 경쟁 논리를 따르지 않았던 것으로 보인다. 이것이 가장 두드러진 차이점이었다. 사실 라비유-기아르의 아틀리에에서 볼 수 있는 스승과 제자 간의 친밀함은 비단 그곳만의 사례는 아니었으며 남성 아틀리에에서도 볼 수 있었다. 개인적 친밀감 외에, 인원 규모가 작아 숙박을 비롯한 가족적 아틀리에의 특징이 지속될 수 있었기 때문으로도 설명할 수 있다. 이 경우 사적 영역과 직업적 영역이 혼합되는 일이 흔했다. 예를 들어, 루이즈 아델라이드 데스노 Louise Adélaïde Desnos는 1822년 카세트 거리에 있는 아틀리에를 인수해 운영한 루이 에르장과 루이즈 모뒤(도판83, p.251) 부부의 제자였는데, 데스노는 자신이 참가한 살롱전 안내책자에 에르장 부부의 아틀리에를 주소지로 등록했다. 데스노는 이 아틀리에에서 자신의 제자들도 가르쳤으며, 그 제자 중 두 명도 이곳을 주소지로 사용했다. 평생 두 스승과 매우 가깝게 지냈던 데스노는 루이 에르장의 유언장에도 언급되었다. 에르장은 자신이 소장하던 여러 작품과 예술품을 '사랑하는 우리 제자'라고 불렀던 데스노에게 물려주었다. 세브린 소피오는 소규모 아틀리에에서 비교적 흔히 볼 수 있었던 몇 가지 유사한 숙박 사례를 설명하면서, 대규모 아틀리에가 학생 간의 수평적 관계에 더 도움이 되지만, 소규모 아틀리에에서는 "스승과 제자 간에 상징적인 '부성애' 또는 '모성애'라고 말할 수 있을 정도로 특별한 유대 관계가 형성되기도 한다"[103]고 덧붙였다.

물론 남성 아틀리에와 마찬가지로 여성 아틀리에도 스승의 명성과 제자들의 성공 여부가 아틀리에의 매력을 결정하는 중요한 요소였다. 그리고 상류층 집안에서는 자연스럽게 가장 저명한 스승과 '여성 스승'에게 관심을 보인다는 점을 고려할 때, 아틀리에가 끌어들이는 제자들의 사회적 지위는 예술가의 성별이 무엇이든 간에 그가 많은 돈을 주는 고객을 만나고 높은 인지도를 얻을 수 있는 기회였다. 그러나 로마대상 참가 자격과 에콜 데 보자르 입학에서 여성이 배제되고 여성 예술가가 가족의 영역과 그들이 매여 있는 '여성적' 가치에 지속적으로 동화되면서, 남성 예술가의 아틀리에와 여성 예술가의 아틀리에에서 시행하는 교육방식에는 상당한 차이가 생겨났다.

　18세기 말 아델라이드 라비유-기아르와 엘리자베스 비제 르 브룅의 아카데미 입회, 이들의 제자들이 이룬 성공, 그리고 그뢰즈, 다비드, 쉐베의 여성 제자들이 이룬 성공 등으로 인해 여성 예술가들의 경력이 촉진되고 가시화되었으며, 이는 앞서 살펴본 것처럼 19세기 초 예술계가 더더욱 여성화되는 결과를 가져왔다. 여성 예술가도 남성 예술가와 비슷한 이유로 여성 전용 아틀리에를 열었다. 여성 아틀리에는 남녀공학을 반대하는 도덕적 편견 덕분에 여학생을 고객으로 받을 수 있었고, 여학생의 가족들도 걱정 없이 딸을 맡겼다. 이렇게 유리한 사회 문화적 요인과 더불어 초상화, 역사 및 소설 장르화 등이 살롱전에서 인기를 끌게 되면서 여성 예술가들은 성공을 거머쥐었고, 왕정복고 시대부터는 '여성적'이라고 여겨지는 분야인 세밀화, 꽃 그림, 도자기 그림 등이 대중에게 높은 평가를 받으며 발전했다. 그 결과 오늘날에는 알려져 있지 않지만 당대에는 높은 명성을 누리던 여성 예술가들의 아틀리에로 젊은이들이 몰려들었다(그러나 이들의 작품은 '현대의' 취향으로 볼 때 당시 사람들이 칭찬했던 재능을 발견하기 힘들다는 이유로 망각 속에 내던져진 상태다).

　오르탕스 오드부르-레스코(도판84, p.254)가 이런 경우로, 그가 이탈리아 픽처레스크 풍경화 분야에서 이룬 성공은 앞서 언급한 바 있다. 오드부르-레스코는 말년에 라

84. 오르탕스 오드부르 – 레스코, 〈예술가의 초상〉

1825년 │ 캔버스에 유채 │ 74×60cm │ 루브르 박물관 │ 파리

브뤼에르 거리 9번지에 있는 개인저택 4층에 여성 아틀리에를 열었는데, 1845년 1월 8일자 『일뤼스트라시옹』이 그에게 바친 긴 추모 기사에도 이 아틀리에의 성공이 언급되어 있다. "그의 아틀리에에 학생으로 들어가는 것이 하나의 유행이었다. 신분이 높은 여성들, 패션과 취향에 조예가 깊은 여성들은 자신들의 우아함에 예술이 가진 시적 매력을 더하기를 원했고, 따라서 마담 오드부르에게 몰려들었다."

여성 예술가가 운영한 또 다른 아틀리에 두 곳은 스승이 당대 미술계의 거물이었다는 점과 그 제자들도 살롱전에서 화려한 경력을 쌓았다는 점에서 특히 주목할 만하다. 그리고 특이하게도 두 아틀리에 모두 남성 제자들을 양성했다. 하나는 제정 시대에 도자기 화가 마리-빅투아르 자코토가 세운 아틀리에, 다른 하나는 왕정복고 초기에 세밀화가 리쟁카 드 미르벨이 세운 아틀리에다. 세브르 도자기 제작소의 '인물 화가'였던(그곳에서 여성은 대부분 '꽃 화가'로 일했다) 자코토는 1816년부터 공장 책임자 알렉상드르 브롱니아르가 완성한 도자기 접시를 모사하면서 자신의 지위를 높여나갔다. 1817년 '왕실의 도자기 화가'로 임명되었고, 1822년에는 당시 예술 정책의 핵심이었던 문화유산과 박물관학의 사명을 살려 고금의 작품을 모사하는 작업에 전념하기로 결정했다. 자코토의 '변색되지 않는' 그림은 살롱전에서 가장 비싸게 팔리는 캔버스화를 훨씬 웃도는 가격으로 거래되었고, 그는 남성 예술가들이 널리 사용했음에도 불구하고 일반적으로 '여성적'이라고 인식되는 장르와 기법으로 역사화가의 반열에 올라섰다. 그의 제자 서른 명 중 열다섯 명이 기록에 남을 만한 경력을 쌓았다. 제자들은 화실 운영에 쓸 '공동 적립금'으로 20프랑씩을 냈는데, 이는 아카데미 소속 화가들의 아틀리에에서 받는 금액과 동일했다. 자코토가 기른 여성 제자 다수가 그의 뒤를 이어 학생들을 가르쳤다.

루이 13세와 샤를 10세로부터 '왕의 화가'라는 칭호를 받은 리쟁카 드 미르벨(도판 85, p.258)의 아틀리에는 더 큰 명성을 누렸다. 그는 1819년부터 1849년까지 살롱전에 출품하여 1822년 2등 메달, 1827년 금메달을 수상했고 이후 1836년, 1838년, 1843

년을 제외한 모든 살롱전에서 상을 받았으며, 1853년에는 로자 보뇌르와 함께 레지옹 도뇌르 훈장을 받았다. 드 미르벨은 왕정복고 시대 초기부터 제자를 양성했고, 1837~1848년 살롱전 메달 수상자들을 포함해 19세기 후반의 세밀화가 대부분을 길러냈다. 그의 아틀리에를 다닌 소녀들은 대부분 특권층 집안의 딸이었고 일부는 스승과 마찬가지로 화가로 활동하는 동안 파리 상류사회에서 높은 명성을 누렸다. 중산층 가정에서 태어난 드 미르벨이 운영하는 사교살롱에는 예술계, 정치계, 언론계의 주요 인사가 모여들었다. 그에게는 남성 제자도 네 명 있었는데, 1830년대 살롱전 비평가들은 놀랍게도 당시의 일반적인 수사학과 정반대로 이 제자들이 "스승의 뒤를 너무 맹목적으로 따르고 있다"고 비판하며 "자기 이름을 알리고 싶다면 이제부터는 자신의 길을 개척해야 한다"고 충고했다.[104]

남성 거장들의 여성 아틀리에 이야기로 돌아가기 전에, 세브린 소피오가 여성 아틀리에에서 훈련받은 예술가들의 경력을 스승의 성별에 따라 비교한 결과를 살펴보자. 이 결과에 따르면 "여성 스승과 [···] 남성 스승의 인지도가 비슷한 경우 [···] 여성 스승이 운영하는 아틀리에 소속의 여성 출품자 2명 중 1명 이상이 살롱전에서 최소 1개의 메달을 수상한 반면, 남성 스승이 운영하는 아틀리에 소속의 여성 출품자 중에서는 3분의 1(그리고 인지도가 낮은 남성/여성 스승에게 훈련받은 여성 출품자 중에서는 5분의 1)만이 최소 1개의 메달을 받았다."[105] 이러한 격차는 여성 스승의 아틀리에가 남성 스승의 아틀리에보다 학생 수가 적어 스승이 각 제자에게 더 많은 시간을 할애할 수 있었기 때문으로 설명할 수 있다. 그러나 남성과 여성의 관계를 규정하는 제한적인 규범에 방해받지 않고 스승과 제자 간 교류에 집중하여 친밀한 관계를 형성한 덕분일 수도 있다.

한편 19세기 초부터 남성 화가가 여성 아틀리에를 운영하게 되면서, 남성 화가는 자신이 훈련받은 아카데미적 원칙을 교육에 적용한 것으로 보인다. 따라서 여성 아틀리에에서도 내부 경연을 통한 경쟁이 장려되었으며, 수상자는 자신의 작품이

모범작으로 전시되거나 상금 또는 메달을 받는 영광을 누렸다. 이 관행은 특히 살롱전 입성을 위한 경쟁이 치열해진 19세기 후반에 여성들을 위한 직업화가 훈련에서 필수적인 부분이 되었으며, 주요 아틀리에는 물론이고 에콜 데 보자르에서 제외된 남녀가 다니는 사립 아카데미에서도 내부 경연 제도를 찾아볼 수 있었다. 여성 제자들은 여기에 매우 집착하여 경연 주최를 먼저 요구하기도 했다. 내부 경연에서 받는 상은 아틀리에 내에서만 가치가 있었지만, 일부 여성 예술가는 예컨대 모사 의뢰를 받기 위해 당국에 지원을 요청할 때 주저 없이 이를 활용했다. 여성 예술가의 정당성에 대한 열망, 그리고 남성 동료들과 경쟁하고 그들과 동등하게 예술가로 자리를 잡고 싶은 의지. 이러한 열망과 의지는 20세기의 문턱에서도 왜 여성이 자신을 배제하던 체제에서 유래된 교육방식에 계속 집착했는지를 설명해준다.

85. 에메 조에 리쟁카 드 미르벨, 〈오를레앙 공작 페르디낭의 초상〉
19세기 2/4분기 | 상아에 세밀화 | 4.9×3.6cm | 콩데 미술관 | 샹티이

'장르'화가 그리고 스승
: 레옹 코니예와 샤를 샤플랭

1830~1840년대에 가장 인기를 끈 아틀리에는 초상화·역사화·장르화를 그린 프랑수아 에두아르 피코, 역사화가 미셸 마르탱 드롤랭, 장-오귀스트-도미니크 앵그르가 운영하는 아틀리에였다. 앵그르의 아틀리에가 누린 명성은 1825년 앵그르가 쓴 편지에서 확인할 수 있다. "저는 의뢰받은 주문 중에서 원하는 작업을 고를 수 있고 모두가 박수를 보내는 평판도 누리지만, 말하자면 제 손은 묶여 있습니다. 왜냐고요? 자신이 거주할 곳과 넓은 아틀리에 두 개(하나는 여성용, 다른 하나는 남성용)가 필요한 역사화가에게 적합한 장소를 찾기가 너무 어려우니까요. 이 모든 것이 포부르 생-제르맹에 있고 루브르에 바로 갈 수 있는 거리였으면 좋겠습니다."[106] 1840년대 말 화가 아리 셰퍼는 샤프탈 거리의 개인 저택 맞은편에 여성 아틀리에를 열어 친척인 코르넬리아 셰퍼에게 관리를 맡겼다.

1840년대에 남녀를 막론하고 모두의 주목을 받은 아틀리에 두 곳은 다비드의 제자이자 1822년 살롱전에 데뷔한 폴 들라로슈의 아틀리에와 에콜 데 보자르에서 게랭에게 사사하고 1817년 살롱전에 데뷔한 레옹 코니예의 아틀리에였다. 1863년 살롱전에 출품한 예술가 중 거의 절반이 이 두 사람에게 가르침을 받았다고 밝혔는

데, 코니예에게 배웠다는 사람이 좀더 많았다. 1881년 비평가 폴 만츠는 "오늘날 저명한 이름을 가진 화가 중 많은 이가 그의 제자였으며 […] 그 명단에 있는 다양한 이름은 코니예가 자유주의적 견해를 가지고 있었음을 보여준다"[107]고 적었다. 코니예는 19세기의 유력한 스승으로 두각을 나타냈고, 1870년대 말까지 동시대인들의 열렬한 찬사를 받으며 명성을 유지했다.

코니예가 1832년 마레-생-마르탱 거리 50번지에 여성 아틀리에를 연 것은 그의 첫 제자이자 여동생인 마리-아멜리Marie-Amélie와 관련이 있다. 모든 아틀리에의 관행과 마찬가지로, 코니예도 일주일에 한두 번씩 아틀리에를 방문해 제자들의 작업을 봐주었다. 마리-아멜리는 처음에는 혼자서, 나중에는 코니예의 제자이자 1865년 코니예의 아내가 되는 카트린-카롤린 테브냉Catherine-Caroline Thévenin과 함께 매일이 아틀리에를 감독했다. 마리-아멜리는 1831년부터 1843년까지 살롱전에 출품했고, 오빠의 개인 아틀리에를 여러 차례 찾아 그의 작품을 공동 작업하기도 했는데 특히 1833~1835년에는 루브르 박물관 천장화 〈보나파르트의 명령에 의한 이집트 원정Expédition d'Égypte sous les ordres de Bonaparte〉에 참여했다. 한편 테브냉은 1835년부터 1855년까지 살롱전에 출품했고 여성 아틀리에를 묘사한 작품(도판86, p.263)도 남겼다. 현재 오를레앙 박물관에 소장되어 있는 그의 1836년 작 캔버스화 두 점에는 부조, 고대품 모조품, 회화 등 당시 아틀리에에서 데생과 회화 훈련에 사용한 다양한 매체가 등장한다.

제리코와 가깝게 지낸 코니예는 낭만주의 스타일의 그림, 역사와 전투 장면을 그린 그림 등으로 살롱전에 이름을 알렸지만 가장 크게 성공한 작품은 1843년 그린 일화적 장르화 〈죽은 딸을 그리는 틴토레Le Tintoret peignant sa fille morte〉였다. 이후 코니예는 초상화가로 계속 활동했지만 가르치는 일에 우선순위를 두었다. 1824년 작 〈무고한 이들의 학살 장면Scène du Massacre des Innocents〉(도판87, p.266)은 살롱전에서 첫 성공을 거둔 작품으로(마리-아멜리가 그린 〈아틀리에 내부〉 속 벽면에도 이 그림이 걸려 있

다), 역사라는 '위대한 장르'를 주제로 하지만 장르화의 특징을 가지고 있다. 아이를 안은 채 겁에 질린 어머니에 초점을 맞추고 성경 레퍼토리와 관련된 일화적 순간을 배경으로 넣은 그림이다. 코니예는 〈틴토레〉의 성공으로 장르화의 매력을 확인했고, 그와 마찬가지로 여성 아틀리에를 운영하던 당대 거장들도 장르화에 관심을 가지게 되었다. 동시대 평론가들이 자주 언급한 개념, 즉 여성 화가의 능력에는 비주류 장르가 적합하다는 개념이 많은 여성 화가의 작품 활동이 비주류 장르로 '제한되었던' 이유를 일부 설명해준다면, 그들을 길러낸 스승의 경력이나 예술적 지향성에서도 그 이유를 찾을 수 있다. 제정 시대에 여성 화가 대부분이 그리스·로마사를 그리는 일을 포기한 것은 사실이지만, '그 잘못'을 나폴레옹 법전*으로 인한 여성 지위 억압의 탓으로 돌리는 것은 다소 단편적인 설명으로 보인다. 대중의 취향은 신고전주의 대작들을 기피했고, 생계를 유지해야 했던 예술가들은 구매자의 마음을 끌 수 있는 작품을 제작하는 동시에 의뢰받는 장르가 무엇이든 거절하지 않았다. 루이 에르장은 1820년경 역사화를 포기하고 초상화를 그렸고, 피코는 장르화를, 슈토이벤은 오리엔탈리즘 작품을, 앵그르는 초상화와 트루바두르 장르를 기꺼이 그렸다. 마지막으로, 19세기 중반에 가장 중요한 여성 아틀리에를 운영한 코니예는 경력 초기에 일화적이고 감상주의적인 이탈리아 픽처레스크(〈도적의 아내La femme du brigand〉, 1825~1826) 또는 오리엔탈리즘(〈젊은 아랍 수장의 초상Portrait d'un jeune chef arabe〉)의 경향을 보였다. 폴 만츠는 코니예의 대형 역사화 〈보나파르트의 명령에 의한 이집트 원정〉에 대해 "역사적 주제를 깎아내려 평범한 산문으로 만들었다"[108]고 비판했다. 그런데 이러한 비난은 위대한 장르를 옹호하는 이들이 장르화를 그리는 여성들에게 자주 가한 비난이 아닌가? 그 여성들은 초상화가이거나 장르화가였다. 그렇다면

* 1804년 나폴레옹 1세 때 제정된 프랑스 민법전. 근대 법전의 기초이지만 남녀 사이의 위계적 질서를 규정한 내용이 일부 포함되어 있다.

그들의 스승도 마찬가지 아닌가…….

경력이 충분치 않다는 이유로 현재의 기록에서 잊힌 여성 화가들 중 코니예의 제자로 언급된 화가는 25명가량이며 그중 3분의 2가 살롱전에 참여했다. 그중에는 줄리앙 아카데미에서 윌리암 부그로의 가르침을 받은 외제니 살랑송Eugénie Salanson, 1848년부터 1897년까지 살롱전에 출품하고 1869년 나폴레옹 3세의 의뢰를 받아 역사화 〈성모에게 무기를 바치는 잔 다르크〉를 그린 조에-로르 드 샤티용 등 명예로운 경력을 가진 여성 화가들도 있다. 넬리 자크마르Nélie Jacquemart도 마찬가지인데, 그는 정치가 및 군인 초상화로 살롱전에서 세 차례 메달을 수상했으며, 은행가 에두아르 앙드레와 결혼한 후 파리 사교계 명사이자 수집가로 활동했다. 한편, 역사적 인물의 감정이 담긴 내밀한 순간을 묘사한 역사적 일화 장르로 살롱전에서 두각을 나타낸 들라로슈는 1833년부터 1843년까지만 작업실을 운영했는데, 그의 제자 220명 중 현재 기록을 찾을 수 있는 여성은 단 세 명으로 역사 장르화를 그린 클로틸드 쥐유라Clotilde Juillerat, 역사 초상화를 그린 소피 로샤르Sophie Rochard, 로코코풍의 궁정 파티와 무도회 장면을 그린 앙리에트 베롱Henriette Véron뿐이다.

제2제정기에 소녀들의 예술교육을 이끈 또 다른 주요 인물은 샤를 샤플랭이다. 그는 코니예의 아틀리에보다 나중인 1866년에 젊은 여성을 위한 아틀리에를 열었고 코니예와 비슷한 명성을 누렸다. 샤플랭은 미셸 마르탱 드롤랭의 아틀리에에서 훈련을 받고 1845년 살롱전에서 데뷔했다. 나폴레옹 3세와 외제니 황후는 샤플랭을 총애하여 엘리제 궁, 가르니에 궁(오페라 하우스), 튈르리 궁의 장식을 그에게 의뢰했다. 샤플랭은 파리의 부르주아와 귀족들이 사랑한 초상화들뿐만 아니라, 당시의 정형화된 여성 포즈나 활동(목욕, 몸단장, 휴식, 몽상, 독서, 기도 등) 레퍼토리를 로코코를 연상시키는 현대적 방식으로 묘사하면서 점점 더 많은 인기를 누리게 되었다. 샤플랭은 흰색·회색·분홍색이 지배하는 밝은 팔레트, 실크와 흐릿함의 매혹적인 조합, 창백한 살색 묘사 등을 특징으로 삼았고, 1876년 살롱전의 한 비평가로부

86. 카트린-카롤린 코니예 테브냉, 〈여성 회화 아카데미〉

1836년 | 캔버스에 유채 | 38×44.5cm | 오를레앙 미술관 | 오를레앙

터 "매력과 우아함의 시인"이며 "현대의 부셰 [⋯] 이전 부셰보다 더 멋있고 매력적"[109]이라는 평을 들었다. 샤플랭의 화풍과 주제에서 느껴지는 우아함, 섬세함, 매력. 샤플랭에게 쏟아지는 이러한 찬사는 이상하게도 당시 미술 평론가와 예술의 규범을 정하는 이들이 합의했던 '여성 예술'의 정의를 연상시킨다. 1866년 10월, 샤플랭은 리스본 거리 23번지에 있는 자신의 아파트 위층에 여성 전용 아틀리에를 열었다. 그는 데생, 거장의 작품 모사, 유화 등 전통적인 과목 외에도 제자들이 수채화, 에나멜 등 여러 기법을 시도해보도록 가르쳤다. 실제로 샤플랭은 풍경화, 장르화, 초상화에 능숙했을 뿐만 아니라 장식 화가로서도 활동하며 다양한 매체와 기술에 능숙했기 때문이다.

한곳에서 스승 한 명의 지도 아래 동일한 예술적 감성을 바탕으로 다양한 교육을 받을 수 있게 된 것은 여성들을 위한 교육제도에서 중요한 진전이었다. 그러나 샤플랭이 운영한 아틀리에의 가장 주목할 만한 특징, 적어도 제2제정 시기 동안 파리에서 가장 화제가 된 특징은 여성 누드모델을 전문으로 연구하는 과정을 개설한 것이었다. 샤플랭은 예의상 이 수업을 옛 제자인 미스 베슬리에게 맡겼고, 수업은 여름에는 아침 7시부터, 겨울에는 저녁에 진행되었다. 샤플랭의 아틀리에는 줄리앙 아카데미와 그 뒤를 이어 문을 연 다른 사립 아카데미들의 선구자 역할을 했다. 그러나 샤플랭의 옛 제자인 영국 화가 루이스 조플링^{Louise Jopling}에 따르면, "'어린 딸'이 그러한 그림을 그리는 것을 보고 싶지 않은 일부 어머니들의 소원에 따라" 샤플랭은 이 수업을 한동안 중단했다. 매일 열리는 누드모델 연구수업은 훈련의 중요한 과정이었으며 그의 여성 제자들이 마침내 누릴 수 있게 될 '위대한 회화'를 위한 필수 전제조건이었다. 하지만 이 수업이 그들을 역사화가로 만들지는 못한 점에 주목해야 한다. 샤플랭의 제자들은 모두 장르화 영역에 머물렀다. 물론 이것은 소녀들이 교육을 '너무' 잘 받아 자신들에게 가해지는 제약을 내면화했기 때문일 수 있다. 그러나 이들이 장르화와 '여성적' 특징에 집착한 것은 살롱전에서 경력을 쌓

으려는 전략으로 볼 수도 있다. 살롱전을 찾는 대중은 매력적이거나 감동적인 장면을 즐기는데, 그런 장면이 없는 '역사화'를 뭐 하러 시도하겠는가?

비평가들은 샤플랭 아틀리에 소속이라고 밝히는 여성 예술가들에 대해, 그들의 모방 작업을 자주 비판했다. 1881년 살롱전에 출품된 〈때가 되면 알 것Qui vivra verra〉이라는 그림에 대한 다음과 같은 논평이 이를 증명한다. "언젠가는 마담 니콜라의 조금 더 독립적인 모습을 보고 싶다. 스승의 말에 귀를 기울여야 하지만, 스승을 너무 가깝게 모방해서는 안 된다. 그렇게 하면 예술가의 가장 바람직한 자질, 즉 개성을 결코 얻을 수 없다."[110] 스승을 모방하는 것, 특히 그 스승이 살롱전에서 성공을 거둔 화가이고 제자가 자신도 성공하기를 원할 때 스승을 모방하는 것은 사실 많은 남성 예술가의 공통된 '약점'이었다. 그리고 이 약점을 가진 이들은 마치 단역배우처럼 역사의 망각 속으로 사라졌다. 그러나 샤플랭은 앞서 살펴본 위대한 스승들과 마찬가지로, 그의 아틀리에를 찾는 부유한 아마추어 제자들 사이에서 독창적인 재능을 발견하고 이끌어낼 수 있었던 것으로 보인다. 작가이자 화가였던 프레데릭 레가메는 1888년 이렇게 회상했다. "프랑스에서 가장 귀족적인 소녀들이 스승에게서 우아함과 아름다움의 예술을 배우기 위해 매일 찾는 곳이 바로 이곳이었다. 샤플랭의 아틀리에는 그의 그림만큼 인기가 있었다! 귀족뿐만 아니라 재능 있는 사람도 많았다. 샤플랭을 '여성의 화가'라고 말한다면, 그는 그 선구자이며, 당대 가장 주목할 만한 여성 화가들을 배출한 사람이었다. 예를 들면 앙리에트 브론Henriette Browne, 마들렌 르메르, 루이즈 아베마, 베르트 들로름Berthe Delorme, 레이스 슈엘데루프Leis Schjelderup, 그리고 더 젊은 여성 화가 중에서는 최근 살롱전에서 주목받은 바뉴엘로스Bañuelos가 있다."[111] 이 목록에는 1866년 샤플랭의 아틀리에에 들어간 메리 카사트, 같은 해에 열여섯의 나이로 들어간 에바 곤잘레스, 그 밖에 이름이 잊힌 많은 화가 중 파니 카예Fanny Caillé가 추가되어야 한다. 파니 카예는 넬리 마랑동 드 몽티엘Nelly Marandon de Montyel이 로자 보뇌르의 뒤를 이어 교장으로 있던 데생학교에서 공부

87. 레옹 코니예, 〈무고한 이들의 학살 장면〉
1824년 | 캔버스에 유채 | 261.3×228.3cm | 렌 미술관 | 렌

한 후 이 아틀리에에 합류했다.

　이 화가들을 살펴봄으로써 우리는 19세기 후반 여성 예술가 사회학의 지배적 경향을 파악할 수 있으며, 그에 더해 아카데미 또는 '퐁피에' 대가들과 근대 예술의 젊은 (특히 여성) 기수들 사이의 관계를 더 섬세하게 이해할 수 있다. 제네바 출신으로 프랑스에 귀화하여 1870년부터 살롱전에 작품을 내고 고향에서 전시회를 열었던 여성 화가이자 판화가 베르트 들로름에 대해서는 오늘날 알려진 바가 거의 없다. 그의 동료들의 이력을 보면 프랑스인이든 외국인이든 당시 여성 예술가는 대부분 넉넉하거나 매우 부유한 가정에서 태어났음을 알 수 있다. 중소부르주아(중소자본가 계급) 출신으로는 파리시청 직원의 딸인 마들렌 르메르, 집행관의 딸인 노르웨이 출신 레이스 슈엘데루프, 그리고 유명한 소설가 아버지와 음악가 겸 가수 어머니를 둔 에바 곤잘레스가 대표적이다. 기록이 남아 있는 여성 예술가 일곱 명 중 네 명은 부유한 가정에서 자랐다. 예를 들어 앙리에트 브론은 재무 관리 겸 시의원이 된 작곡가의 딸이었고, 루이즈 아베마는 파리-오를레앙 철도 회사의 이사로 재직한 자작의 외동딸이었으며, 로마 태생의 스페인 화가 안토니아 데 바뉴엘로스-손다이크Antonia de Bañuelos-Thorndike(도판88, p.268)는 백작의 딸이었다. 이들 중 세 명은 가족 가운데 예술가가 있었으며(에바 곤잘레스, 오빠가 작곡가인 레이스 슈엘데루프, 화가 루이즈 부테이예의 조카인 앙리에트 브론), 이들 모두 여성의 예술교육에 호의적이고 개방적인 환경에서 자랐지만 전문 예술가의 길을 가려 할 때 늘 환영받지는 못했다. 그러나 부모가 예술 애호가이거나 예술계에 사교적 인맥이 있는 경우에는, 딸이 직업 예술가로 나가도록 격려하는 것이 일반적이었다.

　이는 바람직한 대처법이었지만, 원칙과는 거리가 멀었다. 드가, 마네, 세잔, 피사로 등 1830~1850년에 태어난 중·상류 부르주아 출신의 '위대한 근대 남성 화가'들은 대부분 부모 뜻에 따라 비즈니스, 금융, 법률, 정치 분야에서 명예로운 직업을 가질 운명이었다. 이들은 먼저 이러한 분야를 공부하다가 아버지의 뜻을 거역하고 예

88. 안토니아 데 바뉴엘로스 - 손다이크, 〈기타리스트〉
1880년 │ 보드에 부착한 캔버스에 유채 │ 130×98cm │ 개인 소장

술가로서의 소명을 추구하게 되는 경우가 많았다. 좋은 집안에서 태어난 소녀들은 잘 훈련받아 사교계에서 좋은 평판을 얻는 아내 및 어머니가 되어야 했기에, 이러한 전통적인 역할에 그리고 같은 계층 여성의 사고방식과 삶의 기준에 부합하도록 교육받았다. 여기서 말하는 교육이란 주로 예술적 소양과 시간을 쏟을 만한 재능을 기르기 위한 것이었다. 게으름의 덫에 빠지지 않으려면 딸아이의 시간도 여느 여성의 시간처럼 바삐 돌아가야 하기 때문이었다. 많은 여성이 이에 순응했고, 감히 말하자면 심지어 만족하기도 했다. 그러나 이러한 가르침과 관행의 목적을 벗어나는 여성들도 있었다. 예를 들어 일기 쓰기는 엄선된 독서를 기록하고 자신을 성찰하는 방법으로 권장된 활동이었으나, 일기를 쓰다가 여성 문필가의 길로 들어서는 경우가 많았다. 소녀들의 일기에는 자신이 받는 교육에 대한 숨 막히는 감정과 반항심이 자주 드러났으며, 결국 기성 질서를 비판하는 정체성이 나타나곤 했다. 철학자 주느비에브 길팽은 19세기에 출판되거나 손으로 쓰인 일기들을 바탕으로 다음과 같이 분석했다. "규칙적인 글쓰기의 효과 중 하나는 소녀들의 지적·심리적 성숙을 촉진하여 그들이 인위적으로 갇혀 있는 지적·정서적·도덕적·법적 소수자 지위를 견디기 힘들게 만드는 것이다. 실제로 일기는 원래의 역할인 훈육과는 정반대의 결과를 낳기도 한다."[112] 예컨대 마리 바시키르체프의 일기에는 여유로운 삶을 살던 그가 야심 찬 젊은 화가이자 논쟁적인 언론인이 되어, 에콜 데 보자르의 여성 배제와 여성의 예술적 소명을 방해하는 '구식 편견'에 맞서 페미니스트 투쟁에 동참하기까지의 여정이 담겨 있다.

"주부를 공격하는 촌극은 이제 그만두자. 모든 여성이 예술가가 되고 싶어 하는 것은 아니며, 모든 여성이 국회의원 자리를 노리는 것도 아니다. 그런 여성은 극소수이고, 그들은 가정에서 아무것도 빼앗아가지 않는다. 여러분도 그 사실을 잘 알고 있다."[113] 마리 바시키르체프는 자신도 부유했지만 '그림 그리기를 즐기는 부유한 소녀들'에게 비판적인 견해를 드러냈다. 그리고 에콜 데 보자르의 여성 대상 수

업에 반대하는 이들에게는 앞의 문장처럼 논쟁적으로 도전하면서, 우리가 '여성 화가들'이라고 묶어 생각하는 복수형 가운데서 개별 화가의 여정을 잊지 말라고 했다. 바시키르체프는 모든 여성이 공공 미술교육을 받을 수 있어야 한다고 주장했지만, 그것은 용기, 끈기, 지성을 갖춘 소수의 여성이 자신의 소명을 더 쉽게 성취하게끔 도우려는 의도였다. 바시키르체프는 여성 예술가의 그림에 영향을 미치는 요소들을 여성의 훈련 부족이나 교육의 장애로 정당화하지 말라고 촉구했다. 사실 '서툰 그림'에 불과한 남성 예술가들의 그 많은 작품을 보면 예술가로서의 재능이나 자질이 없다고 결론을 내릴 수밖에 없다. 여성 예술가의 그림을 살펴볼 때도 그가 선택한 길과 상관없이 재능이라는 매개변수를 염두에 두는 것이 중요하다. 동시대인들의 다소 낭만적인 증언에 따르면, 샤플랭 같은 스승은 이러한 혜안을 가지고 있었던 것으로 보인다. 샤플랭의 여성 제자 몇몇은 때가 되면 스승의 가르침에서 벗어나 한 명의 예술가로서 자신의 욕망을 들여다보고, 비록 욕망이 아직 공식화되지 않았을지라도 그것이 자신에게 더 많이 또는 다르게 요구하는 것이 무엇인지 헤아려볼 수 있었다.

루이즈 아베마는 루브르 박물관에 있는 옛 거장들의 작품을 모사하며 독학으로 유화를 연습한 후, 샤플랭의 아틀리에에서 공부하기로 결심했다. 1903년 페미니스트 언론인 세브린(본명은 카롤린 레미)은 잡지 『라 팜프 프랑세즈La Femme française』에서 아베마의 데뷔를 이렇게 묘사했다. "그리고 그는 샤플랭의 아틀리에에 들어갔다. 그곳 학생들은 처음부터 똘똘 뭉쳐 있었다. 루이즈 아베마는 자신의 생각대로 모델을 모사했다. 아틀리에 전체 학생이 그를 등 뒤에서 지켜보았다. 스승의 방식에서 자신이 좋다고 생각하는 것만 취하고 나머지는 그대로 둔 이 당돌하고 독립적이며 복종하지 않는 소녀에게 스승이 가할 질책을 기대하고 있었다. 샤플랭이 도착하여 이 초보자의 스케치 앞에 멈췄다. '얘야, 이건 마네구나……' 학생들이 일제히 웃음을 터뜨렸다. 그러자 샤플랭이 말했다. '그래, 내가 마네라고 했지. 아름답다는

뜻이다! 여러분 같은 영리한 학생들은 계속해서 분홍색 옷을 입은 샤플랭 스타일의 아가씨, 그리고 비둘기와 파란 리본을 그려넣겠지! 이 학생은 더 멀리 나갈 거다. 훨씬 멀리…… 독창적인 아이니까.'"[114]

아베마는 곧 샤플랭을 떠났다. 메리 카사트도 마찬가지로 독립심을 발휘했다. 카사트는 몇 달간 열심히 작업하여 스승의 눈에 띈 후, 1867년 초 동료이자 동향인 엘리자 홀드먼Eliza Haldeman과 함께 아틀리에를 떠나 퐁텐블로 숲에 있는 쿠랑스에 정착했다. 그들은 작은 집에 아틀리에를 차리고 마을 사람들의 일상을 그렸다. 이들은 정기적으로 파리를 방문할 때마다 샤플랭에게 캔버스화를 제출했고, 샤플랭은 항상 칭찬하지는 않았어도 조언을 해주었으며 1867년 살롱전에 작품을 내도록 격려했다. 카사트는 화가의 길로 들어설 때부터 확고한 결단력을 보였다. 처음에는 주저하던 부모님을 설득하여 유럽 미술에 익숙한 부유한 소녀로서 예술적 소양과 기초 실무를 쌓을 수 있도록 허락받았다. 훈련을 받는 중에도 자기 소명을 완수할 수단을 찾으려는 그의 결심은 멈추지 않았고, 자신에게 필요한 탐구 단계에 따라 스승을 바꿨다. 필라델피아에 있는 그의 미국인 동료들은 여기에 크게 놀라 파리에 있는 다른 동료에게 편지를 보내어 "카사트가 어떻게 제롬에게 개인 수업을 받는 영광을 얻었는지"[115] 자세히 알고 싶어 했다.

하지만 장-레옹 제롬은 메리 카사트가 앞으로 나아가는 데 필요한 것을 얻어낼 수많은 거장 중 첫 번째일 뿐이었다. 카사트가 '비순응적인' 화가들을 연구하여 자신을 함양하고, 그들이 중요히 여기는 문제와 주제를 다룸으로써 그들의 관심을 불러일으키게 된 것도 바로 이러한 결단력 덕분이었다. 카사트는 1872~1873년에 스페인을 여행하면서 마드리드에서 벨라스케스와 무리요의 작품을 공부하고, 패션 디자이너 마리아노 포르투니와 같은 동시대 스페인 예술가들과 친분을 쌓았다. 카사트는 세비야에서 5개월 동안 머물면서 자신을 평가해줄 스승 없이 여러 캔버스화를 그렸고 그중 〈투우사에게 벌집을 주다Offrant le Panal au torero〉(도판89, p.272)를 1873

89. 메리 카사트, 〈투우사에게 벌집을 주다〉
1873년 | 캔버스에 유채 | 100.6×85.1cm | 클락 아트 인스티튜트 | 윌리엄스타운

년 살롱전에 출품했다. 당시 스페인의 일화적 주제가 유행했지만, 카사트는 이 작품에서 장르화의 영역에 머물면서도 사실주의와 벨라스케스의 회화적 교훈을 더 깊이 탐구했다. 그리하여 장르화를 감동이나 즐거움의 대상이 아니라 조형적 사실을, 회화란 무엇인지를, 회화 예술 '그 자체'를 드러내는 수단으로 만들었다. 마네의 작품에 대한 이해를 보여주는 작품도 있다. 1872년 살롱전에 보낸 〈발코니에서Sur le balcon〉에는 스페인풍 복장을 한 젊은 여성 둘이 발코니 난간에 팔꿈치를 대고 기댄 모습이 전면에 등장하는데, 한 명은 화면 밖(거리로 추정)을 바라보고 있고, 다른 한 명은 어두운 뒤쪽 배경에서 모습을 반쯤 드러낸 남성과 시선을 주고받고 있다. 카사트는 이러한 급진적 구성을 통해 전통 원근법을 버리고 표면을 허구적으로 폐지하는 대신, 평면적인 장면들을 겹쳐 삽입하는 역설적인 방식으로 공간 깊이와 신체 볼륨의 효과를 만들어냈다. 이는 명백히 고야를 참조한 것이지만, 동시에 1869년 마네가 살롱전에서 발표한 〈발코니Le Balcon〉를 참조한 작품이기도 하다. 샤플랭 이야기를 잠깐 하자면, 마네는 1882년 1월 샤플랭에 대해 다음과 같이 말했다. "그는 대단한 재능을 가지고 있어요. […] 여성의 미소를 잘 알고 있죠. 그건 아주 드문 일이에요. 예, 그의 그림이 너무 다듬어졌다고 주장하는 사람들이 있긴 한데, 잘못 생각하는 겁니다. 그리고 색채도 아주 좋습니다."[116] 마네는 1879~1882년에 여성을 주제로 한 파스텔 초상화 시리즈를 제작했는데, 그 싱그러움과 화사함, 기분 좋은 우아함은 샤플랭을 선두로 당시 유행하던 사교계 초상화가들의 작품에 필적할 만했다.

에바 곤잘레스가 '여성들의 화가'인 샤플랭의 아틀리에를 떠난 이유도 마네였다. 1866년 1월 9일 에바 곤잘레스는 신문 『르 시에클Le Siècle』의 편집장이자 자신의 대부인 필리프 주르드, 그리고 아버지 엠마누엘 곤잘레스의 친구이자 작가인 테오도르 드 방빌의 조언에 따라 샤플랭의 아틀리에에 들어갔고, 이즈음에 엠마누엘은 샤플랭과도 친구가 되었다. 1867년 1월부터 에바 곤잘레스의 근면함이 조금 시들자

90. 메리 카사트, 〈어머니의 손길〉
1902년경 │ 캔버스에 유채 │ 92×73.3cm │ 보스턴 미술관 │ 보스턴

샤플랭은 엠마누엘에게 이렇게 알렸다. "[…] 공부가 아주 잘 진행되고 있었는데 에바가 갑자기 중단했어. […] 내 제안은 이렇다네. 나는 더 이상 내 변변찮은 조언에 대해 어떤 대가도 요구할 생각이 없어. 에바가 일주일에 세 번 오든 한 번 오든, 에바는 항상 실물모델 연구를 할 수 있을 거고, 그러면 자기 기질과 진지한 공부를 유지할 수 있겠지. 친애하는 친구, 자네 딸에 대해 떠오르는 생각은 이것뿐이야. 그림에 놀랄 만한 재능을 가지고 있는 그 아이가 무감각해지는 모습을 보는 것이 슬프다네."[117] 샤플랭은 심지어 딸에게 아틀리에를 얻어주라고 친구에게 조언했고, 엠마누엘은 그렇게 했다. 에바는 1868년 초에 브레다 거리에 아틀리에를 마련하고 혼자 그림을 그렸다. 에바의 그림 중에는 그가 살롱전에서 알게 된 화가 마네(1863년 낙선전에 〈풀밭 위의 점심식사 Le Déjeuner sur l'herbe〉, 1865년 살롱전에 〈올랭피아 Olympia〉가 전시되었다)를 향한 찬사를 드러내는 작품도 있었으며, 에바는 특히 마네의 스페인 시절 작품을 좋아했다.

마네의 절친한 친구 알프레드 스테방스도 곤잘레스 가문과 친분이 있었다. 여성 아틀리에를 운영하는 스테방스는 친구들이 딸을 어떻게 교육하는지에 관심을 기울였고, 친구의 딸 에바가 샤플랭의 아틀리에를 떠나자 에바가 존경하는 마네를 소개해주겠다고 제안했다. 1869년 2월 에바 곤잘레스와 마네는 스테방스가 지켜보는 가운데 기요 거리 81번지에 있는 아틀리에에서 만났다. 얼마 지나지 않아 에바는 제자를 받지 않는 마네에게 교습을 받고 싶다고 아버지에게 간청했다. 같은 달, 에바는 마네의 유일한 제자가 되어 샤플랭이 제공한 것과는 정반대의 교육을 받게 되었다. 석고상도, 모사도, 모델 받침대도 없이 마네의 곁에서 작업하며 윤곽과 디테일이 아닌 가치를 표현하는 법을 배웠으며 대상을 자신이 인식하는 대로 그리는 법을 익혔다. 마네는 자신의 스타일을 강요하지 않고 조언을 통해 에바를 지도하고 지원했다. 에바는 마네가 사랑한 스페인 거장들을 통해, 그리고 대조가 강한 마네의 팔레트를 통해 자기 작품에 필요한 자양분을 얻어나갔다. 1870년 3월 말, 에바

91. 에바 곤잘레스, 〈체리를 든 젊은 여인〉
1870년경 | 캔버스에 유채 | 56.2×47.4cm | 아트 인스티튜트 | 시카고

가 샤플랭의 제자로서 제출한 작품 세 점이 5월에 있을 살롱전 출품작으로 선정되었다는 소식을 전해준 사람은 바로 샤플랭이었다. 그중 〈부대의 어린 병사Enfant de troupe〉가 마네의 〈피리 부는 소년〉에 대한 오마주였는데도 말이다. 에바의 첫 스승 샤플랭은 에바가 화가로 활동하는 내내 그에게 호의를 베풀었다.

샤플랭의 성공한 여성 제자들 중에서 그의 가르침을 이어가기 위해 노력한 사람으로는 마들렌 르메르가 유일하다. 1908년 르메르는 라보에티 거리 39번지에 여성을 위한 예술대학을 설립했다. 1908년 5월 23일자 『피가로』가 상세히 보도한 개교 소식에 따르면, "마들렌 르메르가 어제 예술대학의 문을 화려하게 열었다. 그의 훌륭한 생각이 좋은 결실을 맺은 것이다. […] 보나 씨 왼편에 있던 르메르가 작은 연단에 올라 연설을 시작했다. […] 그의 열렬한 의지와 예술적 열정, 명료하고 힘찬 사고는 진정으로 설득력이 있었다. 르메르는 간단하고도 표현력이 풍부한 용어로 자신의 철학을 설명했는데, 그것은 교육을 통해 오늘날 예술의 다양한 경향, 즉 데생에 대한 경시, 아이디어에 대한 경시, 아름다움에 대한 경시에 맞서 싸우는 것이었다. […] 르메르는 병에 걸린 회화를 치유하는 일을 시작했다. […] 이를 위해 그는 예술 대학에 다니는 많은 학생에게 양심적인 예술가로서의 보살핌을 아끼지 않을 것이다. 그는 또한 오늘날 최고의 예술가들, 그의 헌신적인 친구들이 줄 수 있는 전반적인 방향을 학생들에게 제시해줄 것이다. 르메르는 그림 그리는 과정을 가르칠 뿐만 아니라 지성, 영혼 […], 존재의 영적 삶 전체와 관련된 진정한 아름다움의 감각을 형성해 주기를 원한다. 따라서 예술대학에서는 매일 있는 기술 수업 외에도 매주 예술에 대한, 고귀하고 고상한 사상에 대한 모든 질문을 주제로 강연이 열릴 것이다. 르메르는 이러한 일반 강의를 작가와 예술가에게 맡기고 […] 그 자신도 몇 가지 강의를 직접 할 예정이다."[118]

메리 카사트, 에바 곤잘레스, 루이즈 아베마는 샤플랭의 아틀리에를 떠났고 마들렌 르메르와 앙리에트 브론은 남았다. 어떻든 이들 모두 예술계에서 걸출한 인물

이 되었다. 아틀리에를 떠난 세 명의 해방을 샤플랭의 예술에 대한 급진적 거부로 이해해서는 안 되지만, 아틀리에에 남은 두 명의 성공을 대중이 그들의 작품을 '샤플랭 스타일의 아가씨'와 동일시했기 때문으로 봐서도 안 된다. 샤플랭이 '여성들의 화가'로 명성을 쌓은 것처럼 메리 카사트는 '어머니와 아이'라는 주제를 자신의 대표 주제로 삼았다.(도판90, p.274) 에바 곤잘레스의 경우, 현대적 작품에서도 그가 받은 아카데미식 교육의 흔적이 보인다. 그는 인상파 주제와 기법을 채택할 때도, 붓질의 궤적으로 인물 형태를 해체하거나 관객이 화면에서 그것을 추적하게 만드는 그의 라이벌 베르트 모리조와는 달리, 윤곽선과 완성된 형태를 중요시하고 입체감과 평면의 구별을 선호했다(도판91, p.276). 일부에서 인상주의 작품이라 평하는 에바 곤잘레스의 〈기상 Le Réveil〉(도판92, p.279)을 보면서, 그것이 샤플랭이 자주 다룬 주제(부에노스아이레스에 있는 아르헨티나 국립미술관의 〈몽상 Rêverie〉(도판93, p.281)에서도 훌륭하게 표현되었다)임을 어떻게 인지하지 못하겠는가? 또 그 시트와 흰 커튼의 표현 방식을 보고 샤플랭 그림의 배경에 자주 등장하는 무형태의 증식, 평면성의 우위를 어떻게 알아차리지 못하겠는가?

마들렌 르메르의 경우, 처음에는 그가 택한 주제와 '생동감 있는' 스타일이 실제로 샤플랭의 유산을 반영한다고 여길 수도 있다. 그러나 샤플랭이 선호한 흐릿한 배경과 밝은 팔레트를 일관되게 직설적인 터치와 화려한 색상으로 대체했다는 사실 외에도, 르메르가 '현대 여성'을 묘사할 때 기교, 연극성, 포즈를 '현실에서 포착한' 가상 안에 숨기지 않고 극단까지 밀어붙인 것을 보면 그는 과잉, 아이러니, 심지어 유머의 편에 서 있는 듯하다(도판94, p.283). 르메르가 아주 '진지하게' 클리셰로 표현하는 유쾌한 거리감은 분명 '샤플랭 스타일의 아가씨'가 보여주는 태를 부린 우아함과는 정반대다. 연대가 맞지 않는 표현이지만 르메르를 '팝' 아티스트라고 말할 수 있을 정도다. 마지막으로, 앙리에트 브론이라는 가명으로 활동한 소피 드 부테이예 Sophie de Bouteiller는 여성과 어린이를 묘사하는 데 전념했지만 그 역시 파스텔 색

92. 에바 곤잘레스, 〈기상〉
1876~1877년 │ 캔버스에 유채 │ 81×100cm │ 쿤스트할레 │ 브레멘

상이라든지 이미지가 부드럽게 녹아드는 효과를 포기했다. 1851년 샤플랭의 제자가 된 앙리에트 브론은 1853년 외교관 쥘 드 소와 막 결혼한 때에 가명으로 살롱전에 데뷔했고, 1855년 만국박람회에서 열렬한 호응을 얻었다. 『유니버설 아트 리뷰 Revue universelle des arts』는 앙리에트 브론을 그의 매우 '여성적인' 스승과 명확히 구별하면서 그의 작품들을 다음과 같이 평했다. "브론의 경우, 그의 이름으로 안내 책자에 수록된 그림 넉 점이 정말 한 여성의 작업에서 탄생한 것인지 나 스스로 납득하기 어려웠음을 고백해야겠다. 이 그림들은 여성의 손에서 나올 만한 섬세함과 달콤함에 비해, 놀랍고 특별한 열정, 대담함, 붓놀림을 보여준다." 앙리에트 브론은 외교관 남편을 따라 1860년 콘스탄티노플, 1865년 모로코, 1868~1869년 시리아와 이집트를 여행했다. 덕분에 그는 파리의 현대 부인을 끌어다가 환상이라는 필터 없이 자신이 관찰한 매우 현실적인 동양 여성으로 표현할 수 있었고, 1861년 '동양의 내밀한 삶의 신비를 꿰뚫을 수 있는 행운을 가진 사람'[119]으로 자리매김했다. 앙리에트 브론은 처음 참가한 살롱전에서 '장르화가의 선두를 차지'[120]했으며, 이에 만족하지 않고 최초의 여성 오리엔탈리스트가 되었다(도판95, p.288, 도판96, p.289).

코니예와 샤플랭이 여성을 위해 개설한 이 주요 아틀리에 두 곳을 따라, 많은 아틀리에가 미술교육을 널리 보급하는 데 기여했다. 미술시장으로의 진입, 미술시장에의 참여, 그곳에서의 영향력은 제자와 스승 모두의 사회적·상징적 변수에 더욱 밀접하게 의존하게 되었다. 화가를 직업으로 택하려는 여성이 늘어나자, 살롱전에서 별로 주목받지 못하는 예술가들도 아틀리에를 열어 돈을 벌 기회를 잡았지만 수용 능력이 부족해 원하는 만큼의 재정적 기대를 충족하지 못했다. 성공을 통해 인기가 높아진 예술가들도 제자를 많이 두지는 못했다. 아리 셰퍼와 폴 들라로슈에게 사사한 초상화가 앙주 티시에는 오리엔탈리즘 작품 〈알제리 여인과 그의 노예 L'Algérienne et son esclave〉(1860)와 나폴레옹 3세의 영광을 그린 대형 그룹 초상화 〈왕세자가 1852년 10월 16일 아브델카데르를 석방하다Le prince-président rend la liberté à Abd-

93. 샤를 샤플랭, 〈몽상〉
19세기 | 캔버스에 유채 | 64.5×42.5cm | 국립미술관 | 부에노스아이레스

el-Kader au château d'Amboise le 16 octobre 1852〉(1861)로 유명했지만 그에게 남성 제자는 거의 없었다. 티시에는 1850년대에 여성을 위한 아틀리에를 열었다. 기록에 남아 있는 스무 명가량의 여제자 중 절반은 미국인 엘리자베스 제인 가드너와 스웨덴인 아말리아 린데그렌Amalia Lindegren을 포함한 외국인으로, 이들은 그의 아틀리에에서 잠깐 동안만 훈련을 받았다. 프랑스인 제자 중에서 잊히지 않고 살아남은 사람은 작가·미술 평론가·자유사상가로 활동한 마리-아멜리 샤르트룰 드 몽티포Marie-Amélie Chartroule de Montifaud(필명 마르크 드 몽티포)뿐이다.

94. 마들렌 르메르, 〈다고베르 안락의자에 앉아 있는 여인〉
1913년 이전 | 캔버스에 유채 | 180.3×120.3cm | 개인 소장

돈, 사교성, 예술적 소명

또 다른 아틀리에 두 곳도 언급할 가치가 있는데, 19세기 후반 아틀리에 교육의 특징을 일부 보여주기 때문이다. 예술가 지망생들이 같은 수준의 기술을 습득한 경우 그들의 살롱전 데뷔를 보장하는 것은 스승의 명성과 성공이었으며, 그 힘을 빌리려면 비용이 들었다. 여성 아틀리에의 수업료가 일반적으로 남성 아틀리에의 두 배라는 점을 고려하면, 이러한 아틀리에 교육에 접근할 수 있는 이들은 대개 부유한 부르주아 집안 또는 상류사회 출신이었다. 앞서 살펴본 것처럼 엘리자베스 제인 가드너는 티시에의 아틀리에에 관한 글에서 이 점을 언급했다. 지방의 가난한 군인 가정에서 자란 마리-에드메 포도 코니예의 아틀리에에 관해 비슷한 내용을 언급했다. "이 십여 명의 소녀들은 발랄하고 명랑하고 약간은 가볍다. 자신의 재능에, 그리고 나를 제외한 모두의 눈에 눈부시게 매혹적인 자신의 매력에 자부심을 갖고 있다. 파리지엔들의 이 명랑함과 넘치는 사랑스러움 사이에서 나는 두렵진 않지만 소외감이 든다. 때에 따라 매혹적이고 귀족적이고 현학적이고 순진하고 애교 있고 자연스러운 표정을 짓거나, 부채질하고 고개를 돌리고 왼쪽 오른쪽으로 눈길을 던지는 이 '귀여운 아이들'을 보면 내겐 메두사의 머리를 본 것 같은 효과가 나타난다.

돌이 되고 조각상이 된다."[121] 물론 예외는 있지만, 우리는 이렇게 지배층 집안의 여성들이 교육 장소를 독점하고 거기에 막대한 투자를 했음을 알 수 있다. 그러나 이들 중 상당수에게는 화가로서의 소명이 단지 일시적인 것이었으며, 미술교육을 받는 것은 편승 효과이거나 해당 계급의 관행인 경우가 더 많았다. 이는 스승의 교육 방법과 제자를 향한 헌신에도 영향을 미칠 수밖에 없었다.

예를 들어, 장 자크 에네르는 1874년 카롤뤼-뒤랑과 함께 몽파르나스 대로 84번지에 여성 아틀리에를 열었고, 1877년 4월에는 볼테르 거리에 한 곳을 더 열었다. 1875년 2월 7일 뒤랑이 에네르에게 쓴 편지에는 이들의 기회주의적 접근방식이 고스란히 드러난다. "몇 달 후면 우리는 수익을 좀 얻을 걸세. 이 여성들이 자네를 원하고 있으니 가능하면 충실히 잘해보게나."[122] 앞서 언급한 스테방스는 벨기에 출신으로 파리에서 살면서 1879~1880년에 여성 아틀리에 두 곳을 열었는데, 처음에는 라발 거리에 있는 자신의 작업실 바로 아래에, 그다음에는 생-조르주 지역의 프로쇼 거리에 열었다. 열다섯 명 안팎의 학생 대부분은 벨기에와 프랑스의 부유한 집안 출신으로, 한 달에 100프랑(약 380유로)의 수업료를 냈다. 스테방스는 파리 상류층, 파리 예술계 및 문학계의 '공인된' 인사들은 물론 아방가르드 인사들과도 가까이 지냈다. 그중에는 1858년 자신의 결혼식에 증인으로 선 들라크루아, 바르비종파 화가들, 매우 절친한 관계이자 모델 빅토린 뫼랑*을 공유하는 마네를 비롯해 드가, 퓌비 드 샤반, 베르트 모리조, 공쿠르 형제, 플로베르, 발자크, 보들레르 등등이 있었다. 스테방스의 명성은 절정에 이르렀고 사라 베른하르트는 그의 아틀리에에서 그림을 배우기로 했다. 스테방스의 제자이자 같은 벨기에인인 사교계 초상화가 루이스 드 헴Louise de Hem에 따르면 스테방스가 아틀리에에 어느 정도의 자유를 주었

* 열여섯 살 때부터 모델로 활동했으며 19세기 프랑스 화가들과 친밀하게 지냈다. 직접 그림을 배우기도 했다. 마네의 유명한 그림 〈올랭피아〉와 〈풀밭 위의 점심식사〉에 등장하는 여성이다.

기 때문에, 학생들은 원하는 대로 그림을 그렸고 스테방스는 오후 늦게야 자기 작업실에서 아틀리에로 내려왔다고 한다.

에네르와 스테방스는 둘 다 '여성'을 표현하는 작업에 매료되어 제자들을 종종 모델로 삼았다. 이는 자신이 운영하는 여성 아틀리에를 여러 번 화폭에 담은 스테방스에게서 뚜렷이 볼 수 있다. 스테방스의 1888년 작품(도판97, p.293)은 그가 사교계 초상화에서 끊임없이 탐구한 여러 테마 중 일부를 변형한 버전이다. 폐쇄된 실내에 고립된 여성, 여성이 시선을 허락하면서도 '아무것도 없는' 곳으로 은둔하려 하는 어색한 조합, 나르시시즘적이고 관음증적인 시선에 대한 은유로서의 거울과 공간, 자포니즘, 색채 실험, 재료에 대한 거장다운 집착 등이 그것이다. 스테방스 같은 화가들에게 여성 아틀리에는 영감을 주는 산실이었다. 그러나 그와 동시에 스테방스는 사회적·예술적 친밀감에 따라, 특히 프랑스와 벨기에의 예술계 인맥을 동원하여 몇몇 제자에게 경력에 대한 실질적인 지도와 지원도 제공했다. 예를 들면 오페라 가수였던 루이즈 데보르드Louise Desbordes, 베르트 아르Berthe Art, 한동안 스테방스의 제자였다가 퓌비 드 샤반의 제자가 된 알릭스 다느탕 등이 그런 제자였다. 이는 모든 학생이 동등하게 공유한 교육 '계약'에 부합하지 않았다.

앞서 19세기 초 오르탕스 오드부르-레스코의 예를 통해 언급한 것처럼, 19세기 이전에 일반적인 관행이었던 개인교습은 그 이후로도 계속되었다. 젊은 여성이 아틀리에에 들어갔다면 예술가인 친척이 자신의 친구나 동료에게 추천한 경우보다는, 가족의 친구나 사교계 인맥을 통한 경우가 많았다. '예술가 집안'에 태어나지 않은 소녀가 가족 네트워크를 통해 예술가라는 직업에 접근한 대표 사례가 19세기 말의 베르트 모리조다. 그의 아버지 에드메 티뷔르스 모리조는 셰르 지방 지사이자 열렬한 예술 애호가로, 아내 코르넬리와도 그 열정을 공유했다. 세 딸 이브, 에드마, 베르트는 음악가, 예술가, 지식인, 미술 평론가를 환대하고 딸들에게 탄탄한 예술교육을 제공하는 데 관심을 가진 가정에서 자랐다. 베르트는 부모님의 친구인 작

곡가 로시니 앞에서 개인 피아노 교습으로 배운 작품을 연주하기도 했다. 세 자매는 함께 데생 교습을 받았는데 셋의 반응은 달랐다. 맏딸 이브는 아마추어로 배우는 수준에 머물렀고, 에드마와 베르트는 더 깊이 파고들기를 선택했다. 두 자매는 앵그르의 제자 조제프 기샤르에게 개인교습을 받았는데, 그에게 고전 교육을 받은 후 루브르 박물관의 모사가로 등록했으며, 어머니의 보호 아래 루브르를 오가며 수련 과정을 완벽하게 마쳤다. 기샤르는 이들을 장-밥티스트 카미유 코로에게 추천해주었고 코로는 이들을 야외 그림 작업으로 이끌었다. 이후 에드마와 베르트는 기샤르의 친구이자 공동 작업자인 펠릭스 브라크몽을 소개받았다. 브라크몽은 앙리 게라르, 앙리 팡탱-라투르, 마네의 친구였기에 자매를 이들에게 차례로 소개해주었고, 예술적 야망을 이루는 데 중요한 예술계 네트워크를 형성할 수 있도록 도와주었다. 에드마는 결혼 후 화가로서의 경력을 포기했다.

　아델 다프리^{Adèle d'Affry}는 오늘날 거의 알려지지 않은 인물이다. 샤를 가르니에가 다프리의 조각 작품 중 하나인 〈여사제^{La Pythie}〉를 파리 오페라 가르니에에 놓을 작품으로 선정했는데도 말이다. 귀족 집안에 태어난 다프리는 제2제정하에서 '마르첼로'라는 가명으로 이 작품을 살롱전에 제출했다. 다프리는 특권층이라는 사회 배경이 특별한 교육과 직업 기회를 제공했음을 보여주는 좋은 사례다(도판98, p.294). 스위스 태생인 다프리는 백작의 딸로 예술에 우호적인 가정에서 자랐으며, 유럽의 여러 중심도시에 머무르며 거장들에게서 가르침을 받았다. 파리에 정착했을 때는 상류층 인사, 정치인, 언론인, 예술가, 작가가 한데 모이는 제2제정기의 사교계를 통해 주요 예술가, 화가, 조각가의 우호적인 지원을 받을 수 있었다. 아델 다프리는 1863년 살롱전에 처음으로 작품을 전시했고 곧바로 외제니 황후의 관심을 끌었다. 1865년과 1866년 살롱전, 1866년 런던 왕립예술원 전시회, 1867년 만국박람회 등에 참여하며, 세상을 떠나기 3년 전인 1876년까지 전시 활동을 계속했다.

　조제핀 보우스^{Joséphine Bowes}는 시계상과 배우 사이에 태어났으며, 1847년 마드모

95. 앙리에트 브론, 〈앵무새와 함께 있는 무어인 소녀〉
1875년 | 캔버스에 유채 | 147.4×91.5cm | 러셀 코츠 미술관 및 박물관 | 본머스

96. 앙리에트 브론, 〈콘스탄티노플의 하렘에 도착〉
1861년 │ 캔버스에 유채 │ 89×115.5cm │ 개인 소장

아젤 들로름^{Mademoiselle Delorme}이라는 이름으로 바리에테 극장의 배우로 활동했다. 그의 집안은 귀족과는 거리가 멀었다. 동료 배우 대부분과 같은 길을 간 그는 영국의 부유한 지주 존 보우스의 정부가 되었다. 하지만 그에게는 행운이 따라 존 보우스와 결혼했고, 이후 파리 근교의 바리 저택을 제공받고 그림 공부를 시작할 수 있었다. 조제핀은 파리 살롱전과 런던 왕립예술원 전시회에서 재능 있는 풍경화가로 자리매김했고(도판99, p.296, 도판100, p.297), 파리에서 유명한 사교살롱을 운영했으며, 중요한 미술 후원자이자 안목 있는 수집가로 활동했다. 보우스 부부는 인상주의가 대중의 인기를 얻기 훨씬 전부터 영국 더럼에 있는 저택에 많은 인상주의 작품을 모아 박물관을 열기도 했다.

위에 언급한 예술가들은 부유한 가정환경 덕분에 예술계 사교 네트워크의 혜택을 누릴 수 있었다. 예술계 네트워크는 회화를 그리는 예술가뿐만 아니라 사회적·상징적 예술가가 되기 위한 훈련 경로를 결정하는 중요한 자산이었다. 예술가의 딸이 아니어도 거장의 아틀리에에 들어가는 것, 그것은 더 이상 특권층 집안 소녀들의 혜택이 아니었다. 혁명기에 미술 교육을 받은 세대들에게도 마찬가지였는데, "19세기 전반기에 예술가라는 직업은, 예술가의 딸은 아니지만 생계를 유지하고 성공을 거둘 수 있을 만큼 그림 기술을 잘 습득한 여성에게는 접근하기 쉽고 부러운 지위로 보였다." "일해야 하는 젊은 여성에게 그리고 그 가족에게는, 여성 예술가가 되는 것이 편리하고 보람 있는 일이었기 때문에"[123] 소박한 집안 배경을 가진 파리 여성이나 지방 여성 대다수는 어려운 여건 속에서 많은 희생을 치르며 미술 훈련을 받았다. 서민층이든 소부르주아(소자본가/소시민 계급)이든, 고향에서 학비를 지원받든 받지 못하든 간에, 19세기 중반에 파리로 몰려든 지방 출신 젊은이들이 훈련기간 동안 겪는 불편함과 궁핍함은 되도록 빨리 살롱전에 도전하도록 그들을 다그쳤다. 가정에 다른 수입이 없는 젊은 예술가에게는 살롱전에 작품을 전시하는 것이 '예술가가 되는' 데 필요한 일이었으며 반드시 영구적이거나 결정적이지는 않은

또 다른 목표, 즉 그림 판매로 생계를 유지하고 가까운 사람들을 부양해야 하는 절박한 목표와도 결합되었다. 이러한 제약이 주는 긴급성 또는 강제성은 훈련 과정과 진로 모두에 영향을 미쳤다. 생계 문제를 해결하느라, 살롱전에 입성하기에는 너무 이른 시기에 미술 수련을 그만둬야 하는 경우도 있었다. 따라서 부유층보다는 중산층 출신의 예술가가 겪는 문제, 즉 보고 배울 문화유산의 부족함이나 지방 교육의 빈약함을 미술 수련으로 보완할 기회도 사라졌다. 그 영향은 순식간에 그들의 작품에서도 드러났다.

미술 교육을 충분히 받지 못한 문제는 서민층 소녀들에게 더 심각한 영향을 미쳤다. 이는 왜 여성 화가의 이름이 한두 권의 살롱전 안내책자에만 있는지, 그리고 경력이 그리 길지 않은 여성 화가의 이름 옆에는 왜 항상 제목이나 장르에 대한 간략한 언급만 있는지를 설명해준다. 많은 여성 화가가 돌이킬 수 없을 정도로 우리 기억 속에서 잊혔다면, 감히 말하건대 그들의 작품이 평범했기 때문이기도 하다. 그리고 이것은 많은 남성 화가에게도 해당된다. 남성 예술가가 잊힌 이유는 조직적으로 그 재능을 오해받아서가 아니며, 여성 예술가가 잊힌 이유도 여성을 멸시한 심사위원이나 비평가 때문이 아니다. 오히려 그 여성들은 불충분한 교육의 희생자였으며, 어려운 환경에 있는 경우 재정적 문제의 희생자인 동시에, 데생이나 색채에 대한 젊은이다운 취향을 돈이 되는 쪽으로 바꿔야 하는 의무의 희생자였다. 앞서 살펴본 바와 같이, 여성의 공적·사적 정체성과 그 역할을 지배하는 본질주의 이데올로기는 소녀들을 소위 '소수'라 불리는 장르·기술·매체로 대거 이끌어갔고, '쓸모 있는 아름다움'을 만드는 수공업이나 제조업 쪽으로 내몰았다. 그러나 이러한 성차별 뒤에 계급 차별을 숨겨서는 안 된다. 19세기 전반에는 계급 차별이 그다지 드러나지 않았지만, 19세기 후반에는 산업화 현상과 경제순환의 피라미드식 집중이 가속화되고 계층의 구분이 더 심해졌다. 이에 따라 부유층에 속하지 않는 소녀들은 계급의 제약에서 벗어나기가 훨씬 더 어려워졌다. 노동자 계층의 소녀들에게

는 사실상 불가능한 일이었다.

　운이 좋은 경우, 다시 말해 사회경제적 제약이 미술교육이나 직업화가로의 접근에 영향을 미치지 않는 경우에는, 상징적·재정적 자본이 여성 화가의 예술적 선택과 경력 개발 모두에서 결정적이고 차별적인 요소로 작용했다.

　실제로 1860년대부터 지방이나 외국에서 온 여성들은 교육비 외에 파리에 정착하는 데 드는 비용을 감당해야 했다. 예를 들어 가르 지방의 한 국회의원이 내무부에 보낸 편지를 보면, 아리 셰퍼의 아틀리에에서 초상화를 배우던 젊은 예술가 마틸드 부동^{Mathilde Boudon}의 아버지는 "얼마 안 되는 돈으로 […] 딸이 님에 있는 데생 아카데미에서 보여준 그림에 대한 재능을 계속 키워갈 수 있도록 딸과 함께 파리로 가는 것을 주저하지 않았다. 성공을 향한 열망이 아버지의 자애로운 희생을 정당화했지만, 궁핍함이 이 존경받을 만한 가족을 지배하고 있다"[124]고 말하는 부분이 나온다. 가족의 지원이 충분하지 않은 경우, 일부 프랑스 여성은 지방 당국(지사 또는 시장)의 재정 지원을 받거나 국가 당국의 모사 주문 작업에 추천을 받을 수 있었다. 딸을 위해 그러한 지원을 요청하는 수많은 아버지의 편지에서 볼 수 있듯이 말이다. 르뇨의 여성 제자인 소피-클레망스 들라카제트^{Sophie-Clémence Delacazette}는 여학교에서 데생과 회화 교사로 일하면서 교육비를 충당했다.[125] 남성 제자들과 마찬가지로 여성 제자들은 작업실이나 학교, 고용된 기관 또는 개인교습을 통해 데생과 회화를 가르쳤는데, 이는 학비를 모두 충당하지는 못해도 고정수입을 확보하는 방법이었다. 그리고 대부분은 스승 밑에서 견습을 마친 후에도 이러한 일을 계속했다.

　미국에서 온 메리 카사트나 러시아에서 온 마리 바시키르체프와 달리, 집안이 부유하지 않은 외국인 여성들은 고국에서 초기 교육을 받고 화가로 일해본 경우가 많았기 때문에 돈벌이를 하면서 파리 체류 비용을 충당할 수 있었다. 1870~1880년대에 북유럽에서 온 여성 예술가들의 경우, 일부는 국가 보조금을 통해 해외 여정을 지원받았다. 나라마다 정도의 차이는 있지만 북유럽에서는 여성해방이 서유럽

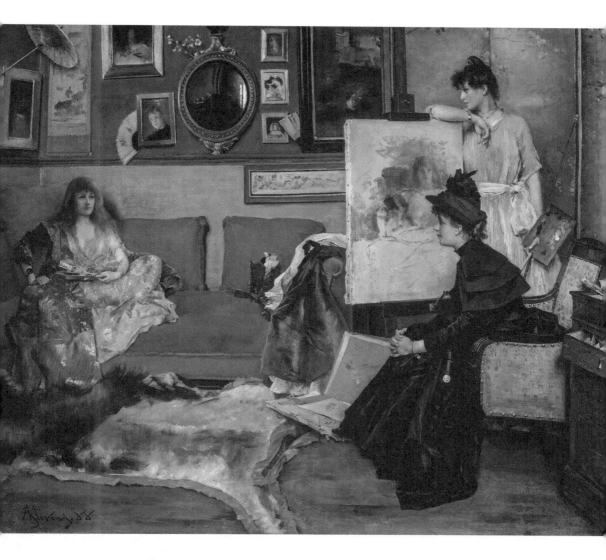

97. 알프레드 스테방스, 〈아틀리에에서〉
1888년 | 캔버스에 유채 | 106.7×135.9cm | 메트로폴리탄 미술관 | 뉴욕

98. 아델 다프리, 〈인디언 추장〉

1850년 | 캔버스에 유채 | 131×111cm | 예술 및 역사 박물관 | 프리부르

에서처럼 격렬한 저항에 부딪히지 않았기 때문이며, 이는 특히 노르웨이의 북유럽 예술 장려 및 진흥 정책이 준 긍정적인 영향이었다. 예를 들어 핀란드인 헬레네 세르프벡(도판2, p.11)은 1848년 설립된 헬싱키 예술협회의 데생학교(1939년부터 '핀란드 미술아카데미' 또는 '아테네움'으로 불린다)와 아돌프 폰 베커의 사립 회화학교에서 조기 교육을 받은 후, 1880년 말 장학금을 받고 파리로 유학을 왔다. 그러나 소부르주아 출신 프랑스 여성들과 마찬가지로, 외국인 여성 예술가들도 훈련기간 동안 종종 어려운 상황을 겪었다. 말년에 루이즈 카트린 브레슬라우는 줄리앙 아카데미에 다니던 시절의 자신과 마리 바시키르체프의 상황을 비교했다. "모든 것을 가진 그가 어떻게 나를 부러워할 수 있었겠는가? 그는 부자였고 나는 가난했다. 그는 사랑하는 가족의 귀여움을 받았고, 나는 대도시에서 혼자였다. 그가 사교살롱에 있을 때, 나는 지붕 아래 다락방에서 혼자, 그야말로 혼자였다."[126] 경제적 이유로 집에서 앙주 티시에의 아틀리에까지 한 시간 정도를 걸어다닌 엘리자베스 제인 가드너는 "비가 오지 않을 때 산책하는 일이 좋기는 하지만, 산책은 식욕을 돋운다. 이걸 알아야 하는데, 합승 요금과 고기 토막 중에서 어느 것이 더 비쌀까?"[127]

99. 조제핀 보우스, 〈절벽 스케치〉
1860~1874년경 | 캔버스에 유채 | 13×23.5cm | 보우스 박물관 | 버나드 캐슬

100. 조제핀 보우스,
〈불로뉴 쉬르 메르 근처의 절벽〉
1860~1874년경 | 캔버스에 유채
227.5×106.2cm | 보우스 박물관
버나드 캐슬

파리와 사립 아카데미들

파리는 "여성이 예술 공부를 위한 충분한 학습 자료를 찾을 수 있는 세계 유일의 장소다."[128] 19세기 말, 외국 예술가들의 유입으로 루이즈 브레슬라우의 이러한 주장이 그 어느 때보다 확실해졌다. 그리고 파리가 가진 이러한 매력의 중심은 여성 예술가들이 그토록 오랫동안 기다려온 실물모델 교육을 줄리앙 아카데미와 그를 따라 문을 연 사립 아카데미들에서 제공하는 것이었다. 이를 증명하듯 1880년대 초부터 미술 저널과 여성 언론에는 젊은 여성 예술가들을 위한 하숙집 이름과 방문하기 좋은 인기 지역 및 레스토랑을 추천하는 광고가 가득 실렸다. 1879년 화가 애비게일 메이 올컷 니에리커Abigail May Alcott Nieriker*는 젊은 예술가들이 파리에서의 생활을 준비할 수 있도록 『해외에서 미술 공부하기 및 비용 절약하기』라는 여성 예술가 전용 가이드북을 출간했다.

일부 외국인 여성들은 이미 모국에서 교육 기회를 얻어, 때로는 공공 예술교육과 실물모델을 접할 수 있는 혜택을 받았다. 그러나 실물모델을 두고 받는 교육은

* 꽃 그림, 정물화 등을 그린 미국 화가. 〈작은 아씨들〉을 쓴 루이자 메이 올컷의 막내 여동생이다.

여전히 너무 제한적이었기에, 외국의 남성들은 물론 여성들도 파리의 예술계로 눈을 돌리게 되었다.

런던에서는 프랑스보다 먼저 젊은 여성들에게 학교 교육의 기회를 주었다. 최초의 여학생은 1860년 런던 왕립예술원에 입학한 로라 허포드Laura Herford였다. 그는 그림을 제출할 때 'L. 허포드'라고 서명하여 성별을 숨긴 덕에 입학할 수 있었다. 1863년에는 여성 열 명이 그곳에서 공부했고, 1860년부터 1871년까지는 117명의 여성이 실물모델 수업을 제외한 전체 과정을 이수할 수 있었다. 파리의 에콜 데 보자르보다 15년이나 앞서기는 하지만, 런던 왕립예술원은 1883년 12월이 되어서야 여학생들에게 '부분적으로 가려진 실루엣을 연구할 수 있도록' 실물모델 수업을 허용했다. 1841년에 영국 인구조사에서 집계한 전문 예술가는 248명이었는데 1870년에는 1,069명으로 늘었다. 이러한 인구학적 팽창에 따라 사립 미술학교와 아카데미가 생겨났지만, 1871년에 설립된 슬레이드 미술학교Slade School of Art를 제외하면 젊은 여성에게 실물모델(반바지를 입거나 신체 일부를 가린 남성 모델 및 여성 누드모델) 수업을 제공하는 곳은 극소수에 불과했다.

그러나 영국에서 실물모델 연구가 가능했을 때도 수많은 여성이 프랑스 수도에 매력을 느꼈다. 예를 들어 1895~1898년 슬레이드 학교에 다닌 그웬 존Gwen John은 1898년 가을에 파리로 와서 카르멘 로시와 제임스 휘슬러가 막 개교한 카르멘 아카데미에 입학하여 동료 두 명과 함께 공부했다. 그웬 존은 이듬해 초까지 그곳에서 학생으로 지냈다. 그리고 1903년 다시 한번 파리로 와서 로댕의 아틀리에에 합류했다.[129] 파리에서의 견습 시절 전후의 작품을 보면 그웬 존이 영국을 떠나기 전에 인물 스케치 기법에 숙달했음을 알 수 있으며, 이는 슬레이드 학교에서 받은 교육 덕분으로 볼 수 있다. 따라서 그웬 존이 파리로 이주한 후 그의 작품에 변화가 일어났다면, 그것은 프랑스에서 누드 연구가 자유롭게 이루어지고 공급이 많았다는 점보다는 당시 파리를 중심으로 들끓었던 예술과 관련된 탐구, 질문, 혁신과의 충격적

101. 그웬 존
 〈맨 어깨를 드러낸 여인〉
 1909~1910년경
 캔버스에 유채
 43.4×26cm
 현대미술관 | 뉴욕

102. 그웬 존
⟨벌거벗은 여인⟩
1909~1910년경
캔버스에 유채
44.5×27.9cm
테이트 브리튼 | 런던

인 만남 때문일 것이다. 특히 1909년 작 〈벌거벗은 여인Femme nue〉(도판102, p.301)은 같은 모델이 등장하는 〈맨 어깨를 드러낸 여인Femme aux épaules nues〉(도판101, p.300)과 비교할 때, '누드'의 대담함보다는 누드를 통해 존재의 가시성과 화가 간 등식 관계를 성립하는 급진적인 방식에서 예술적 힘이 드러난다. 그웬 존이 도미니카회 자선 수녀회를 설립한 마리 푸스팽 수녀를 비롯해 동일한 모델들을 강박적으로 그린 초상화 시리즈는, 옷을 벗었든 입었든 사실로서의 존재라는 수수께끼를 그린 변주다. 객관화할 수 없는 것을 어떻게 표현할 수 있을까? 객관화하지 않고서 어떻게 표현할 수 있을까? 그의 초상화 작품들은 〈벌거벗은 여인〉과 마찬가지로 '현대적'인 질문을 던진다. '벌거벗은' 존재의 핵심에 있는 은신처를 발견하려면, 회화에서 무엇을 제거해야 하는가?

스코틀랜드에서 1845년 기술 데생 및 장식예술 전문학교로 설립된 글래스고 예술학교는 1885년 프랜시스 헨리 뉴베리의 지도 아래 전 세계의 소녀, 여성 예술가 또는 글래스고 걸스Glasgow Girls*에게 문을 개방했다. 위계적이지 않고 포괄적인 접근방식에 따라 장식예술과 순수예술을 동시에 공부하도록 했으며, 자유로운 스타일을 추구하도록 지도하고 장려했다. 이러한 소수의 시설을 제외하고, 소녀들을 대상으로 하는 예술교육은 일반적으로 빅토리아 시대의 도덕에 따라 이루어졌다.

일부 북유럽 국가는 여성에게 더 이른 나이에 공공 미술교육을 제공했다는 점에서 프랑스와 구별된다. 특히 스웨덴의 경우 여성해방과 여성 권리 측면에서 다른 유럽 국가들보다 훨씬 앞서 있었다. 스톡홀름의 왕립예술원에는 1864년에 여성을 위한 수업을 개설했는데, 스웨덴에서 예술가라는 직업이 여성에게 적합하고 존경받을 만한 것으로 인식되면서 1880년에는 수강생이 약 100명으로 늘어났다(도판 103, p.304). 코펜하겐에 있는 덴마크 왕립예술원은 조금 더 늦은 1888년이 되어서야

* 19세기 말~20세기 초 글래스고에서 활동한 여성 예술가 및 디자이너 그룹.

여성이 입학할 수 있었다. 이는 덴마크 여성협회가 1876년에 설립된 사립 데생 및 장식예술 학교의 예술적 부적절함을 개탄하며 정부에 탄원서를 제출한 덕분이었다. 노르웨이와 핀란드에서는 예술 커뮤니티가 매우 작았으며 국가적으로 근대 미술이 출현한 것은 상당히 최근의 일이다. 노르웨이의 젊은 여성들은 여성 권리 측면에서 진보적 사회 분위기의 혜택을 받았으며 예술계에서 남성들과 동등하게 활동했다. 반면에 핀란드 여성들은 더 퇴보적인 시각과 여성의 창의성을 바느질 작업으로 제한하는 전통적인 시각에 직면해야 했다. 예를 들어, 엘린 다니엘손-감보기 Elin Danielson-Gambogi(도판110, p.315)는 이웃들이 자신의 예술 활동을 비난하거나 경멸하는 시선을 한탄하며 "이런 점에서 남성은 자신이 천직으로 선택한 일에 시간을 할애할 권리가 있으니 훨씬 더 행복하다"고 말했다. 노르웨이 여성들은 화가 크누드 베르그슬린이 오슬로에서 운영하는 공립학교에서 교육을 받았다. 핀란드 여성들은 핀란드 예술협회가 제공하는 강의를 들었다. 그러나 자체 아카데미도 없고 교육도 거의 제공되지 않았기 때문에 노르웨이와 핀란드 여성들에게는 뮌헨, 베를린, 파리 등 해외로 떠나 예술을 공부하는 것이 필수였다.

독일에서는 바이마르 공화국 시절인 1919년에야 비로소 여성이 미술학교에 입학할 수 있는 기회를 얻었다. 그 전에는 스승에게 개인교습을 받거나 민간협회(대부분 여성협회로 1867년에 설립된 베를린 여성예술가협회, 1882년에 설립된 뮌헨 여성예술가협회, 1865년 베를린에서 빌헬름 아돌프 레테가 설립한 레테협회 등이다. 인기가 많았던 레테협회는 원래 여학생을 위한 기술학교였으나 1900년에 이르러 사진, 패션 등 다양한 예술 분야로 확장되었다)에서 제공하는 교육을 받았다. 또는 예술가 집단에 가입하여 공동체 환경에서 배우는 방법이 있었다. 예를 들어, 파울라 모더존-베커는 베를린 여성회화학교에서 교육을 받았으나 부모님이 전문 화가가 되는 것을 허락하지 않자, 1898년 브레멘 근처의 보르프스베데에 있는 예술가 공동체에 합류했다. 1901년 결혼하게 될 남편 오토 모더존을 만난 것도 이곳에서였다. 보르프스베데 그룹 화가들

103. 한나 히르시−파울리, 〈화가 베니 솔단−브로펠트의 초상〉
1887년 | 캔버스에 유채 | 125.5×134cm | 예테보리 미술관 | 예테보리

104. 아멜리 보리 – 소렐
　　〈아카데미〉
　　1890년 | 캔버스에 파스텔
　　114×77cm | 오귀스탱 박물관
　　툴루즈

은 전원에 몰두하여 풍경화를 선호했다. 그러나 모더존-베커는 동료들과 달리 이상주의나 사실주의를 거부하고 주관적 표현을 택했다. 그래서 그는 '잘 그린다'는 식의 평화로운 미학적 합의에서 벗어나고자 했다. 이러한 위반이 너무 격렬한 나머지, 1899년 브레멘 미술관에서 첫 전시회를 열었을 때 평단의 폭력적인 반응을 얻을 정도였다. 모더존-베커는 1899년 12월 31일 밤 브레멘을 떠나 당시 아방가르드와 모더니즘의 중심지였던 파리로 향했다. 그는 1900~1906년 사이에 네 번이나 파리에 머물렀고, 그때마다 독일의 예술계가 자신에게 금한 것을 그렸다. 세잔, 반 고흐, 마티스, 쇠라, 그리고 특히 고갱을 알게 되면서 모더존-베커는 자신이 선택한 방식에서 예술적 숙달을 이룰 수 있었다.

모더존-베커의 파리 여행은 대부분의 외국인 여성 예술가에게 그랬듯 익숙한 환경과 통제에서 벗어나는 해방의 여정이기도 했다. 자신이 택한 소명의 진정성과 힘을 시험해볼 수 있는 기회이자, 그것을 온전히 받아들일 수 있는 기회였다. 프랑스의 젊은 여성 예술가 일부는 가족의 시선 안에서 소녀 시절에 받은 교육이 예술가 지망생의 어깨에 내려놓은 제약과 금지의 무게를 한탄했지만, 외국인 여성들은 제3공화국과 그 이전 제2제정기의 파리를 자유의 공간으로 경험했다. 부유하지 않아 혼자 떠나온 대신 보호자 없이 자유롭게 돌아다니고, 원하는 대로 행동하고, 모델을 고용하고, 작업실을 공유하고, 에너지가 허락하는 만큼 공부할 수 있고, 힘든 세월을 겪은 후에도 그림에 대한 열망이 남아 있으면 전시회를 열 수 있었다. 한마디로 화가가 될 수 있었다.

줄리앙 아카데미는 카바넬과 레옹 코니예의 제자였던 로돌프 줄리앙이 1868년 설립했다.[130] 이곳에서는 설립자 줄리앙처럼 돈이 부족해 에콜 데 보자르에 입학할 수 없었던 프랑스 또는 외국 젊은이들에게 에콜 데 보자르와 견줄 만한 교육체계를 제공했다(도판12, p.58). 1873년에는 젊은 남성 18~20명과 젊은 여성 8~9명이 다녔다. 학교는 성공적으로 운영되어 1875년에는 여성들의 요청에 따라 여성반이 만들어졌

105. 멜라 무터, 〈어머니와 아들〉
1910년 | 캔버스에 유채 | 78.5×63cm | 개인 소장

106. 헬레네 세르프벡, 〈문〉
1884년 | 캔버스에 유채 | 40.5×32.5cm | 핀란드 국립미술관 | 헬싱키

107. 마리아 비크, 〈세상 밖으로〉

1889년 | 캔버스에 유채 | 69×61cm | 아테네움 미술관 | 핀란드 국립미술관 | 헬싱키

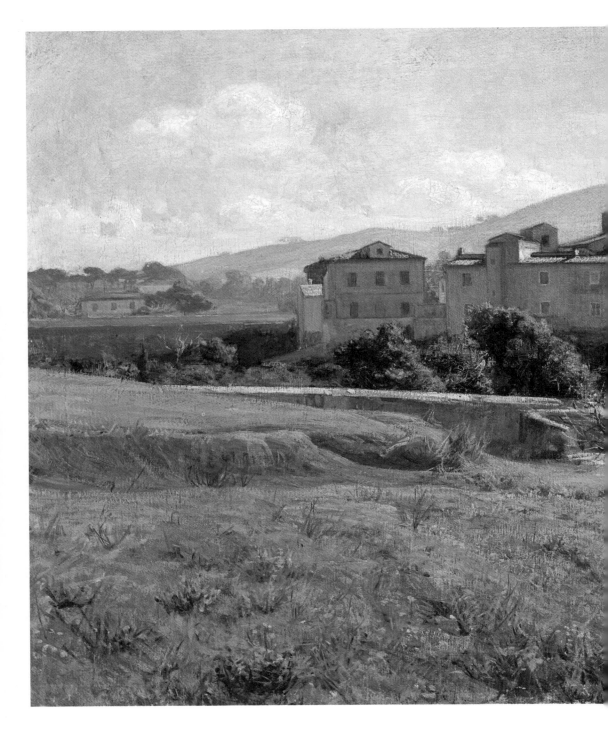

108. 엘린 다니엘손 – 감보기, 〈안티냐노〉
1900년경 │ 캔버스에 유채 │ 60×106cm │ 테레지아 및 라파엘 뢴스트룀 재단 │ 라우마

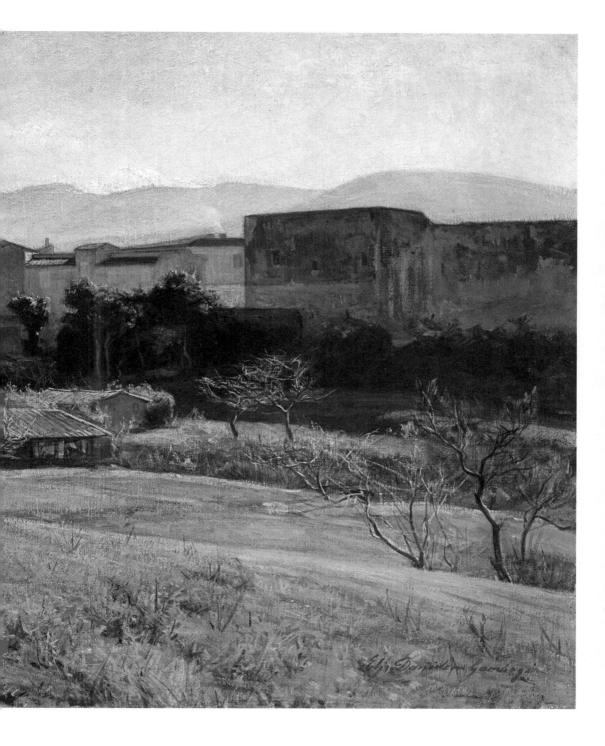

다. 파사주 데 파노라마에 자리한 이 아틀리에는 이제 사교를 위한 장소가 아니라 작업을 위한 장소가 되었다. 윌리엄 부그로, 토니 로베르-플뢰리, 쥘 조제프 르페브르, 장 폴 로랑 등의 화가와 앙리 샤퓌 등의 조각가를 비롯한 여러 유명 예술가들의 가르침을 받을 수 있는 완벽한 교육과정을 제공했으며, 1877년부터는 매일 실물모델을 연구할 수 있는 기회도 제공했다. 스케치 기법과 회화 기법을 모두 익힐 수 있는 실물모델 데생은 에콜 데 보자르에서와 마찬가지로 미술 훈련 및 예술적 '기예'의 기초였다. 이는 1890년 아멜리 보리-소렐^{Amélie Beaury-Saurel}이 그린 〈아카데미 Académie〉(도판104, p.305)에서 잘 드러난다. 보리-소렐은 쥘 조제프 르페브르, 로베르 플뢰리, 장 폴 로랑에게 사사하고 1874년부터 살롱전에 출품하기 시작했는데, 그보다 10년 전부터 이미 유명한 초상화가이자 예술가로 인정받고 있었다. 1895년 로돌프 줄리앙과 결혼한 뒤에는 줄리앙 아카데미에서 여학생들을 가르치며 작품 활동을 이어갔다. 줄리앙 아카데미는 곧 에콜 데 보자르와 경쟁 구도를 형성했는데, 에콜 데 보자르와의 유일한 차이점은 학비로 여성에게는 두 배를 받았다. 교육과정뿐 아니라 경쟁 및 상금 체제도 에콜 데 보자르에서 시행하는 아카데미식 체계를 그대로 반영했는데, 아카데미 화가들이 두 학교 모두에서 교수로 활동한 점을 감안하면 놀랄 일은 아니다. 사립 아틀리에나 에콜 데 보자르와 마찬가지로, 줄리앙 아카데미의 교수들은 일주일에 한두 번 학생들의 작품을 검토하고 교정해주었다. 1889년 줄리앙 아카데미에는 다섯 곳의 아틀리에가 있었고 600명 이상이 공부했다. 1890년에는 파리에 있는 줄리앙 아카데미의 아틀리에 열일곱 곳 중 일곱 곳이 여성을 위한 아틀리에였다. 1907년에 젊은 여성을 대상으로 발간된 미국의 가이드북에 이 아틀리에들이 소개되어 있다. "파사주 데 파노라마의 갤러리 몽마르트르 27번지 / 샹젤리제의 베리 거리 5번지 / 노트르-담-드-로레트 거리 위쪽의 라 퐁텐 거리 28번지 / 봉 마르셰 근처 세르슈-미디 거리 55번지. 학비: 반나절 수업은 한 달에 50프랑, 오전과 오후 수업은 한 달에 100프랑."[131]

109. 세실리아 보, 〈건초더미와 브르타뉴 여성이 있는 풍경, 콩카르노, 프랑스〉
1888년 │ 캔버스에 유채 │ 34.9×44.9cm │ 펜실베이니아 미술 아카데미 │ 필라델피아

조각가 필리포 콜라로시는 1890년 몽파르나스 지구의 라 그랑드-쇼미에르 거리 10번지에 콜라로시 아카데미를 열었다. 줄리앙 아카데미보다 학비가 더 저렴하고 혼성 수업으로 이루어진 콜라로시 아카데미는 학교라기보다는 여러 층에 걸쳐 아틀리에가 모여 있는 곳이었다. 엘린 다니엘손-감보기 등(도판108, p.310) 세계 곳곳에서 온 예술가들과 학생들이 오전 8시부터 오후 12시까지, 오후 1시부터 5시까지 석고 모형과 실물모델을 이용해 작업할 수 있었으며, 아침과 저녁에 각기 다른 수업이 진행되었다. 이곳에서 학생들을 가르친 예술가로는 폴 고갱(1891년), 체코 화가 알폰스 무하(1900~1901년)를 비롯해 프랑스 화가 귀스타브 쿠르투아, 장-샤를 카쟁, 라파엘 콜랭, 파스칼 다냥-부브레, 핀란드 화가 알베르트 에델펠트, 노르웨이 화가 크리스티안 크로그 등이 있었다. 콜라로시 아카데미에서 공부한 예술가 중에는 오스트리아 여성 마리안 스토케Marianne Stokes, 폴란드 여성 멜라 무터Mela Muter(도판105, p.307), 핀란드 여성들인 헬레네 세르프벡(도판106, p.308), 마리아 카타리나 비크Maria Catharina Wiik(도판107, p.309), 엘렌 시슬레프가 있었다.

당시 회화에는 농촌을 주제로 한 작품이 많았다. 브르타뉴 지방은 그 풍경과 풍습에 매료된 예술가들이 자주 찾았고(도판109, p.313) 노르망디 지방에서는 퐁타벤, 옹플뢰르 등에 예술가 공동체가 들어섰다. 줄리앙 및 콜라로시 아카데미의 교수진은 학생들에게 브르타뉴를 여행하면서 자연을 소재로 그림을 그리고 현지인을 관찰하면서 장르화와 야외 작업을 연습하도록 권했다. 이러한 관행이 처음은 아니었다. 여름에 개인 아틀리에가 문을 닫으면 스승들은 때때로 제자들을 자신의 별장으로 초대하여, 예술적 교류에 도움이 되는 소규모 비공식 여름학교를 가족적인 분위기로 열기도 했다. 많은 여성 화가의 글에는 이를 통해 큰 혜택을 얻었다는 내용이 있다.

파리는 또한 유럽의 당대 관심사 및 미술시장의 확실한 중심지로서 매력을 발산했다. 문화적 경험을 풍부하고 다양하게 얻을 수 있었고, 모든 예술가의 훈련

110. 엘린 다니엘손 – 감보기, 〈자화상〉
1903년 │ 캔버스에 유채 │ 23.5×27.5cm │ 투르쿠 미술관 │ 투르쿠

에 필수적인 루브르 박물관과 뤽상부르 박물관의 컬렉션을 통해 미술사의 거장들을 마음껏 연구하고 모방할 수 있었다(이 단계를 생략하고 회화 기술을 배우기는 불가능했다). 예술의 '메카'인 파리로 일찍이 진출해 성공을 거둔 외국인 및 프랑스인 여성 예술가들은 미국의 로자 보뇌르처럼 '모범을 보이며' 파리의 매력을 한층 높여주었다. 예술계 젠더 문제를 연구한 수잔 뵈미시에 따르면, 마리 바시키르체프가 1873~1884년에 쓴 일기는 출간 후 베스트셀러가 되어 "예술가를 꿈꾸는 여성들에게 새로운 '바이블'이 되었다."[132] 파울라 모더존-베커도 파리를 처음 방문할 때 이 책의 독일어 번역본(1897년 출간)을 가지고 왔다. 이 여성 예술가들 모두가 1870년대 이전의 여성 예술가들과 마찬가지로 개인 아틀리에나 사립 아카데미에서 그림을 배우고 화가가 되었다. 그리고 살롱전과 만국박람회 입성을 열망하며 미술시장의 작동 원리를 배웠다. 프랑스에 정착하든, 파리 시절의 유산을 가지고 고국으로 돌아가든, 아니면 또 다른 곳에서 여정을 계속하든, 이들 모두가 20세기에 시작된 미술시장의 국제화와 다극화라는 문제를 일찍부터 파악하고 있었음을 알 수 있다.

나오며

"빛나는 명성을 얻고자
편견에 맞서 싸우는 여성들의
용기와 인내가 대단하다."

1828년 4월 12일자 『피가로』

맺음말

　우리의 여정은 여기서 멈춰야 한다. 우리가 가야만 했던 길 중 어떤 길은 가지 않았거나 얼핏 보았을 뿐이고, 어떤 길은 아직 발견하지 못했다. 그러나 18세기 말에서 20세기 초까지 여성 예술가들의 경력과 작품을 여성(예술가)의 역사 또는 '여성의' 미술사 안에 위치시키기보다는 당대의 복잡하고 다원적인 역사 속에서 이해할 수 있었음은 분명하다. 여성 미술사 같은 전문화된 역사는 오늘날 여성 예술가를 '배제'하거나 '보이지 않게' 만든 지배적 서사에 비판적 입장을 취하고 있기는 하지만, 우리는 전문화된 역사에 순응하고 싶지 않았다. 또한 '여성이 그린 누드' '여성의 자화상' '여성이 그린 어머니와 아이' 등과 같이 의도적으로 우리의 접근방식을 테마화하지도 않았다. 우리가 전문화된 역사에 저항하는 이유는, 그것이 미술사의 지배적 서사를 뒷받침하고 포괄하는 메커니즘에 반항하면서도 한편으로는 그 메커니즘을 완성한다는 사실 때문이다. 이 책에서 살펴본 것처럼, 미술사의 지배적 서사에 깔려 있는 메커니즘은 가부장제나 여성비하적 남성 질서의 메커니즘이라기보다는 자본, 상업화, 금융화의 메커니즘이다. 비록 전자 메커니즘이 후자 메커니즘의 실제적 원인처럼 보이거나 그렇게 믿더라도 말이다.

프랑스 대혁명 이후 19세기 초부터, 살롱전은 '미술품 거래'라는 자유주의 논리에 따라 재편되었다. 구매 행위가 작품의 가치와 차별성을 창출하는 것이지, 가치와 차별성이 구매 행위를 창출하는 것이 아니라는 논리였다. 이러한 논리에 따라 돈의 힘이 예술 생산공간을 지배하게 되었다. 시간이 흐르면서 돈의 힘은 여러 형태의 화신으로 나타나고 또 그 어떤 것보다 오래 살아남아 절대적인 존재가 되었다. 공식 살롱전의 기능에 영향을 미친 구조적 위기, 전시 공간의 다양화(살롱전, 만국박람회, 예술가 협회 및 단체들의 전시회, 화랑), 젊은 남녀를 대상으로 하는 민간 및 공공 미술교육에 대한 문제 제기와 개혁. 이러한 문제들은 앞서 살펴본 것처럼 예술계가 자본주의 체제에 순응한 결과이며, 무엇보다도 이는 자본주의 체제의 무시무시한 능력, 즉 반대 담론과 '혁명'을 무력화하고 변형시키며 잔인한 시장 논리 밖에 있는 공간마저 식민지화하여 이익을 착취하는 능력의 결과이다. 예술이 그 주권을 돈의 힘에 넘겨주는 현상이 명백하게 나타나기 시작한 것은 '부도덕한 제2제정 시기(투기, 식민지화, 포식)'[133]였지만, 그 시작은 예술 생산공간의 여성화가 사회현상이 되거나 적어도 논쟁의 대상이 될 만큼 주목할 만한 현상이었던 19세기 초라고 할 수 있다. 여성의 예술계 진출 확대가 경제 자유화, 더 정확하게 말하면 정책이 경제 질서에 종속되는 움직임 속에서 일어났다는 사실은 간과할 수 없는 부분이다.

비평가 아니 르 브룅은 『값을 따질 수 없는 것. 아름다움, 추함 그리고 정치』에서 현대 예술과 금융의 유착을 분석하고 그 영향력이 예술 영역을 훨씬 넘어선다고 평가한다. 그는 책의 서두에서, 19세기 말에 '무한경쟁 체제'가 가져오는 존재의 자유·존엄성·무결성에 대한 위협을 동시대인들에게 경고한 예술가 윌리엄 모리스의 선구자적인 발언을 떠올린다.[134] '가치 있는 것을 향한 열정적인 추구'[135]에 대항하여, 팔 수도 살 수도 없는 것에 대항하여, 감각적인 삶, 사고, 상상력, 욕망, 공상이 단일한 존재에게 열어주는 '해방의 공간'에 대항하여 금권 정치 사회가 벌이는 '냉혹하고 끝없는 전쟁'의 위협 말이다.[136] 르 브룅은 이렇게 지적한다. "이 전쟁은 악화

되었다. 우리가 사용하는 단어, 개념, 이해 방식은 이 전쟁의 부수현상만을 반영할 뿐이며, 이는 비판이 확산되는 구실을 낳는다."[137] 그리고 다시 덧붙인다. "[…] 사회적 비판이 아무리 엄격하더라도 결국 배경 음악에 지나지 않을 정도로 […] 심지어 다양한 비판적 접근은 본의 아니게 지배에 도움이 된다고 말할 수 있다."[138]

'여성 미술사'라는 분야가 처음에는 정당성을 의심할 여지가 없는 투쟁에서 비롯된 것이라 할지라도, 종종 돈의 권력이 행사하는 폭력을 부정하지 않는 경우가 있다. 예를 들어 1910~1920년대의 여성 시각 예술가들을 다룬 텍스트나 전시회를 보면 제1차 세계대전 때 군수공장에서 일하던 여성들이 당시의 사진이나 선전 영화에서 해방의 징표로 제시되어 있다. 이 모습을 보면서 어떻게 그 폭력을 인식하지 못할 수 있는가! 성에 따른 차별, 그 메커니즘과 영향의 분석에 초점을 맞춰버리면 19세기에 확립된 경쟁 체제와 미술시장의 자본화에 대한 의문은 배제되고 '귀화'되어버린다. 여성 비하나 사회의 위계적이고 젠더화된 분열을 자꾸만 불러일으키는 것은 돈의 권력이 가져오는 광범위한 폭력을 문제의 원인에서 멀어지게 만든다. 그것은 마치 연막처럼 남성 지배와 여성해방 사이의 대립이 유지되게 만들고, 대립 체제를 약화시키거나 재구성하기보다는 더 강화하여 적대감을 유지한다. '여성 미술사'가 여성 예술가들이 경험한 미술 훈련과 직업화의 여정, 경력을 위해 실행한 전략에만 거의 독점적으로 관심을 기울인 채 그들의 회화적 접근방식은 분석하지 않는다면 이는 미술시장에서 과거 또는 현재 지위에 따라 여성 예술가를 구별하는 것의 적절성을 둘러싼 비판에 침묵하는 것이다. 아방가르드적 참신함이라는 가치를 고수하는 것도 마찬가지다. 이 또한 여성 예술가의 명예 회복을 단지 '승자'의 미술사가 쓰는 진보적 내러티브에 포함되는지 여부에 달려 있도록 만든다. 그러나 앞서 살펴본 것처럼 참신함이라는 가치는 미술상들이 대대적으로 조직한 투기가 발달하면서 강요된 가치다.

이 책에서 언급한 여성 예술가들의 경력에 대한 몇 가지 사례는 그들이 직업화

가로 성공했는지 여부와 상관없이, 19세기 초부터 상업적 경제 질서가 자기 번영을 유지하고 확대하기 위해 개인에게 제약을 가하기 시작했음을 보여준다. 여성 예술을 '폐기물'로 인식하든 '소비자를 유인하는 할인상품'으로 인식하든(오늘날 그렇게 되어가고 있다), 여성 예술의 정체성은 그 고유성을 강제로 또는 동의하에 말살하려는 논리에 속하며, 상업적 질서에 의한 식민지화에 해당한다. 18세기 말에서 20세기 초 사이에 전시회라는 원형 경기장에 들어서는 젊은 여성은 점점 늘어났고, 그들은 전시회의 규칙을 따르기 위해서뿐만 아니라 규칙을 따를 기회를 잡고자 수많은 어려움과 희생을 감내했다. 경기장 안에서 무기를 갖추고, 싸우고, 살아남기 위해서였다. 그들이 경기장에서 맞닥뜨린 남성과 여성, 그리고 그들이 그곳에서 펼친 전략을 생각해볼 필요가 있다면, 그들을 그곳으로 이끈 욕망이나 필요성이 무엇인지 물어볼 필요가 있다면, '왜 경기장인지' 또한 물어야 하지 않을까? 그리고 고개를 들어 저 너머로 눈을 돌려, 누가 계단식 관중석에 앉아 그 광경을 즐기고 있는지 봐야 하지 않을까? 경기의 목적은 무엇인가? 아니면 작품 자체를 더 가까이에서 더 자세히 살펴보면서, 그 여성들이 때로는 경기장이 존재하지 않는 것처럼 행동했으리라 생각해봐야 하지 않을까?

같은 맥락에서, 미끼상품으로 사용되는 '여성 예술'에서 눈을 떼는 것이 중요하다. 이 책에서 특히 샤플랭의 작품과 그 제자들의 작품을 비교하고 '야수파'의 꽃다발을 살펴본 것처럼, 여성 예술이라는 범주는 모순되는 동어반복, 그 이상의 의미를 갖지 않는다. 여성이 그린 그림은 여성이 그린 그림이라고 말하는 것뿐이다. 이 길을 더 나아가려 한다면 우리의 정신과 생각과 신체를 우리가 계산하고 분류할 수 있는 기관이라고 생각하는 것과 같으며, 결국 아주 좁고 막다른 골목에 갇히고 말 것이다. 그림의 형태나 물감에 관한 합리적 목록을 작성하거나 붓질의 횟수를 세는 것으로 그 그림의 모든 것을 말할 수 있다고 착각하는 것과 마찬가지다. 그들이 여성임을 반복해 말할 것이 아니라, 여성 예술가 개개인이 생각하고 지각하고 느끼는

존재로서 각자의 독특하고 유일한 궤적을 따르면서 다른 세상의 시공간을 어떻게 탐구했는지, 그리고 한 획 한 획 붓질을 하고 한 점 한 점 그림을 그리면서 미술의 본질에 대한 깨달음을 어떻게 찾아갔는지를 살펴야 한다. 그것이 미술사다.

미주

1 Cynthia Fleury, *Pretium doloris. L'accident comme souci de soi*, Paris, Fayard/Pluriel, 2015, p.21 (초판, Paris, Pauvert, 2002).

2 프랑스 국립문헌어휘자료센터(CNRTL)에서 제시한 '현상'의 정의.

3 Whitney Chadwick, *Women, Art, and Society*(『여성, 미술, 사회— 중세부터 현대까지 여성 미술의 역사』, 김이순 역, 시공사, 2006), Londres, Thames Hudson Ltd, 1990 (5판, 2012).

4 Mireia Ferrer Álvarez, "Historical Studies of the Practice and Profession of Women Artists," 2006, p.103-120, https://www.academia.edu/13742453/Historical_Studies_of_the_Practice_and_Profession_of_Women_Artists

5 Charlotte Foucher Zarmanian, *Créatrices en 1900. Femmes artistes en France dans les milieux symbolistes*, 발표논문, Paris, Mare & Martin, 2015, p.28.

6 위의 책, p.22.

7 Edgar Morin, *La Méthode, tome 1 : La Nature de la Nature* (초판, 1977), Paris, Seuil, « Points » 1981, p.15.

8 위의 책, p.13 및 이하

9 Edgar Morin, *Le Vif du sujet*, Paris, Seuil, 1969 ; 페이퍼백으로 재판, Seuil, « Points » 1982, p.139.

10 Edgar Morin, *La Méthode, tome 1 : La Nature de la Nature*, 앞의 정보와 동일, p.19.

11 Edgar Morin, *Autocritique*, Paris, Seuil, 1959 ; 페이퍼백으로 재판, Seuil, « Points » 1993, p.246.

12 Cynthia Fleury, *Métaphysique de l'imagination*, Dol-de-Bretagne, Éditions d'Écarts, « Diasthème » 2000 ; 재판, Paris, Gallimard/Folio, 2020, p.324.

13 Annie Le Brun, *Un espace inobjectif. Entre les mots et les images*, Paris, Gallimard, 2019, p.9.

14 Egar Morin, *Le Paradigme perdu : la nature humaine*, Paris, Seuil, 1973 ; 재판, Seuil, « Points » 1979, p.145.

15 Gilles Deleuze, *Sur la peinture*, 1981년 4월 7일 강연, https://gallica.bnf.fr/html/und/enregistrements-sonores/sur-la-peinture-1981-enregistrements-des-cours-degilles-deleuze?mode=mobile

16 파울 클레(Paul Klee)의 말. 다음에서 인용: Gilles Deleuze, in *Francis Bacon. Logique de la sensation*, Paris, La Différence, 1981 ; 재판, Seuil, 2002, p.57.

17 Edgar Morin, *Le Vif du sujet* (1982), 앞의 정보와 동일, p.159.

18 Marie-Claude Chaudonneret, "Le Salon pendant la première moitié du xixᵉ siècle. Musée d'art vivant ou marché de l'art ?," 2007, p.11-12, https://halshs.archives-ouvertes.fr/halshs-00176804

19 Eugène Delacroix, *Des critiques en matière d'art*, Paris, L'Échoppe, 1986, 다음에서 인용: in Marie-Claude Genet-Delacroix "Delacroix et les 'Néos' : pour le vrai contre le faux," *Sociétés & Représentations*, 2005/2 (n° 20), p.225-243 중에서 p.226.

20 Roland Barthes, *La Chambre claire. Note sur la photographie*(『밝은 방』, 김웅권 역, 동문선, 2006), Paris, Éditions de l'étoile, Gallimard, Seuil, coll. « Cahiers du cinéma » 1980, p.48-49.

21 G. Dargenty, "Chronique des expositions. L'Union des femmes peintres et sculpteurs (Palais des Champs-Élysées)," *Courrier de l'art*, 3e année, n° 9, 1883년 3월 1일자, p.103.

22 Denise Noël, "Les femmes peintres dans la seconde moitié du xixᵉ siècle," *Clio. Histoire, Femmes et Sociétés*, 2004/1, n° 19, p.1-13.

23 Philippe Chery, *Lettres analitiques, critiques et philosophiques, sur les tableaux du Sallon*, Paris, 1791, lettre onzième, p.62.

24 위와 동일.

25 Adolphe Tabarant, *La Vie artistique au temps de Baudelaire*, Paris, Mercure de France, 1942, p.12.

26 다음에서 인용: Frédéric Destremeau, "L'atelier Cormon (1886-1887)," *Bulletin de la société de l'histoire de l'art français*, 1997, p.171-184 중에서 p.179.

27 다음을 참고. *Moi, Eugène Carrière: le poème adorable et tragique des tendresses humaines.*

L'artiste vu par ses contemporains, Émilie Cappella, Agnès Lauvinerie et Eduardo Leal de la Gala, Paris, Éditions Magellan & Cie, 2006. 레티샤 아자르 뒤 마레스트의 전기(*À travers l'idéal. Fragments du journal d'un peintre*)는 1901년 파리에서 아벨 가베르(Abel Gabert)라는 가명으로 출판되었다. 세실 헤르츠의 증언은 아틀리에에서 또는 카리에르의 강의 중에 작성한 메모를 바탕으로 한다.

28 Félix Pyat, "Paris Moderne. Les artistes," *Nouveau Tableau de Paris au xix^e siècle*, Paris, librairie de Mme Charles Béchet, 1834, p.18, 다음에서 인용: Séverine Sofio, < *L'art ne s'apprend pas aux dépens des moeurs !* > *Construction du champ de l'art, genre et professionnalisation des artistes (1789-1848)*, 박사 논문, EHESS, 2009, p.410.

29 1832년 5월 30일자 편지, 다음에서 인용: Marie-Claude Chaudonneret, "Le Salon pendant la première moitié du xix^e siècle. Musée d'art vivant ou marché de l'art ?", 앞의 정보와 동일.

30 Jean-Paul Bouillon, "Sociétés d'artistes et institutions officielles dans la seconde moitié du xix^e siècle," *Romantisme*, n° 54, 1986, p.89-113.

31 위의 책, p.101.

32 위의 책, p.106.

33 피사로에게 보낸 1876년 7월 2일자 편지, *Correspondance de Cézanne*, Grasset, 1937, 다음에서 인용: Jean-Paul Bouillon, "Sociétés d'artistes et institutions officielles dans la seconde moitié du xix^e siècle," 앞의 정보와 동일, p.96.

34 위의 책, p.106.

35 위의 책, p.100-101에서 인용.

36 위의 책, p.101.

37 다음을 참고. Tamar Garb, "Revising the Revisionnists: The Formation of the Union des Femmes Peintres et Sculpteurs," *Art Journal*, vol. 48, n° 1, 1989년 봄, p.63-70.

38 Denise Noël, "Les femmes peintres dans la seconde moitié du xix^e siècle," 앞의 정보와 동일, p.5.

39 Séverine Sofio, < *L'art ne s'apprend pas aux dépens des moeurs !* > *Construction du champ de l'art, genre et professionnalisation des artistes (1789-1848)*, 앞의 정보와 동일, p.56.

40 드농과 나폴레옹 보나파르트가 주고받은 서신에서 발췌, 다음에서 인용: Séverine Sofio, *Artistes femmes. La parenthèse enchantée xviii^e-xix^e siècles*, Paris, CNRS éditions, 2016, p.226-227.

41 위의 책, p.196-200.

42 위의 책, p.226-227.

43 Séverine Sofio, < *L'art ne s'apprend pas aux dépens des moeurs !* > *Construction du champ de l'art, genre et professionnalisation des artistes (1789-1848)*, 앞의 정보와 동일, p.276.

44 다음에서 인용: Denise Noël, "Les femmes peintres dans la seconde moitié du xix^e siècle," 앞의 정보와 동일, p.7.

45 Charles Pearo, *Elizabeth Jane Gardner: Her Life, Her Work, Her Letters*, 논문, université McGill, Montréal (Canada), 1997, p.19.

46 Jacques-Philippe Voïart, *Lettres impartiales sur les expositions de l'an 1806. Par un amateur*, Paris, Aubry et Petit, 1806, p.19-20.

47 위의 책, p.22.

48 Jacques-Philippe Voïart, *Lettres impartiales sur les expositions de l'an XIII. Par un amateur*, Paris, E. Dentu, imprimeur-libraire, quai des Augustins, n° 22 ; et Palais du Tribunat, galeries de bois, n° 240, an XIII (1804).

49 다음에서 인용: Séverine Sofio, *Artistes femmes. La parenthèse enchantée xviii^e-xix^e siècles*, 앞의 정보와 동일, p.213.

50 Charles-Paul Landon, *Annales du Musée et de l'École moderne des beaux-arts*, Paris, Pillet Aîné éditeur, 1830, p.139.

51 *Journal des arts, des sciences et de la littérature*, 11^e volume, Paris, Porthmann éditeur, 1812, p.197.

52 *Le Figaro*, 1828년 4월 12일, p.2-3.

53 Charles-Paul Landon, *Les Annales du Musée et de l'École moderne des beaux-arts*, Paris, Pillet Aîné, 1831, p.248.

54 *Journal des artistes, revue pittoresque consacrée aux artistes et aux gens du monde*, 1^{er} vol., n° 8, 1839, p.126-127.

55 Tristan Cordeil, *Louise Abbéma. Itinéraire d'une femme peintre et mondaine*, 석사논문, UPPA, 2013.

56 Georges Lecoq, *Louise Abbéma*, Paris, Librairie des bibliophiles, coll. « Peintres et sculpteurs » 초판, 1879, p.5-20 중에서 p.14 및 16 ; 다음 제목으로 재판, *Louise Abbéma (1879)*, Whitefisch (MT) Kessinger Publishing LLC, 2010.

57 위와 동일.

58 Charlotte Foucher Zarmanian, *Créatrices en 1900. Femmes artistes en France dans les milieux symbolistes*, 앞의 정보와 동일, p.96.

59 다음을 참고. Charlotte Foucher, "Élisabeth Sonrel (1874-1953) : une artiste symboliste oubliée," *Bulletin des amis de Sceaux*, 개정판, n° 25, 2009, p.1-27.

60 Gill Perry, *Women Artists and the Parisian Avant-Garde: Modernism and "Feminine" Art, 1900 to the late 1920s*, Manchester, New York, Manchester University Press, 1995.

61 Denise Noël, "Les femmes peintres dans la seconde moitié du xix^e siècle," 앞의 정보와 동일, p.7.

62 Denise Noël, "Le Journal de Sophie Schaeppi," '국제 연구의 날' ED3 & ED4 박사 세미나, 노트르담드라페 대학(나뮈르), 2008년 3월 7일 및 in Muriel Andrin, Laurence Brogniez, Alexia Creusen, Amélie Favry et Vanessa Gemis (dir. scientifiques과학 책임편집), *Femmes et critique(s)*, Namur, Presses universitaires de Namur, 2009, p.95-109.

63 Denise Noël, "Les femmes peintres dans la seconde moitié du xix^e siècle," 앞의 정보와 동일, p.9.

64 Séverine Sofio, < *L'art ne s'apprend pas aux dépens des moeurs ! >, Construction du champ de l'art, genre et professionnalisation des artistes (1789-1848)*, 박사 논문, EHESS, 2009, p.626.

65 Charles Pearo, "Elizabeth Jane Gardner and the American Colony in Paris," *Winterthur Portfolio*, vol. 43, n° 4, Chicago (IL), The University of Chicago Press, 2009, p.275-312 중에서 p.277.

66 Eugène Montrosier, "Laure de Châtillon," in *Les Artistes modernes, vol. 1 : Les peintres de genre ; vol. 2 : Les peintres militaires et les peintres de nus ; vol.*

3 : *Les peintres d'histoire, paysagistes, portraitistes et sculpteurs*, Paris, Librairie artistique H. Launette Éditeur, 1881-1882 중에서 vol. 1, 1881, p.134-135.

67 *Louis Vauxcelles, Histoire générale de l'art français de la Révolution à nos jours*, Paris, Librairie de France, 1922, p.313-314.

68 위의 책, p.320.

69 다음을 참고. Séverine Sofio, "Les vertus de la reproduction. Les peintres copistes en France dans la première moitié du xix^e siècle," *Travail, genre et sociétés*, vol. 1, n° 19, 2008, p.23-39.

70 다음을 참고. Ludivine Fortier, "Les femmes copistes au Salon," 웹사이트 Copistes pas copieuses(copistespascopieuses.wixsite.com)의 2020년 1월 16일자 온라인 기사.

71 "Une épidémie au Louvre et au Luxembourg," in *Art et critique. Revue littéraire, dramatique, musicale et artistique...*, Jean Jullien (dir.), Paris, 1890년 1월 18일.

72 Denise Noël, "Les femmes peintres dans la seconde moitié du xix^e siècle," 앞의 정보와 동일, p.3.

73 Charles-Paul Landon, *Les Annales du Musée et de l'École moderne des beaux-arts*, XIII, 1807, p.113.

74 Auguste Hilarion de Kératry, *Annuaire de l'école française de peinture ou lettres sur le Salon de 1819*, Paris, Maradan, libraire, et Baudouin Frères, imprimeurs-libraires, 1820.

75 Martine Lacas, "Les genres ont-ils un sexe ?" in Martine Lacas (dir. scientifique), *Peintres femmes 1780-1830. Naissance d'un combat*, Paris, Réunion des musées nationaux-Grand Palais, 2021, p.146.

76 Joséphin Péladan, *La Gynandre*, Paris, E. Dentu, 1891, p.53-54, 다음에서 인용: Charlotte Foucher Zarmanian, *Créatrices en 1900. Femmes artistes en France dans les milieux symbolistes*, 앞의 정보와 동일, p.60.

77 Chalotte Foucher Zarmanian, *Créatrices en 1900. Femmes artistes en France dans les milieux symbolistes*, 앞의 정보와 동일, p.208 및 이하, p.237.

78 Lida Rose McCabe, "Mme Bouguerau at Work," in

Harpers's Bazar, 1910, p.695, 다음에서 인용: *Charles Pearo, Elizabeth Jane Gardner: her life, her work, her letters*, 앞의 정보와 동일, p.28.

79 "Berthe Morisot. Sa vie. Son oeuvre d'après l'exposition posthume ouverte chez Durand-Ruel du 5 au 23 mars 1896," *Revue encyclopédique*, 1896년 3월, p.155-165.

80 1787년 5월 7일자 *La Fédération artistique*에 실린 기사, 다음에서 인용: *Tristan Cordeil, Louise Abbéma. Itinéraire d'une femme peintre et mondaine*, 앞의 정보와 동일, p.34.

81 위의 책, p.32.

82 "Après le congrès, le féminisme jugé par les femmes artistes," *Gil Blas*, 1896년 4월 20일, n° 5999, p.2, 다음에서 인용: Tristan Cordeil, *Louise Abbéma. Itinéraire d'une femme peintre et mondaine*, 앞의 정보와 동일, p.43.

83 *Gil Blas*, 1900년 6월 6일, n° 7506, p.1, 다음에서 인용: Tristan Cordeil, *Louise Abbéma. Itinéraire d'une femme peintre et mondaine*, 앞의 정보와 동일, p.44.

84 Martine Lacas (dir. scientifique), *Peintres femmes 1780-1830. Naissance d'un combat*, 앞의 정보와 동일, p.117.

85 Paul Perret, *La Gazette de Lausanne*, 다음에서 인용: Catherine Lepdor (dir. scientifique), *Louise Breslau, de l'impressionnisme aux années folles,* Milan et Paris, Skira/Seuil, 2001, p.20.

86 위의 책, p.65.

87 사라 퍼서(Sarah Purser)에게 쓴 1885년 1월 23일자 편지, 다음에서 인용: Catherine Lepdor, *Louise Breslau, de l'impressionnisme aux années folles,* 앞의 정보와 동일, p.23.

88 *Revue des arts décoratifs*, 1896, n° 16, p.97-99. 다음을 참고: Charlotte Foucher Zarmanian, *Créatrices en 1900. Femmes artistes en France dans les milieux symbolistes*, 앞의 정보와 동일, p.94 및 이하.

89 Alain Bonnet, "La réforme de l'École des beaux-arts de 1863 : Peinture et sculpture," *Romantisme*, 1996, n° 93, numéro thématique 'Arts et institutions', p.27-38, URL : https://www.persee.fr/doc/roman_0048-8593_1996_num_26_93_3124

90 Séverine Sofio, < *L'art ne s'apprend pas aux dépens des moeurs !* > *Construction du champ de l'art, genre et professionnalisation des artistes (1789-1848)*, 앞의 정보와 동일.

91 *L'Artiste*,개정판, VIII권, 1859년 1월 1일, p.8.

92 *Chronique des arts*, n° 22, 31 mai 1873. 외젠 뮌츠는 1876년 에콜 데 보자르의 보조 사서, 1878년 사서, 1881년 큐레이터로 임명되었다. 1884년~1893년 에콜 데 보자르에서 이폴리트 텐을 대신해 미술사와 미학을 가르쳤다.

93 Léon Chardin, *L'Artiste*, 개정판, 1859, p.8.

94 Émile Zola, "Lettres de Paris. Nouvelles artistiques et littéraires," *Le Messager de l'Europe, juillet 1879* ; *Émile Zola, Écrits sur l'art*, édition de Jean-Pierre Leduc-Adine, Paris, Gallimard, « Tel », n° 174, 1991, p.402에 재수록.

95 Henri Roujon, *Artistes et amis des arts*, Paris, Hachette et Cie, 1912에서 언급된 발언.

96 엘리자베스 제인 가드너가 존 가드너에게 보낸 1864년 11월 13일자 편지, 다음에서 인용: Charles Pearo, *Elizabeth Jane Gardner: Her Life, Her Work, Her Letters*, 앞의 정보와 동일, p.21(저자 번역).

97 Albertine Clément-Hémery, *Souvenirs de 1793 et 1794*, Cambrai, Lesne-Daloin, 1832, 다음 주소에서 확인 가능: https://gallica.bnf.fr/ark:/12148/bpt6k62652314/

98 "Lettre à Monsieur Vien," 다음에서 인용: Séverine Sofio, *Artistes femmes. La parenthèse enchantée xviiiᵉ-xixᵉ siècles*, 앞의 정보와 동일, p.111.

99 위의 책, 69.

100 *Mémoires et Journal de J. G. Wille, graveur du roi* par Georges Duplessis, préface par Edmond et Jules de Goncourt, Paris, Vve Jules Renouard, 1857, vol. 2, p.264-268.

101 마담 뱅상(결혼 전 이름 라비유)의 부고 기사, an XI, note 1, page 8, 다음 책: baron Roger Portalis, *Adélaïde Labille-Guiard (1749-1803)*, (*Gazette des Beaux-Arts*, 1901-1902에서 발췌), Paris, imprimerie Georges Petit, 1902.

102 Séverine Sofio, *Artistes femmes. La parenthèse enchantée xviiiᵉ-xixᵉ siècles*, 앞의 정보와 동일,

p.211-212.

103 Victor Schoelcher, "Salon de 1835," *Revue de Paris,* XVI, 1835, p.145-146, 다음에서 인용: Séverine Sofio, *Artistes femmes. La parenthèse enchantée xviiiᵉ-xixᵉ siècles,* 앞의 정보와 동일, p.218.

104 위의 책. p.215 및 Séverine Sofio, < *L'art ne s'apprend pas aux dépens des moeurs ! > Construction du champ de l'art, genre et professionnalisation des artistes (1789-1848),* 앞의 정보와 동일, p.517.

105 *Jean-Auguste-Dominique Ingres d'après une correspondance inédite,* Boyer d'Agen이 작성한 텍스트, 1909, p.122, 다음에서 인용: in Dominique Billier, *L'Artiste au coeur des politiques urbaines : Pour une sociologie des ateliers-logements à Paris et en Île-de-France,* (박사논문), université de Lorraine, 2011. URL : https://hal.univ-lorraine.fr/tel-01749082, p.85.

106 Paul Mantz, "Léon Cogniet," *La Gazette des beaux-arts,* 1881, p.34.

107 위와 동일.

108 Théodore Véron, *Le Salon de 1876 : mémorial de l'art et des artistes de mon temps,* Poitiers, 1876, p.192.

109 *L'Exposition des Beaux-Arts (salon de 1881). Deuxième année. Comprenant 40 planches en photogravure par Goupil et Cie. Cent cinquante dessins d'après les originaux des artistes. Avec le concours littéraire de MM. Daniel Bernard. Gustave Goetschy, Eugène Montrosier, Saint-Juirs, Gaston Schefer, Edmond Stoullig, Marius Vachon, Antony Valabrègue, L. de Veyran, Paris,* Librairie d'art-Ludovic Baschet, 1881, p.170.

110 "L'atelier de Charles Chaplin," in Claude Vento (Violette), *Les Peintres de la Femme,* Paris, E. Dentu, 1888, p.161.

111 Geneviève Guilpain, "Au xixᵉ siècle, les combats de jeunes filles pour leur autonomie intellectuelle," in Paul Pasteur et al. (dir.), *Genre & Éducation : former, se former, être formée au féminin,* Mont-Saint-Aignan, Presses universitaires de Rouen et du Havre, 2009, p.127-140.

112 *In La Citoyenne,* n° 4, 1881년 3월 6일.

113 *La Femme française,* n° 8, 1903년 3월 22일, p.298.

114 다음에서 인용: Nancy Mowll Mathews, *Cassatt and Her Circle: Selected Letters,* New York, Abbeville Press, 1984, p.31.

115 다음에서 인용: Julie Maraszak, *Sociabilités familiales, intellectuelles et artistiques autour d'une femme artiste au xixᵉ siècle,* (논문), université de Bourgogne-Franche-Comté, 2016, p.178.

116 위의 책, p.175.

117 André Nède, "L'Université des Arts," *Le Figaro,* 1908년 5월 23일.

118 다음에서 인용: Michaël Vottero, *La Peinture de genre en France après 1850,* Rennes, Presses Universitaires de Rennes, 2012, p.191 ; T. Chasrel, "Mme Henriette Browne," *L'Art, revue hebdomadaire illustrée,* 3ᵉ année, 1877, p.98.

119 Michaël Vottero, *La Peinture de genre en France après 1850,* 앞의 정보와 동일, p.191 ; P.Burty, "Salon de 1857," *Le Moniteur de la mode,* 1857년 8월, p.149.

120 마리-에드메 포와 관련해서 Nicole Cadène의 작업을 참고할 것. 특히, "Mon énigme éternel," *Marie-Edmée... Une jeune fille française sous le Second Empire,* Aix-en-Provence, Presses universitaires de Provence, 2012.

121 Charlotte Foucher Zarmanian, *Créatrices en 1900. Femmes artistes en France dans les milieux symbolistes,* 앞의 정보와 동일, p.201, 다음의 인용을 빌림: Denise Noël, "Carolus-Duran et J.-J. Henner," in *Les Femmes peintres au salon. 1863-1889,* 박사논문, Paris, université de Paris VII-Denis Diderot, 1997, p.82.

122 Séverine Sofio, < *L'art ne s'apprend pas aux dépens des moeurs ! > Construction du champ de l'art, genre et professionnalisation des artistes (1789-1848),* 앞의 정보와 동일, p.668.

123 위의 책, p.395.

124 위의 책, p.487.

125 Catherine Lepdor, *Louise Breslau, de l'impressionnisme aux années folles*, 앞의 정보와 동일, p.51.

126 엘리자베스 제인 가드너가 존 가드너에게 보낸 1864년 11월 13일자 편지, 다음에서 인용: Charles Pearo, *Elizabeth Jane Gardner: Her Life, Her Work, Her Letters*, 앞의 정보와 동일, p.21(저자 번역).

127 루이즈 브레슬라우가 여성계 모임에서 한 말에서 발췌, 다음에서 인용: Madeleine Zillhardt, *Louise Catherine Breslau et ses amis*, Paris, Éditions des Portiques, 1932, p.246.

128 Reynold Siân, "Running away to Paris: Expatriate women artists of the 1900 generation, from Scotlands and points south," *Women's History Review*, vol. 9, n° 2, 2000, p.327-344 중에서 p.328. 다음도 참고: Jane Silcock, "Genius and gender. Women artists and the female nude 1870-1920," in *The British Art Journal,* vol. XIX, n° 3, 2018-2019 겨울, p.20-30 중에서 p.21-22.

129 다음을 참고: Catherine Fehrer, "Women at the Académie Julian in Paris," in *The Burlington Magazine*, vol. 136, n° 1100, 1994년 11월, p.752-777 ; Gabriel p.Weisberg et Jane R. Becker, *Overcoming All Obstracles: The Women of the Académie Julian,* Dahesh Museum of Art (New York), New Brunswick (NJ), Rutgers University Press, 1999.

130 Elizabeth Otis Williams, *Sojourning, Shopping and Studying in Paris. A Handbook Particularly for Women. With Map,* Chicago, 1907.

131 Susanne Böhmisch, "Être femme artiste en Allemagne au début du xxe siècle : obstacles et stratégies de contournement," in *Mémoire(s), identité(s), marginalité(s) dans le monde occidental contemporain*, n° 24, Figures de femmes dans les cultures européennes, 2021. URL : http://journals.openedition.org/mimmoc/6393

132 Annie Le Brun, *Ce qui n'a pas de prix. Beauté, laideur et politique*, Paris, Arthème Fayard/Pluriel, 2021, p.19.

133 위의 책, p.24-26.

134 위의 책, p.21, 아니 르 브룅이 강조.

135 아니 르 브룅의 표현.

136 위의 책, p.26.

137 위의 책, p.17.

도판 저작권

· 표지: 투르쿠 미술관, Kari Lehtinen, Bridgeman.
· 펜실베이니아 미술 아카데미, Henry Sandwith Drinker: 〈도판109, p.313〉.
· AKG: 〈도판29, p.108〉〈도판64, p.190〉〈도판103, p.304〉.
· Laurent Lecat: 〈도판19, p.84〉.
· Heritage Images/Fine Art Images: 〈도판70, p.204〉.
· 에밀리 샤르미 기록 보관소: 〈도판12, p.58〉.
· Aurimages, DFY: 〈도판107, p.309〉.
· 맹시외 미술관 CAPV/부아롱 컬렉션: 〈도판45, p.152〉.
· Bridgeman: 〈도판13, p.62〉〈도판15 p.75〉〈도판16, p.78〉〈도판33, p.122〉〈도판34, p.124〉〈도판46, p.154〉〈도판47, p.159〉〈도판50, p.165〉〈도판77, p.223〉〈도판90, p.274〉〈도판92, p.279〉〈도판94, p.283〉〈도판98, p.294〉〈도판100, p.297〉.
· Christie's Images: 〈도판7, p.22〉〈도판14, p.73〉〈도판96, p.289〉.
· Photo Josse: 〈도판31, p.118〉〈도판67, p.197〉〈도판73, p.208〉〈도판82, p.246〉.
· 셰필드 갤러리: 〈도판78, p.226〉.
· 러셀 코츠 미술관 및 박물관: 〈도판95, p.288〉.
· 핀란드 국립 미술관: 〈도판105, p.307〉.
· 투르쿠 미술관, Kari Lehtinen: 〈도판110, p.315〉.
· 아르한겔스코예 성: 〈도판18, p.82〉.
· 시카고 아트 인스티튜트, Mr. and Mrs. Lewis Larned Coburn Memorial Collection: 〈도판91, p.276〉.
· Musée de Bretagne 및 Écomusée de la Bintinais 컬렉션: 〈도판3, p.12〉.
· 와이즈먼-미셸 컬렉션: 〈도판81, p.240〉.
· 자클린 마르발 위원회: 〈도판32, p.120〉〈도판36, p.130〉〈도판38, p.135〉〈도판44, p.149〉.
· Artcurial: 〈도판49, p.163〉〈도판68, p.200〉.
· 뉴욕 현대 미술관: 〈도판101, p.300〉.
· DR: 〈도판9, p.30〉〈도판42, p.144〉〈도판48, p.160〉〈도판93, p.281〉.
· 크리스토펠 컬렉션, Heritage Images/Fine Art Images: 〈도판21, p.87〉〈도판52, p.168〉.
· 개인 소장품: 〈도판6, p.21〉.
· 핀란드 국립 미술관: 〈도판2, p.11〉.
· Hannu Pakarinen: 〈도판63, p.189〉.
· Jenni Nurminen: 〈도판62, p.188〉.
· 디트로이트 미술관: 〈도판61, p.187〉.
· La Collection: 〈도판69, p.202〉.
· 메트로폴리탄 미술관: 〈도판30, p.112〉.
· Mrs. Charles Wrightsman: 〈도판97, p.293〉.
· 브루 왕실 수도원 박물관, Guillaume Benoît: 〈도판22, p.89〉.
· 콩피에뉴성 국립박물관, Christian Schryve: 〈도판43, p.146〉.
· 프리부르 예술 및 역사 박물관: 〈도판98, p.294〉.
· 불로뉴 쉬르 메르 박물관: 〈도판54, p.171〉(inv. 491. R13).
· 그르노블 박물관 J. L. 라크루아: 〈도판40, p.138〉〈도판41, p.141〉.
· 레시비나주 박물관, Christophe Laine: 〈도판17, p.80〉.
· 모를레 미술관, Isabelle Guégan: 〈도판13, p.62〉.
· 오귀스탱 박물관, Daniel Martin: 〈도판104, p.305〉.
· 앙투안 레퀴에 미술관: 〈도판57, p.180〉.
· 오를레앙 미술관, François Lauginie: 〈도판86, p.263〉.
· 투르 미술관: 〈도판79, p.230〉.
· 폴 디니 박물관, Didier Michalet: 〈도판37, p.132〉.
· 루아베 폴드 박물관: 〈도판58, p.182〉.
· 겐트 미술관, Michel Burez: 〈도판59, p.183〉.
· 미술역사박물관, 오슬로: 〈도판25, p.99〉.
· Høstland, Børre: 〈도판65, p.194〉.
· 국립여성예술가박물관, 워싱턴 DC, Wallace and Wilhelmina Holladay, Lee Stalsworth: 〈도판4, p.14〉.
· 국립미술관, 워싱턴, Franck Anderson: 〈도판26, p.103〉; Chester Dale Collection: 〈도판75, p.211〉.
· 나르본 대주교 팔레 박물관, Jean Lepage: 〈도판25, p.99〉.
· 사진 12, Art Heritage/Alamy: 〈도판8, p.27〉.
· SBS Eclectic Images/Alamy Stock Photo, 워싱턴, 스미스소니언 미국 미술관: 〈도판56, p.178〉.
· Alamy/투르쿠 미술관: 〈도판74, p.210〉.
· Alamy: 〈도판88, p.268〉.
· Pierre Suzanne: 〈도판5, p.19〉.
· Polswiss Art Auction House archive: 〈도판106, p.308〉.

· 마냉 미술관, Franck Raux: 〈도판1, p.8〉.

· 릴 미술관, Michel Urtado: 〈도판11, p.52〉.

· 베르사유 궁전, Franck Raux: 〈도판20, p.86〉.

· Jean-Gilles Berizzi: 〈도판23, p.93〉.

· BPK, 베를린, Annette Fischer/Heike: 〈도판27, p.105〉〈
 도판83, p.251〉.

· Thierry de Girval: 〈도판28, p.107〉.

· 국립 세브르 도자기 제작소 겸 박물관, 세브르, Thierry

· Ollivier: 〈도판39, p.137〉.

· Jörg P. Anders: 〈도판51, p.166〉.

· 오르세 미술관, Hervé Lewandowski: 〈도판55, p.174〉.

· 루브르 박물관, Mathieu Rabeau: 〈도판84, p.254〉.

· 콩데 미술관, 샹티이, René-Gabriel Ojeda: 〈도판85,
 p.258〉.

· MBA, 렌, Adélaïde Beaudoin: 〈도판87, p.266〉.

· 테이트모던, 런던: 〈도판102, P.301〉.

· Roger Viollet: 〈도판35, p.126〉.

· 뉴욕 소더비: 〈도판53, p.170〉〈도판60, p.186〉〈도판76,
 p.216〉.

· 테레지아 및 라파엘 뢴스트룀 재단: 〈도판108, p.310〉.

· 클락 아트 인스티튜트: 〈도판89, p.272〉.

· 프릭 컬렉션, 뉴욕: 〈도판80, p.236〉.

· 보스턴 미술관, The Hayden Collection-Charles Henry
 Hayden Fund: 〈도판72, p.207〉.

· 스털링 & 프랜신 클라크 아트 인스티튜트, 매사추세츠주
 윌리엄스타운: 〈도판24, p.95〉.

· Jules Chéret, 니스: 〈도판71, p.205〉.

지은이 마르틴 라카^{Martine Lacas}

프랑스의 미술사학자이자 작가. 파리 사회과학고등연구원(EHESS, Ecole des hautes etudes en sciences sociales)에서 미술사 및 이론으로 박사 학위를 받았다. 주요 연구 분야로 르네상스부터 19세기까지의 회화에 중점을 두고 있으며, 미술사를 광범위하고 횡적인 개념으로 연구하고자 한다. 대표 저술로 『배경의 시학』, 『욕망과 회화』, 『남성의 초상』, 『여성 화가들, 15세기부터 19세기 초까지』가 있으며, 대표 전시로는 파리 뤽상부르 박물관에서 2021년 큐레이팅한 「여성 화가들, 1780-1830」가 있다.

옮긴이 김지현

이화여자대학교 불어불문학과를 졸업하고 여행 및 문화 예술 콘텐츠 제공 업체에서 취재기자 겸 에디터로 근무하며 도서 기획과 출판 업무를 담당했다. 그 후 홍보 컨설팅 회사에서 글로벌 기업들의 국내 홍보 프로젝트를 담당하며 번역 및 언론 홍보를 맡아 진행했다. 현재 번역 에이전시 엔터스코리아에서 불어 및 영어 번역가로 활동 중이다. 주요 역서로는 『이상한 나라의 앨리스 아트북』, 『브랜드 일러스트북 디올』, 『메르켈: 세계를 화해시킨 글로벌 무티』, 『우리는 어쩌다 혼자가 되었을까?』, 『디자이너가 꼭 알아야 할 그래픽 500』 등이 있다.

우리가 잊은 어떤 화가들

근대 미술사가 지운 여성 예술가와 그림을 만나는 시간

초판 1쇄 인쇄 2024년 5월 15일
초판 1쇄 발행 2024년 5월 30일

지은이 마르틴 라카
옮긴이 김지현
편집 이수현
디자인 김아델
마케팅 이지수

펴낸이 김지유
펴낸곳 페리버튼
등록 제2023-000012호
주소 04031 서울시 마포구 양화로15안길 19, 2층
전화 070-8800-4157
팩스 050-8924-4157
블로그 blog.naver.com/peributton
인스타그램 peributton
전자우편 peributton@naver.com

ISBN 979-11-981919-4-6

『우리가 잊은 어떤 화가들』 북펀드를
후원해 주신 분들

(주)일양특송　　Alex HJ　　　Fides Kim　　　JIFA　　MEDUSA J　　고민섭

곽병철　　권소희　　김가영　　김건우　　김기배　　김기준　　김래영　　김문정　　김민식

김빵　　김새봄　　김세훈　　김승룡　　김영숙　　김은희　　김인중　　김재건　　김재리

김지선　　김지호　　김추단　　김필식　　김혜정　　꼼냥　　나래　　남혁우　　너로다

노서연　　노성훈　　노수미　　몽땅　　문소윤　　문수미　　민미희　　바다는기다란섬

박건희　　박기순　　박보미　　박상우　　박종철　　박하나　　백경연　　백동현　　백승훈

뽀또누나　　색감여행자　　서효정　　석진　　성장　　손어진　　신배경　　신선희

신유진　　아트메신저 이소영　　안골 작은샘　　안나리　　안신영　　안인웅　　안혜경

안효진　　양지수　　엉클조　　오선영　　유경원　　유성희　　유수민　　유지수　　윤성원

유진수진진이남용　　윤홍빈　　이광영　　이나라　　이다선　　이도엽　　이심환　　이영주

이외숙　　이윤혜　　이은정　　이전규　　이정숙　　이정옥　　이정원　　이종범　　이지선

이충열　　이하나(2)　　이해진　　이현아　　이현일　　이화영　　임종구　　임화랑　　장주영

장하리　　정다정　　정민기　　정운철　　조윤숙　　조제　　좌동 이성호　　지윤지

차해민　　즐거운사라　　최도하사랑해　　최승아　　최혜인이정욱　　최윤선

최지희　　친절한 유나씨　　펭북　　탱쓰　　한기원　　하다차아빠　　한나진

한우리　　해누리　　홍연경　　현웅윤수마누엘　　효인　　희준과 희승

참여해 주신 모든 분께 감사합니다.